认识书法

沃兴华书法
艺术讲义

沃兴华——著

上海古籍出版社

图书在版编目（CIP）数据

认识书法：沃兴华书法艺术讲义 / 沃兴华著 . ——
上海：上海古籍出版社，2022.9（2022.12 重印）
　ISBN 978-7-5732-0260-4

　Ⅰ . ①认… Ⅱ . ①沃… Ⅲ . ①汉字-书法-研究-中
国 Ⅳ . ①J292.1

中国版本图书馆 CIP 数据核字（2022）第 094347 号

认识书法

沃兴华书法艺术讲义

沃兴华　著

上海古籍出版社出版发行

（上海市闵行区号景路 159 弄 1-5 号 A 座 5F　邮政编码 201101）

　（1）网址：www. guji. com. cn
　（2）E-mail: guji1 @ guji. com. cn
　（3）易文网网址：www. ewen. co

苏州市越洋印刷有限公司印刷

开本 787×1092　1/16　印张 27.25　插页 4　字数 365,000
2022 年 9 月第 1 版　2022 年 12 月第 2 次印刷
印数：3,101—4,600
ISBN 978-7-5732-0260-4
J·662　定价：98.00 元
如有质量问题，请与承印公司联系

前 言

　　学习书法五十多年，一直在考虑如下问题：何谓书法？书法的表现内容是什么，表现形式又是什么？书法艺术是怎样发展至今的，又将如何发展下去？

　　为解决这些问题，不断看书，不断临摹，又不断创作，学而思，思而学，学思结合，有时似乎明白，有时却模糊一片，间或想通了，便形诸文字，日积月累，汇编成这本集子，贡献给大家。书中收录了一批临摹和创作作品，作为附图，想印证所说的各种方法论观点。为了与文章中提及的插图区分开来，这批作品均未加图注。

　　我的第一本文集叫《书法问题》，这本叫《认识书法》。其实，问题没完没了，一个紧接着一个，甚至还会牵连出一群，因此认识也永无止境。活到老，学到老；学到老，学不了。"思翁八十始学柳。"书法家的一生就是在问题与认识之间奔突，这是宿命。

沃兴华

2022. 1. 1

目　录

第一辑

学术研究

　　学习书法五十多年，写了不少作品和文章，发表后反响很大，有人赞同，有人反对，更多的人表示不理解。这里选择五篇文章和六篇附录，谈创作，谈临摹，谈欣赏，谈我的创新观念和创作追求，重点谈争议最大的形式构成。文章对事不对人，就某一现象和问题，正面阐述自己的观点，属于冷静的学术研究，但其实都是有感而发的，都是针对各种批评的回应。孟子云："予岂好辩哉？予不得已也。"

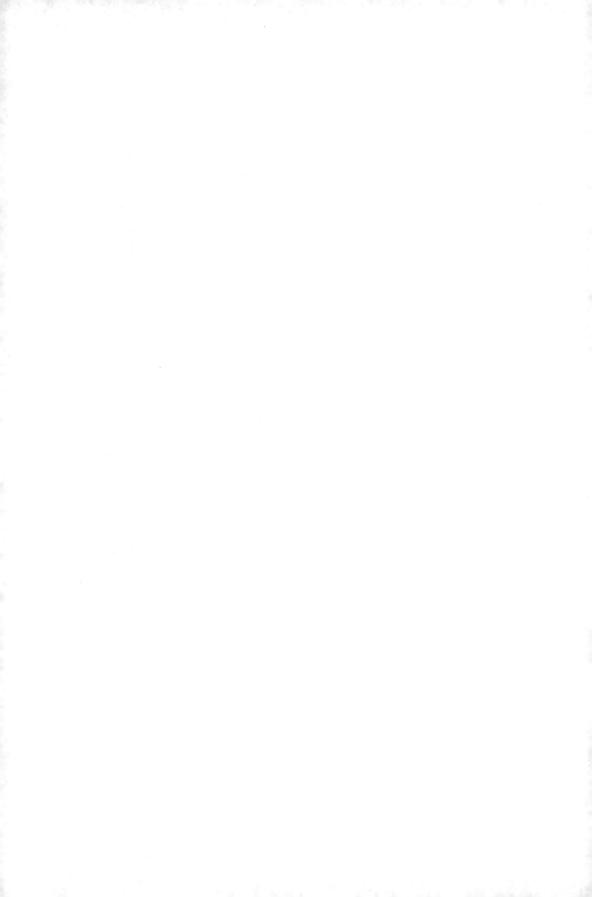

一　论书法的形式构成

　　《论书法的形式构成》一书写好了，形式构成问题尽我所知该讲的都讲了，尽我所能该表现的都在作品中反映出来了，感觉如释重负，拿起笔写前言，觉得可以将长期以来书法界对形式构成的各种批评指责归纳一下，作个全面的答复。但是刚一起念，就想到读研究生时老师一再教诲"不要打笔仗"，想到钱穆给余英时信中所强调的，学术著作要正面阐述自己的观点。因此静下心来，再一次校阅书稿，看看有没有疏漏和不足，当检视创形式构成的理念是怎样一点一点形成的时候，觉得有些问题联系起来考虑可能会说得更加明白，因此决定把这个认识过程写下来。

　　1998年，我在自己书画集的前言中说："帖学大坏，碑学崛起，一正一反，理所当然，而碑学成熟之后，必然走向碑帖结合。碑有碑的长处，帖有帖的长处，怎么把它们结合起来，并且和谐统一？不得不讲究方法。正是对这种方法的研究，人们开始重视、理解和追求各种对比关系的表现，比如墨色的枯湿浓淡、点画的粗细方圆、结体的大小正侧、章法的疏密虚实等等，把一组组对比关系发掘出来，给予充分表现，并和谐组合，结果导致了构成的观念和方法，按照这种观念和方法走下

去，会开辟出一条与传统帖学和碑学截然不同的路子，今后的书坛很可能碑帖之争在碑帖融合的潮流中沉寂下去，最后都归入没有新旧差别的传统范围，而讲究构成关系的现代书法则悄然崛起，与碑帖传统对垒。"

自那以后，我开始了对形式构成的探索，写了许多文章，创作了许多作品，积累到一定程度，便出版一本著作作为阶段性总结，这样的著作前前后后出了三本，构筑起一个不断深化的认识过程。

第一本是2002年出版的《书法构成研究》，我在前言中说："一种新的审美观念和创作方法能否成立，取决于它是否符合内部的发展需要和外部的生存环境，内部的发展需要是碑帖结合有一种往构成方向发展的趋势，如前所说。外部的生存环境包括两个方面：一是自然环境，指作品的展示空间，从案上到墙上，从居室到展厅，书法的作品幅式和表现方式必须适应这种展示空间的变化；二是精神环境，指作品产生的时代氛围，书法风格必须追时代变迁，随人情推移。研究这两种生存环境对书法艺术的影响，结果殊途同归，都归结为对形式构成问题的探讨。就自然环境的展示空间来说，作品一旦悬挂在墙上，融入建筑环境之中，就应当与展示空间相协调，在幅式、字数和风格形式上作出应变，追求与环境相一致的视觉效果。而且，现代书法交流的主要形式是展览，几百件作品同时挂在墙上，要想脱颖而出、夺人眼目，必须瞬间给人刺激，当即使人共鸣，变传统的品味型为直观型，而它的方法就是夸张点画、结体、章法中的各种对比关系，强调形式构成。就精神环境的时代氛围来说，当今社会，通信技术和交通运输高度发达，地球已成为一个'村落'，商品经济迅猛发展，人们的交往日益频繁，各民族与各国家一方面关系越来越密切，另一方面矛盾和冲突越来越激烈，地区战争、民族冲突、恐怖主义……这是一个冲突地抱合着的时代，一个离异地纠缠着的时代，这样的时代以强调'对话'和讲究'关系'为特征，影响到人们的思想感情和审美观念，表现于书法，也特别强调各种关系的对比与和谐，强调形式构成。"

《书法构成研究》一书共有三个部分："关于形式构成的对话""书法艺术的对比关系"和"各种幅式的创作"。全书反复阐述的观点是"书法构成的关键是空间分割，核心是对比关系"，并且把这句话印在封面上，特别加以提示。

第二本是2013年出版的《论书法的形式构成》，与前一本书相隔十年，在这段时间里，我大量临摹，不断创作，带着问题看了许多书，古今中外的，专业和非专业的，在此基础上逐渐建立了形式构成的理念和创作方法，对所谓的形式和构成有了比较清醒的认识。

先就形式来说，书法艺术的表现形式是各种各样的对比关系：用笔上有轻和重、快和慢；点画上有粗和细、长和短；结体上有大和小、正和侧；章法上有疏和密、虚和实；墨色上有干和湿、浓和淡，等等。所有这些对比关系都是相反相成的，在传统思想中属于阴和阳的哲学范畴，正因为如此，对它们的各种处理方法也无不打上了阴阳理论。

首先，古人认为阴和阳的关系是对立的统一，是同一事物的两个方面，因此书法艺术中所有的对比关系都是一个整体，各自都以对方存在为自己存在的前提，大离开小，不成其为大，小离开大，也不成其为小。疏与密、正与侧、轻与重、快与慢等等，无不如此。书法艺术在表现各种对比关系时不能极端，任何片面强调一个方面而否定另一个方面的做法都是错误的。孙过庭《书谱》说"留不常迟，遣不恒疾，带燥方润，将浓遂枯"，特别提示要阴阳兼顾，在表现慢的时候，不能一味地慢，要兼顾快，在表现燥的时候不能一味地燥，要兼顾润。或者更加积极地说，表现慢的目的是彰显快，表现燥的目的是彰显润，只有这样，本身的表现才是有意义和有价值的。为了特别强调这种对立统一的表现方法，有书法家专门提出了"内美"的观点。所谓"内美"，就是被表现对象所遮蔽的对立面的美，比如写慢时，快就是被遮蔽的内美，写燥时，润就是被遮蔽的内美，无论表现什么，都要同时兼顾和反映出它的对立面的美。

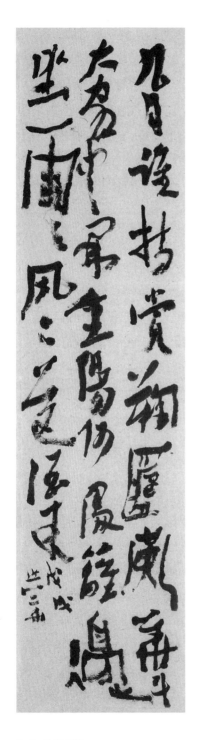

其次，古人认为阴和阳的对立统一不是静止的，始终处在运动和变化之中，《国语·郑语》描述了这种运动和变化的特点，说："和实生物，同则不继。以他平他谓之和，故能丰长而物归之，若以同裨同，尽乃弃矣。"事物的发荣滋长来自和，和的前提是不同，或者阴，或者阳，有阴有阳，才能"以他平他"，否则孤阴不生，独阳不长，"以同裨同，尽乃弃也"。

"以他平他"揭示了阴阳运动和变化的方式，反映到书法创作上，成为各种对比关系的组合原则，上面部分写大了，下面部分就写小些，大小相兼，阴阳和合。和合的结果怎样？如果还是大了，那么下面部分再写小些；如果觉得小了，那么下面部分就写得大些。根据新的和合结果，再决定下面部分的写法。干和湿、正和侧、疏和密的组合方式无不如此。各种对比关系始终按照以他平他的原则生生不息地展开下去，这样所派生出来的每个局部都有阴有阳，负阴抱阳，成为相对独立的整体，具有一定的审美内容，不会"声一无听，物一无文"。而且，由这样的局部不断衍化，一方面组成更大范围的阴阳和合，产生更高

层次的审美内容，另一方面整体与局部之间具有全息的同构关系，就好比太极图中有阴有阳，其中阴里面又包含着阳，阳里面又包含着阴，从整体到局部都是阴和阳的组合。

再次，古人认为阴阳介于形而上与形而下之间，阴阳变化会产生形而下的五行，五行为金木水火土，各有具体的特殊性质。它们之间的关系：可以相生，木生火，火生土，土生金，金生水，水生木；也可以相克，水克火，火克金，金克木，木克土，土克水。五行的相生相克，生成万事万物。这种观念表现在书法上，就是各种对比关系的衍化和生成。以粗细为例，前面一笔写得细了，下面一笔就要写得粗些。而粗有各种不同的具体形式，有的粗犷，有的雄强，有的厚重；细也有各种不同的具体形式，有的飘逸，有的清纤，有的秀雅。粗与细这组阴阳对比变成具体的形式之后，各有各的特点，类同五行，它们在组合时，有的协调，可以生发，有的冲突，需要磨合，类同五行之间的相生相克。这种相生相克使书法创作充满了变数，要求书法家必须具备两种能力：既要有广博的知识积累，通过临摹传统法

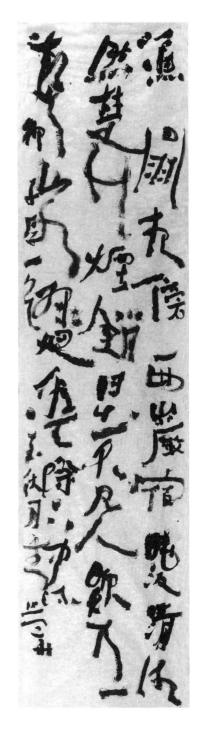

书，了解和掌握各种粗的和各种细的表现形式，能够随时听从召唤，得心应手地表现出来，同时又要有灵活的变通能力，当发生冲突时，随机应变，因势利导，表现出意料之外的各种可能。

最后，道是生灭灭生、连绵不断的大化流行，它在阴和阳的对立和矛盾中变化发展，其过程就是《易经》所说的"翕辟成变"，"阖户谓之坤（阴），辟户谓之乾（阳）"，故又称"一翕一辟之谓道"。翕的特征为"摄聚"，成就有形的事物，辟的特征为"开放"，为进入一种更大范围的组合而变形，"翕辟二极，顿起顿灭，刹那不住"，整个大化流行就是立与破、塑形与变形的过程。

这种"翕辟成变"的理论表现在书法上，创作是一个连绵不断的过程：在点画上，"逆入"是指上一笔的继续，"回收"是指下一笔的开始，"逆入回收"就是强调上下点画要连绵书写；在结体上，"字无两头"就是强调所有点画都要连绵书写；在章法上，"一笔书"就是强调所有点画、结体都要连绵书写。这种大化流行的连绵书写，一方面是"辟以运翕"，通过翕的闭合，实现一个个相对独立的局部。起笔、行笔和收笔的"摄聚成物"就是点画，点画与点画的"摄聚成物"就是结体，结体与结体的"摄聚成物"就是章法。点画和结体作为相对独立的整体，要求其所辖的各种对比关系协调平衡，组成基本形，表现一定的审美内容。否则，"若无摄聚，便是浮游无据，莽荡无物"，书法作品如果没有点画和结体的基本形之美，内容就显得空洞贫乏了。另一方面是"翕以显辟"，"翕势刹那顿现，而不暂住"，"与翕俱起，爰有辟极"，翕在成物的刹那就要打破封闭，开放自己，把点画放到结体中去，把结体放到章法中去，在更大范围和更高层次上去处理他们的组合关系，因此，点画和结体没有固定的写法，就如虞世南《书旨》所说的："谓如水火，势多不定，故云字无常定也。"翕极中的基本形到辟极中就是变形。根据"翕辟成变"的理论，书法创作必须兼顾基本形之美与变形之美。

总之，书法艺术的表现形式是各种各样的对比关系，概括起来就是

阴和阳两大类型。阴阳思维是中国人观察世界、理解世界和表现世界的方式方法，贯穿在传统文化的一切领域，无论哲学还是艺术，无论艺术中的音乐还是绘画，都是如此。因此，书法以阴阳为表现形式就可以与传统文化相沟通，成为一门博大精深的艺术，犹如项穆在《书法雅言》中所说的："可以发天地之玄微，宣道义之蕴奥，继往圣之绝学，开后觉之良心，功将礼乐同休，名与日月并曜。"

再就构成来说。二十世纪，现代科学研究在方法论上出现了系统论和信息论，认为有机体中的每个层次都具有双重性格：一方面是本我，自洽的，有一定的独立性；另一方面是他我，不完整的，没有独立性，必须与其他局部相互依存，才能成为统一的整体。用这种方法论来看书法，点画、结体和章法也都具有双重性，一方面是整体，另一方面是局部。点画既是起笔、行笔、收笔的组合，是个整体，同时又是结体的局部；结体既是各种点画的组合，是个整体，同时又是章法的局部；章法既是作品中所有造形元素的组合，是个整体，同时又是展示空间的局部。

点画、结体和章法的双重性格决定了双重的表现要求。当他们作为相对独立的整体时，各种组合元素的处理要完整、平衡和统一，使其表现出一定的审美价值，而当他们作为局部时，必须打破既定的平衡模式，让各种组合元素不完整、不平衡和不统一，各有各的特性，以开放的姿态与其他局部相组合，在组合中 1+1＞2，产生新的审美价值。

根据这种双重性格和双重要求，点画、结体和章法的表现分为基本形和变形两种。就点画来说，基本形是把点画（横、竖、撇、捺等）当作相对独立的造形单位，来研究它的一般写法。变形是把基本点画当作整体的局部，为服从整体需要，有意识地去加以变形的写法。变形有两种类型：一类因势的连绵而变形，如"永字八法"中的基本点画因连绵书写，与不同笔画在不同空间位置上相连接，导致了各种变形，横画变形为勒和策，撇画变形为掠和啄，等等；另一类是因形的类同而变形，

基本点画在一个字中重复出现，应当尽量避免雷同，米芾说"'三'字三画异"，"三"字的三横画，要有长短粗细、方圆藏露、上仰下覆等各种变形。

就结体来说，基本形就是结体方法，变形就是造形方法。结体方法将汉字看作一个相对独立的整体，根据字形特点，上下结构、左右结构、包围结构等，寻找最美的组合方式。姜夔《续书谱》说："各尽字之真态，不以私意掺之耳。"欧阳询《三十六法》、李淳《大字结构八十四法》等，都是结体研究的代表著作。造形方法将结体看作是章法的局部，为服从整体需要而去加以变形的写法。它也分两类。一类因势的连

绵而变形，姜夔《续书谱》说："一字之体，率有多变，有起有应，如此起者，当如此应，各有义理。王右军书'羲之'字、'当'字、'得'字、'深'字、'慰'字最多，多至数十字，无有同者，而未尝不同也，可谓从心所欲不逾矩矣。"一个字有数十种写法，原因就在于"有起有应，如此起者，当如此应"，不同空间位置产生出不同的连接方式，或长或短，或正或斜，或收或放，最后导致了不同的造形。另一类是因形的类同而变形，一件作品中有许多形状相同或相近的字，为避免雷同，必须变形。王羲之《书论》说："每作一字，须用数种意，或横画似八分，而发如篆籀；或竖牵如深林之乔木，而屈折如钢钩；或上尖如枯秆，或下细如针芒；或转侧之势似飞鸟空坠，或棱侧之形如流水激来。……若作一纸之书，须字字意别，勿使相同。"

就章法来说，作为一个整体，积点成线，垒字成篇，要安排字与字、行与行之间的连贯和呼应，追求通篇的平衡和协调。同时，作为一个局部，放在展示空间之内，要想融入

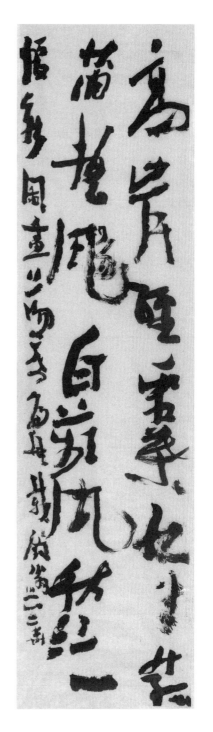

环境中去，获得更好的审美效果，必须改变自己的幅式，因地制宜地变成匾额、条屏、中堂、对联、横幅、手卷等等。并且根据不同的幅式去做各种各样的应变，以符合形式感的要求，例如横幅式应该取纵势，纵幅式应该取横势，斗方幅式就应该取斜势，然后再根据纵势、横势和斜势去处理章法、结体和点画的各种变形。

基本形和变形各有各的表现力，各有各的审美价值，如果以前文"翕辟成变"的理论来看，基本形的特征为"摄聚"的翕，变形的特征为"开放"的辟，"一翕一辟之谓道"，书法创作应当两者兼顾。但是"目不能二视而明"，现代物理学上也有"测不准原理"，强调对一个可观察量的精确测量会带来测量另一个量时相当大的测不准性，也就是说，我们任何时候对世界的观察都必然是顾此失彼的，结果只能在兼顾的基础上有所偏重。比较来说，传统书法是属于文本式的，接受方式是阅读的，创作时偏重将每个层次都当作相对独立的整体，就点画论点画，就结体论结体，强调局部本身的审美价值。形式构成认为，现代书法是属于图式的，接受方式是观看的，应当在局部之美的基础上，强调整体关系之美，因此它在创作上主张不能孤立地对待点画、结体和章法，要把点画放到结体中去处理，把结体放到章法中去处理，把章法放到展示空间中去处理，把它们放到更大范围和更高层次中去处理组合关系，发掘关系之美。这种创作方法所要追求的效果，是变文本的为图式的，变阅读的为观赏的。具体来说，要让作品给人的第一感觉不是字，而是通篇章法的组合关系，从大往小说，首先是笔墨正形与布白负形的组合，其次是行与行的组合，然后才是字的组合和点画的组合。这种视觉效果不排斥点画和结体的表现，而是以它们为基础，同时增加章法的表现，因此视野更加开阔，形式更加多样，内涵更加丰富，可以说是对传统的继承和发扬。

明确了形式构成的理念和方法之后，我的创作和研究更加踏实了。2018年，在朋友们的帮助下，为集中展示创作成果和研究体会，决定在

四川省博物院办一个展览，主题就叫"书法的形式构成"，为配合展览，同时出版了第三本著作。这本书的重点是作品，理论部分也花了很大功夫，将平时零零散散的相关文章集中起来，整理归纳，合并为六个章节：第一章"我与形式构成"，第二章"什么叫形式构成"，第三章"形式构成的创作方法"，第四章"形式构成的创作过程"，第五章"形式构成的临摹观"，第六章"形式构成研究撮要"。六章内容从理论到实践，从临摹到创作，比较全面地反映了我对形式构成的研究成果。

没有想到展览预告一出去，网上铺天盖地的批评和谩骂，大概是出于"维稳"考虑，主办方取消了展览，结果引起轩然大波，赞成的，反对的，一片混战，激烈与广泛的程度被当成了一个"事件"。借此我知道形式构成的理念已经被打上时代烙印，引起了大家共鸣，只是有的人接受有的人不接受而已，而接受与不接受的对峙，正是一切创新发展的必然，也是一切创新发展的动力，因此我开始更加严厉地要求自己，不管别人怎么说，全部当作勉励和鞭策，不断地督促自己努力再努力，尽量把作品写得更加精彩一些，把研究做得更加深入一些。

此后，我就以这本书提供的框架，往实践和理论两方面努力：一方面大量创作，大量临摹，让形式构成的理论在实践中结出丰硕的成果，我相信书法作为视觉艺术最后是给人看的，作品是硬道理；另一方面在理论上进一步把形式构成与传统书论结合起来，在继承的基础上来阐释它的创新发展，结果成就了这本《论书法的形式构成》。与前一本相比，全书的作品附图替换了百分之九十，理论研究的基本框架虽然没变，但是加强了以下两方面内容。

首先在形式问题上加强了与传统书论的渊源关系。东汉末年，蔡邕在《九势》中说："夫书肇于自然，自然既立，阴阳生焉，阴阳既生，形势出焉。"自然是书法艺术的表现内容，而自然是无语的，"天何言哉"，怎么来认识和表达呢？"道法自然"，然而"道可道，非常道"，形而上的道也是无法用语言表达的，最后只能用阴阳，"一阴一阳谓之道"，因

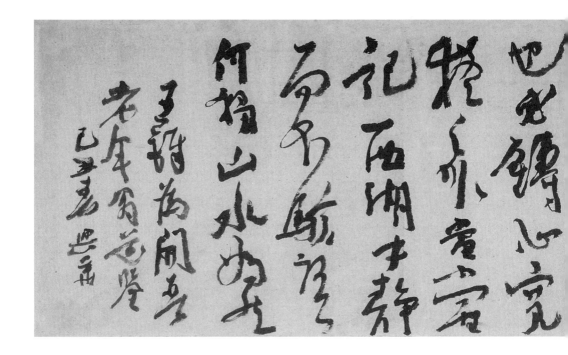

此蔡邕说："自然既立，阴阳生焉。"阴阳在书法艺术上的表现就是各种各样的对比关系，轻重、快慢、粗细、长短、大小、正侧、疏密、虚实、枯湿、浓淡等等。这些关系很多，而且随着书法艺术的发展，不断被揭示，被应用，越来越多，结果不能不从宏观上加以归并，把它们分为形和势两大类型：形即空间造形，如大小正侧、疏密虚实等等；势即时间节奏，如离合断续、轻重快慢等等。因此蔡邕又说："阴阳既生，形势出焉。"蔡邕认为阴阳就是书法艺术的表现形式，形势就是表现形式的两大类型。

仔细研究，所谓的形关注空间造形问题，所谓的势关注时间节奏问题，而空间与时间是一切物质的存在基础，也就是道和自然，古人讲"三十年为一世"，"划地为界"，又讲"上下四方曰宇，古往今来为宙"。世界和宇宙都是时间与空间的统一，书法艺术以时间节奏与空间造形为表现形式，其实就是在阐述人们的世界观和宇宙观。因此蔡邕的话，虽然只有短短二十二个字，但是却说明了书法艺术的表现内容和表现形式，而且还说明了他们之间的关系：书法的表现内容推动了表现形式的展开，即从自然到阴阳再到形势；而表现形式展开的结果又回到了

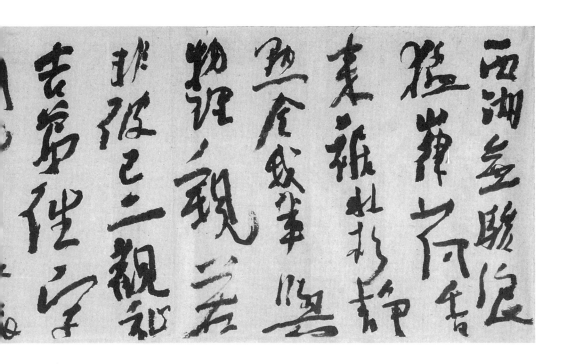

表现内容，即从形势到阴阳再到自然。这种关系说明体用不二，形式与内容本质上是一枚钱币的正反两面，讲形式其实就是讲内容，讲对比关系、讲阴阳、讲形势，其实就是讲自然、讲道、讲混元之理，形式即内容，正因为如此，清代人刘熙载的《书概》在引用了蔡邕的这段话后补充说：书法一方面是"肇于自然"，这为天道，为自然法则，另一方面还要"造乎自然"，这为人道，为书法家的追求目标，书法家的使命就是利用形式来表现内容，利用阴阳和形势来表现自己对宇宙人生和自然之道的认识。这种与内容高度统一的形式就是形式构成所主张的形式，它是传统的，不是舶来的。

其次在构成问题上特别强调了与时俱进的关系。形式构成的理念把作品看作一个有机整体，认为点画、结体和章法都既是整体的又是局部的，因此强调兼顾，既注重它们本身的表现，又强调它们之间组合关系的表现。但是由于"目不能二视而明"，我们只能在兼顾的基础上有所偏重，而且不得不偏重构成，这是由时代文化的特征所决定的。二十世纪以来，世界上最流行的哲学是结构主义，它所关注的问题，即文化的意义到底是通过什么样的相互关系（也就是结构）被表达出来的，因此

特别强调研究对象的整体性，认为任何事物都是一个复杂的统一体，其中任何一个组成部分的性质都不可能是孤立的，只有把它放在一个整体的关系网络中，把它与其他部分结合起来，通过各部分之间的关系，才能被阐释和理解。

结构主义哲学的研究重点不是诸要素，而是诸要素之间复杂的关系网络，因此霍克斯说："在任何情境里，一种因素的本质就其本身而言是没有意义的，它的意义事实上由它和既定情境中的其他因素之间的关系所决定。"维特根斯坦说，世界是由许多"状态"构成的总体，每一个"状态"是一条众多事物组成的锁链，它们处在确定的关系之中，这种关系就是这个状态的结构，也是我们研究的对象。

今天，结构主义哲学已经渗透到我们生活的方方面面，作为文化思潮，影响到了社会科学的各个门类，如语言学、人类学、心理学等，作为文艺思潮，几乎影响到了所有文学艺术领域，小说、诗歌、戏剧、电影等，它在思想上引起了一场广义的革命，改变了人们看问题的方式方法，这种方式方法当然会通过各种知识途径，潜移默化地影响到艺术创作中来。比如在文学领域，著名学者刘再复先生在20世纪80年代，发动了关于文学主体性的论争，强调文学创作不应当演绎意识形态，应当充分表达个体的生命体验，文学可定义为自由情感的存在形式。后来

他出国了，又提出主体间性的主张，在《关于文学的内在主体间性——与杨春时的对话》一文中阐发说；"仅仅从主客体对立范畴去探讨何为主体，会产生一种局限，或者说，会给人产生一种误解，以为宇宙间和人间真有一种完整的、统一的、具有纯粹本质的主体。而事实上，处于人类社会中的主体都是不完整的，常常是分裂和破碎的。这是因为，人都生活在各种关系中。主体被这些关系所切割、所异化。这种非完整的主体之间形成一种关系特性，即主体之间互相限制、互相作用的特性，我们就给它命名为主体间性。所以我说主体间性可

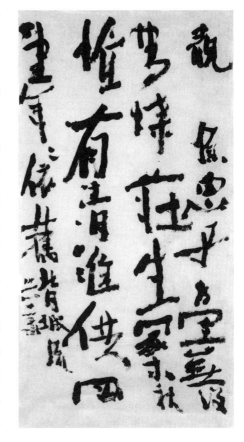

以定义为主体存在的关系特性，也就是主体与他者的关系特性。他者包含着限定主体的关系特性。"杨春时先生则进一步指出了这种主体间性思想的哲学来源，他说："主体性毕竟是启蒙时期的思想，是现代性的体现，像康德、黑格尔以及青年马克思都主张主体性，到了现代社会，现代性、主体性确立了，但其片面性、弊病也突出地显现出来，因此现代哲学和美学就转而反思，甚至批评现代性和主体性，并强调主体间性。胡塞尔本来讲先验自我，后来发现难以摆脱自我论，不能解决共同认识何以可能的问题，于是又讲主体间性，但他在主体性框架内没有解决这个问题。以后，海德格尔才在本体论的角度上建立了主体间性理论，即认为此在是共在，是共同的此在，主体必须与其他主体打交道。迦达默

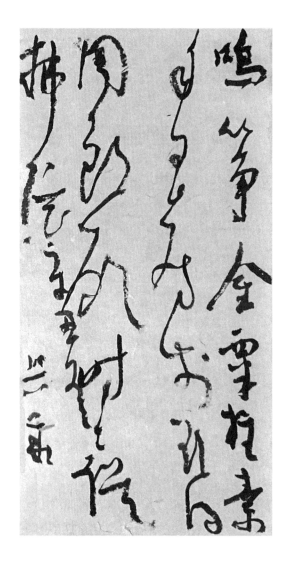

尔以主体间性理论建立哲学解释学，他把文本不是看作客体，而是看作历史的主体，对文本的理解也就成为现实主体与历史主体间的对话而达到一种视域融合。巴赫金也认为文学作品不是客体，而是主体，它作为文学形象有自己的独立性，因此文学作品可以是多声部的，文学活动是作者或读者与文学作品中的人物之间的对话。总之，主体性理论把存在看作主体与客体间的关系，强调主体把握客体或主体征服客体。而主体间性理论则把存在看作主体与主体间的关系，世界不是客体而是主体，是自我主体与之对话并达到理解的另一个主体。文学也同样是自我主体与他我主体间的对话、理解，而不是主体对客体的认识和征服。中国现在已经开始了现代化的进程，因此在肯定主体性建构的历史成果的同时，也应当超越古典的主体性理论，建设现代的主体间性理论。"

在绘画上，十多年前曾经有过一场争论，起因是吴冠中先生写了一

篇文章《笔墨等于零》，他说："脱离了具体画面的孤立的笔墨，其价值等于零。"他认为"价值源于手法运用中之整体效益"，并举例说："威尼斯画家味洛内则（Veronese）指着泥泞的人行道说：我可以用这泥土色调表现一个金发少女。他道出了画面色彩运用之相对性，色彩效果诞生于色与色之间的相互作用。因之，就绘画中的色彩而言，孤立的颜色，赤、橙、黄、绿、青、蓝、紫，无所谓优劣，往往一块孤立的色看起来是脏的，但在特定的画面中它却起了无以替代的效果。孤立的色无所谓优劣，则品评孤立的笔墨同样是没有意义的。"吴先生是留过洋的，他敏锐地把结构主义哲学运用到绘画理论中来了，意义非常重大。

当然，结构主义哲学也会影响到书法研究和创作，形式构成就是它的表现。如前所述，形式构成强调把点画放到结体中去处理，把结体放到章法中去处理，就是要让它们在更大范围和更高层次中以局部的形式与其他局部相组合，在组合中1+1＞2，产生新的审美内容，也就是间性之美。但是必须强调，因为认识到结构主义哲学，认识到间性理论，书法上的形式构成虽然强调章法，但是不否认点画和结体的表现，它是在兼顾的基础上强调组合关系之美的。

以上回顾了我对形式构成的认识过程，回顾中阐明了什么叫形式，什么叫构成，为什么说形式构成是在传统基础上的创新等问题，这些阐述都极简略，没有展开，尤其是具体方法限于篇幅一点都没有涉及，大家如果有兴趣想进一步了解的话，可以接着去看书，不多说了。最后对于各种批评想说一句：关于形式构成的创作理念和方法全在这本书里了，天下高明，知我罪我，请事斯，请事斯。

二　我的创新观念与创作追求

对于我的创作，有人赞同，有人反对。1998年我在中国美术馆举办个展时，就有互不相识的观众在展厅里吵了起来。我觉得这很正常，创新总是要受到争议的，艺术的发展就是在百花齐放、百家争鸣中不断前进的。但是我发觉有许多争议没说到点子上，不痛不痒的，很难受，因此有必要进一步阐述自己的创新观念和创作追求，把批评的靶子亮出来，以免大家无的放矢。

一、为什么要创新

书法艺术发展到今天，面临着各种挑战。第一，创作主体的身份变了。以前是文人，现在是书法家，文人写自己的诗文，书法家抄他人的诗文。从文人变为书法家，写什么的问题不那么重要了，怎样写的问题，也就是表现形式的问题则变得日益重要和突出了。第二，书法功能的转变。以前的书法重视文字内容，为文本式的，现在的书法强调审美愉悦，为图像式的。文本式的书法靠读，图像式的书法靠看，从读转变为看，视觉表现的要求自然会越来越高。第三，交流方式的改变。以前

的尺牍书疏和家居园林陈设，都属于单件作品的展示，没有比较，写起来用不着追求强烈的视觉效果，现在主要是展览会，几十、几百甚至是上千件作品同时展出，要想脱颖而出，就必须强调个性，强调视觉效果。而且，如果是个展，为避免单调，更要追求多样的变化，强调创作意识和整体效果。第四，展示空间的改变。传统书法的幅式和风格与它们的展示空间是一致的，现代建筑与古代建筑不同，现代装潢强调设计，书法作品要进入这样的展示空间，并且与它们的风格相辅相成、相映生辉，也不得不强调整体构成。第五，计算机普及取代了文字书写，使书法艺术进一步脱离实用，在造形和节奏的表现上可以更加自由和夸张，这就好比照相机的产生，促进了写实绘画向表现主义与抽象主义发展一样。

这五个方面的挑战都不可回避，结合在一起，犹如"五雷轰顶"，书法艺术再怎么保守，也必须得变，而变化的方向也被规定了，那就是强调创作意识，强调形式表现，落实到表现特征上，就是强调视觉效果。书法艺术的视觉化反映了时代文化，代表着一种发展方向。

二、创新方向

强化视觉效果是创新方向，落实到创作上有两个特点：注重造形表现和注重构成关系。

先讲注重造形表现。书法艺术的表现形式是形和势，它们的表现效果完全不同。势的表现是使点画和结体上下连绵，在连绵的过程中，通过提按顿挫、轻重快慢和离合断续等变化，营造出节奏和旋律，具有音乐的特性。观者面对这样的作品，视觉无论落在什么地方，都会顺着笔势的连绵一点一点展开。这样的欣赏与文本式的阅读相一致，有一个历时的过程，很耐看，可以慢慢玩味，但视觉效果比较弱。形的表现是强调各种造形变化，大小正侧、粗细方圆和疏密虚实等，利用相反相成的对比关系，让它们冲突地抱合着，离异地纠缠着，不可分割地浑然一

体，营造出来的平面构成具有绘画的特性。观者面对这样的作品，视线不是上下阅读的，而是上下左右观看的，作品的内涵因为构成而同时作用于观者的感官，具有强烈的视觉效果。

形和势各有各的表现力，应当兼顾，然而"目不能二视而明"，不同历史时期的书法往往有不同的偏重：甲骨文金文和篆书偏重结体造形；分书偏重点画造形，蚕头雁尾，一波三折；魏晋开始追求连绵书写，转而强调笔势，"势来不可止，势去不可遏"，"凡落笔结字，上皆覆下，下以承上，使其形势递相映带，无使势背"。到今天，根据视觉化的要求，创作方法应当在重势的基础上，重新强调造形表现。

再讲注重构成关系。书法作品分点画、结体和章法三个层次，每个层次都具有整体和局部的两重性。点画既是由起笔、行笔和收笔所组合的整体，同时又是结体的局部；结体既是由各种点画所组合的整体，同时又是章法的局部；章法既是由作品中所有造形元素所组合的整体，同时又是展示空间的局部。这种两重性决定了两种不同的创作方法和审美效果。如果把每个层次都当作相对独立的整体来处理，就点画论点画，就结体论结体，就要求内部所辖的各种组合关系完整、统一，表现出一定的审美内容。这种审美内容是闭合的、内向的，体现为细节和韵味，适宜小字，拿在手上近玩。如果把每个层次都当作局部来处理，把点画放到结体中去表现，把结体放到章法中去表现，把章法放到展示空间中去表现，就要求内部所辖的各种组合关系不完整、不统一，各有各的特性，然后与其他局部相组合，在组合中1+1＞2，产生新的审美内容。这种审美内容是开放的、向外的，体现为博大和气势，适宜大字，悬挂在大堂里远观。

把点画结体和章法当作整体或者当作局部来处理，各有各的表现方法，最好当然是兼顾。然而，它们是互相排斥的，兼顾时难免会有所偏重，传统文本式的书法选择了前者，强调局部的统一和完美，而当代书法根据视觉化的要求则应当把重点放在后者，强调组合关系之美。

总而言之，视觉化的创作在形和势的表现上强调造形，在局部完美与组合关系之美上强调组合关系之美，这两种特点都没有超越传统书法的表现范围，只不过转移了表现的重点。正因为如此，许多囿于传统书法的人一下子不习惯和不理解，就会感到"看不懂"了。

三、创作方法

创新书法与传统书法的表现形式没有本质区别，都在阴阳和形势上做文章，所谓的创新主要体现在表现程度上。古代书法是文本式的，作者大多是诗人、学者，作品大多写自己的诗文，为了让人了解诗文内容，表现形式必须控制在一定范围之内，不能影响文字释读，这使得古代书法虽然也讲对比关系和形势变化，但是因为有释读要求的"紧箍咒"而无法充分展开。今天，书法家不是传统意义上的文人，书法作品不写自己的诗文，文字的释读要求在减弱，视觉要求在提升，书法作品已经逐渐从读的文本转变为看的图式了。这使得创作时各种阴阳对比和形势表现得到了解放，书法艺术虽然还是写字，但是造形上可以更加奇肆，节奏上可以更加奔放，一切都可以表现得更加夸张和强烈。根据这个道理，我在创作方法上强调形式构成，作了以下几个方面尝试。

 1. 加强势的表现。传统书法表现势有三句口诀：一是在点画上讲"逆入回收"，所谓"回收"即上一笔画的收笔是下一笔画的开始，所谓"逆入"即下一笔画的起笔是上一笔画的继续，它强调笔画与笔画之间的连贯；二是在结体上讲"字无两头"，一个字只有一个头和一个尾，必须一气呵成；三是在章法上讲"一笔书"，通篇的第一笔到最后一笔，要前后相属，气脉不断。这三句口诀把整个书法创作变成一个连绵的时间过程，在这个过程中，书法家可以通过提按顿挫、轻重快慢和离合断续等各种变化，来营造节奏感，使书法艺术带有音乐的感觉。然而，古人因为要顾及文字的释读，这些变化都表现得比较含蓄和微妙。形式构成则

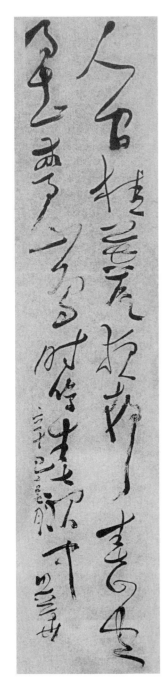

插图 1

将它们充分张扬出来了，不拘泥于每一笔怎么写，每个字怎么写，从章法上将它们全部纳入一个随时间展开的过程之中，该长的长，该短的短，该轻的轻，该重的重……一切变化都根据整体需要，给予最充分的表现，结果明显加强了作品的势感和节奏感，如插图1所示。

2. **加强形的表现**。与传统书法相比，形式构成特别强调造形，每一笔的粗细方圆，每一字的大小正侧，对比关系非常丰富，而且为了强调视觉效果，有意夸大对比反差的程度，让它们相反相成地组合在一起，相得益彰，相映生辉。这样的表达方式不像时间节奏那样上下绵延，有一个历时的展开过程，而是将作品中所有的造形元素都相反相成地组合为一个整体，同时作用于观者的感官，让观者的视线在上下左右四面发散的观看中，体会到空间的展开和平面的构成，具有绘画的感觉，如插图2所示。

3. **强调形势合**一。将形和势、空间造形和时间节奏结合起来，这在某种意义上讲，就是碑与帖的结合。帖学强调时间节奏，碑学强调空间造形，前人的碑帖结合比较含蓄，对比反差不是太大，可以用合二为一的方法来加以综合。形式构成的碑帖结合，因为空间造形和时间节奏的表现比较夸张，对比反差很大，很难合二为一，所以只好采用一分为二的并置方法。我们看插图3，

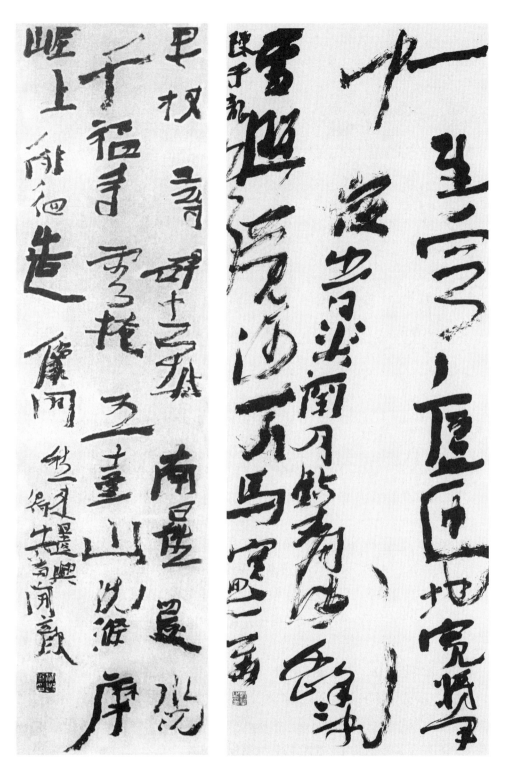

插图 2 插图 3

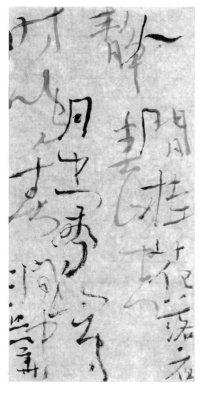 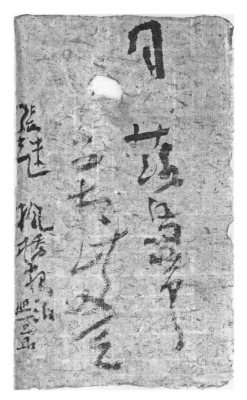

插图 4 插图 5

一开始是碑的写法，强调造形，强调空间关系，写到"皋兰"两字，逐渐从线条变为点，"皋兰"以后，又逐渐变为线条，而这时的线条与前面沉雄凝重的碑学线条不一样，是属于帖学的，用笔连绵而跳跃，特别强调时间节奏。这种空间造形与时间节奏的并置极大地提高了作品的视觉效果。

4. 强调墨色变化，营造深度空间。孙过庭《书谱》说："带燥方润，将浓遂枯。"姜夔《续书谱》说："燥润相杂，以润取妍，以燥取险。"古人讲究墨色变化，重点在阴阳对比，浓墨激动热烈，淡墨安静娴雅。形式构成强调并夸张墨色变化，把它们的反差程度拉大，结果在阴阳对比的基础上，又营造出空间的深度，浓墨凸显在前面，淡墨退隐到后面。

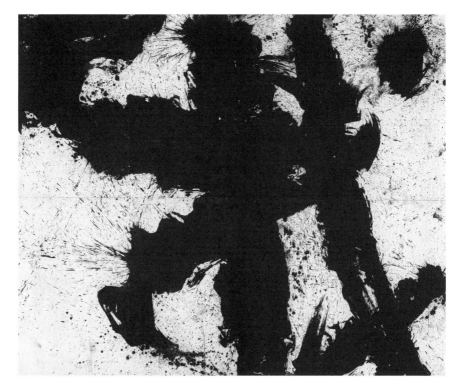

插图 6

这种深度产生于枯湿浓淡的对比关系之中，如插图4所示，第一行的
"人"和第二行的"静"，两个字尽管重叠在一起，但是不拥挤，感觉
还很疏朗，因为有浓淡对比所营造的空间深度。这种墨色变化有三个作
用：第一，浓墨为实，枯笔为虚，可以加强疏密虚实的变化；第二，墨色
变化产生于连续书写的过程之中，从浓到淡，从湿到干，都有一个梯度，
梯度有长有短，可以强化书写的节奏感；第三，作品中所有的浓墨在一
个空间层次上，所有的淡墨也在一个层次上，各自成为一种图形，一件
作品由多个图形组合而成，极大地丰富了表现内容。

　　5. 加强余白表现，营造黑白构成。古代书法是文本式的，偏重点
画和结体，偏重笔墨部分的表现，对布白不太关注。现代书法强调观

看，强调图式，从图式分析入手，笔墨是正形，布白是负形，正形与负形同时作用于人们的感官，具有同等重要的审美价值，因此一定要给予积极的关注和充分的表现，让黑与白、正形与负形成为作品中最基本和最重要的阴阳对比。我们看插图5，白留得那么多，而且完全打破了字内布白、字距行距布白和周边布白的壁垒，让它们或大或小，或方或圆，组成一个个图形，与笔墨相构成，让人们面对作品时，首先看到的不是结体和点画，而是笔墨与布白所构成的极具视觉魅力的图式。

6. 少字书创作。书法作品的幅式和风格要符合展示空间变化的要求，明代中后期，私家园林兴起，推动了帖学到碑学的转变。今天，书法艺术的展示空间与明清时代截然不同，作品的幅式和风格也应当与时俱进。在现代建筑的大型展示空间里，作品要在五米十米之外感动来去匆匆的过客，最好的形式就是少字书。少字书不是传统榜书，创作方法不能简单地把小字放大，必须特别讲究空间造形中的对比关系，在不减少对比关系的基础上，尽量减少重复的造形元素，以最简练、最概括和最夸张的方式表现出最强烈的视觉效果。大家看插图6，作品三米高、四米宽，就写一个"我"字，一根线条长三四米，有两个人粗，一个点砸下去，墨星四溅，人站在作品前，感觉到一种扑面而来的拥抱，会自然而然地走进作品，身心受到震撼。

上面就我自己的实践体会，讲了六种创新方法，而所有这些方法都是以阴阳和形势的表现为基础的，强调各种各样的对比关系，因此它们看起来再怎么新奇，本质上仍然是传统的。杜牧《孙子注序》说："丸之走盘，横斜圆直，计于临时，不可尽知。其必可知者，是丸之不能出于盘也。"任何创新无论怎样改变"横斜圆直"的走丸方向，只要在表现形式上没有脱离阴阳和形势，都不能算出盘，所谓的强调和夸张对比关系更多，对比反差更大，都属于在传统基础上的创新，都只能说是把盘子做大了一些而已。

三 书法创作过程研究

　　我在《书法技法新论》一书中讲了执笔法、笔法、结体、章法和墨法，内容十分丰富，所有这些技法要想正确运用并落到实处，就不能不了解书法作品的创作过程。对这个问题，古人论述不多，或者说得很玄，让人摸不着头脑，例如唐代张怀瓘的《书断》说："及乎意与灵通，笔与冥运，神将化合，变出无方。"或者说得很简略，例如以下这三种说法。

　　最流行的说法是"意在笔先"。此说王羲之讲过，孙过庭讲过，欧阳询讲过，而讲得最详细的是唐代韩方明，他在《授笔要说》中说："夫欲书先当想，看所书一纸之中是何词句，言语多少，及纸色目，相称以何等书，令与书体相合，或真或行或草，与纸相当。然意在笔前，笔居心后，皆须存用笔法，想有难书之字，预于心中布置，然后下笔，自然容与徘徊，意态雄逸，不得临时无法，任笔所成，则非谓能解也。""意在笔先"的理论走到极端，要求动笔之前，把点画、结体和章法一切都设计好了。

　　第二种讲法叫"澄怀观道"。东汉蔡邕讲："书者，散也。欲书先散怀抱。"以"散"释"书"，强调创作时要忘记一切，忘记的目的是澄

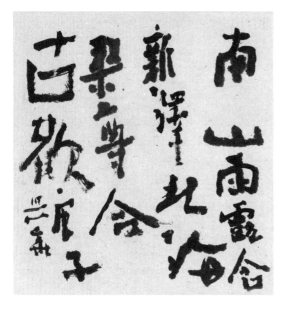

怀，澄怀的目的是观道，让"道"在一片澄明的心境之中毫无挂碍地自然呈现。这种观念与前面说的"意在笔先"正好相反，"意在笔先"强调构思，然后一步步地去加以表现和落实。"澄怀观道"主张放弃构思，让思想感情和笔墨技巧自然而然地流露出来，就像南北朝时王僧虔说的"心忘于笔，手忘于书"，就像苏东坡说的"心忘于手手忘笔，笔自落笔非我使"。

除了上述两种完全相反的观念之外，还有第三种讲法，叫"心手相师"。这是唐代诗人戴叔伦提出的，他在观看怀素的狂草创作时写了一首诗，其中有四句说："心手相师势转奇，诡形怪状翻合宜。人人欲问此中妙，怀素自言初不知。"创作的结果在创作之初是不知道的，这在某种程度上反对了"意在笔先"的说法。创作的结果来自过程之中的"心手相师"，具体来说，当狂草的笔势在连绵不断地夭矫翻腾，结体造形也跟着大幅度摇摆，原先被认为是过度夸张的"诡形怪状"，这时反而成了最准确的表现，产生出妙不可言的效果。这种"心手相师"的创作观念强调当下，落笔的效果反馈给作者，作者在意识上马上作出调整，接着写下面一笔，下面一笔出现的效果再反馈给作者，作者再作调整，再接着写下面一笔……整个创作就是一个表现、反馈、调整与再表现的过程，这个过程中的反馈与调整属于意识活动，因此这种观点在某种程度上又是反对"澄怀观道"的。但是再仔细分析，又可以这样理解：所

谓的心是主观的调控意识，是创作过程中的应变思维，是当下的"意在笔先"；所谓的手是一种不可控驭的自然表现，是书法之道的呈现；"心手相师"本质上没有排斥"意在笔先"和"澄怀观道"，而是将这两种观念在当下的过程中统一起来了。

上述三种讲法，"心手相师"比较符合实际情况，但是它没有解决"心手相师"的过程到底是怎样展开和进行的，因此还要继续探究下去。郑板桥有一段讲绘画创作的话，也适用于书法创作，他说："江馆清秋，晨起看竹，烟光、日影、雾气，皆浮动于疏枝密叶之间。胸中勃勃，遂有画意。其实，胸中之竹并不是眼中之竹也。因而磨墨、展纸、落笔，倏作变相，手中之竹又不是胸中之竹也。总之，意在笔先者，定则也；趣在法外者，化机也。"这段话可以分作两部分来看，"总之"之前为一部分，讲创作的三个阶段，第一阶段"眼中之竹"为观察，这是激发创作欲望的感性素材。第二阶段"胸中之竹"为理解，它是"眼中之竹"在情感关照下，经过想象、取舍和处理，变成的一种意象，因此不等于眼中之竹。"手中之竹"为表现，在表现过程中，由于受到许多偶然因素的干扰，会产生各种变形，因此"手中之竹"又不是"心中之竹"。"总之"之后为第二部分，特别就表现阶段中出现的变形作了具体阐述。

当你把感情投入到观察对象，经过想象、取舍和处理之后产生意

龜鶴年壽齊，湖水所流殘雅。三月是雲物，相得忘形骸，有中鴐鵾得。

象，意象激发创作，因此说意在笔先是"定则"。然而一旦进入创作，会有许多意外，因势利导，随机应变，则会产生各种意想不到的化机，产生法外之趣。意在笔先，趣在法外，这段话不仅阐述了意和趣的关系，而且认为在心手相师的关系中首先是心，然后是手。这种讲法比前面三种都进了一步，但还是太简略，没有说明相师的过程究竟是怎样一步步展开的，哪个是主要的、哪个是次要的，主次之间的关系又是怎样的……这些具体问题对理解和认识书法创作最有价值，但是古代书论强调感悟，点到为止，没有展开。根据创作实践，我认为：书法创作就是前识意图与形式理念的相师与相搏。

一、前识意图是作者生命的表现，形式理念是作品生命的表现

所谓前识意图，顾名思义就是在创作之前，对作品的一种意象性预构，它是不明确的，如老子说的"惚兮恍兮，其中有象；恍兮惚兮，其中有物"，因此称为"前识"。而且作为一种意象，它具有强烈的表现冲动，因此又称为"意图"。前识意图反映了作者的思想感情、审美趣味和生活状态等等，是作者生命的表现。

所谓形式理念，是书法艺术的表现形式在高度概括以后，抽绎出来的最基本的原则。书法艺术的表现形式具体来说，就是用笔的轻重快慢、点画的粗细方圆、结体的大小正侧、章法的疏密虚实、用墨的枯湿浓淡等，这些对比关系的组合变化无穷，最基本的原则是四个字"以他平他"，不断地以不同的造形元素与前面的造形元素相联结，让它们相反相成，相映生辉，组成和谐的关系并生生不息地展开下去。张怀瓘《书议》说："因其发迹多端，触变成态，或分锋各让，或合势交侵，亦犹五常之与五行，虽相克而相生，亦相反而相成。"这是作品生命的表现。

二、生命的状态都是当下活泼泼的

生命的状态是什么？《庄子》说："物之生也，若骤若驰，无动而不变，无时而不移。"宋代理学家认为，那是一种氤氲之气，平时分散在太虚之中，没有形相，受到某种刺激之后，马上从各个幽暗不明的地方显现出来，聚集为一种有形的生命，如人、动物或者植物等等。而他们死亡之后，又化为氤氲之气，回归太虚之中，继续运行。生命的氤氲之气"散入无形，聚则有象"，瞬息万变，都不是现成的，都是当下的。前识意图和形式理念作为生命状态也是如此。前识意图的生命状态是，书法家情绪受到不同刺激，引起不同反应，造成不同意象：如果是豪迈情绪的刺激，分散在自身内的有关豪迈的因素就会聚集起来；如果是婉约情感的刺激，分散在自身内的有关婉约的因素就会聚集起来。书法家从这些聚集起来的因素中感觉到了审美意义，然后调动所有的修养储备把它转化成具体的点画和结体，转化成与情感呈现相一致的前识意图。这样的前识意图，必然是当下的，就像明代理学家薛暄所说："未应物时，心体只是至虚至明，不可先有忿懥、恐惧、好乐、忧患在心。事至应之之际，当忿懥而忿懥，当恐惧、好乐、忧患而恐惧、好乐、忧患，使皆中节，无过不及之差。及应事之后，心体依旧至虚至明，不留前四者一事于心。故心体至虚至明，寂然不动，即喜怒哀乐未发之中，天下之大本也。"

形式理念的生命状态是，只有当第一笔落下去，有了具体的形相之后，形式理念才开始被激活，从"散入无形"转变为"聚则有象"，展开它的生命过程。例如第一笔写得粗了、细了，或者写得湿了、枯了……于是形式理念就会根据"以他平他"的原则，相反相成，要求下面的点画细些、粗些、枯些、湿些。在结体上，前面字写正了，后面字就写得斜些；右边字写大了，左边字写得就小些。在章法上，前面一行右倾了，后面一行就往左斜一些。至于怎么粗怎么细，怎么正怎么斜，怎么大怎么小，会激发出

作者自身所拥有的各种技法规范的储备，王羲之的、颜真卿的、苏黄米蔡的等等，全部会灵活地变成各种具体情况下的具体运用。这样的形式理念必然是当下的。正如张式所说："书画之理，玄玄妙妙，纯是化机。从一笔贯到千笔万笔，无非相生相让，活现出一个特地境界来。"所谓"玄玄妙妙，纯是化机"是说形式理念不是现成的技法规范，所谓"一笔贯到千笔万笔"是说形式理念的逻辑展开，所谓"相生相让"就是"以他平他"，所谓"活现出一个特地境界来"就是指创作的结果是生动活泼的、不可重复的。

前识意图与形式理念都是当下的，都是在受到某种刺激和点化之后聚集起来的生命现象，这种生命现象使书法创作没有固定程序，上一次成功不代表下一次也能成功，每一次都是新鲜的尝试，因此黄山谷说："老夫之书本无法也。但观世间万缘，如蚊蚋聚散，未尝一事横于胸中。故不择笔墨，遇纸则书，纸尽而已，亦不计较工拙与人之品藻讥弹。譬如木人，舞中节拍，人叹其工，舞罢，则又萧然也。"

三、前识意图决定作品的风格，形式理念决定作品的深度

先讲前识意图决定作品的风格。第一笔怎么写，第一个字怎么写，作品的开头必然受前识意图支配。有了开头，后面怎么展开，形式理念

的作用会越来越大，前识意图是不能完全掌控的。但是，因为形式理念是被前识意图点化的，就像受孕一样，具有它的遗传基因，所以在推衍和生发时，必然会受它的影响。孙过庭《书谱》说："一点成一字之规，一字乃通篇之准。"讲的就是这个道理，一画落下去，后面的笔画就被这一画决定了，一个字写好以后，后面的字又被这个字规定了，从最初的一画到最后的一个字都是一种有机的生命体，有机体中的每一个部分都与整体具有全息同构的关系。石涛《画语录》里有一段话，经常被大家引用，讲的也是这个

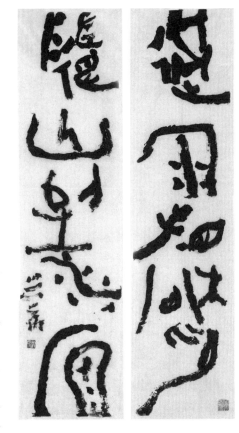

道理，他说："太古无法，太朴不散，太朴一散而法立矣。法立于何？立于一画。一画者，众有之本，万象之根。"所谓太古就是太虚，一团氤氲，无法感知。但是一画下去，有了形相，法就生生不息地跟着来了。"一画之法，乃自我立"，是前识意图的表现，作者想怎么写就怎么写，后面紧跟着的法就是形式理念，"一法生万法"，它是被前识意图点化的。前识意图在落笔的刹那间决定了作品的风格基调，这太重要了，书法创作如果没有前识意图就没有想法，没有个性，没有风格，就算不上创作。因此刘勰在《文心雕龙·神思篇》中说："独照之匠，窥意象而运斤，此盖驭文之首术，谋篇之大端。"后面的一切都是根据前识意图所展开的。

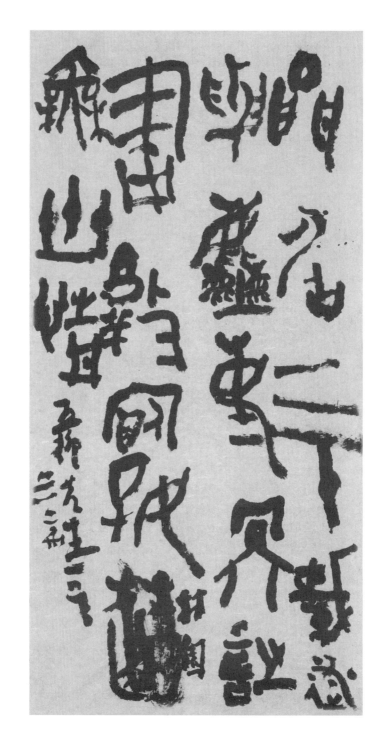

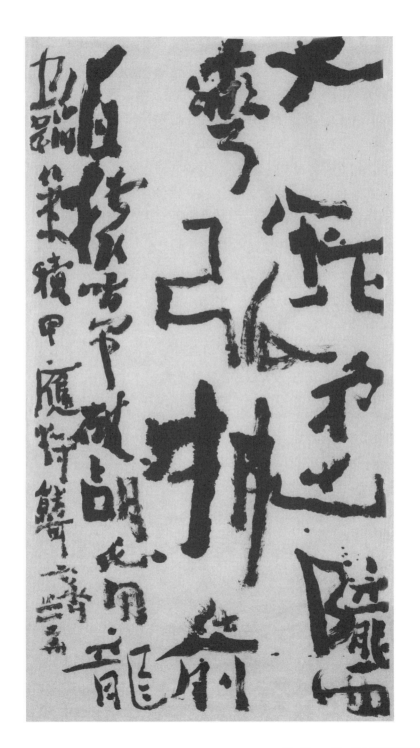

再讲形式理念决定作品的深度。"以他平他"这句话出自《国语·郑语》，原话是："和实生物，同则不继。以他平他谓之和，故能丰长而物归之，若以同裨同，尽乃弃也。……声一无听，物一无文。"事物的发荣滋长，来自"和"，和而不同，就是让两个不同的东西建立起平衡关系，"和"的前提是"不同"，是"以他平他"，这里的"他"可以用阴和阳两个概念来替代，阴阳相合，达到一种和谐，万物就生生不息，否则，孤阴不长，孤阳不生，"以同裨同，尽乃弃也"，具体表现就是"声一无听，物一无文"。

"以他平他"的形式理念体现了阴阳衍化的思想，说到底是中国人观察世界、理解世界和表现世界的方式方法，它不仅表现在书法上，同时也表现在传统文化的方方面面。在思想上，《周易》六十四卦就是在阴阳消长的不断变化中形成的，"刚柔相推而生变化，阖户谓之坤，辟户谓之乾，一阖一辟谓之变，往来不穷谓之通"。在音乐上，《吕氏春秋·大乐》说："音乐之所由来者远矣。生于度量，本于太一。太一出两仪，两仪出阴阳。阴阳变化，一上一下，合而成章。浑浑沌沌，离则复合，合则复离，是谓天常。天地车轮，终则复始，极则复返，莫不咸当。日月星辰，或疾或徐。日月不同，以尽其行。四时代兴，或暑或寒，或短或长，或柔或刚。万物所出，造于太一，化于阴阳。萌芽始震，凝寒以形。形体有处，莫不有声。声出于和，和出于适。和适，先王定乐，由此而生。"在文学上，《宋书·谢灵运传论》说到诗文的音律时指出："夫五色相宣，八音协畅，由乎玄黄律吕，各适物宜。欲使宫羽相变，低昂舛节，若前有浮声，则后须切响。一简之内，音韵尽殊；两句之中，轻重悉异。妙达此旨，始可言文。"

"以他平他"的形式理念贯穿在传统文化的各个领域，它一端连接着传统文化，一端连接着点画、结体，是传统文化实现于书法艺术的桥梁。创作书法如果遵循形式理念，就好比"那普遍的世界思维在我里面思维着"（费希特语），"可以发天地之玄微，宣道义之蕴奥，继往圣之

绝学，开后觉之良心，功将礼乐同修，名与日月并曜"（项穆《书法雅言》）。如果不讲形式理念，就意味着与传统文化断绝，就没有内涵和深度。

四、书法创作过程的三原则

前识意图与形式理念各有各的生命，当两种生命同时作用在一件作品中的时候，会产生各种关系，既互相依存，又相互冲突。就相互依存来讲，一方面前识意图如果没有形式理念在展开过程中的层层推衍，就得不到全面而正确的表现，就没有文化内涵。另一方面，形式理念要展开自己的生命过程，必须依靠前识意图的点化，只有在受到前识意图支配的第一画落到实处了，它才会开始"以他平他"，一生二、二生三、三生无穷地按照自己的逻辑展开下去。否则，它只是一种无意义的存在，即一堆没有生命气息的各种技巧法则。前识意图与形式理念谁也离不开谁。

再就相互冲突来讲，一方面前识意图是靠形式理念的展开来实现的，会受到形式理念展开逻辑的制约。打个比方，前识意图好比"大胆的假设"，形式理念好比"小心的求证"，假设会在求证的过程中不断被修正，是不能够完全按照事先的设计去按部就班地克隆的。另一方面，形式理念受前识意图的点化，点化本身是一种制约，使形式理念不能够照搬照抄各种现成的技法规范，哪怕王羲之、颜真卿的都不行，必须根据当下的实际情况，也就是前识意图所定下的基调，作出合乎逻辑的应变处理。前识意图与形式理念在很大程度上又是相互制约和冲突的。

前识意图与形式理念既相互依存，又相互冲突。相互依存的关系决定了"心手相师"的创作特点，相互冲突的关系决定了"心手相搏"的创作特点，正是这种"相师"与"相搏"推动了创作过程的展开，并且不断地弥合前识意图与形式理念的对峙，将它们打成一片，完成整个创

作活动。认清它们的这种关系之后，创作过程中的一些具体问题就可以有解决方法了。我觉得这些问题主要包括三方面内容，并由这三方面内容可以引申出三条原则。

第一条是兼顾原则。具体来说，"意在笔先"的"意"不能够考虑得面面俱到，如果考虑得太周详，执行得太坚定，无视形式理念，会扼杀作品的生命，会取消偶然的"法外之趣"，使创作堕落为制作，使艺术变为工艺。因此前识意图应该是一种"恍兮惚兮"的意象，只要在开始时定好作品风格的基调，就可以拿起笔来创作了，后面的展开应该逐渐以形式理念为主，让形式理念去完成。

形式理念在展开时应该"澄怀观道"，苏轼《送参寥师》云："欲令诗语妙，无厌空且静，静故了群动，空故纳万境。"太虚法师在自传中谈他看《大般若经》时的体会说："身心渐渐凝定，忽然失却身心世界，泯然空寂中灵光湛湛，无数尘刹焕然炳现，如凌虚影像，明照无边。……曾学过的台、贤、相宗以及世间文字，亦随心活用，悟解非凡。""澄怀观道"能让心处在一种无遮蔽的澄明状态，让长期训练时积累起来的各种传统技法根据具体情况作出最敏捷和最准确的应对。

总之，整个创作过程应当兼顾前识意图与形式理念。刘勰《文心雕

龙·物色篇》说:"写气图貌,既随物以宛转;属彩附声,亦与心而徘徊。"一方面心要"随物以宛转",另一方面物要"与心而徘徊"。如果把心理解为主观的前识意图,把物理解为客观的形式理念,那么心与物的交融即前识意图与形式理念的统一。

第二条是形式理念优先的原则,当前识意图与形式理念发生冲突并且不能调和的时候,要以形式理念为主。理由之一,前识意图表现了作者的思想感情,是小我;形式理念表现了传统文化的精神,是大我。黑格尔说,艺术是绝对真理在感性领域中的一个自我展开的过程。书法的本质在某种意义上说是传统文化通过作者创作把自己展现出来的一种艺术形式,因此当小我与大我发生矛盾的时候,小我应当服从大我。理由之二,形式理念是客观的、不以人的意志为转移的,而前识意图是主观的、可以变通的、可以在与形式理念的博弈中作出调整的。法籍捷克作家米兰·昆德拉在小说《生命不能承受之轻》的序言中说:"当托尔斯泰构思《安娜·卡列尼娜》的初稿时,他心目中的安娜是个极不可爱的女人,她的凄惨下场似乎是罪有应得。这当然跟我们看到的定稿大相径庭。这当中并非托氏的道德观念有所改变,而是他听到了道德以外的一种声音,我姑且称之为'小说的智慧'。所有真正的小说家都聆听这种

超自然的声音，因此，伟大的小说里蕴藏的智慧总比它的创作者多。"
这里所说的"小说的智慧"即代表作品生命的形式理念，"创作构思"
即代表作者生命的前识意图。"创作构思"必须服从"小说的智慧"，也
就是前识意图必须服从形式理念。书法家在创作时，除了"因情生文"
之外，还要"因文生情"，只有这样，他才能超越自我，他的作品才可
能听到"超自然的声音"，不断有所发现、有所发明。

第三条是轮换做主的原则。在创作过程中，开始的时候以前识意
图为主，随着作品的展开逐渐转变为以形式理念为主，到作品将近完成
时基本上完全以形式理念为主。也就是说，在落笔的时候，线条是粗是
细、是长是短，结体是方是圆，上下字是连续的还是间断的……所有表
现都是以前识意图为主的。开了头以后，形式理念的影响逐渐体现，并
且越来越大，到一件作品快要完成的时候，怎么写已经完全被形式理念
所规定了。前面疏了，后面必须要密一点；前面轻了，后面必须重一
点……你别无选择。尤其是落款，写在什么地方，是穷款还是长款，你
不要再想什么前识意图，只有老老实实地根据形式理念去"以他平他"，
求得通篇关系的完整与和谐。

这种轮换原则古代书法家也讲过，但不明确，而且仅限于结体范
围。王铎说："凡写字左边易，右边难，左边听我下笔，先立一规格，其
配搭之法全在右边，以其长短、浓淡，或增或减，皆赖之耳。"前面几
笔根据前识意图，你可以想怎么写就怎么写，最后一笔要调整关系，必
须符合"以他平他"的形式理念。落在什么地方，粗一点还是细一点，
干一些还是湿一些，实际上都是被规定的，你要发现这种规定，并且把
它表现出来，所以难写。书法创作的这种轮换原则与写文章一样，刘熙
载在《艺概·文概》中说："未作破题，文章由我；既作破题，我由文
章。"八股文讲起承转合，"起"就是破题，破题的时候，文章怎么写，
以我为主；"起"了之后，破题了，观点亮出来了，后面怎么承、怎么
转、怎么合，就由不得你了，你必须跟着文章本身的逻辑走。

这个逻辑过程在《文心雕龙》的《熔裁篇》中表述得更加清楚，刘勰说："草创鸿笔，先标三准：履端于始，则设情以位体；举正于中，则酌事以取类；归余于终，则撮辞以举要。"借此来描述形式构成的创作过程，可以这样理解。开始要为情感找到一个相应的表现形式，通过意向产生前识意图，为作品定下一个风格基调。接着是形式理念与前识意图在相师相搏中"酌事以取类"，根据具体情况采用不同的方式来"以他平他"。比如前面部分写得粗了，后面部分就要写得细些。而粗有各种不同的形式，有的粗犷，有的雄强，有的厚重……细也有各种不同的形式，有的飘逸，有的轻纤，有的清秀……粗和细这组阴阳对比变成具体的形式之后，各有各的特点。好比五行，他们在组合时有的协调，有的冲突，或者相生，或者相克，因此需要"取类"。这种取类充满了变数，具有各种可能性，它要求书法家必须具备两种能力：一是广博的知识储备，平时大量临摹传统法书，了解和掌握各种粗和细的表现形式，随时能听从召唤，得心应手地表现出来；二是要有灵活的变通能力，当发生冲突时，能够随机应变、因势利导，表现出意料之外的和谐。作品的最后部分，因为前面的相师相搏都是随机生发的，可能有各种意外，造成某种不完整和不协调，这时就需要用纵横开阖的手段和力挽狂澜的气派加以收拾和调整，以保证形式的完整、风格的呈现。这三个阶段的表现各有侧重，作为有机的整体，相互之间是全息的，只有这样，书法创作才能酣畅淋漓，痛快无比，像苏东坡论写文章那样："如行云流水，初无定质，但常行于所当行，常止于不可不止。"只有这样，书法创作才能将作者的生命与作品的生命融为一体，既表现作者的思想感情，又反映文化的精神面貌。

附1　读王元化《文心雕龙讲疏》

王元化先生的《文心雕龙讲疏》买来之后，一直搁在书架上，今

天因为连续创作的疲劳，想调整一下，才拆封阅读。此书从八个方面阐述了《文心雕龙》的创作理论，其中"释《物色篇》心物交融说"讲创作活动中的主客关系，"释《镕裁篇》三准说"讲创作过程的三个步骤，内容与我刚写的《论书法创作》一文相关，基本观念不约而同，这让我非常高兴，下面的摘录可以补充拙文的不足。

刘勰《文心雕龙·物色篇》说："写气图貌，既随物以宛转；属采附声，亦与心而徘徊。"关于这段话的解释，刘永济《文心雕龙校释》说："盖神物交融，亦有分别，有物来动情者焉，有情往感物者焉。物来动情者，情随物迁，彼物象之惨舒，即吾心之忧虞也，故曰'随物宛转'；情往感物者，物因情变，以内心之悲乐，为外境之欢戚也，故曰'与心徘徊'。""前者（情随物迁）我为被动，后者（与心徘徊）我为主动。被动者，一心澄然，因物而动，故但写物之妙境，而吾心闲静之趣，亦在其中，虽曰无我，实亦有我。主动者，万物自如，缘情而异，故虽抒人之幽情，而外物声采之美，亦由之见，虽曰造境，实同写境。是以纯境固不足以谓文，纯情亦不足以称美，善为文者，必在情境交融，物我双会之际矣。"

王元化先生进一步阐述说："刘勰提出的'随物宛转'和'与心徘徊'，二语互文足义，说的却是一件事。……其中用'既''亦'

二字，可以证明'随物宛转'和'与心徘徊'是不容分割的。它们相反而相成，只有统一起来才构成审美主客关系的有机内容。"对于这种统一，他又联系创作说："'随物宛转''与心徘徊'的说

法，一方面要求以物为主，以心服从于物；另一方面又要求以心为主，用心去驾驭物。表面看来，这似乎是矛盾的，可是实际上，它们却是互相补充，相反而相成的。作家的创作劳动正如人类其他一切劳动一样，就其实质来看，不可避免地包含了主体与客体之间对立统一过程。……在创作实践过程中，作家不是消极地、被动地屈服于自然，他根据艺术构思的要求去改造自然，从而在自然上印下自己的风格特征。同时，自然对于作家来说，是具有独立性的，它以自己的发展规律去约束作家的主观随意性，要求作家的想象活动服从于客观真实，从而使作家的艺术创造遵循现实逻辑的轨道而展开。这种物我之间的对立始终贯串在作家的创作活动里面，它们齐驱争锋，同时发挥各自的作用，倘使一方完全压倒另一方，或者一方完全屈服于另一方，那么作家的创作活动也就不复存在了。仅仅以心为主，用心去驾驭物，就会流于荒诞，违反真实。仅仅以物为主，以心屈服于物，就会陷于奴从、抄袭现象。所谓'随物宛转''与心徘徊'，正是对于这种交织在一起的物我对峙情况的有力

说明。"

为了说明这一点,王元化先生还依据黑格尔《美的理念》,进一步阐述了完美的主客关系,认为:"有限的智力对待对象的态度是假定客观事物是独立自在的,而我们的认识只是被动地接受。表面上看,这好像是克服了主观的幻想和成见,按照客观世界的原状去吸取眼前的事物。但主体在这种关系上是有限的、不自由的,因为这是先已假定了客观事物的独立自在性,从而取消了主观的自确定作用。而有限的意志则相反,主体在对象上力图实现自己的旨趣、目的、意图,根据自己的意志牺牲事物的存在和特性,把对象作为服务自己的有力工具,从而剥夺了事物的独立自在性,以致使对象依靠主体,对象的本质就在于对主体的目的有用。但这种主体的自由只是一种假象,在实践的关系上,它仍是有限的、不自由的。因为由于有限意志的片面性,对象的抵抗就不能消除,结果就造成了对象和主体的分裂和对抗。"

刘永济先生与王元化先生的阐述,都强调了在文艺创作时心与物、主体与客体之间密不可分的关系,这种密不可分的关系可以进一步被理解为在对峙基础上主客关系的相互转化。王元化先生在附释《审美主客关系札记》中已隐约地指出了这一点:"在文学创作过程中,心灵的现实化和现实的心灵化一直在交错进行着。"所谓交错进行,也就是我在《论书法创作》中所阐述的前识意图与形式理念的博弈,前识意图即心,形式理念即物。

附2 书文合一的创作过程

书法艺术的情感内容不需要语言文字做媒介,仅仅凭借自身的形式(点画、结体和章法中的各种对比关系)就能得到表现,感动自己,并且感动他人。但是,书法又不同于一般的艺术,它写的是汉字,汉字本

身有意义，组合在一起也会产生一定的内容，表现一定的思想感情。书法以汉字为表现对象，结果使一件作品具有了两种内容，一种是书法的、本体的，一种是文字的、附带的，如果能将这两种内容结合起来，无疑会提高书法艺术的表现性。

主张书法内容与文字内容相一致的理论大概始于唐代，张怀瓘的《文字论》说："字之与书，理亦归一。因文为用，相须而成。"已经表明了可以书文合一的观点。从创作实践来看，这种观点经过了一个从自然到自觉的过程。孙过庭《书谱》说："（王羲之）写《乐毅》则情多怫郁，书《画赞》则意涉瑰奇，《黄庭经》则怡怿虚无，《太史箴》又纵横争折。暨乎《兰亭》兴集，思逸神超；私门诫誓，情拘志惨。"创作时，文字内容影响思想感情，影响点画、结体的表现，最后影响作品的风格面貌，这是一种自然而然的连锁反应，典型作品有颜真卿的《祭侄文稿》和苏东坡的《黄州寒食诗帖》。清代王澍的《虚舟题跋》说："《祭季明稿》心肝抽裂，不自堪忍，故其书顿挫郁屈，不可控勒。此《告伯文》心气和平，故容夷婉畅，无复《祭侄》奇崛之气。所谓涉乐方笑，言哀已叹。情事不同，书法亦随以异，应感之理也。"这种书文合一属于自然的"应感"。

在创作上有意强调书文合一的首倡者是明代董其昌，他在《画禅室随笔》中说："白香山深于禅理，以无心道人作此有情痴语……余书此歌，用米襄阳楷法兼拨镫意，欲与艳词相称，乃安得大珠小珠落砚池也。"又说："以米元章笔法，书渊明辞，差为近之。"董其昌一再强调书法风格与文字内容的一致性，但是从他的实际作品看，点画、结体和章法的变化不大，书法内容与文字内容的一体化并不明显。究其原因，主要是受文本式创作的局限，为了不影响文字释读，笔势和体势的变化都很节制。今天，书法艺术越来越强调视觉效果，文字的释读要求在减弱，创作时将体势扩大为空间造形，将笔势扩大为时间节奏，就能比较自如地追求书文合一了。

插图 1

少字书"水盈盈"就是一件这样的作品（插图1），幅式狭长，高与宽对比悬殊，感觉上纵向的两边有一种向里挤压的力量。在这种幅式上写字，根据"以他平他"的形式理念，应当强调横势，点画、结体尽量往横里走，与纵向幅式造成形的对比和势的对抗。幅式在一定程度上规定了点画与结体的造形特征。

宋代沈括在《梦溪笔谈》中介绍过宋迪画山水的方法："先当求一败墙，张绢素讫，倚之败墙之上，朝夕观之。观之既久，隔素见败墙之上，高平曲折，皆成山水之象。"我写字也有凝视白纸的习惯，挂在墙上想着"水盈盈"三字，马上觉得它就像一道白练飞泻直下，联想到李白的诗句"黄河之水天上来"，决定第一笔用顶头出边的形式来写。

大致的结体造形和第一笔的写法想好之后，"胸中勃勃"，马上进入创作。许多人主张创作之前要有完整的构思，一点一画怎么写，一字一形怎么安排，甚至一行一篇怎么协调，都要预先有个大致的考虑。我不是这样，前识意图一旦形成，立即拿起笔，后面的字怎么写，听从形式理念

的支配，随机应变，因势而发，写到哪里，想到哪里，发现一个问题，解决一个问题，不断发现，不断解决，直至篇终，整个创作始终处在前识意图与形式理念相互博弈的过程之中。

第一个"水"字取篆书的象形写法，《说文解字》称篆书为"引书"，具有绵长之意，最能表现水势的浩淼。书写时，在用笔上一方面强调中锋，凝重涩进，好像流水的深沉；另一方面加以震颤，使笔锋的辅毫逸出，在线条两边起伏跌宕，如翻滚的波浪闪烁不定。在结体上，夸张弯曲的线条和倾斜的造形，使它具有奔流的感觉。

前面两画写得不错，形势俱佳，到第三画时，运笔逐渐上抬，处理成横式，这是形式理念的要求，同样的笔画不能重复出现，如米芾说的："'三'字三画异。"古人避免点画雷同的方法有长和短、方和圆、粗和细、仰和覆等各种变化，这里采取的是仰覆变化。

根据前识意图，水的奔流应取斜势，根据形式理念，三笔不能都取同一种斜势。当前识意图与形式理念发生冲突时，应当以形式理念为主，因为它是千百年来人们在实践中积累起来的创作规律和审美标准，是绝对的，而前识意图则是个人的、可以变通的。

变通的方法是，"盈"字第一笔果断地落在水字第三画的转折处，并且狠狠地往右下拽去，恢复斜画的流动感。同时根据形式理念，因为前面三画都是圆笔，接下去不能再圆，需要尖锐和方折，所以果断地以露锋落笔，并且上仰翻折。这一笔不仅通过斜势的接续，将不相关联的上下两字连贯起来，组成一个密不可分的整体，而且在造形上有藏锋和露锋、圆转与方折、浓墨与枯笔的对比，相反相成，相映生辉，很好地解决了前识意图与形式理念的矛盾，是整幅作品中最亮丽的地方。

紧接着"盈"字的第一横，下面的折竖中锋运笔，顶着纸面逆行，手不期颤而颤，点画特别苍厚。然后是一个连绵的叉形，环转的运笔与前面笔画的方折形成对比。这几笔都是根据"以他平他"的形式理念来造形的，因为上面笔画都是右斜的，所以全部向左斜，因为上面笔画都

是以横势为主，所以全部取纵势，并且加以强调和夸张，结果写得像中流砥柱，兀然挺立，特别精神，以至于使上面"水"字第三画的抬起平写，也好像是流水被岩石阻挡所致，显现出反抗的喧腾。

"盈"字的下半部分"皿"，按照书写节奏变化的要求，逐渐加快速度。在多字作品中，这种快慢变化表现为上下字之间的逐渐过渡，在少字作品中，因为造形单位量的减少，不得不在一个字的上下左右部分之间来完成。"皿"的用笔速度加快，以使转为主，流畅的线条加上进一步左斜的造形，又回到上面"水"字的感觉，再加上墨色逐渐干枯，丝丝缕缕的边廓线如同粼粼波光，特别是中间两短竖的连写，回环盘绕，好像是激荡澎湃在岩石（及）下的旋流。最后一横跌宕舒展，横贯纸幅，右端翘起，绕过岩石（及），与上面的水流连接，造成"汤汤洪水方割，荡荡怀山襄陵"的景象。

写到这里，这件作品的意象传达得非常好，盯着看，会有天旋地转的晕眩。但是还有毛病：从形上看左边大右边小，构图不完整；从势上看，从上到下只有一个弯，没有对比，节奏感不强。因此，必须写好"盈"字的最后一笔。说时迟，那时快，马上提起笔，顺势在右边打了两个斜点，其作用不仅在构图上平衡了左右两边的分量感，而且使通篇章法走出一个反写"S"的形状，上大下小，增加了势的变化。同时还产生出两种表现力：一种是因为连续书写，化凝聚的点为流动的线，感觉像水势打了个漩涡，往右下角流出，增加了动感，强化了前识意图；另一种是将收笔的势态回复到起笔的势态，使通篇表现出一种贞下起元式的圆满。

最后，觉得"水盈"两字交接处的左边过于空疏，便题上落款，既协调了通篇的虚实关系，又丰富了笔墨造形的对比关系。

这是一件"法象"的作品，所谓的"象"是指意象，意象是物象经过情感的选择、变形和重组之后留在心上的印象，本质上是情感的表象。王国维先生说"一切景语皆情语"，这件作品的"法象"，其实也是

表达了我对水的一段惊心动魄的感受。三十年前去郑州，站在黄河岸边，极目眺望，河水挟沙裹泥，滔滔汨汨，看不到骇浪，听不到涛声，只有一道道涟沦泛着幽光，苍苍茫茫地推宕，浩浩荡荡地摛展，深邃、沉郁、坚定，那种旋转天地的力量、浮载乾坤的气概，让人震撼。三十年来潜藏在心中的对水的情感，在这件作品的"法象"中得到澄明，我很感动。

四　论意临

意临的主观性很强，常常是根据自己的意识去拓展法帖的意识，根据自己的情感去强调法帖的情感，临摹出来的作品既能表现自己，同时也能让历代法书面对新时代新问题的挑战表现出新的发展可能，获得新的生命。书法学习到了创作阶段，开始有自我意识和表现要求，这时的临摹一般都是意临。

一、意临是二度创作

除了书法，在艺术领域强调二度创作的门类还有音乐和演剧等，音乐是从乐谱到演奏的二度创作，演剧是从剧本到演出的二度创作。凡是二度创作都有双重语调的问题，一方面是对象再现性语调，另一方面是主体表现性语调。

以演剧为例，那个被扮演的人物在戏剧中是真实的人物，他有各种各样的言行举止，演员在表演时必须把它们搞清楚，准确地表达出来，并且在此基础上融入自己的情感判断，通过对象的言行显示其动机和目的，使卑鄙的更显卑鄙，高尚的更显高尚。再以演奏为例，乐谱是一种

对象再现性语调，演奏者不仅要准确表现，而且还要进一步加入自己的情感判断。对交响乐的指挥者来说尤其如此，他在给乐队排练时，反复向演奏者提出要求，主要不是演奏的准确性，而是如何融入他对乐谱的情感评价，以及如何在每一个段落上实现两种语调的叠加问题。

二度创作必须兼顾对象再现性语调与主体表现性语调。书法的意临属于二度创作，也应如此。事实上，古人早就认识到这个问题了，只不过没有用这种方式表达而已，以董其昌意临米芾书法为例。

米芾书法强调笔势，董其昌书法也强调笔势，他在阅读和引用米芾书论的时候，常常会添加自己的这种判断。例如，米芾主张用笔要"无垂不缩，无往不收"，点画结束时的缩和收其实都是为了强调上下点画之间的笔势映带，董其昌推崇这个主张，并且强调指出，这八个字要成为"真言"，必须添加"须得势"的前提。再如米芾在《海岳名言》中说："壮岁未能立家，人谓吾书为集古字，盖取诸长处，总而成之。既老，始自成家，人见之，不知以何为祖也。"董其昌在引述时，又添加了"须得势"的内容。《容台集》说："襄阳少时不能自立家，专事摹帖，人谓之'集古字'。已有规之者曰'须得势乃传'，正谓此。"他认为，正是因为"得势"，才使米芾摆脱了对古人字形的"刻画"，独出机杼，走向成熟。

理论研究上如此，临摹实践上更是如此。董其昌说："余此书学右军《黄庭》《乐毅》，而用其意，不必相似。米元章为'集古字'，已为钱穆父所诃，云须得势，自此大进。余亦能背临法帖，以为非势所自生，故不为也。"强调自己的临摹原则是"非势所自生，故不为也"。举例而言，颜真卿《争座位帖》是刻本，点画浑厚苍茫，笔势映带不明显，而董其昌的临作却将笔势强调出来了，而且十分夸张。对此，他有专门解释，《容台集·论书》说："虞永兴尝自谓于道字有悟，盖于发笔处出锋，如抽刀断水，正与颜太师锥画沙、屋漏痕同趣。"《画禅室随笔》又说："书法虽贵藏锋，然不得以模糊为藏锋。须有用笔如太阿剸截之意，盖以劲利取势，以虚和取韵。颜鲁公所谓如印印泥、如锥画沙是也。"他

认为"抽刀断水"的出锋与颜真卿的锥画沙、屋漏痕是一回事，不能以模糊为藏锋，因此意临时在这方面作了个性化的独特处理。再如，王羲之的草书《十七帖》是刻本，点画的笔势映带很隐晦，董其昌的临作也将它们彰显出来了，上下字即使分得很开，上一字末笔的出锋与下一字起笔的露锋都是遥遥相接、丝丝入扣的。对此他也有解释，《画禅室随笔》说："右军《兰亭叙》章法为古今第一，其字皆映带而生，或小或大，随手所如，皆入法则，所以为神品也。"《容台集·论书》又说："因书《兰亭叙》有脱误，再书一本正之，都不临帖，乃以势取之耳。"他临《兰亭叙》也加入了自己对势的独特理解。

上述例子中，"劲利取势，虚和取韵"和"以势取之"，都是董其昌念兹在兹的主体表现性语调，意临时都据此对原作进行了个性化处理，使临作成为二度创作。这样的意临方法，不仅董其昌，历代名家几乎无不如此，将他们的临作与原作相比，都不是很像，而且一般来说，个性越强的书法家，主体表现性语调就越明显，临作就越不像。

二、意临是对原作的当代性阐述

以二度创作为特征的意临使临作与原作发生偏差，造成走样，因此，要想被大家认可和接受，必须回答正反两个方面的质询。其中，一个非常重要的反面质询是，这样的临摹是不是对原作与原作者意图的粗暴歪曲？对此，我觉得有两个问题必须先搞清楚。

第一，原作与原作者意图是否等同？康有为《广艺舟双楫》说："吾眼有神，吾腕有鬼。"沈曾植《海日楼遗札》说："仆近日纵笔为大字，时时有新意，亦时时撞着墙壁不得，前试作篆隶亦然。"书法家常常为作品不能体现意图而苦恼，因此常常会为一件作品写好多遍，但是即便如此，结果还是不满意的居多。米芾《海岱帖》说："三四次写，间有一两字好，信书亦一难事。"一首诗写了三四遍，其中只有一两个字好，可见创作之艰难。有书家说字要写到"愁惨处"。愁什么？作品要表现意图。惨什么？作品表现不了意图啊！

原作不能完全表现作者的创作意图，更何况各种刻帖了，经过拼版、勾描、雕刻和拓印等工序，点画、结体和章法都走样得厉害，甚至鲁鱼亥豕，面目全非，与原作者的意图更是风马牛不相及了。既然如此，我们

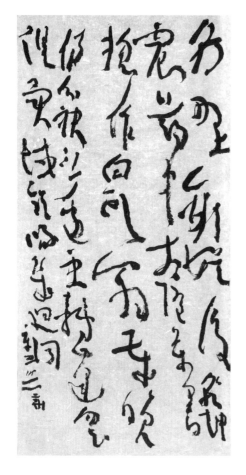

在面对这种连作者都不满意的作品时，如果以克隆为鹄的，充其量只能是等而下之的优孟衣冠，不可能会有所发现和有所发展的。因此必须强调意临，在原作的基础上去追寻和表现作者的意图，即所谓的"师其心而不师其迹"，"遗貌取神"。而这样的追寻和表现包含了临摹者的思想感情和学识修养，融入了临摹者的理解力和判断力，贯穿了主体表现性语调。

第二，原作的意图在当时与后代是否等同？如前所述，作品不等于作者意图，这是常有的现象，但不是全部。必须承认，书法史上存在着许多心手双畅的"合作"，它们比较真实和全面地反映了作者的创作意图。这样的"合作"曾使作者兴奋莫名，使后人激动万分。然而仔细分析，前人的兴奋与后人的激动在对作品意图的感受上是有程度差别的。以米芾书法为例，米芾论书主张字不作正局，"须有体势乃佳"，章法要根据字形繁简和上下左右的关系而参差错落，"大小各有分"，这是他的创作意图。再看他的字，在"唐人重法"之后不久的当时，与二王及唐代名家法书相比，米芾书法结体左右倾侧，摇曳多姿，上松下紧，头重脚轻，确实体现了他的意图；但是在千百年以后的今天，经过徐渭、王铎、沈曾植等人的继承和发扬，结体造形的表现已经更加强调体势，更加倾侧摇曳了，人们回过头去看米芾书法，反而

觉得很平正，似乎与他的意图不符合了。可见，原作的意图在当时与后代不是等同的，在这种情况下，如果照样画瓢地临摹他的作品，实际上是在违背他的意图。因此，意临米芾书法，要写出它的精髓，就应当根据米芾的意图，以当今人们对倾侧摇曳程度的把握，假想米芾生在今天会怎样夸张地变形，然后临摹时在他原作的基础上加以表现。只有这样才能恢复米芾书法的精神，使米芾书法在当代也有与过去相同的艺术魅力。而这样的意临融入了临摹者的理解和判断，贯穿了主体表现性语调。

总而言之，由于作者的原因和历史的原因，原作与原作者的意图常常是有距离的，即使心手双畅的"合作"，作者意图的感染力在当时与后代也是不同的。因此学习历代名家法书，惟妙惟肖地克隆无异于缘木求鱼或刻舟求剑，不仅没有意义，而且会阻碍书法艺术的发展。正确的方法应当是意临，通过对原作的阐释来体现原作者的意图，通过对历史的追寻来体现原作的当代意义。这样的意临作品在外貌上肯定与原作不尽相同，但是，精神却是通的。董其昌《画禅室随笔》说："余尝谓右军父子之书，至齐梁时风流顿尽。自唐初虞、褚辈一变其法，乃不合而合，右军父子殆如复生。此言大不易会，盖临摹最易，神气难传故也。"

他认为只有一变其法的"不合而合"，才能传达出原作的"神气"。而神气怎么来的呢？他又说："欲造极处，使精神不可磨没，所谓神品，以吾神著故也。"临摹必须要有"吾神"，要有主体表现性语调。同样的意思，刘熙载《艺概》说："真而伪不如变而真。"朱熹《朱子语类》说："若解得圣人之心，则虽言语各别，不害其为同。"诚然。

三、意临是临摹者情感的发现与表达

说意临是二度创作，受到正面的质询是，意临如此强调主体表现性语调，那么它的正确方法是什么？

我觉得回答这个问题，首先要明白临摹的本质是什么。扪心自问，我为什么要临摹某种名家法书？因为喜欢。为什么喜欢？因为它表现了我心中某种无法言说的情感。这种内心的情感是名家法书存在的前提，如果没有，那么名家法书对我来说就是没有意义的存在。比如颜真卿书法的意义就在于我通过它可以发现和表现自己心中那份无法言说的情感。因此，我在临摹它的时候，既要忠实于它，更要忠实于自己的情感，忠实于法书与忠实于自己的情感是一回事，而本质是忠实于自己的情感。

根据这种本质，正确的意临方法应当是，通过原作来发现自己的情感，利用自己的情感去表现原作。为此，首先要理解和掌握原作的形式特征（点画、结体和章法的独特性），然后进一步理解和掌握与形式特征相对应的情感内容，最后根据情感内容去再造相应的形式特征。

具体来说，原作者靠形式来表现情感，临摹者靠形式来理解情感，但是，什么样的形式对应什么样的情感，难以言说（书法艺术的情感表达一旦可以用语言加以说明，书法就失去了存在的价值），完全靠直觉的了悟。例如，一个初学者面对法书，不可能理解它的意义，领会到什么豪放、端雅等各种精神性的东西，但是他有感觉，每写一点一画、一字一行，都有反馈，心情随之波动，或喜或恼或怒。这种反馈表面上

看，似乎来自好与不好的形式判断，其实，背后是情感表现的对与不对，是形式与情感的交流方式。这种有感觉的临摹就是意临，它在初学阶段就已经开始了，只不过没有上升到理性层面而已。然而在这样的学习过程中，肯定会有那么一天，他正处在高兴或不高兴的情绪之中，忽然发现眼下正在临写的法书风格正是这种情绪本身，感觉到它的点画和结体那么亲近、那么惬意，他直面了作品形式的情感意义。此后，他就会以一种新的眼光来看书法，临摹书法，努力去发现形式特征与情感内容的对应关系，常常会被临摹时的一个走样所感动，领会到一种特别的意味，并由此发现各种新的形式特征与情感内容的对应关系。久而久之，这类体验越积越多，再经过互相比较，就会更加清楚地认识到它们各自的表现性，豪放的、柔媚的、端庄的、恣肆的……正如丰子恺先生在《视觉的粮食》一文中所说的："说起来自己也不相信，经过长期的石膏模型奋斗之后，我的环境渐渐变态起来了。我觉得眼前的'形状世界'不复如昔日之混沌，各种形状都能对我表示一种意味，犹如各个人的脸孔一般。地上的泥形，天上的云影，墙上的裂纹，桌上的水痕，都对我表示一种态度；各种植物的枝、叶、花、果，也争把各自所独具的特色装出来给我看。"各种形式特征"都能对我表示一种意味"，说明它们都被灵化了，被赋予了情感内容变成为临摹者内在精神的一部分。

在这样的临摹过程中，随着理解能力的提高，临摹者也会用理智的方法，去深化情感内容与形式特征的对应问题。例如，对颜真卿书法，首先是了解点画、结体和章法的形式特征，理解与它所对应的各种敦厚、端庄、雄浑、恢宏等意象，然后"知人论世"，看人物传记，看时代背景，将这种意象升华为具有人文内容的情感，并且了解这种情感的强度，然后面对书法"想见挥运之时"，体会情感与运笔、与点画之间的关系，根据自己的浑厚沉雄去感知和拓展颜真卿法书的浑厚沉雄，根据自己的恢宏端庄去感知和拓展颜真卿法书的恢宏端庄，正如刘勰《文心雕龙》所说的："登山则情满于山，观海则意溢于海，我才之多少，将

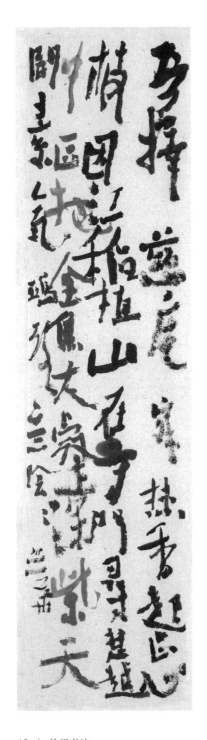

与风云而并驱矣。"

综上所述，从直觉把握到理性思考，所有的展开和深化始终围绕着情感的发现与表现，这就是正确的意临方法，目的是要打通情感内容与形式特征的隔阂，使它们成为相互联动的一体，"才明彼，即晓此"，"才晓此，即明彼"，形式就是有情感内容的形式，内容就是有形式特征的内容。看颜真卿书法，点画浑厚、结体端庄既是形式特征，又是"温柔敦厚"的情感内容，《祭侄稿》中两段"呜呼哀哉"的文字都写得从正到草，从紧到放，既是形式特征，又是愤懑激越的情感内容。在这个基础上，培养出书法家区别于常人的根本素质：利用各种带有情感的形式来思考和表现自我的本领。

四、意临使原作成为经典

书法家的成长离不开意临，在初学阶段，他要靠意临来发现自己和表现自己。进一步说，即使一个成熟的书法家，他也必须靠意临来不断提高自己的艺术敏感性，觉察到任何形式的细微变化，并由此引起强烈的情绪反应；也必须靠意临来不断提高自己

的创作能力，为自己的各种思想感情找到相应的形式，并且能准确地表达出来。

我经常有这种体会，拿起笔来想创作，却感到无所适从，不知怎么写才好。按理说，创作是思想情感的自由流泻，不应当有任何束缚，什么方法都可以采用。但是，当无限的可能性摆在面前时，我却感到茫然，像被扔在真空里，无所依傍，一切都是漂浮的、变幻的、模糊的，创作丧失了方向、方法和力量，丧失了一切的可能性。绝对的自由非常可怕。我因此会想起二十世纪最伟大的音乐家之一斯特拉文斯基在《音乐诗学六讲》中说的几段话：

> 至于我自己，当我坐下来工作，发现自己面前呈现出无数的可能性时不禁感到一种恐惧，我感到一切对我都是可能的。如果好的坏的一概可能，如果任何东西都唾手可得，那么任何努力便都不可设想，我也不可能找到任何东西作为依托。……
>
> 无限制的自由将我投入一种痛苦，可另外的东西又使我从这

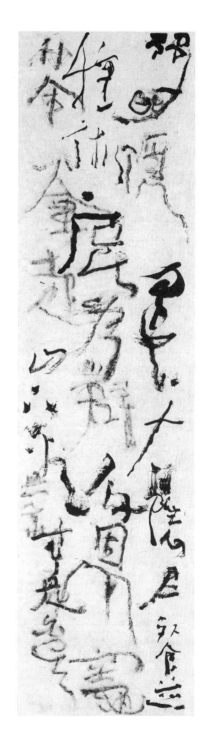

痛苦中解脱出来，这就是因为我总是能立即转向眼前的具体事物。我用不着理论上的自由。我需要的是某种有限的确定的东西——这种东西当其与我的潜在能力相适应时，便会有助于我的创作。……

甚至可以这么说：我活动的范围愈有限，我周围的障碍物愈多，我的自由就愈充分、愈有意义。削弱限制的东西，也势必削弱力量。谁加给自己的限制愈多，谁就愈能使他自己从束缚精神的枷锁中解脱出来。

对于召唤我去创造的那个声音，我第一个反应是畏惧；然后我以参与创造但又不属于创造的东西为武器，使自己恢复信心；武断的限制只会提高创造的准确性。

我觉得斯特拉文斯基所说的"作为依托的东西""某种有限的确定的东西""参与创造但又不属于创造的东西"，其实指的就是传统。接受传统，接受一种方法或规范，看上去是对创作的限制，但同时它又能有效地帮助我们清除大量毫无意义的胡思乱想，发现自己所要表达的和能够表达的东西。因此，我在创作之前常常会去意临历代名家书法或各种民间书法，寻找某种感觉，将散漫的思想感情集中起来，寻找某种形式，延伸开去，获得创作灵感。我深切体会到：创作冲动是对将要被创作的审美意象的一种预感，如果它不与传统建立起一种经验上的联系，找不到表现的方式方法，找不到一种把情感注入形式中去的具体途径，无论它多么令自己激动和陶醉，都是空的、不实际的，都是一朵没有受孕、不会结果的花。

意临能够帮助学书者发现自己，表现自己，而且，它还能够让历代名家法书不断地被传播、被阐释，与时俱进，生生不息，成为经典，获得永恒的魅力。

学术界对经籍和传注之间的关系有一个共识：不是先有经籍，然后才有传注，而是相反，先有传注，然后才有经籍。《朱子语类》说：

《易》为卜筮作，非为义理作。伏羲之《易》，有占而无文，与今人用《火珠林》起课者相似。文王、周公之《易》，爻辞如筮辞。孔子之《易》，纯以理言，已非羲、文本意。"《易》最初只是一种卜筮之书，经过文王、周公和孔子的传注疏解，不断添加文化内容（尽管这种添加都属于"非本意"的误读、误解），最终使《易》成为经典。同样的例子，《论语》最初不过是一本弟子记载老师嘉言懿行的集录，因为有了历代的各种各样的传注疏解，所以才使它成为一种经籍。因此，"经"是相对于"传"与"说"而言的，没有"传"与"说"，就不可谓"经"。因此章学诚说："因传而有经之名，犹之因子而立父之号矣。"

书法上的意临就是学术传承上的各种传、注、疏、记、说等等，经典法书与意临作品之间的关系如同经籍与传注的关系。无论什么样的书法作品，它的存在、它的生命力都在于不断地被大家所临摹，在意临时，不同的人有不同的阐释，这种阐释使作品的文化内容不断积累，不断扩大，最终成为一种经典法书，苏东坡说："智者创物，能者述焉，非一人而成也。"王羲之如此，颜真卿如此，历代名家经典无不如此。

综上所述，意临既是原作在塑造我，让我认识自己，表现自己，实现自己，同时也是我在阐释原作和演绎原作，使原作经由我的阐释和演绎而获得新生。意临作品充满了生机，其中不仅有活泼泼的临摹者，而且还有活泼泼的原作者，甚至从根本上说，临摹者和原作者是一体的，也是活泼泼的。西谚说有一千个读者就有一千个哈姆雷特，同样，有一千个临摹者就有一千个颜真卿。这一千个颜真卿与唯一的颜真卿其实只是一个，没有唯一的颜真卿，就没有后来的那一千个颜真卿；没有后来的那一千个颜真卿，那唯一的颜真卿便早就死了，不存在了。那个合二为一的颜真卿之所以始终存在，一直感动和影响着后人，就是通过不断地被意临，不断地被二度创作，不断地应对各个时代、各种文化的挑战，才获得了生生不息、绵延不绝的生命活力。

这样的意临让我们懂得一个道理，对历代名家法书，我们不应当仅

仅是尊敬它，更应该热爱它。一味地尊敬只会将它供进祠庙，成为没有生命的泥人木偶。只有热爱它，让它活在今天，活在我们身边，活在我们心里，它才会不断新生，历久弥新。

附1　论临摹的四种境界

取法于上，取法于众，取法于今，取法于道，这是临摹的四种境界。我学习书法四十多年，就是这样一步一步走过来的。

一、取法于上

记得第一次拿着字去向周诒谷老师请教，得到的是当头棒喝："你不能学我的字！"周老师说："取法于上，仅得乎中；取法于中，仅得乎下。"于是我开始走上正规的学书之路，因为特别喜欢颜真卿，先是楷书《多宝塔》《勤礼碑》《麻姑仙坛记》，接着是行书《祭侄稿》和《争座位帖》，一本本写下来，专心致志，神不旁骛。

周老师认为临摹要像，如果你想追求心中的绿色，只能在得到蓝和黄两色之后加以调和，千万不能在取蓝时嫌它太蓝，取黄时嫌它太黄，否则调和不出你想要的绿色。因此，我临摹很认真，尽量写一家像一家。这样的临摹多了，我逐渐认识到，名家书法的点画、结体和章法都

高度完美，整体关系和谐融洽，作为一种极致，称誉当时，播芳后世，成为有普遍意义的规范，成为情感交流时约定俗成的标准语言。我敬畏名家书法，即使后来再怎么强调个性、强调创造，碰到困难，总是会回过头来寻找借鉴，敬畏之心始终如一。

周老师认为要临得像，不能盯着一本帖死写，"不识庐山真面目，只缘身在此山中"，应当从与相反风格的比照中去加深理解，任何风格都是相比较而存在的，它们各自的特征只有通过比较才能凸显出来。这就好比在化学上，要辨别一种东西的原质，必须用他种原质去试验它的反应，然后才能从各种不同的反应上去判断它。因此我在学了颜真卿之后，又学欧阳询。颜体外拓，欧体内擫，在不同风格的比较中，进一步加深了对颜体特征的理解，表现也更加准确了。

比照的方法让我一辈子受益无穷，以后每当临摹一种字帖感到不能深入时，就会去寻找相反风格的字帖来写，久而久之，养成了我对传统

的态度：历史上的名家书法都是一个个风格迥别的异端，每一种出色的风格旁边都有一种同样出色的相反风格存在，一正一反，书法创作的真谛就是在正反两极中游移、运动、变化，书法临摹为适应创作需要，对名家书法也应当兼收并蓄，融会贯通。并且久而久之，养成了我的创作方法，将一切纳入构成之中，让它们在彼此对立时建立起关系，并鲜明地为对方的特征增辉。

二、取法于众

1977年，高考制度恢复，我考进华东师大历史系，第二年又考取本校古文字学研究生。这段时间我以龚自珍诗句"从此不挥闲翰墨，男儿当注壁中书"自勉，很少写字。但学问与艺术是相通的，广泛的阅读和思考，提高了对书法的认识，包括对临摹的看法。

第一，原先被奉为金科玉律的"取法于上"开始被否定。名家书法作为一种风格的极致，本身已没有再事加工雕琢的可能，如欧阳询和柳公权的楷书，容不得丝毫改动，稍有走样，就会破坏协调，有损魅力。而且，名家书法都是以鲜明的个性自立于艺术之林的，个性越强的作品形式上越独特，排他性就越强，被分解之后就越难再作综合。名家书法是一种难以持续发展的经典，结果"取法于上"只能"仅得乎中"。但是这又有谁愿意呢？文学史上一直有人在问：文必秦汉，秦汉宗谁？诗必盛唐，盛唐宗谁？书法界难道就不应当问：取法于上，上从何来？"取法于上"没有说明上是从哪里来的，无法自圆其说，在理论上是说不通的。

第二，研究古文字，接触了大量甲骨文、金文、简牍、帛书和各种石刻，一般人都不把它们当作书法艺术，但是我却被它们震撼了，许多无法言说的意象和情感，都能在其中找到相应的表现形式，书法对我来说，开始不再是几尊俨然的偶像，几条僵化的法则，处处洋溢着美好

的希望和新生的可能。我临摹它们，越临越觉得意义重大。首先，它们建立在千百万人的社会实践之上，有多少种社会生活，有多少种审美意识，就有多少种风格面貌，清丽的、粗犷的、端庄的、豪放的……应有尽有，无所不有，堪称取之不尽用之不竭的基因宝库。其次，它们的创作"发乎情"，但不"止乎礼"，无拘无束，信手信腕，在表现形式的丰富性和奇特性上远远超过名家书法，常常能使我在"字竟可以这样写"的感叹中，激发起创作灵感。再次，它们中大部分作品的字体和书体都不成熟，有的融汇了篆书与分书、分书与楷书、隶书与行书、章草与今草，也有的结合了钟繇与王羲之、颜真卿与欧阳询、苏轼与米芾……这种兼容性可以使临摹在不知不觉中打破字体和书体的壁垒，将平时所学的各种名家书法融合起来。郑孝胥《海藏楼书法抉微》说："其文隶最多，楷次之，草又次之，然细勘之，楷即隶也，草亦隶也。"又说："篆、隶、草、楷无不相通，学者能悟乎止，其成就之易，已无俟详论。"

这两种认识结合在一起，我感到临摹不应当局限于名家书法，还应当兼顾民间书法，钱穆在《国学概论》中引用章学诚的话说："学于圣人，斯为贤人；学于贤人，斯为君子；学于众人，斯为圣人。"受此启发，我认为在"取法于上，仅得乎中，取法于中，仅得乎下"之前，也应当加上一句："取法于众，方得为上。"

我将名家书法与民间书法看作是传统的两大类型。认为名家书法作为一种风格的极致，发展前途有限，是静止的；而民间书法比较粗糙，可以持续发展，是运动的。名家书法的精神是普遍的、规律的；民间书法的精神是自由的、传奇的。两相比较，它们的特征相互对立，同时又相互补充。这种互补关系决定了它们为后人所提供的借鉴作用也是互补的。名家书法形式完美，是端正手脚的最好范本，学习书法一般都从临摹名家书法入手。然而，名家书法的条条框框太多，束缚太大，而且发展余地太窄，因此当学习者熟悉和掌握了各种技巧法则之后，为表现自己的思想感情，为寻找相应的风格形式，自然会把取法的眼光从名家书

七月一日羲之白告姜月但

不戢罷住及何言自七

日來念以在都疾口煩

異一遠得還々不可言

去飛又力不々

念君累輒軻病臥不可

為卿不久人理以當君

當剋�還可

好慵雜箭夫

知宮堂全通賀

作理生批二而見卷

心功小圍在雨先生

罘毛厭鴻秋

尋賀老戴二酒過以東

乙亥春月書此二扇

法转移到表现形式更丰富和更自由的民间书法，从中发现自己的追求。然而，民间书法毕竟是粗糙的，要在它的基础上开创新的风格，建立新的规范，必须经过提炼和升华，而提炼和升华的方法又得借助作为经典的名家书法。总之，民间书法以自由传奇的精神唤醒了人们的创作热情和灵感，并且提供了最初的可持续发展的雏形，名家书法则以完美性与典型性对民间书法加以提炼和升华，使它的点画、结体和章法不断完善，走向成熟，成为一种新的极致和新的规范。名家书法与民间书法在互补的基础上合二为一，如同阴阳二元，同归于太极。

临摹对象从名家书法拓展到民间书法，本质就是去蔽，就是打通，余英时先生在《钱穆与新儒家》中说："现代学者首先选择一门和自己性情相近的专业，以为毕生献身的所在，这可以说是他的'门户'。但是学问世界中还有千千万万的门户，因此专家也不能以一己的门户自限，而尽可能求与其他门户相通。这样的'专家'，在他（钱穆）看来，便已具有'通儒'的思想境界。……钱先生常说，治中国学问，无论所专何业，都必须具有整体的眼光。"学习书法也应当如此。

三、取法于今

1982年我研究生毕业，那时，中国社会开始改革开放，与国际接轨，实行变法创新。在这种文化背景下，从80年代后期开始，与日本书法界频繁交流，各种各样的交流展所带来的刺激和震撼，使静如处子的中国书坛一下子变为动如脱兔，百花齐放，百家争鸣。我不可能游离于这个生气勃勃的时代之外，现实的人文关怀使学书时取法的眼光从古代转向当代。首先是受赵冷月先生的影响，这位老先生晚年变法，家里挂的对联是"八十九十，一往无前"。此外是日本书法，尤其是"二十人展"中的西川宁、青山杉雨、小坂奇石、殿村蓝田和古谷苍韵等，每个人都个性鲜明，无论清刚还是浑朴，跌宕还是端丽，都有一种共同的时

代特征，即使日比野五凤和宫本竹迳的假名书法，也疏密虚实，参差错落，强烈的视觉效果洋溢着现代文化的浪漫精神。临摹今人书法，提高了我的创作能力，也使作品中出现时代气息。由此反观传统，尤其是名家书法，我觉得它们与现代生活的丰富性相比未免太单调，与现代精神的传奇性相比未免太怯懦，与现代文化的开放性相比未免太拘谨，并且认为：古往今来，任何开宗立派的大师作品都应当三七开，三分是永恒价值，指点画结体所达到的高度，七分是时代价值，指作品所反映的当时社会的审美观念。大师初现的时候，这两者都表现得尽善尽美，是全开的，但千百年之后，那三分永恒价值可以继续存在，而七分时代价值却因时代变迁、审美观念的变化而递减了。我们学习古代名家书法，光继承三分永恒价值是不够的，还必须补充七分时代价值，补充的办法就是向今人学习。"不薄今人爱古人"应当成为我们临摹的座右铭。

四、取法于道

从取法于众到取法于今，临摹的范围更广了，古往今来，无所不包。这样的临摹开始时一定很杂，要想不杂，关键在通。通有各种层次，前面说的从名家到名家，在同一类型中，属于旁通，从名家到民间，跨越了不同类型，属于上通，从古代到当代，跨越的类型差别更大，上通的层次就更高了，但是还有门户。临摹的最高层次是取法于道，只有道才能打通一切壁垒。多年前偶然翻《文史通义》，在《原道》中看到了"取法于众"说的出处，发现章学诚的阐述比我望文生义的理解深刻得多。他说："圣人有所见，故不得不然；众人无所见，则不知其然而然。孰为近道？曰：不知其然而然，即道也。……圣人求道，道无可见，即众人之不知其然而然，圣人所藉以见道者也。……学于圣人，斯为贤人；学于贤人，斯为君子；学于众人，斯为圣人。"他所说的"众"，不仅是众多的意思，更主要的是指在众人不知其然而然的表现中

所体现出来的发展趋势，道就体现在这种趋势之中，所谓的取法于众，本质上是取法于道。理解到这一点，我更加关注当代书法了，积极参与流行书风的组织活动，面对一种接一种的理论口号，一阵接一阵的流行风格，一茬接一茬的后起之秀，走马灯似的变化，深切感到在它们的背后确实有一种属于道的力量，它们体现了历史的发展趋势，反映了艺术在新时代新文化中的表现要求与愿望，但是以潮流的形式出现，又不可避免地带有两个特征：第一是时尚化的泡沫浮在表面，折射着阳光，色彩斑斓而且旋生旋灭，让你头晕眼花，抓不住要领；第二是泥沙俱下，鱼目混珠，精华与糟粕裹挟在一起，假作真来真亦假，让你无法分辨。怎样把握潮流的本质，成为取法于道的关键，而它没有现成答案，全靠自己感悟。就我的观察和体会来说，当代书法艺术发展中最具生命力的潮流是形式构成。

形式构成的观念认为：书法艺术的表现形式就是各种各样的对比关系，用笔的轻重快慢、点画的粗细长短、结体的大小正侧、章法的疏密虚实、用墨的枯湿浓淡……这种对比关系非常丰富，如果加以归并的话，可以概括为形和势两大类型：形即空间的状态与位置，如大小正侧、粗细方圆、疏密虚实等等；势即时间的运动和速度，如轻重快慢、离合断续等等。归根到底，书法艺术是通过各种形和势的变化来表现作者思想感情的。因此强调形式构成的创作，为了丰富作品的内涵，主张形势对比的关系越多越好，为了强化作品的视觉效果，主张形势对比的反差越大越好。

形式构成的观念还认为：书法作品的构成分点画、结体和章法三个层次。作为有机体，每个层次都具有两重性，既是整体，同时又是局部。点画既是起笔、行笔和收笔的组合整体，同时又是结体的局部。结体既是点画的组合整体，同时又是章法的局部。章法既是作品中所有造型元素的组合整体，同时又是展示空间的局部。这种两重性决定了两重表现，当它们作为相对独立的整体时，各种元素的组合要完整、平衡和

统一，要表现出一定的审美内容；当它们作为局部时，各种元素的组合要不完整、不平衡和不统一，以开放的姿态与其他局部相组合，在组合中1+1＞2，产生新的审美内容。这两重表现都有各自的审美内容，创作时应当兼顾，但是"目不能二视而明"，任何时代任何人的兼顾都难免有所偏重，传统书法偏重于将每个层次都当作相对独立的整体来表现，就点画论点画，就结体论结体，追求某一方面的极致。强调形式构成的创作，偏重于将每个层次都当作局部来表现，强调局部与局部之间的组合关系之美，把点画放到结体中去表现，把结体放到章法中去体现，把章法放到展示空间中去表现，让它们在更高层次和更大范围的组合中通过变形衍生出更大的审美价值。

形式构成的观念明确之后，取法于道，我的临摹发生了很大变化。首先，彻底打通了钟王颜柳、苏黄米蔡，帖学与碑学，名家书法与民间书法，传统书法与当代书法的各种壁垒，一视同仁地对待古往今来的各种文字遗存，只要道之所在，便是师之所存。其次，临摹的方法也空前自由，不在乎原作的本来面貌，只强调情感与表现之间的契合，根据自己的浑厚沉雄去感知和拓展法帖的浑厚沉雄，根据自己的恢宏端庄去感知和拓展法帖的恢宏端庄，像刘勰《文心雕龙》所说的："登山则情满于山，观海则意溢于海，我才之多少，将与风云而并驱矣。"再次，眼光的"发现"能力大大提高，许多原先不被看好的作品显得神采奕奕，许多屡见不鲜的作品表现出更深的内涵。例如：苏轼的诗札为了避免形式单调，常常几行字大几行字小，由此造成对比关系；黄庭坚的草书将点画两极分化，要么长线，要么短点，长的更长，短的更短，点线组合的对比关系特别夸张；祝允明草书《赤壁赋》将"下江流"三个字的所有笔画全部化为十六个点，写得触目惊心，并且与夸张的长线条相组合，好像打击乐与弦乐的交响，特别恢宏；王铎的书法用墨由渗而湿，由湿而干，由干而枯，燥润之间，对比关系十分强烈，而且还创造性地利用涨墨来粘并笔画，形成块面，一方面简化形体，避免琐碎，另一方面拉

开块面与线条的反差，造成点线面的组合，强化和丰富了对比关系；董其昌的草书连绵相属，节奏感极强；八大山人的册页天头地脚上移下挪，形式感极好；陈洪绶个别作品的用墨枯湿浓淡参差错落，视觉效果非常华丽……总之，它们都以一种全新的面貌呈现在我眼前，给我很大启发。

改变了临摹眼光、临摹态度和临摹方法之后，同样是博览广综，以前"汗漫拾掇，茫无指归"，以后"百家腾跃，终归环内"。以前我注六经，以后六经注我，这种时时有我、处处皆新的感觉让我兴奋莫名，常常会想起陈献章的一段话："天地我立，万化我出，而宇宙在我矣。得此把柄入手，更有何事，往古来今，四方上下，都一齐穿纽，一齐收拾。"取法于道将临摹从一种模仿式的求知活动，变为培养、发展和实现自我的功夫，它打通了临摹与创作的界限，使临摹变成了创作。

附2　关于误读

明末清初是书法史上的黄金时代，董其昌、王铎、傅山、倪元璐、

黄道周、张瑞图等名家辈出，他们不仅创作了许多经典法书，而且还留下了一大批临摹作品。这些临摹作品不在乎与原作的肖似，借题发挥，强调自运，用现在流行的话来说都属于"误读"。

在书法学习上，这样的误读是必需的。明代思想家王阳明说："夫学贵得之于心。求之于心而非也，虽其言之出于孔子，不敢以为是也，而况其未及孔子者乎？求之于心而是也，虽其言出于庸常，不敢以为非也，而况其出于孔子者乎？"学贵心得就是要根据自己的理解来临摹，不必规规模拟，以肖似而沾沾自喜。董其昌讲"转似转远"，临得越像，与法帖的精神越远。他在《画禅室随笔》中说："子昂背临《兰亭帖》，与石本无不肖似。计所见，亦及数十本矣。余所书《禊帖》，生平不能十本有奇，又字形大小及行间布置，皆有出入，何况宋人聚讼于出锋贼毫之间邪？要以论书者政须具九方皋眼，不在定法也。"又说："北海曰：'似我者俗，学我者死。'不虚也，赵吴兴犹不免此，况余子哉。"他认为赵孟頫临书的毛病就在"无不肖似""字法不变"，没有自我。他还说："余尝谓右军父子之书，至齐梁时风流顿尽。自唐初虞、褚辈一变其法，乃不合而合，右军父子殆如复生，此言大不易会。盖临摹最易，神气难传故也。"至于怎么传神，他说："欲造极处，使精神不可磨灭，所

门春萬條長綠垂

依當猶似勒提走野

棠含雨朵梳真

見高陽莊己亥高陽

谓神品，以吾神著故也。"

书法艺术的发展离不开这种"以吾神著"的临摹，因此明代书法家特别强调这种有意的误读，尤其董其昌。他注重书写之势，无论在研究还是临摹上都以此为宗旨，比如米芾的《海岳名言》说："壮岁未能立家，人谓吾书集古字，盖取诸长处，总而成之。既老，始自成家，人见之，不知以何为祖也。"米芾没有说明从"集古字"到"自成家"的转变原因，而董其昌在引述这段话时，作出了自己的理解，添加了"须得势"的内容。《容台集》说："襄阳少时不能自立家，专事摹帖，人谓之'集古字'。已有规之者曰'须得势乃传'，正谓此。"又说："米元章书沉着痛快，直夺晋人之神。少壮未能立家，一一规模古帖，及钱穆父诃其刻画太甚，当以势为主，乃大悟，脱尽本家笔，自出机杼，如禅家悟后，拆肉还母，拆骨还父，呵佛骂祖，面目非故。"董其昌强调指出是以势为主的创作方法，使米芾摆脱了集古字的毛病，拆骨还父、拆肉还母，在融会贯通后，创造出自己的风格面貌。

根据这种理解，他对临摹特别强调笔势，说："盖于发笔处出锋如抽刀断水，正与颜太师锥画沙、屋漏痕同趣。""书法虽贵藏锋，然不得以模糊为藏锋。"又说："右军《兰亭叙》章法为古今第一。其字皆映带相生，或小或大，随手所如，皆入法则，所以为神品也。""因书《兰亭叙》，有脱误，再书一本正之，都不临帖，乃以势取之耳。"他的临摹作品特别强调势的表现，原作即使是刻本，没有笔势映带的，他也会把它们彰显出来，不仅每个字的上下点画连绵相属，而且在字与字之间，上一字收笔时的出锋与下一字起笔时的露锋也都是遥相呼应，丝丝入扣的。

董其昌站在自己的创作和审美立场上，"误读"了米芾书法，不仅获得了新的阐述，同时也表现了自己，创造了新的风格面貌。这种误读既要把握经典的本质，又要表现自我意识，很不容易，具体的方法古人没有阐述，今人没有研究，大家只能意会。最近看到刘湘平先生的文章

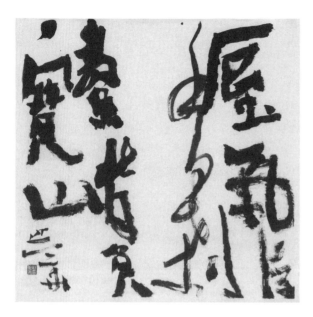

《创造的诠释学——一种阅读国学经典的有效方法》，通过五个步骤五个层次来介绍留美学者傅伟勋先生提出的"创造的诠释学"，现在摘要整理如下。

第一，"实谓"层次。探讨"原思想家或原典实际上说了什么"。工作重心是对诠释所依据的原始材料作文献学意义上的考据和审定工作，如版本比较、文字校勘，其目的在于通过严格的实证化操作手段，确定一个具有考据学依据的理想版本，为下一步的诠释奠定坚实的文献学基础。

第二，"意谓"层次。厘清"原思想家想要表达的意思到底是什么"。在这一层次，诠释者的工作主要是通过全面的背景考察和细密的文本分析（包括语词和概念分析），尽可能客观地了解经典的"原意"。在"还原"过程中，首先需要诠释者以"同情之理解"的态度去体验原思想家的致思历程，即要在全面了解原思想家的生平传记、时代背景以及思想发展历程等信息的基础上，去思考他从发现问题、提出问题、分析问题到解决问题的整段思维历程。其次需要对文本进行一番"尽量客观的语意分析"。具体而言，首先是"脉络分析"，不仅重视字词的"本义"，而且更重视字词的"语境义"。接着是"逻辑分析"，即通过前后文的对比对照，借助"语境义"的梳理，尽量去除文本思想表面上的不一致和语句表达的前后矛盾。最后是"层面分

析"，在上述操作的基础上进一步探讨文本思想内容的"多层义涵"。总而言之，对经典进行条理化、结构化和系统化的研究之后，比较客观地了解和掌握经典所有表现的"意思"或"意向"。

第三，"意蕴"层次。追寻"经典可能要说什么"或"经典所说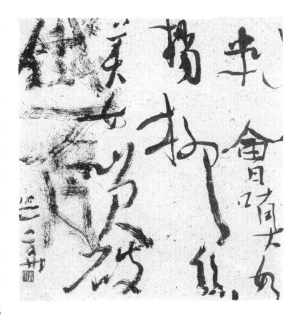的可能蕴涵是什么"。这种追寻要对思想史上已经存在的各种对经典的诠释进行分析和探讨，归纳出几种代表性观点或致思路线，从而发掘经典本身具有的"深层义理"和"多层诠释蕴涵"。这种追寻的方法是一种思维的逆向操作，即在预设原思想家实际未说但可能说出的东西应当在他以后的思想家所发展出来的理论或学说中得到彰显的前提下，通过考察思想发展的结果来推断经典本身可能具有的种种思想蕴涵，由此获得关于经典思想的多种解释方案，从而丰富和深化我们对经典思想的理解，并为"当谓"层次的解释工作提供必要的条件。

第四，"当谓"层次。进一步思索"原思想家本来应当说出什么"或"创造的诠释学者应当为原思想家说出什么"。前面在"意谓"层次通过文本分析、随后体验、背景考察等方法已经获得了一种关于经典思想的诠释方案；在"蕴谓"层次通过对经典诠释史的考察，又获得了更多的关于经典思想的诠释方案；到了"当谓"层次，就是要对已有的各种诠释方案进行分析、对比和批判性考察，发掘和揭示原有思想在表层结构下的深层结构，以便重新确立一个"具有解释学的最大强制性或优

越性"的诠释方案。傅伟勋先生指出："我们一旦掘出深层结构，当可超越诸般诠释进路，判定原思想家的义理根基以及整个义理架构的本质，依此重新安排脉络意义、层面义蕴等等的轻重高低，而为原思想家说出他应当说出的话。"可以看出，"当谓"的诠释体现了研究者的学识、灵感、洞见和判断已经超越了纯客观性、对象性和实证性的研究，对诠释者本人的主体性条件提出了更高的要求。

第五，"必谓"层次。阐明"原思想家现在必须说出什么"或"为了解决原思想家未能完成的思想课题，创造的诠释学者现在必须践行什么"。"当谓"层次的诠释工作已经完成了对经典思想进行深度理解的任务，但这还不是诠释工作的终点，"创造的诠释学"要实现对经典"批判的继承与创造的发展"，必须进一步从"当谓"层次的诠释上升到"必谓"层次的诠释。在这一层次，我们不仅要"彻底解消原有思想的任何内在难题或实质性矛盾"，从而"救活"原有思想，而且还要面对新的历史条件下产生的新问题，去发展原思想家的思想，"完成他所未能完成的思想课题"。可以看出，在"必谓"层次的诠释活动中，经典通过创造性诠释，获得了延续和"现代性转化"，从而具备了"与时俱进"的品质和"亘久常新"的价值；与之相对应，诠释者的身份也发生了变化，即由"批判的继承者"转变成为"创造的发展者"，由"哲学史家""思想史家"转变成了"哲学家"和"思想家"。这就是"创造性诠释"试图呈现的最终结果。

以上是傅伟勋先生"创造的诠释学"的主要内容，它是学术研究的方法，但是对书法临摹和研究同样具有方法学上的借鉴意义，可以为"误读"提供一套可以操作的具体方法。

五　论书法艺术欣赏

对我的临摹大多数人叫好，对我的创作大多数人看不懂，因此网上有人问："卿本佳人，奈何做贼？"并且提出两点质询：第一，为什么要这样创作？第二，如何观看这类作品？第一个问题前面文章已经谈了，不赘述。下面专门谈书法艺术的欣赏问题。

书法欣赏有两种类型。一类强调主观印象，认为是"灵魂在杰作中的冒险"，没有标准，只可意会，而且因人而异。另一类是创作式的，把欣赏与创作看作是大同小异的问题，作者用什么方法来表现，观众就可以用什么方法去理解，明白创作方法也就懂得了欣赏方法。下面就以创作式的方法来论述书法艺术的欣赏问题。

书法是造形艺术，与绘画相近，造形不能以是否与表现对象肖似为标准。苏轼说："论画以形似，见与儿童邻。"王羲之说："若平直相似，状如算子，上下方整，前后齐平，此不是书。"造形要成为艺术，必须注入思想感情，让对象表现出特有的神采。顾恺之讲绘画要"以形写神而空其实对"，张怀瓘讲："深识书者，唯观神采，不见字形。"

造形艺术都强调神采，这种神采来自何方？要明白这个问题，必须对书法艺术的表现形式有所认识。而这个问题在前面的文章中已经说了，

简言之，是靠阴阳，即各种各样的对比关系，是靠形势，即空间上的形和时间上的势。因为形的表现与绘画相通，势的表现与音乐相通，所以沈尹默先生说："书法无色而具图画之灿烂，无声而具音乐之和谐。"融绘画与音乐于一体是书法艺术的表现特征。

明白了神采的表现方式和表现特征，就可以进一步讲欣赏方法了，那就是看各种各样对比关系，如用笔的轻重快慢、点画的粗细长短、结体的大小正侧、章法的疏密虚实、用墨的枯湿浓淡等，因为对比关系很多，归纳起来为形和势两大类型，所以形和势就是欣赏书法艺术的两条途径。

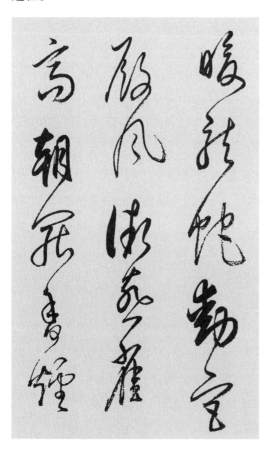

插图1

第一，从势入门，重点在理解节奏感。古人的方法是"想见挥运之时"，如插图1董其昌的作品所示，欣赏时根据凝固在纸上的点画和结体，复原当时的创作状态，也就是目光从上到下，跟着点画的笔势连绵走，心和手同时运动，它重你也重，它轻你也轻，它快它慢、它转它折、它离它合，你也跟着快慢、转折、离合，结果自然会感受到一种生命的律动，不知不觉中把书法与音乐打通了，这时你可以借助音乐来理解作品，看起承转合中对比关系是否丰富与流畅。

插图2为我的作品，点画通过"逆入回收"的连贯，结体通过"字无两头"的连贯，章法通过"一笔书"的连贯，将整个书写变成一个时间绵延的过程，在这个过程中，通过运笔的轻重快慢和离合断续，表现出各种节奏变化。面对这样的作品，观者的注意力无论落在什么地方，都会自然地按照点画连绵的顺序前行，在体会节奏变化的同时，领略到音乐的感觉。这种感觉有一个接受和领会的过程，是历时的，因此特别耐看。

第二，从形入门，重点在理解点画和结体的造形及其相互关系。如插图3沈曾植的作品所示，欣赏时根据它的体势变化，目光随着各种组合关系向上下左右四面发散，它是上下组合的你就上下看，它是左右组合的你就左右看，结果在参差错落中感受到一种图像的缤纷，不知不觉中把书法与绘画打通了，这时你可以借助绘画来理解作品，看平面构成的对比关系是否丰富与协调。

插图4是我的作品，特别强调空间造形，点画有粗细长短的变化，结体有大小正侧的变化，章法有疏密虚实的变化，墨色有枯涩浓淡的变化。面对这样的作品，观者的视线不是上下阅读的，而是四面观看的，观看时会感受到空间的展开和各种对比关系的构成，体会到浓浓的画意。并且，由于它将作品中所有的造形元素都冲突地抱合着，离异地纠缠着，不可分割地浑然一体，同时作用于观者的感官，因此视觉效果特别强烈。

从形入门与从势入门是书法欣赏的两条门道，根据上面的理论分析和作品解读来看，一个强调时间节奏的轻重快慢和离合断续，对应的书法流派是帖学，另一个强调空间造形的大小正侧和疏密虚实，对应的书法流派是碑学。它们都强调对比关系，强调阴阳和形势，因此都是传统的，都是有表现力的，只不过在形和势的选择上各有偏重而已。对于它们，观者的欣赏可以有所偏好，但是不能片面强调一个方面而否定另一个方面。

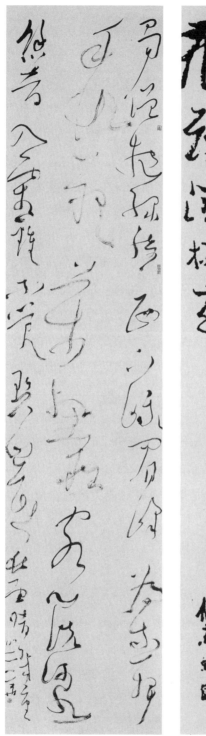

插图 2 插图 3

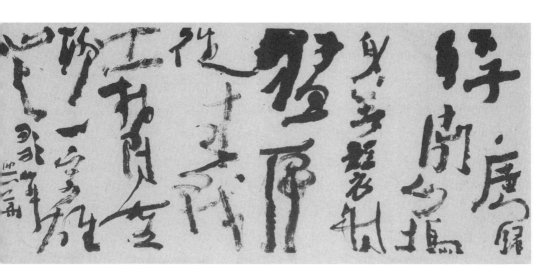

插图4

　　事实上，好的作品都是形势兼顾的，古人论书特别强调形势合一，写一点要如高山坠石，写一横要如千里阵云，写一竖如万岁枯藤，仔细分析这些意象的比喻，都是形和势两重内容的组合：石为形，高山坠落为势；云为形，千里摛展为势；藤为形，万岁虬曲为势。因为任何事物的存在都占有一定的空间，需要形来表现，任何事物的存在都经历一个过程，需要势来表现，所以书法艺术只有形势合一，才能反映生命状态。我们再仔细看上面出示的作品，插图2虽然强调势，但同时也有形的表现，如点画的粗细长短、结体的大小正侧、章法的疏密虚实，变化都很丰富。插图4虽然强调形，但同时也有势的表现，如用笔的轻重快慢和离合断续，只不过这些表现不够突出和显眼而已。根据这个道理，真正的欣赏最后还是要同时兼顾形和势两方面表现的，在领会时间节奏的同时感受空间造形，并将两者统一起来，理解生命意象的丰富性和复杂性。

　　用形势合一的方法来欣赏书法，可以借助音乐上的复调理论，在音乐中，所有的乐音各自按照在音阶上的位置而同别的乐音发生关系，或

者用连续发出的乐音组合成旋律（类似上下连绵的笔势），或者用同时发出的乐音组合成和声（类似左右上下呼应的体势），经过两种组合，每一个乐音同时处在两种不同的关联之中，不仅在以先后次序排列的旋律中占有一个位置，而且在同时性的音调形成的和声中占有一个位置，这两种组合的结果，便产生复调的表现方法。书法也是这样，每一个点画、每一个字都要同时从两个方面去看，一方面是上下连绵中轻重快慢和离合断续的时间节奏，另一方面是上下左右关系中的大小正侧、疏密虚实的空间造形。这两方面的表现在书写过程中同时结合在一起，各种对比关系的展开此起彼伏，此强彼弱，欣赏也要跟着这样的变化去感悟和理解，只有这样，才能彻底摆脱写字的局限，从时间的角度看节奏是否流畅，让点画的提按顿挫、轻重快慢和离合断续像音乐一样，传导出生命的节律，从空间的角度看关系是否和谐，让造形元素的大小正侧、左右避就、上下穿插像绘画一样，反映出世界的缤纷。

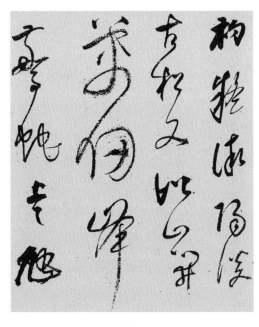

插图5

如插图5董其昌的作品，强调笔势连绵，开始多断，后面多连，有断有连，以连为主。唐代孔颖达为《礼记·乐记》中"节奏"一词作疏云："节奏，谓或作或止，作则奏之，止则节之。"节奏产生于连绵运动中的作（连）止（断）变化。如果再进一步分析，作品中牵丝映带的连接方式极多，一会儿转，一会儿折，有的左旋，有的右转，或者顿挑，或者牵引，轻重

不一，长短不一，顿如山安，导似泉注，在强调节奏的同时非常注重造形，有大小变化、正侧变化、粗细变化、浓淡变化等等，欣赏这样的作品，只有兼顾时间节奏与空间造形，才能领略到其中无限的奥秘并发出由衷的赞美。

插图6是我的作品，既强调笔势连绵的时间节奏，牵丝映带，若断还连，变化很细腻，同时又强调体势呼应的空间造形，大小正侧、枯湿浓淡、粗细方圆、疏密虚实，变化很丰富。时间节奏与空间造形同时展开，有些字强调造形，有些字强调节奏，展开过程此消彼长，跌宕起伏。而且，在前面一行字强调节奏的地方，旁边第二行字就强调造形，参差错落，相互映照。观看这样的作品，既有图画之灿烂，又有音乐之和谐，复调的效果很明显。

综上所述，"外行看热闹，内行看门道"，看热闹就看像不像王羲之的，像不像颜真卿的，点画是否规范，结体是否平正。看门道就是从形和势入门，看各种造形变化和节奏变化所反映的意象是否丰富与完美。明白这个道理，接下来就可以再进一步来分析作品的风格特征和优劣等级了，看的方法仍然是从对比关系入手，这里有三条标准。

第一，对比关系的数量决定作品的内涵。一件作品中对比关系越多内涵就越丰富，对比关系越少内涵就越单调。以插图7为例，其中王羲之和赵孟頫的书法有大小、正侧、粗细、方圆、轻重、快慢等，对比关系很多，内涵丰富，耐人寻味，这就是艺术，而乾隆皇帝的书法虽然点画很规范，但是用笔没有提按顿挫和轻重快慢，没有势的变化就没有一点生气，虽然字形很端正，但是大小一律，枯湿浓淡一律，没有形的变化，就显得很呆板。总之，没有对比关系，就没有内涵，就不是艺术，再来比较王羲之与赵孟頫的书法，王羲之无论在点画还是结体上，对比关系都比赵孟頫多，因此内涵就更丰富，艺术性就更高。

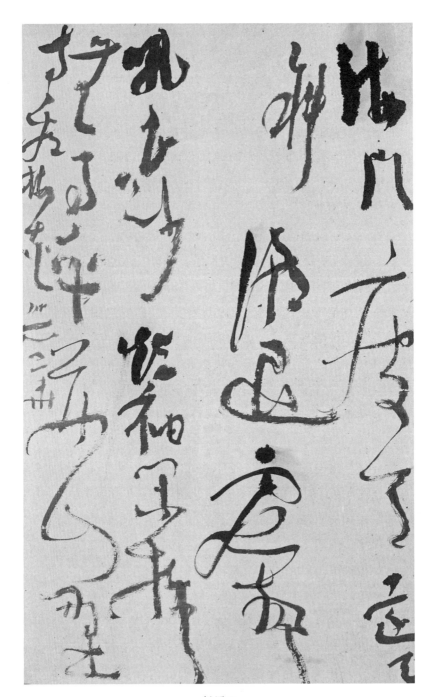

插图 6

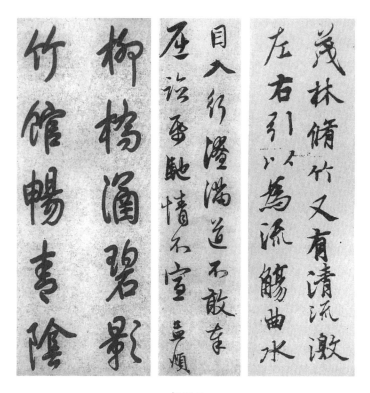

插图 7

第二，作品的风格取决于对比关系的反差程度。书法作品的风格面貌虽然千差万别，不可穷诘，但是归纳起来，无非阳刚和阴柔两大类型，而阳刚和阴柔取决于对比关系的反差程度。一般来说，对比关系的反差程度越大，表现的情绪就越激烈，跌宕起伏，惊心动魄，属于阳刚；对比关系的反差程度越小，表现的情绪就越平和，安静娴雅，让人矜平躁释，属于阴柔。反差程度的大小不说明作品的优劣，只代表抒情不同，风格不同。例如插图8，同样写草书，孙过庭《书谱》的运笔大起大落，点画或粗或细，结体左右倾侧，摇摆不定，所有的对比反差都很大，反映的情绪就比较激烈；阁帖中王羲之的作品轻重、快慢、大小、正侧的变化很丰富，但是反差程度不大，而且以渐变方式过渡得很微妙，反映出一种娴雅的趣味。孙过庭与王羲之的书法因为对比关系的

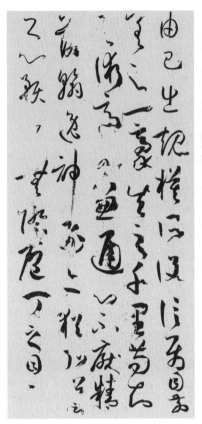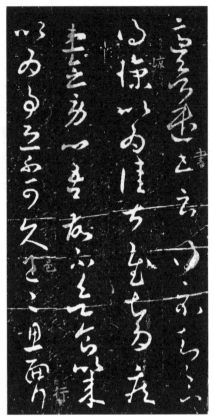

<p align="center">插图 8</p>

反差程度不同，环肥燕瘦，各擅胜场，很难说谁好谁坏。再如插图9，同样写楷书，颜真卿的属于阳刚，虞世南的属于阴柔，也是被点画和结体中对比关系的反差程度所决定的。

第三，作品的成立取决于对比关系的协调。一件作品中对比关系越多越好，但是带来的问题是越多越难协调。传统审美无论对事对艺，都强调"和而不同"。不同是前提，和是结果，不能达到和，对比关系再多也没用，甚至会增加嘈杂和混乱，让人厌烦。因此对比关系的协调与否是书法作品能不能成立的最基本的前提。怎么把对比关系协调起来，尤其是把反差程度很大的对比关系协调起来？主要方法是让它们

插图 9

　　之间有一个梯度变化，比如在大小对比时，有一个从大到小的渐变过程，在干湿对比时，有一个从湿到干的渐变过程，在正草对比时，有一个从正到草的渐变过程，总之通过一点一点的渐变，让对比双方组合在一起时，不显得突兀和生硬。以插图10为例，这件作品中各种对比关系很多，有字体的篆隶行草对比，有字形的大小对比，有墨色的干湿对比，而且对比关系的反差还很大。但是它没有做作的感觉，就是因为有了梯度变化：在字体上，从行书到兼篆带隶，然后回到行书，再发展为草书，都是渐变的；在字形上，开头三行从大到小，第四行后从小到大，最后再从大到小，也是渐变的；在墨色上，从浓湿到干枯，也是渐变的。三种梯度变化通过一点一点的渐变，将各种反差极大的对比关系

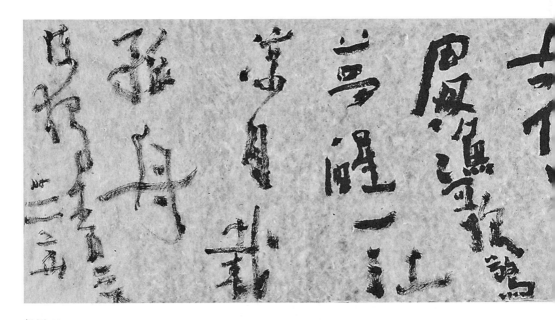

插图 10

和谐地统一起来了。

综上所述，欣赏书法应当从形和势两个途径进入，要想理解作品的风格面貌与优劣高低，就要看作品中的对比关系，看它的丰富性、反差程度以及是否和谐。

这样的欣赏需要一定的实践经验，同时也可以借助与之相关的音乐、绘画、舞蹈的欣赏方法和经验。下面我们就来谈谈书法与音乐、绘画、舞蹈的关系。

附 1 书法与音乐

书法的表现形式分为形和势两大类型。"古人论书，以势为先"，势将书写变成一个连绵不断的时间过程，如同一条线，创作就是对这条线加以处理，这在本质上与音乐相同，因此它们的基本理论和创作方法也非常相似。

音乐理论遵循"寓杂多于统一"的原则。古希腊毕达哥拉斯派的哲学家们用数学的观点研究音乐，认为音乐在质方面的差异是由声音在量（长短、高低、轻重）方面的比例差异来决定的。如果音乐始终一样高

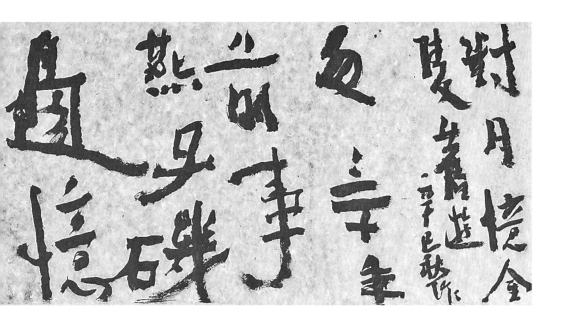

低，或者以不适当的比例组合，没有任何规律的忽高忽低，是不能组成乐曲的。于是得出结论："音乐是对立因素的和谐的统一，把杂多导致统一，把不协调导致协调。"赫拉克里特认为："互相排斥的东西结合在一起，不同的音调造成最美的和谐。"

中国古代的音乐理论也是如此，《吕氏春秋·大乐》说音乐的变化，如"日月星辰，或徐或疾。明不同，以尽其行。四时代兴，或暑或寒，或短或长，或柔或刚"，既强调阴阳对比，要有差异有变化，否则的话，"声一无听"。又说"声出于和"，"合而成章"，"离则复合，合则复离"，强调对比的协调统一，才有审美价值。

音乐的基本理论与书法完全相同，结果，它们的创作方法也大致相同，那就是追求节奏。唐代孔颖达为《礼记·乐记》中"节奏"一词作疏云："节奏，谓或作或止。作则奏之，止则节之。言声音之内，或曲或直，或繁或瘠，或廉或肉，或节或奏，随分而作，以会其宜。"节奏就是在时间展开的过程中营造出轻重快慢、离合继续等各种各样的对比关系，并把它们组合起来，"以会其宜"，表现一定的创作意象。比如中国音乐史上的名著《溪山琴况》在论述古琴的演奏方法时说："最忌连连弹去，亟亟

求完，但欲热闹娱耳，不知意趣何在。"必须既要有"从容婉转"的逗留，又要有"趋急迎之"的紧促，"节奏有迟速之辨，吟猱有缓急之别，章句必欲分明，声调愈欲疏越"，只有这样，才能"全终曲之雅趣"。

书法也是采用这种方法来表现节奏感的，梁武帝在《草书状》中说："疾若惊蛇之失道，迟若渌水之徘徊。缓则鸦行，急则鹊厉。抽如雉啄，点如兔掷。乍驻乍引，任意所为。或粗或细，随态运奇。云集水散，风回电驰。……或卧而似倒，或立而似颠。斜而复正，断而复连。"这样的节奏变化在唐代虞世南的《笔髓论》中被描述为"顿挫盘礴，若猛兽之搏噬；进退钩距，若秋鹰之迅击"，或者按锋直行，或者环转纡结，更有断有连，有虚有实，他认为这种运笔"同鼓瑟纶音，妙响随意而生"，与音乐是一回事。

音乐与书法的理论相同，方法相同，都是通过轻重快慢的力度和速度变化，营造出跌宕起伏和抑扬顿挫的节奏感，因此唐代张怀瓘把书法看作是"无声之音"，明代大文学家汤显祖更说了一句极精辟的话："凡物，气而生象，象而生画，画而生书，其噭生乐。"物和气相结合产生创作意象，它比较具体的表现是绘画，更进一步抽象是书法，书法与音乐相间一纸，只要把视觉的看变为听觉的"噭"，那就是音乐，一个付诸视觉，一个付诸听觉，仅此而已。可以说，书法是视觉化的音乐，音乐是听觉化的书法。

正因为如此，古往今来，书法家强调书写之势的实质就是强调音乐性。具体来说，首先要将创作变成一个连续不断的时间展开的过程，这可以用三句口诀来实现：在点画上是"逆入回收"，"回收"强调上一笔画的收笔是下一笔画的开始，"逆入"强调下一笔画的开始是上一笔画的继续，上下笔画要连绵起来书写；在结体上是"字无两头"，强调每个字虽然由不同的笔画组成，但所有笔画在书写时都是前后相连，不能间断的，只有一个开关和结束；章法上是"一笔书"，强调作品中所有点画都要上下相属，一气呵成。这三句口诀把点画、结体和章法的书写当成

了一个时间展开的线性过程，为书法艺术追求节奏感创造了前提条件。

在此基础上，古人通过运笔的轻重快慢和提按顿挫，让这根线"或曲或直，或繁或瘠，或廉或肉"，产生各种节奏变化，并且还强调"笔断意连"，在连贯的基础上，有意营造某些点画的间断，"或作或止，作则奏之，止则节之"，让连续中的间断好像音乐中的休止符号一样，起到白居易在《琵琶行》中所描写的"此时无声胜有声"的听觉效果。

相比音乐，书法艺术中断和连的表现比较特殊，除了笔势连绵之外，它还可以通过布白调整来实现，具体表现在字与字相连的组，组与组相连的行，行与行相连的篇，它们各有各的方法，各有各的效果。

第一，组的连接方法。缩小字距布白，一旦当它们小于或等于字内布白时，上下两字便连成一气了。这样的组可以是一字一组、两字一组，三字甚至更多字为一组。不同的组就好像音乐中不同的节拍，一字一组为全拍，两字一组为二分之一拍，三字一组为四分之一拍……不同节拍，不同快慢，表示不同节奏。

第二，行的连接方法。字距布白能调整组与组之间的疏密关系，字距大的舒缓，字距小的急迫。不同长短的字组，加上不同字距的布白，组合成行，便产生所谓的"行气"。行气是一种节奏感。例如，董其昌的字距较开，一方面可以使上下字的牵丝映带比较垂直，强化纵向的连绵节奏，另一方面还可以使上下字的连接采用环转方式，保证书写之势的圆融，产生委婉闲畅的行气；王铎的字距紧凑，一方面使得上下的牵丝映带比较平，强化了横向摆动，与纵向书写形成一种对立和冲突，另一方面使得上下字在连接时运笔无法环转，只能顿折，角度小而尖锐，显得特别张扬，产生跌宕磊落的行气。

第三，行与行的连接方法。首先从笔墨正形看，怎么将前行与后行连接起来。刘熙载《书概》说："张伯英草书隔行不断，谓之'一笔书'。盖隔行不断，在书体均齐者犹易，惟大小疏密，短长肥瘦，倏忽万变，而能潜气内转，乃称神境。"书体"均齐者"主要为正体字，它们的章

法横有行、竖有列，每一行的行气变化不大，换行时连与不连的问题不明显，因此比较好写。书体跌宕者主要为行草书，每行字大小疏密，上下相属，都有行气，换行就是一种间断，怎样做到潜气内转，保持行与行之间的连贯是一个难题。清代宋曹《书法约言》说："王大令得逸少之遗，每作草，行首之字，往往续前行之末，使血脉贯通，后人称为'一笔书'。"宋曹主张的办法是让每一行的第一个字与前行的最后一个字保持同样的书写节奏，使其首尾相连，脉络贯通。以颜真卿的《裴将军诗》为例，共27行，楷书、行书、草书杂然错陈，行与行之间正草对比反差强烈，但是后一行首字往往与前一行末字的正草程度相同，保持着一样的书写节奏。比如第二行首字与第一行末字都是行书，第三行首字与第二行末字都是楷书，第四行首字与第三行末字都是草书……这种相同很自然地将前行的节奏顺延到下一行来了。《裴将军诗》首尾相连所依靠的是潦草程度的一致，依此类推，字体篆隶正草的一致、墨色枯湿浓淡的一致和字形大小正侧的一致等，都可以作为首尾相连的方式，体现书写节奏的前后连贯。

行与行的笔墨连贯起来了，接下来的问题就是怎样让它产生节奏变化，办法是行距布白要有宽有窄。如果行距从右到左一行比一行小，节奏就会越来越急迫，情绪越来越紧张；如果行距从右至左一行比一行大，节奏就会越来越缓慢，情绪越来越放松。

行数特别多的作品还可以在行之上设置段，几行为一段，几段为一篇，行与行之间，段与段之间必须通过行距的宽窄变化来避免雷同，丰富对比关系，营造节奏变化。

综上所述，时间节奏的表现方法是将所有造形元素都纳入一个连续展开的过程之中，在点画和布白两个方面，通过书写之势和布白疏密的各种变化营造出时间节奏，让观者的注意力无论落在作品的什么地方都会不自觉地按照书写的顺序前行，在体会节奏变化的同时，领略到音乐的感觉（插图11）。

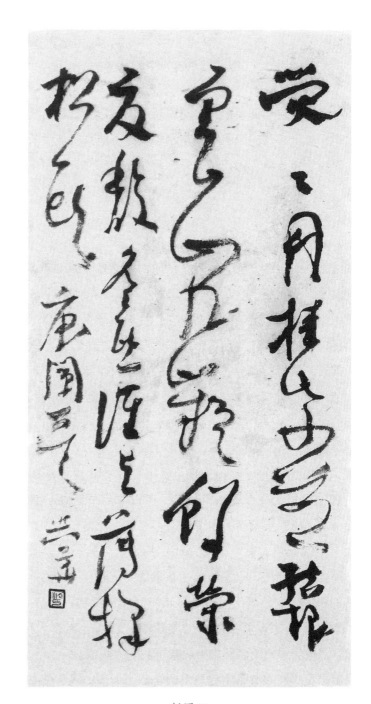

插图 11

附2 书法与绘画

"书画同源",最初的象形文字与原始绘画相近,都是对物体的简单描绘。后来,由于各自的职能不同,绘画要尽可能真实地反映对象,日趋繁复,而汉字作为语言的记录符号,为快捷便利,日趋简单,结果书与画就"分道扬镳"了。但是,它们之间的血脉仍然是相通的,主要表现为两个方面。

第一,书法和绘画使用工具相同,都是柔软而有弹性的毛笔。毛笔擅长表现线条,而自然界没有线条,任何物象都是面的组合,具有一定体积,因此绘画用线条造形,结果肯定不是写实而是写意的。

写意的绘画强调用笔。南朝谢赫在《古画品录》中提出了"六法",把"骨法用笔"的重要性放在造形、构图和色彩之上,这种观点被后来的画家所推崇,认为绘画中的线条不仅表现物象轮廓,而且本身通过提按顿挫,能产生各种造形变化,通过轻重快慢,能营造各种节奏变化、有形有势的线条,表现力极其丰富,具有相对独立的审美价值,是绘画表现的重中之重。

然而,在对线条的理解和表现上,书法比绘画更加深刻,更加丰富,无论理论还是实践都成熟得更早,所以注定了绘画必然要借鉴书法。杨维桢在《图画宝鉴序》中说:"书盛于晋,画盛于唐宋,书与画一耳。士大夫工画者必工书,其画法即书法所在。"也就是说画要好,首先书法必须要好,书法不仅是绘画的基本功夫,而且还能够推进绘画境界和品格的提升。例如唐代吴道子早年学画非常用功,但是拘于造形,个性不够鲜明,后来学习书法,借鉴狂草,开创出奔放不羁的风格,"吴带当风",成为中国绘画历史上屈指可数的大画家。

宋以后,文人画兴起,主张诗书画合一,大段的题字使书法直接进入画面,成为绘画的组成部分。为了协调一致,绘画受书法的影响就更

大了，许多画家都认可"画法关通书法津"，元代赵孟頫认为："石如飞白木如籀，写竹还应八分通。若也有人能会此，须知书画本来同。"清代郑板桥画竹画兰，长篇题字，书画穿插，融为一体，也曾说："要知画法通书法，兰竹如同隶草然。"

第二，书法和绘画都强调造形表现。书法以汉字为表现对象，汉字最初都是象形字，与绘画差不多，即使后来以形声字为主，因为表示形义和表示读音的偏旁都是简单的象形字，所以依然留存着图像的基因。但是书法的造形不如绘画那么丰富多彩，所以为了提高自己的表现力，就会向绘画寻找各种借鉴。

在点画上，最初的甲骨文、金文和篆书都是一根根等粗的线条，为了丰富造形表现，东周时期发展出了鸟虫书，在线条两端添加鸟的图形，在线条中段添加屈曲缭绕的虫（蛇的本字）图形。以后，人们又用书写的方式将两端的鸟图形变成蚕头和雁尾，将中段的虫图形变成一波三折的曲线，从等粗的线条中孳生出各种点画。点画的造形变化，追根溯源来自对绘画图案的借鉴。

在结体上，蔡邕的《书论》说："若水火，若云雾，若日月，纵横有可象者，方得谓之书矣。"最早研究结体方法的著作是隋代智果和尚写的《心成颂》，其中所列的许多方法都是一种具体的形象，如"回展右肩""长舒左足""峻拔一角""潜虚半腹"等等。这些形象类似绘画，影响到书法，产生各种体势。

在章法上，古人论书强调体势，体势是汉字的结体因左右倾侧而造成的动态，汉字如果写得方方正正、横平竖直，那是静止不动的，稍加倾侧，立即左右摆摆，产生动荡跌坠的感觉。这时候，为了维持它的平衡，不得不依靠上下左右字的支撑配合，结果就会在没有笔墨连贯的造形之间产生强烈的顾盼与响应关系，从而使书法作品成为一个不可拆解的整体。比如，上面一个字左斜了，下面一个字右倾些；右面字左斜了，左面字就右斜些；总之，夸大每个字的造形特征，让它们或大

或小，或正或侧，或枯或湿，形成对比，然后以他平他，复归平正，达到动态平衡。但是，这种体势的组合能力有限，仅限于上下左右字之间，因此今天书法在强调整体章法时，为了扩大组合范围，又借鉴了绘画上的类似组合法。阿恩海姆在《艺术与视知觉》中认为，观者"眼睛的扫描是由相似性因素引导着的"，"画面上某些部分之间的关系看上去比另外一部分之间的关系更加密切，主要原因在于它们之间的相似性"。"在一个式样中，各个部分在某些知觉性质方面的相似性的程度，有助于使我们确定这些部分之间的亲密程度"，"一个视觉对象的各个组成部分越是在色彩、明亮度、运动速度、空间方向方面相似，它看上去就越统一"。他还以毕加索《坐着的女人》为例，指出形状相似和色彩相似是如何强化了各部分之间的整体感，强化了整个画面的统一性的，并且总结说："通过色彩、形状、大小或定向的相似性，把互相分离的单位组合在一起的手段，对于那些'散漫性构图'具有十分重要的意义。"

将这种观点运用到书法上来，就是说一件作品中错落地分布着许多粗或细、正或侧、大或小、枯或湿的造形元素，它们所处的空间位置虽然不同，但是如果在字体、造形或墨色上有一定的相似性，就会相互呼应，组成一个整体。这种组合方法超出了上下左右的局限，可以将角角落落、相隔遥远的造形元素组合起来，组合范围特别大，组合效果特别强。而且各种相似性组成的图形又参差错落地组合在一起，将一件作品变成几个图形的组合，同时推到观者的面前，让观者在没有识读文字之前，首先感到一种整体表现，使书法作品从文本变成图式，书法欣赏从阅读转变为观看（插图12）。

附3　书法与舞蹈

舞蹈把音乐与表演结合在一起，把时间节奏与空间造型结合在一

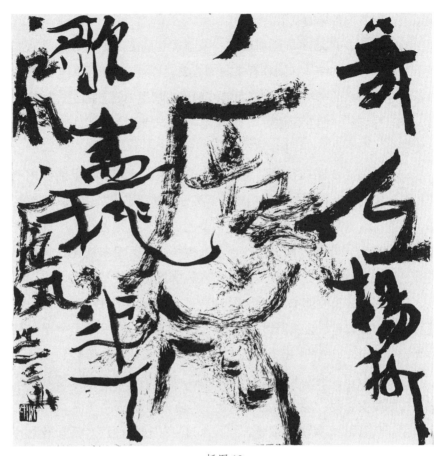

插图 12

起。这种表现形式与书法相似，因此它们的表现方法有许多共通之处，可以相互借鉴。

　　具体来说，舞蹈中有一些公认的手、足、头的姿态造型，都来自动作过程中某个平衡的瞬间。如同书法的横竖撇捺点，也是连续书写过程中的基本造形。舞蹈时，演员的全身与四肢为了表示节奏韵律，必须不停运动，并保持动作的连贯与和谐，这就要求所有固定的平衡姿态不得不随着演员动作的变化而变化。如同书法创作时所有点画形态都必须在连续书写时根据上下左右的情况，或长或短，或粗或细，或快或慢，或

轻或重，作各种各样的变形。

　　静止地看，舞蹈演员所创造的一个个优美的姿态，就好比书法家笔下一个个别致的结体，隋释智果的《心成颂》是专门研究结体造形的著作，它所列举的书法结体，名目有"回展右肩""长舒左足""间合间开""隔仰隔覆""回互留放""变换垂缩""分若抵背""合如对月"等，其实都是一个个舞蹈动作的造型。

　　动态地看，舞蹈演员踢踏腾挪、行云流水的舞步，如果能够用笔墨描绘出来的话，肯定与连绵相属、节奏分明的草书点画别无两样。例如，傅毅的《舞赋》说："其始兴也，若俯若仰，若来若往……其少进也，若翱若行，若竦若倾。兀动赴度，指顾应声，罗衣从风，长袖交横……"成公绥的《隶书体》亦说："或轻拂徐振，缓按急挑，挽横引纵，左牵右绕，长波郁拂，微势缥缈……"两种说法几乎完全相同，傅毅所讲的舞步就是成公绥所讲的运笔，正因为如此，古人有"舞笔如景山兴云"之句，把笔的挥运比喻为舞蹈的步伐，发明了"舞笔"一词。

　　进一步分析，书法与舞蹈在连续造形/型中，共同特点是旋转。白居易《胡旋女》说："左旋右转不知疲，千匝万周无已时。"朱载堉《乐律全书》说："古人舞法，举要言之，不过一体转旋而已。是知转之一字，其众妙之门欤！"书法也是这样，怀素在创作狂草时一边写一边叫："自言转腕无所拘，大笑羲之用阵图。"他对转腕的写法特别自信，还在自己一件作品的后面说："圆而能转，字字合节，同《桑林》之舞也。"专门指出这种圆转写法类同舞蹈。因此，后来米芾对他的书法的评论也是"回旋进退，莫不中节"，指出其与舞蹈节拍的契合。

　　书法与舞蹈的关系如此密切，因此书法创作可以结合舞蹈表演。《全唐诗》中有许多描写观看狂草表演的诗歌，以任华《怀素上人草书歌》为例，创作表演的过程是这样的。首先，准备场地，要有一大片书写的墙面，有能够容纳观众的厅堂，然后发请柬。到了那天，作者被"骏马迎来坐堂中"，先是主人陪着喝酒，"五杯十杯不解意，百杯以后

始颠狂"。这时"长幼集，贤豪至"，观众陆续到齐，在众人的期盼中，作者醉醺醺地出场了，脱帽露顶，解衣般礴，跳踉呼叫，攘臂挥洒。整个创作过程是笔底下风云激荡，墙壁上万象汹涌："如熊如罴不足比，如虺如蛇不足拟。""怪状崩腾若转蓬，飞丝历乱如回风。"一会儿"银山突兀横翠微"，一会儿"瀚海日暮愁阴浓"。观众受此感染，情绪互动，"满座失声看不及"，"满堂观者空绝倒"。最后作者大叫几声，把笔一掷。观众纷纷喝彩，并且诗兴大发，"偏看能事转新奇，郡守王公同赋诗"。这种创作，分明是一种手舞足蹈、声情并茂的表演。因此《新唐书》记载说狂草的代表书法家张旭"观公孙氏舞剑器而得其神"，这一个"神"字，不仅是书写之势，可能还包括各种舞蹈的肢体语言。

今天，狂草表演已经绝迹，但是书法与舞蹈的交融关系被继承下来了。国内外有许多舞蹈家努力从书法艺术中汲取创作灵感，例如台湾著名的现代舞团"云门舞集"，专门创作了以书法命名的舞蹈作品，不仅把书法的造形与节奏融入舞蹈动作之中，而且还将书法作品与创作过程投影在舞台幕布上，极大地丰富和强化了舞蹈的造型与节奏表现（插图13）。

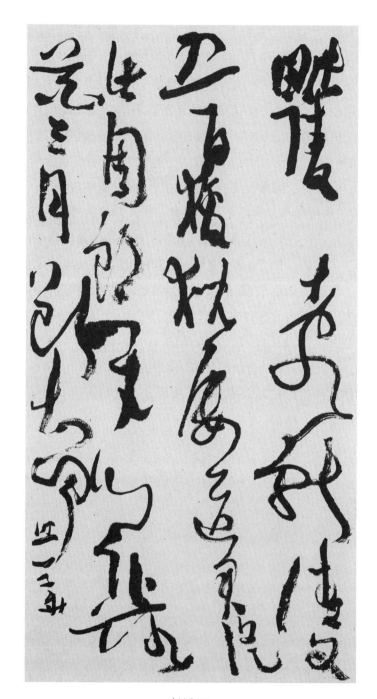

插图 13

书法史研究

历史是一面镜子，学习书法如果不懂历史，便无法感受到它的博大精深，写出有深度的精品力作，而且也无法判断它的历史走向，写出有意义的创新作品。历史研究是每个书法家的必备功夫。

2000年，我出版了《中国书法史》，那是一本适应广大读者的通论性著作，重在阐述书法字体与书体的演变的过程，对书法创作的方法问题很少谈及。因此，写好以后一直想做个弥补。书法艺术的表现形式是阴阳，即各种各样的对比关系，归纳起来，分为"形"和"势"两大类型。汉以前的甲骨文、金文、篆书和分书强调"形"，魏晋以后逐渐流行起来的帖学则强调"势"，到了清代碑学兴起，又逐渐开始强调"形"。我想，如果能够把这种转变原因、转变过程以及各种表现方法揭示出来，写一本关于书法表现形式发展的著作，一定很有意义。

但是我热衷创作，把理论研究当作余事，两天打鱼，三天晒网，断断续续地只写了《九势真诠》《论晋人尚势》和《论六朝文学的重声律和书法的尚势》三篇文章，大致勾勒出从汉末到唐代书法艺术从重形到

重势的转变过程。完成之后，原来想关于汉以前注重造形的研究已经出版了《上古书法图说》和《金文书法》，有一定基础，关于清代碑学兴起之后再度重视造形的研究出版了《碑版书法》和《形式构成研究》，也有一定基础，只要把它们连贯起来，建立起一个框架，然后填进作者和作品，分析具体的创作方法，就可以完成一部《书法形式发展史》了。然而年纪增大，没有时间也没有兴致再接下去写了，只好把这三篇文章集束为"书法史研究"的专题发表于此，给有兴趣的朋友提供一点参考。

编好这一辑之后，发觉这三篇文章主要讲从重形到重势的转变过程，接下来从重势向重形的回归如果直接跳到清代碑学实在太粗略了。因此又补写了两篇文章：《碑学的滥觞》和《碑学的确立》。

一 《九势》真诠

　　《九势》是书法史上第一篇纯粹的理论研究文章，这种开创性使它蒙上了一种神性，明代梅鼎祚编《东汉文纪》，专门有"蔡邕石室神授笔势"条云："蔡邕，字伯喈，东汉陈留圉人，官至右中郎将。初入嵩山学书，于石室中得素书，八角垂芒，写史籀、李斯用笔势，读诵三年，遂通其理。尝居一室，不寐，恍然一客，厥状甚异，授以《九势》，言讫而没。"神授的《九势》是传统书法理论大厦的第一块奠基石，重要性不言而喻。然而，今人对它的注释却充满了误会和谬论，有些简直不知所云。

　　两年前，我出版了《形势衍》一书，呼吁书法的理论研究应当同步于碑学和民间书法的实践，也要有寻根意识，把关注的目光往上追溯，到初始的汉魏时代去寻找有生命力的理论问题，用我们的历史意识和当代情怀去加以系统的梳理和阐发。书出版以后，我继续这方面研究，越来越深切地体会到，寻根的创作实践如果没有相应的理论研究与之相辅相成，很难进一步深入下去，于是再接再厉，对汉末蔡邕的《九势》作了一番深入探讨。

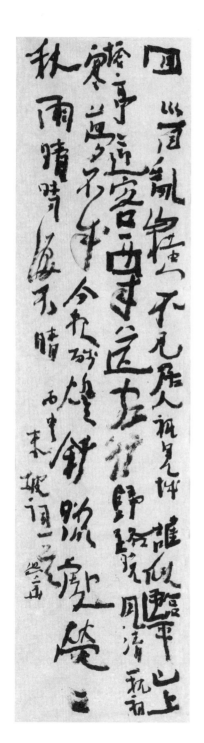

一、《九势》的写作背景

春秋战国时代，"天子失官，学在四夷"。文化的下移，使文字使用范围越来越广，为了追求书写效率，汉字的形体不断化繁为简。康有为《广艺舟双楫》说："繁难者，人所共畏也；简易者，人所共喜也。去其所畏，导其所喜，握其权便，人之趋之若决川于堰水之坡，沛然下行，莫不从之矣。"比如秦代的隶书，是"篆之捷也"，汉代的章草，又是隶书之更简捷者，它们都是以简略形体的方法来提高书写速度，因此受人喜爱，广泛流传。

然而，字体过分简略将无法辨识，失去作为语言记录符号的功能。因此章草发展到汉元帝时代，省略至极，再要提速，只能在简略的基础上进一步加强连绵，这是必然趋势。汉末魏晋，字体从分书向楷书、隶书向行书、章草向今草转变，共同的特点都是加强上下笔画的连绵。

连绵将书写变成一个时间展开的过程，在这个过程中，通过运笔的提按顿挫、轻重快慢和离合断续的变

化，能够营造出音乐的节奏感，提高书法艺术的表现能力。因此汉末魏晋的书法家，特别注重草书创作，尤其强调书写之势。东汉崔瑗的《草书势》说："草书之法，盖又简略，应时谕指，用于卒迫，兼功并用，爰日省力，纯俭之变，岂必古式。"高度赞赏草书趋时求变、以裨实用的意义。并且还以"兽跂鸟跱，志在飞移，狡兔暴骇，将奔未驰"等大量比喻来赞美草书飞动的意象。他的创作实践亦与理论研究同步，王僧虔《论书》说"崔瑗笔势甚快，而结字小疏"即强调连绵之势，忽略结体造形。

《草书势》从书法家的立场出发，肯定了草书的实用性和艺术性。之后有赵壹的《非草书》，也讲草书，而一个"非"字说明赵壹秉持批判的立场，观点与崔瑗完全不同。仔细看《非草书》，可以得到两点重要信息。第一，当时草书的流行几近疯狂，

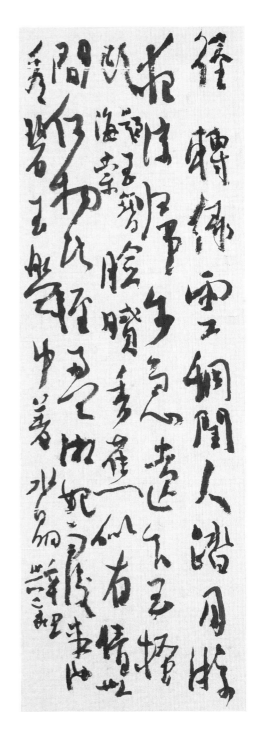

"余郡士有梁孔达、姜孟颖者，皆当世之彦哲也，然慕张生之草书过于希孔、颜焉"。爱好张芝草书的不是一般人，而是"当世之彦哲"，他们爱好草书超过了爱好儒家宗师。在他们的影响下，"后学之徒，竞慕二贤，守令作篇，人撰一卷，以为秘玩"，"龀齿以上，苟任涉学，皆废仓颉、史籀，竞以杜（度）崔（瑗）为楷"。他们学草书如痴如醉，"专用为务，钻坚仰高，忘其疲劳，夕惕不息，仄不暇食。十日一笔，月数丸墨，领袖如皂，唇齿常黑。虽处众座，不遑谈戏，展指画地，以草刿壁，臂穿皮刮，指爪摧折，见䚡出血，犹不休辍"。第二，当时书法家是把写草书当作艺术创作的。赵壹认为，草书贵在"删难省烦，损复为单"，"务取易为易知，非常仪也。故其赞曰：'临事从宜。'""而今之学草书者，不思其简易之旨，直以杜崔之法，龟龙所见也"，"私书相与，庶独就书，云适迫遽，故不及草。草本易而速，今反难而迟，失指多矣"。联想到当时人张芝的"匆匆不暇草书"，联想到杨泉《草书赋》中所说的"美草法之最奇"，草书原本是正体字的快写，但是书写者在势的表现中为营造节奏感，强调提按顿挫、轻重快慢和离合断续的变化，注入了各种审美追求，处处用心，所以反而使草书变得"迟而难"了。

总而言之，东汉后期出于文字的实用需要，草书盛行，书法家在连续书写时发现了势的魅力，心摹手追，使书写之势的表现成为书法创作的头等大事。在这种环境中，蔡邕写了《九势》。理解这一点，对于把握《九势》的主题思想，并对它作出正确解读，大有帮助。

二、《九势》正名

《九势》篇幅不大，根据目前比较通行的上海书画出版社《历代书法论文选》的分段和标点，抄录如下。

夫书肇于自然，自然既立，阴阳生焉；阴阳既生，形势出矣。

藏头护尾，力在字中，下笔用力，肌肤之丽。故曰：势来不可止，势去不可遏，惟笔软则奇怪生焉。

凡落笔结字，上皆覆下，下以承上，使其形势递相映带，无使势背。

转笔，宜左右回顾，无使节目孤露。

藏锋，点画出入之迹，欲左先右，至回左亦尔。

藏头，圆笔属纸，令笔心常在点画中行。

护尾，画点势尽，力收之。

疾势，出于啄磔之中，又在竖笔紧趯之内。

掠笔，在于趱锋峻趯用之。

涩势，在于紧驶战行之法。

横鳞，竖勒之规。

此名九势，得之虽无师授，亦能妙合古人，须翰墨功多，即造妙境耳。

文章很短，其中有些字的意义无法理解，可能是错字或通假字，有些句子文义不通，可能有错简，尤其是篇名中的"九"字实在不好理解，历代解读者顾名思义，都认为它是讲势的九个方面，以此来分段和解读。结果上句不接下句，处处违碍，金学智先生在《中国书法美学》中说："所谓九势——结字、转笔、藏锋、藏头、护尾、疾势、掠笔、涩势、横鳞，不多不少，恰之合于玄数（九）的模式，但勉强凑成之迹可见，此乃时代使然。"他已经看到分九段解读实在"勉强凑成"，但是却没有怀疑"九"字是否有误，反而以"时代使然"一句话讳饰过去了，功亏一篑，仍然没有读通。

《九势》确实难读，要想读通，需要花一番考证和训诂的工夫。因为篇名往往是文章的中心词，是打开文章意蕴的钥匙，所以先要为《九势》正一下名。我认为这个"九"字应当是"书"字之讹。古代没有

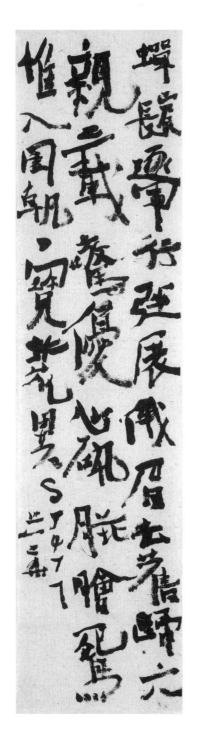

印刷术，典籍的流传只能靠抄，在反复传抄的过程中，只要某个抄手稍不留神，就会发生形近而讹的笔误，这种现象在古籍中比比皆是，王念孙的《读书杂志》和俞樾的《古书疑义举例》中例子很多，不赘述。"书"字汉简的写法和晋唐草书的写法都与"九"字非常相似，右边的最后一点如果写得太小太干枯，或者磨损了残泐了，都容易被误看作"九"字。因此，九字是书字的形近而讹，篇名《九势》本来应该是"书势"。

当然，这仅仅是一个推断，我认为它合理，是因为有以下三个方面的佐证。第一，"书势"的旨义非常明确，是当时书法家最关心的创作问题，崔瑗有《草书势》，钟繇有《隶势》，索靖有《草书势》，刘劭有《飞白书势》，王羲之有《笔势论》，等等，都是研究书写之势的，因此蔡邕以"书势"为篇名是当时的风气所致。

第二，古代书论有一个通例，后代阐述前代的著作，往往一并袭用其书名，例如《书谱》有《续书谱》，《书品》有《续书品》，《书断》有《续书断》，《艺舟双楫》有《广艺舟双楫》。根据这一通例，蔡邕之后，晋

代卫恒有《四体书势》，包括《字势》《隶势》《草势》和《篆势》，讨论各种字体的书写之势，明显是《九势》的衍续和增广，因此《四体书势》的祖本应当是《书势》，而不应该是《九势》。

第三，以"书势"一词作为篇名，开头"夫书肇于自然"，这个"书"字就是承接篇名的，接下去的整段话甚至整篇文章都是对"势"的诠释，"书势"是文章的中心词，与文章的主旨完全一致。

总之，篇名《九势》应当为《书势》，只有这样，才能摆脱"九"字魔咒，根据上下文字的内在关系来分段解读。正名之后，解读全文，可以分成三个大段，分别为总论、笔法和永字八法的雏形。

三、总论

总论分两段，第一段："夫书肇于自然，自然既立，阴阳生焉，阴阳既生，形势出焉。"这段话揭示了书法艺术的表现内容与表现形式，讲得非常简赅，因此有必要先逐句解释一下。

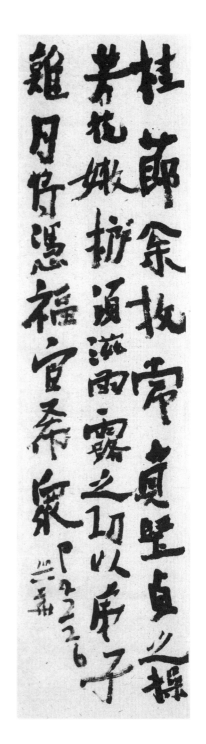

端庶従體爾也基遺
辰宿許乃竉敪墊錫
傾瑤埏覬西悼彝鄲
雅夙蘭欻瞻韻命量
曦紀故閭山

"夫书肇于自然。"自然无所不包,既包括自然万象,如蔡邕在另一篇《书论》中所说的"若水火,若云雾,若日月,纵横有可象者,方得谓之书矣",同时又包括人的思想感情,如《书论》所说的"欲书先散怀抱,任情恣性,然后书之"。联系《书论》的观点来读这句话,它其实讲了书法艺术的表现内容,这种内容被后人解读为书法的两种定义:一是"书者法象也",类似"再现";二是"书者心画也",类似"表现"。而归根结底,法象和心画是兼备的。唐代韩愈在《送高闲上人序》中说:"往时张旭善草书,不治他伎。喜怒、窘穷、忧悲、愉佚、怨恨、思慕、酣醉、无聊、不平,有动于心,必于草书焉发之。观于物,见山水崖谷,鸟兽虫鱼,草木之花实,日月列星,风雨水火,雷霆霹雳,歌舞战斗……故旭之书变动犹鬼神,不可端倪。"文章中的喜怒窘穷等为思想感情,山水崖谷等为自然万象,它们都是书法艺术的表现内容。

　　蔡邕论文,好用阴阳说事,《后汉书·蔡邕传》引他的《释诲》云:"寒暑相推,阴阳代兴,运极则化,理乱相承。……是以君子推微达著,寻端见绪。"他的《月令篇》说:"月令,所以顺阴阳,奉四时。"《月令问答》说:"春行少阴,秋行少阳。"《笔赋》说:"书乾坤之阴阳,赞三皇之洪勋。"蔡邕认为自然之道就是阴阳之间的对比与转化,书法亦然,因此他在"书肇于自然"之后,紧接着就说:"自然即立,阴阳生焉。"自然的本质体现为道,"道法自然",而道的表现就是阴阳,"一阴一阳之谓道",因此书法艺术的内容都可以通过阴阳对比和转化的形式来加以表现。

　　先讲阴阳对比。书法中的阴阳就是各种各样的对比关系,蔡邕在《书论》中有具体阐述:"为书之体,须入其形,若坐若行,若飞若动,若往若来,若卧若起,若愁若喜。"所谓的坐和行,往和来,卧和起,愁和喜,都属于对比关系,它们是书法艺术的表现形式。这样的观点在后来不断地被引申和阐发,王羲之《论白云先生书诀》说:"书之气,必达乎道,同混元之理。七宝齐贵,万古能名。阳气明则华壁立,阴气太

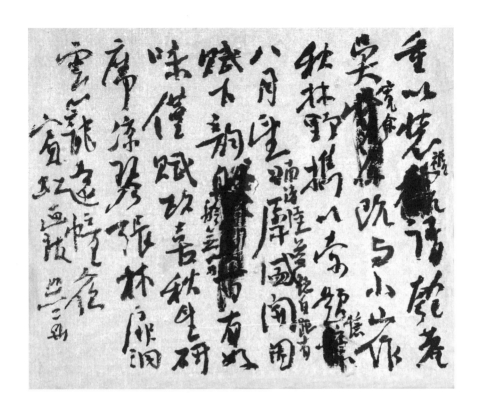

则风神生。把笔抵锋，肇乎本性。力圆则润，势疾则涩；紧则劲，险则峻；内贵盈，外贵虚；起不孤，伏不寡；回仰非近，背接非远；望之惟逸，发之惟静。敬兹法也，书妙尽也。"所谓"内贵盈，外贵虚""起不孤，伏不寡""回仰非近，背接非远"等等，全是讲阴阳对比，晋唐之后，这种阐述越来越多，所揭示的对比关系也越来越多，大致来说，在用笔上有轻和重、快和慢，在点画上有粗和细、方和圆，在结体上有正和侧、大和小，在章法上有虚和实、疏和密，在用墨上有枯和湿、浓和淡等。书法艺术就是通过这一切对比关系来表现自然万象和作者情感的。书法作品的内容丰富与否，就看对比关系量的多少，对比关系越多，内容就越丰富，反之则越浅陋。书法作品形式感的强烈与否，就看对比反差度的大小，反差越大，视觉效果就越强烈，反之则越平和。

再说阴阳转化。各种对比关系都是在创作过程中实现转化的，《国语·郑语》说："和实生物，同则不继。以他平他谓之和，故能丰长而物归之，若以同裨同，尽乃弃矣。"作品的创作过程如同万物的生长过程，"和实生物"，"和"就是让两个不同的东西在对比中相反相成，建立起平衡的互补关系，本质上就是对立的统一。具体来说，上面的点画或结体大了，下面的点画和结体就小一些；上面疏了，下面就密一些……大和小，疏和密，阴阳和合，组成一个单元。然后再根据这个单元的特点，如果大了，那么下面的就再小些，如果湿了，那么下面的就再干些……由此阴阳和合，组成一个更大的单元。再然后，又根据这个大单元的特点，不断地组合下去，直至终篇。整个创作过程始终用"以他平他"的方式来实施阴阳的转化，让阴阳不仅是一种对比的关系，而且还

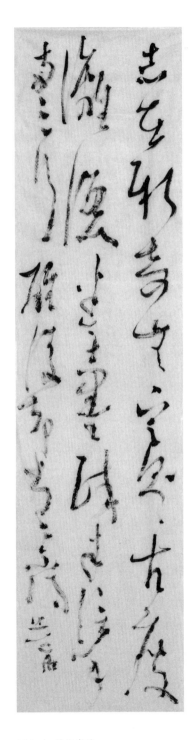

是一种不断转化和生成的发展过程。

　　书法艺术是通过阴阳的对比和转化来表现自然之道的，然而，各种各样的对比关系非常之多，从微观的角度去条分缕析，可以使书法艺术的表现变得非常丰富而且细腻，但是，为了避免因此而可能出现的枝蔓和琐碎，人们还应当从宏观的角度去做整体的把握和表现，将各种对比关系按照它们的特点加以组合和归并。

　　成中英先生在《论中西哲学精神》中认为阴阳的概念包括三重含义：第一是相反相成的对待，第二是相互影响的变化，第三是合二为一的自然之道。并且指出，对待是形成空间的条件，即所谓的"定位"，变化是形成时间的条件，即所谓的"趋时"，统一是变化发展中的统一，代表了生生不息的全体性。

　　阴阳概念中包括了空间意识和时间意识，根据这个道理，书法艺术中各种对比关系的归并也可以按照空间和时间两个方面来进行，空间就是造形问题，时间就是节奏问题。具体来说，粗细、方圆、大小、正侧等，都属于空间造形；轻重、快慢、离合、断续等，都属于时间节奏。因此蔡邕紧接着说："阴阳既生，形势出矣。"形即空间

造形，势即时间节奏。书法艺术中各种阴阳对比的表现形式概括起来就是形和势，就是空间造形和时间节奏。

比如，书法艺术注重空间造形，追求每一笔不同，每一字不同，王羲之《书论》说："凡作一字，或类篆籀，或似鹄头；或如散隶，或近八分；或如虫食木叶，或如水中蝌蚪；或如壮士佩剑，或似妇女纤丽。……每作一字，须用数种意，或横画似八分，而发如篆籀；或竖牵如森林之乔木，而屈折如钢钩；或上尖如枯秆，或下细若针芒；或转侧之势似飞鸟空坠，或棱侧之形如流水激来。……若作一纸之书，须字字意别，勿使相同。"强调造形表现，强调形与形的空间关系，表现方法与绘画相近，因此沈尹默先生说书法"无色而具图画之灿烂"。

比如，书法艺术讲究时间节奏，古人说"逆入回收"，强调上一笔画的收笔是下一笔画的开始，下一笔画的开始是上一笔画的继续；说"字无两头"，强调一个字只有一个开始，所有的笔画都是连续书写的；又说"一笔书"，强调通篇书写从落笔到结束都要气脉不断，一气呵成。书写之势让创作成为一个连续的过程，并且在此基

础上通过各种提按顿挫、轻重快慢和离合断续等对比关系，营造出节奏变化，因此沈尹默先生又说书法"无声而具音乐之和谐"。

根据成中英先生所说的第三重含义，阴阳的合二为一即是自然之道，因此以阴阳为基础的形和势不能分离。古人论书强调形势合一。比如论点画，欧阳询《八诀》说："点如高峰之坠石，横若千里之阵云。"写一点要像石，这是形，而它必须具备高山坠落之势；写一横要像云，这是形，而它必须具备千里摛展之势……对基本点画的每一种比喻都既包括形，又包括这种形所具有的强大之势，以形势合一的方式来表现自然万物的生命状态。西晋成公绥的《隶书体》说："若虬龙盘游，蜿蜒轩翥；鸾凤翱翔，矫翼欲去。或若鸷鸟将击，并体抑怒；良马腾骧，奔放向路。"其中的"虬龙""鸾凤""良马"是形，盘游的"蜿蜒轩翥"，翱翔的"矫翼欲去"，将击的"并体抑怒"，腾骧的"奔放向路"都是势，古人论结体

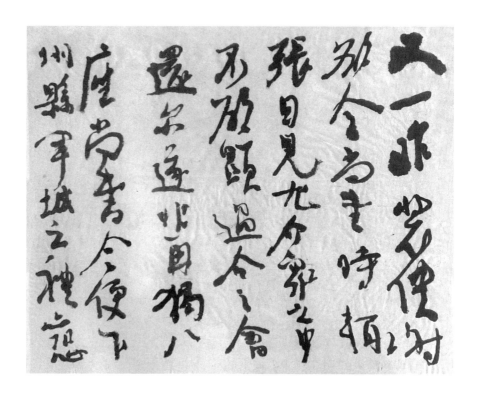

也是用形势合一的方式来表现生命意象的。正因为如此，唐太宗在《指意》中说："夫字以神为精魄，神若不和，则字无态度也。"怎样才能神和？他认为既要注意形，"纵放类本，体样夺真"，还要注意势，"太缓者滞而无筋，太急者病而无骨"，形势合一，才能"思与神会，同乎自然"。

形势合一，本质上就是融时间与空间于一体。古人以空间为宇，"宇即上下四方"，以时间为宙，"宙即古往今来"，时间与空间合一，就是中国人的宇宙观。并且古人还以空间为界，界即"边境"，以时间为世，世即三十年，时间与空间合一，又是中国人的世界观。书法艺术上的形势合一，在根本上反映了中国人的宇宙观和世界观，属于一种"同混元之理"的自然之道。

以上为第一段，概述了书法艺术的表现内容是自然，表现形式是阴阳，即各种各样的对比关系，归并起来是形和势。接下来为第二段，具

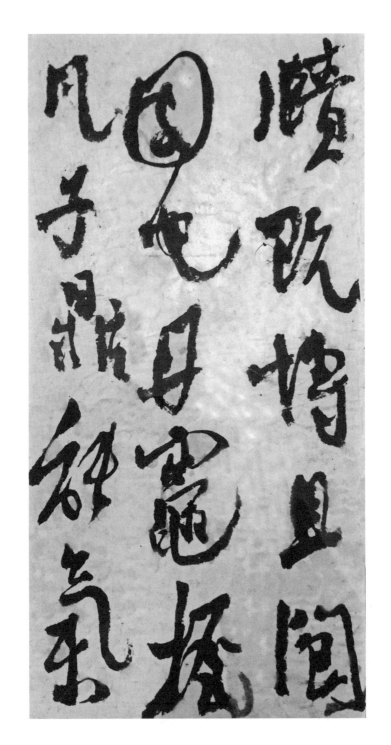

体阐述形和势的创作方法："藏头护尾，力在其中，下笔用力，肌肤之丽。故曰：势来不可止，势去不可遏，惟笔软则奇怪生焉。凡落笔结字，上皆覆下，下以承上，使其形势，递相映带，无使势背。"仔细分析，这段话分两层意思，下面分别阐述。

先讲形的创作方法。"藏头护尾"，力量自然就被裹束在点画之内了。"下笔有力"是指用力按笔，打开辅毫，让点画变粗，使内含骨力的点画附丽上各种"肌肤"，有骨有肉，产生千姿百态的造形变化，因此蔡邕紧接着感叹说："惟笔软则奇怪生焉。"但是，通行文本却将这句感叹的话放在"势来不可止，势去不可遏"的后面，变得不可理解了。这种前后句颠倒的现象属于错简——错简在古籍中屡见不鲜，尤其在流行简册的汉代，韦编一断，重新串联，就有可能前后颠倒。

接着讲势的创造方法："凡落笔结字，上皆覆下，下以承上，使其形势递相映带，无使势背。"文从字顺，但意义没完，应当像前面一样再总结一下，因此错简到前面去的那句话，"故曰：势来不可止，势去不可遏"，就应当移过来放在这里。

这样调整之后，第二段的意思非常明确，就是紧接上文，具体阐述形和势的创作方法。但是历来的注家都被篇名的"九"字所误，认为是讲九种势，便硬生生把这段话拆开来，例如沈尹默先生就将"凡落笔结字"一句单独列出，与下面八句并列，说："从这一节到篇末，共计九节，故名九势。"结果使得对九势的解释也出了很大偏差。

以上文字为一大段，属于总论，分两层意思，前面部分概述了书法艺术的内容与形式，后面部分着重阐述形式的表现，即形和势的创作方法，言简意赅地揭示了书法艺术最核心和最根本的问题。

四、笔法的雏形

第二大段总共只有五句话，一般的句读都把它分成四句："转笔，宜

左右回顾，无使节目孤露。藏锋，点画出入之迹，欲左先右，至回左亦尔。藏头，圆笔属纸，令笔心常在点画中行。护尾，画点势尽，力收之。"这段话讲的是运笔方法，是笔法的雏形。

什么叫笔法？先解释一下，笔法是在书写之势的基础上产生的。汉字在连续书写时，横画从左到右，终点在字的右边，而下一笔的起笔一般都在它的左边，因此横画与下一笔连续书写时，收笔处自然会出现一种和原先运动方向相反的笔势，承接这种笔势。若下一笔是横画，就有一种与横画运动方向相反的起笔；是竖画，就有一种和竖画运动方向相反的起笔；其他笔画都是如此。在书写过程中，毛笔有时按下去走在纸上，被称为笔画；有时提起来走在空中，被称为笔势。按和提都是渐上渐下的，收笔和起笔时反方向的笔势都会在纸上留下一小段墨线，写楷书时表现得很短，常常被淹没在笔画之内，写行书时则从笔画中抽出，成为牵丝，写连绵狂草时则完全表现在纸上，牵丝和笔画没有区别了，犹如包世臣《艺舟双楫》中记录的姚配中所说的："真草同源而异派：真用盘纤于虚，其行也速，无迹可寻；草用盘纤于实，其行也缓，有象可睹。唯锋俱一脉相承。"

分析这种现象，笔画的起笔是正反两个方向的运动和两段墨线的组合，行笔是一个方向的运动、一段墨线，收笔也是正反两个方向的运动和两段墨线的组合。汉字的每一笔画分解开来看，都由这三个部分组成。根据这种现象建立起来的笔法理论，核心就是起笔、行笔和收笔三分说，也就是后人反复强调的："一点一画之间皆须三过其笔，方为法书，盖一点微如粟米，亦分三过向背俯仰之势。""故一点一画，皆有三转，一波一拂，皆有三折。"

明确了笔法理论，我们来看这段话，第一句"转笔，宜左右回顾，无使节目孤露"，连续书写使上下笔画互相映带，而映带的表现一定是与笔画的运动方向相反的，需要环转调锋，因此蔡邕特别提出"转笔"加以强调。转笔时，上面一笔的收笔在右，下面一笔的起笔在左，"宜

左右回顾"，才能写出映带的牵丝，而且如果一头出锋，另一头不出锋，成为孤露的状态，上下点画不相连属，就没有笔势了。这句话是讲笔法产生的前提。

第二句"藏锋，点画出入之迹，欲左先右，至回左亦尔"。特别强调点画起讫外的藏锋。起笔处要"欲左先右"（汉字笔画一般都是从左到右书写的，起笔应当是"欲右先左"。此文的通行文本中错简、错字太多，可以说明或者是底稿太不清楚，或者是抄写者太马虎，因此篇名将"书势"抄作《九势》也就不足为奇了），后人称之为"欲右先左，欲下先上"，概称"逆入"。在收笔处"至回左亦尔"，后人称之为"无往不收，无垂不缩"，概称为"回收"。对于这种逆入回收的藏锋写法，唐代怀素有一比喻，叫作"飞鸟出林（回收），惊蛇入草（逆入）"，这句话是讲"三过其笔"的笔法原则，强调起笔和收笔，是为了表现连绵之势。

第三句讲起笔，"藏头，圆笔属纸"，笔锋是圆锥体，逆锋入笔，点画起处一定是圆形的。

第四句讲行笔，"令笔心常在点画中行"，即后人所说的中锋行笔，它与起笔藏头无关，因此一般的注释把它与第三句合并是不对的，必须独立。中锋行笔有两个好处：一是笔锋尽量垂直于纸面，可以保障万毫齐力，写出厚重的点画，有力透纸背的感觉；二是笔锋垂直于纸面，墨水通过锋端流入纸上，向四边晕开，会使点画圆浑饱满，如唐代颜真卿比喻的屋漏痕，张彦远比喻的锥画沙。

第五句讲收笔，"护尾，画点势尽，力收之"，"画点"又是一个笔误，应当是"点画"，"力收之"就是强调回收。

以上三句话的意思很明白，就是怎样起笔、行笔和收笔，都属于笔法的具体内容。笔法的目的是让运笔走出一个有开始、发展和结束的过程，搭建起一个表现的平台，让书法家通过用笔的提按顿挫，表现粗细方圆和长短收放的造形变化，通过用笔的轻重快慢，表现抑扬起伏的节

奏变化，并且让形和势的变化统一在一个整体里面，相辅相成，相映生辉，表现自然万象和人的思想感情。笔法落实了形势表现，因此这段话也是紧接着上面对于形势的创作方法来讲的，内容环环相扣，一段比一段深入。

这段话讲了笔法的基本内容，很简要，但是很完备。因为这是最早的论述，所以后人论笔一般都推蔡邕为举首。宋代陈思《书苑菁华》辑录的秦、两汉、魏四朝书家用笔法，其中记载："魏钟繇少时，随刘胜入抱犊山学书三年，还与太祖、邯郸淳、韦诞、孙子荆、关枇杷等议用笔法。繇忽见蔡伯喈笔法于韦诞坐上……繇苦求不与，及诞死，繇阴令人盗开其墓，遂得之。"当钟繇等人还在研讨笔法时，蔡邕已经有著作了。唐张彦远《法书要录·传授笔法人名》云："蔡邕受于神人，而传之崔瑗及女文姬，文姬传之钟繇，钟繇传之卫夫人，卫夫人传之王羲之，王羲之传之王献之……张旭传之李阳冰，阳冰传徐浩、颜真卿、邬彤、韦玩、崔邈，凡二十有三人。"在这个笔法传授的谱系中，蔡邕居首，被后人尊为笔法的创始人，而他的笔法概要就是《九势》中的这段话。

五、永字八法的雏形

笔法的表现既强调形，又强调势，因为当时书法家特别关注连绵书写中的势，所以《九势》在笔法上特别强调势的表现，将不同笔画分为疾势和涩势两大类型。

"疾势：出于啄、磔之中，又在竖笔紧趯之内；掠笔，在于趲锋峻趯用之。"蔡邕认为啄、磔、趯、掠都属于疾势的点画。啄为短撇，后人柳宗元《八法诵》说："啄，仓皇而疾掩。"颜真卿《八法颂》说："啄，腾凌而速进。"磔为竖捺，包世臣《艺舟双辑》说："捺为磔者，勒笔右行，铺平笔锋，尽力开散而急发也。"竖画与下面笔画连写，常常会带出牵丝，整饬之后，定形为趯。趯的字义是远距离跳跃，颜真卿《八法

颂》云："趯，峻快以如锥。"掠是长撇，用笔从重到轻，从慢到快，笔势与下面的笔画相连贯，动作也要快，唐太宗《笔法诀》说："掠须笔锋左出而利。"所有这些笔画的书写速度都比较快，因此都可归并为疾势一类。

"涩势：在于紧駃战行之法；横鳞，竖勒之规也。"这两句话讲涩势类的点画，但不好懂。第一句话根据前面疾势的句型，"在于紧駃战行之法"之前可能遗漏了"出于某之中"一小句。根据受《九势》影响的唐太宗《笔法诀》来看，有"为竖如弩，贵战而雄"，"战而雄"与"紧駃战行"意同，因此遗漏的一小句可能是"出于弩之中"。这一句是讲写弩画要"紧駃战行"，艰涩而沉着一些。

下一句中的"鳞"字，许多人包括沈尹默先生都作"鳞片"解，横画与鳞片毫无关系，这种望文生义的解释太勉强了，我觉得"鳞"可能是"隣（邻）"的声假字，或者是因为"鳞"字的"鱼"旁和"隣"字的"阝"旁，草书写法非常接近，属于形近而讹。这样的话，这句话中"鳞竖"之间的逗点就要移后，变成"横鳞（隣）竖，勒之规也"，意思是横画与竖画相邻，长度缩短，就像控勒马辔使其不能骋足奔逸一样，这样缩短的横画就叫作勒，如"永字八法"中的第二画，它应当写得慢一些，沉稳一些。

蔡邕将基本点画分成两大类型，有的快写，有的慢写，有了快慢变化，就会在连绵书写的过程中营造出节奏感，成为"无声之音"。因此后代书法家对这种疾涩的表述非常重视，认为"得疾涩二法，书妙尽焉"。王羲之《书论》说："每书欲十迟五急，十曲五直，十藏五出，十起五伏，方可谓书。若直笔急牵裹，此暂视似书，久味无力。"康有为在《广艺舟双楫》中说："行笔之法，十迟五急，十曲五直，十藏五出，十起五伏，此已曲尽其妙。然以中郎为最精，其论贵疾势涩笔。"

蔡邕这段论述虽然没有明确提出永字八法，但是强调点画的连绵书写，强调疾涩变化，已经将永字八法的主要精神揭示出来了，而且，

"永字八法"的侧、勒、弩、趯、策、掠、啄、磔，在这段话中除了没有讲到侧和策之外，其他六法都已具备。因此，这段话完全可以说是"永字八法"的雏形。而且根据这段话，可以知道永字八法的本义是讲基本点画在连续书写的变形，强调的是书写之势的节奏变化，历史上尤其是现在有许多人把永字八法当作基本点画的写法来解释，其实是错误的。

六、结语

综上所述，《九势》的篇名应当为《书势》，文章经过重新疏理、分段和标点之后，应当是这样的：

夫书肇于自然。自然既立，阴阳生焉。阴阳既生，形势出矣。藏头护尾，力在字中；下笔用力，肌肤之丽，惟笔软则奇怪生焉。凡落笔结字，上皆覆下，下以承上，使其形势递相映带，无使势背，故曰：势来不可止，势去不可遏。

转笔，宜左右回顾，无使节目孤露。藏锋，点画出入之迹，欲左先右，至回左亦尔。藏头，圆笔属纸。令笔心常在点画中行。护尾，点画势尽，力收之。

疾势：出于啄磔之中，又在竖笔紧趯之内，掠笔在于趱锋峻趯用之。涩势：出于弩之中，在于紧驶战行之法，横鳞竖，勒之规。

此名书势，得之虽无师授，亦能妙合古人，须翰墨功多，即造妙境耳。

总而言之，全文分三大段，讨论了三个问题：书法艺术的内容和形式，笔法，以及永字八法。它们都是书法艺术中最根本和最重要的问题，因此引起历代书法家的关注，不断地被阐述，在中国书法史上产生

了无与伦比的深远而重大的影响，而且《九势》强调书写之势，不仅体现在篇名的揭示上，而且也体现在文章的论述中，先是总论阴阳和形势，然后阐述笔法，最后讲永字八法，又特别强调势的表现。这种理论在根本上改变了此前分书、篆书、金文和甲骨文偏重造形的书风，强调连绵书写的节奏变化，直接催生出后来的帖学，并且规定了从魏晋到碑学产生之前的清代这一千多年书法艺术"以势为先"的发展方向。《九势》是一座里程碑。

二 论晋人尚势

　　长期以来，研究书法史的人一讲到魏晋书法，就会说"晋人尚韵"。但是，"韵"的概念比较抽象，用在书法艺术的表现上很模糊，不知道究竟是什么意思，因此对实践的指导意义不大。

　　最近几年，我在书法研究中想从源头上去发现一些影响历史发展的根本问题，并且用当代意识加以阐发，因此特别关注魏晋时期的创作和理论，做了许多搜集、整理、比较和分析的工作，结果越来越觉得魏晋书法的特征如果用一个字来表达的话，应当是"势"。

　　晋人尚势，表现在理论研究、创作方法和作品风格等各个方面。

一、重势的理论研究

　　汉以前的甲骨文、金文、篆书和分书都强调造形，特别关注结体的大小正侧或点画的粗细方圆等各种造形变化。汉以后，为了提高书写速度，汉字书体从分书向楷书转变，从章草向今草转变，从隶书向行书转变，所有这些转变的共同特点是加强点画的连绵书写。连绵书写是一种潮流，书法艺术为了让这种连绵书写艺术化，开始强调用笔的轻重快慢

和离合断续，强调势的表现。

势就是在连续书写过程中点画运动的节奏变化。

草体是正体的快写，强调连绵，强调书写之势，因此当时的书论和书评都特别关注行草书名家，袁昂《古今书评》评了二十五人，尤其推崇四人："张芝惊奇，钟繇特绝，逸少鼎能，献之冠世，四贤共类，洪芳不灭。""共类"是指都擅长行草书。梁武帝在袁昂《古今书评》的基础上，写《古今书人优劣评》，删去秦、汉和魏初的篆书名家，独留草圣张芝。庾肩吾的《书品》列一百二十八人，分九品，以行草书的名家张芝、钟繇和王羲之为"上之上品"。

推崇草书名家，就是强调书写之势，因此当时的理论著作大多以势为名，如蔡邕的《九势》、钟繇的《隶书势》、索靖的《草书势》、卫恒的《四体书势》、刘劭的《飞白书势》等。此外，或者以状为名，如王珉的《行书状》、梁武帝的《草书状》等，状的内容不是形，而是一种动态，与势的意思相近。索靖的《草书势》说："盖草书之为状也，婉若银钩，漂若惊鸾，舒翼未发，若举复安。虫蛇虬蠖，或往或还，类婀娜以赢赢，欻奋䰅而桓桓。及其逸游盼向，乍正乍邪，骐骥暴怒逼其辔，海水宓隆扬其波。芝草蒲萄还相继，棠棣融融载其华。玄熊对踞

于山岳，飞燕相追而差池。举而察之，又似乎和风吹林，偃草扇树，枝条顺气，转相比附，窈娆廉苦，随体散布。纷扰扰以猗靡，中持疑而犹豫。玄螭狡兽嬉其间，腾猿飞鼬相奔趣。凌鱼奋尾，骇龙反据，投空自窜，张设牙距。或若登高望其类，或若既往而中顾，或若倜傥而不群，或若自检于常度。"夸张的描述都是通过形的比喻来强调势的力度和速度，在讲像什么东西的同时，一定会更加强调这种东西处在什么样的运动状态之中，具有什么样的势。例如成公绥的《隶书体》说："或若虬龙盘游，蜿蜓轩翥；鸾凤翱翔，矫翼欲去。""虬龙"是形，盘游的"蜿蜓轩翥"是状态，是势；"鸾凤"是形，翱翔的"矫翼欲去"是状态，是势。而龙和凤都是虚幻的想象之物，用来作为喻体，是因为它们在想象中具有强大的势感，用作喻体，目的不是激发对形的联想，而是对势的感悟。形只是一种手段，目的是强调势。再如梁武帝评王羲之书法说"字势雄逸，如龙跳天门，虎卧凤阙"，明确说是要表现雄逸的"字势"，如果从形的角度去理解，谁也没见过龙和凤，那就不可思议了。

总之，研究当时的理论著作，分析其中的意象式比喻，看似形势并重，其实骨子里都是"以形写神而空其实对"的，就像"得鱼忘筌，得

羲然後風雨調序燮普宴法界有情

同霑生日伏以釋雄彩降伏藏七寶接濟

溟三藏窨龍開方便含却在刹那之間

融向微塵之內即以為棄會降貴良

晨希稻壽之延長烈蘭徼之供會伏願

松筠比算金石吉慶唯不顧宅昌盛全

康寧凡屬之虞藏後故過堅固

氈威儀屏風蘭席施閣蓋嶺圈

檻就舊箋袍膚彌鐵徒桥

澗棉蒙散巖馱梡窮顯雅獲

鞴節麁飈繪蒿蒼貝抱廊開

嶼谿岸膇擔越舍藏圖檳巖

廳堂牖安審械鞋良賢爲解

梨張櫺圍炭疎藕板

兔忘蹄"一样，都可以得了势而忘形的，因此康有为在《广艺舟双楫》中一针见血地指出："古人论书，以势为先。"

二、重势的创作方法

重势的创作观念首倡于汉末蔡邕的《九势》，他特别强调势的表现，"上以覆下，下以承上"，"势来不可止，势去不可遏"，把基本点画的写法分成疾势和涩势两类，并且认为"得疾涩二法，书妙尽矣"。这种观点到魏晋南北朝已被普遍接受，钟繇、卫铄和王羲之都有相关论述。

钟繇　钟繇的书论见于宋人陈思的《书苑菁华》，其中关于创作的论述有两条，一条说钟繇的笔法得自蔡邕："故知多力丰筋者圣，无力无筋者病，——从其消息而用之，由是更妙。"其中所强调的筋，就是上下点画因连绵之势而带出的牵丝。另一条说："故用笔者天也，流美者地也，非凡庸所知。"这条讲用笔方法与点画表现的因果关系。王镇远在《中国书法理论史》中说："钟繇以'天'与'地'分属'用笔'与'流美'，显然出于《易传》以来的自然元气化成万物的理论。《淮南子·天文训》就说：'天地未形，冯冯翼翼，洞洞灟灟，故曰太昭（始）。道始于虚廓，虚廓生宇宙，宇宙生气，气有涯垠。清阳者，薄靡而为天；重浊者，凝滞而为地。清妙之合专易，重浊之凝竭难，故天先成而地后定。'王充的《论衡·骨相》中也说：'禀气于天，立形于地。'可见古人以为天地的形成是天在前而地在后，天定而地成。天是清气所化，是无形的；地是重浊的，有形的。钟繇将这种理论移用到书论中……用笔似天而流美似地，天定而地成。"用笔是因，流美是果，流美的动感来自连绵的书写之势。

卫铄　卫铄有《笔阵图》，其中关于创作的内容有以下几个方面。

第一强调势。"夫三端之妙，莫先乎用笔；六艺之奥，莫重乎银钩。"书法之妙首先在于用笔，而用笔关键在于"银钩"，楷书行书和草书中的钩（包括趯和挑）是上下笔画之间的映带，也就是钟繇所强调的"筋"，属于流美的表现，因此用笔与银钩的关系也就是用笔与流美的关系，都强调势的表现。"莫重乎银钩"，把牵丝映带看作书法表现的头等大事。

第二强调形。"然心存委曲，每为一字各象其形，斯造妙矣，书道毕矣。"

第三强调形势合一。文章的中心内容是讲基本点画的写法，用的都是比喻：一，如千里阵云，隐隐然其实有形；丶，如高峰坠石，磕磕然实如崩也；乚，百钧弩发；丿，陆断犀象；丨，万岁枯藤；乙，崩浪雷奔；勹，劲弩筋节。

仔细分析这些比喻，写一横要"如千里阵云"，喻体为云，这是形；喻状为千里之阵，这是势。"千里阵云"有形有势，属于有生命的形象，这是喻旨。同样，写一点要"如高山坠石"，写一竖要如"万岁枯藤"都是如此。

王羲之　传为王羲之的书论著作比较多，它们的共同特点是强调形势合一，并将其推向极致。

第一，《题卫夫人〈笔阵图〉后》说："夫欲书者，先干研墨，凝神静思，预想字形大小、偃仰、平直、振动，令筋脉相连，意在笔前，然后作字。"在这段话中，意在笔前的预想内容一是形，"大小偃仰"，二是势，"筋脉相连"。为什么要强调形？他紧接着解释道："若平直相似，状如算子，上下方整，前后平直，便不是书，但得其点画耳。"因为这种写法没有变化，没有对比，没有阴阳关系，违背了"书肇于自然"的根本原则。为什么要强调势？他紧接着以宋翼的例子，讲基本点画的用笔因为有势的介入，才会有生命的气息。文章特别强调形势并重，即使

写重势的草书，在讲到"须缓前急后，字体形势，状如龙蛇，相钩连不断"之后，紧接着就强调兼顾造形，"仍须棱侧起伏，用笔亦不得使齐平大小一等"，并且"亦复须篆势、八分、古隶相杂"。

第二，《书论》，主要分两部分。一部分讲造形变化的写法，例如："夫书字贵平正安稳。先须用笔，有偃有仰，有欹有侧有斜，或小或大，或长或短。凡作一字，或类篆籀，或似鹄头；或如散隶，或近八分；或如虫食木叶，或如水中科斗；或如壮士佩剑，或似妇女纤丽。欲书先构筋力，然后装束，必注意详雅起发，绵密疏阔相间。每作一点，必须悬手作之，或作一波，抑而后曳。每作一字，须用数种意，或横画似八分，而发如篆籀；或竖牵如深林之乔木，而屈折如钢钩；或上尖如枯秆，或下细如针芒；或转侧之势似飞鸟空坠，或棱侧之形如流水激来。作一字，横竖相向；作一行，明媚相成。第一须存筋藏锋，灭迹隐端。用尖笔须落锋混成，无使毫露浮怯，举新笔爽爽若神，即不求于点画瑕玷也。为一字，数体俱入。若作一纸之书，须字字意别，勿使相同。"

另一部分讲势的变化，例如："凡书贵乎沉静，令意在笔前，字居心后，未作之始，结思成矣。仍下笔不用急，故须迟，何也？笔是将军，故须迟重。心欲急不宜迟，何也？心是箭锋，箭不欲迟，迟则中物不入。夫字有缓急，一字之中，何者有缓急？至如'乌'字，下手一点，点须急，横直即须迟，欲'乌'之脚急，斯乃取形势也。每书欲十迟五急，十曲五直，十藏五出，十起五伏，方可谓书。若直笔急牵裹，此暂视似书，久味无力。"

第三，《笔势论》，共十二章。《创临章第一》说临摹："始书之时，不可尽其形势，一遍正手脚，二遍少得形势，三遍微微似本，四遍加其遒润，五遍兼加抽拔。"临摹要尽形尽势，其过程先是熟悉手感，然后稍得形势，再接着偏重形似，最后的遒润和抽拔，又强调笔势。

《启心章第二》讲创作，这段文字与《题卫夫人〈笔阵图〉后》的

前面部分完全相同，核心观点就是形势并重。

从第三章到第七章详细阐述形的写法，《视形章第三》为形的总论，《说点章第四》《处戈章第五》《健壮章第六》细述点画之形，《教悟章第七》细述结体之形。从第八章到第十章具体讲势的写法，《观形章第八》应当为"观势章第八"，形字是势字之误，理由是前面已经有了"视形章"，不应重复，而且内容讲各种用笔方法，属于笔势范围。《开要章第九》细述点画之势，如："夫作字之势，饬甚为难，锋铦来去之则，反复还往之法，在乎精熟寻察，然后下笔。作丿字不宜迟，乀不宜缓。"《节制章第十》细述结体之势。总括从第三章到第十章的内容，一言以蔽之，形势并重。

总之，王羲之的创作理论既注重形，又强调势，相比于当时一般著作的"以势为先"，王羲之是形势并重。

三、重势的作品风格

西晋以前的书论，论篆书，论隶书，论草书，偏重字体赏析，东晋开始，论点画，论结体，论形，论势，强调技法研究。到南北朝，书论开始关注对书法家及其风格的品评。羊欣的《采古来能书人名》开其端，接着有王僧虔的《论书》、萧衍的《古今书人优劣评》、袁昂的《古今书评》和庾肩吾的《书品》等。这些品评虽然简要，但是可以弥补今天因作品缺失而带来的遗憾，从中可以看出当时书风的重势倾向。

先说草书。卫恒《四体书势》说："汉兴而有草书，不知作者姓名。至章帝时，齐相杜度，号称善作。后有崔瑗、崔寔，亦皆称工。杜氏杀字甚安，而书体微瘦；崔氏甚得笔势，而结字小疏。弘农张伯英者因而转精其巧。"又说："河间张超亦有名，然虽与崔氏同州，不如伯英之得其法也。"根据这两条材料，可知张芝书风源自杜崔两家，尤其是"甚

得笔势"的崔氏之法，并且在崔氏基础上"转精其巧"，有进一步发展。唐代虞世南《书旨述》云："史游制于《急就》，创立草稿而不之能。崔、杜析理虽则丰妍，润色之中，失于简约。伯英重以省繁，饰之铦利，加之奋逸，时言草圣，首出常伦。"张芝书法的特点是结体简化，用笔迅疾，点画出锋，强调"奋逸"之势，而且"首出常伦"，因此在后人的书论中，被认为是书法史上从章草向今草转变的第一人。

张芝之后有卫瓘和索靖，《晋书·卫瓘传》说："瓘学问深博，明习文艺，与尚书郎敦煌索靖俱善草书，时人号为'一台二妙'。汉末张芝

亦善草书，论者谓瓘得伯英筋，靖得伯英肉。"

卫瓘和索靖都取法张芝，卫瓘的特点，据王僧虔《论书》说："瓘采张芝草法，取父书参之，更为草稿，世传其善。"索靖的特点，据王僧虔《论书》说："索靖传芝草而形异，甚矜其书，名其字势曰'银钩虿尾'。"二人都进一步加强了连绵的笔势。

卫瓘和索靖之后有东晋的二王。王羲之作品有个别的章草意味比较浓，但大部分已纯然今草，如《十七帖》，上下笔画都有连绵的映带关系，只是刚从章草中脱胎出来，还不够鲜明。王献之不满意父亲这种草书，据张怀瓘《书议》说："子敬年十五六时，尝白其父云：'古之章草未能宏逸。今穷伪略之理，极草纵之致，

不若稿行之间，于往法固殊。大人宜改体。'"他建议父亲变法创新，而新体的特点是"极草纵之致"，具体的变法，一是省略，"穷伪略之理"，二是连绵，"章草未能宏逸"。他的草书在王羲之基础上，进一步"改右军简劲为纵逸"，强调了连绵之势，创为笔画与牵丝连绵相属的"一笔书"。

再讲行书。文献记载行书的创始人为刘德升。羊欣《采古今能书人名》所："刘德升善为行书，不详何许人也。"在南北朝时，由于史不足征，他已经是个云里雾里的人了。羊欣又说："颍川钟繇，魏太尉；同郡胡昭，公车征。二子俱学于德升，而胡书肥，钟书瘦。"钟繇的创作观念如前所述，强调书写之势，钟繇的作品风格，据《书苑菁华》记载：

"点如山摧陷，摘如雨骤，纤如丝毫，轻如云雾。去若鸣凤之游云汉，来若游女之入花林，璨璨分明，遥遥远映者矣。"所谓的"去若""来若""遥遥远映者"，全是势的表现。钟繇学刘德升而字形偏长，笔势连绵，有时代感，因此当刘德升不知何许人时，钟繇实际上成了行书第一人。

钟繇之后有卫铄，《淳化阁帖》卷五有她的《与释某书》："卫稽首和南。近奉敕写急就章，遂不得与师书耳！但卫随世所学，规摹钟繇，遂历多载。年廿，著诗论草隶通解，不敢上呈。卫氏有一弟子王逸少，甚能学卫真书，咄咄逼人。笔势洞精，字体遒媚，师可诣晋尚书馆书耳。仰凭至鉴，大不可言，弟子李氏卫和南。"卫铄的书法上承钟繇，下启

王羲之，而承上启下的法脉是"笔势洞精，字体遒媚"。

卫铄的传人是王羲之。王羲之的行书《姨母帖》横平竖直，结体宽肥，笔画之间很少钩连，笔势映带较少，分书意味较浓。《奉橘帖》等则为成熟的行书，结体纵长，笔势连贯，基本上做到了逆入回收，上一笔画的收笔就是下一笔画的开始，下一笔画的开始就是上一笔画的继续，整个书写过程，从纸上的笔画到空中的笔势，再从空中的笔势到纸上的笔画，连成一气。王羲之的行书强调笔势，但是表现得比较含蓄，笔断意连，每个字相对独立，大小正侧，俯仰开合，各有各的造形，各有各的表现，形势兼顾，没有偏重。

《晋书·王羲之传》别传云："献之幼学父书，次习于张，后改变制度，别创其法，率尔师心，冥合天矩。"王献之书法早年学王羲之，转学张芝，后来变法，追求连绵的笔势。他认为章草不够宏逸，今草省略连绵，都"不若稿行之间"，所谓的"稿"即草稿，"行"即行书，"稿行之间"的字体就是今人说的行草，代表作如《鸭头丸帖》，上下笔画和上下字都是牵丝

映带的一笔书。

比较王羲之与王献之书法的特点，大王内擫，点画和结体的中段向内收缩，成腰鼓状；小王外拓，点画和结体的中段向外鼓胀，成铜鼓状。就点画的形状来说，沈尹默《二王法书管窥》说："内擫是骨胜之书。""外拓是筋胜之书。"就结体的用笔来说，内擫强调方折，外拓强调圆转，手腕在运动时，圆转外拓是顺的，翻折内擫是拗的。顺则快，容易连，拗则慢，容易断。张怀瓘《书议》说："逸少秉真行之要，子敬执行草之权。"大王擅长"真行"即行楷，基本上字字独立；小王擅长行草，上下连绵。小王的外拓比大王的内擫更容易得到笔势，更擅长写草书。因此在东晋以后的尚势书风中，王献之的影响迥出时伦，超过王羲之，风靡了宋齐两朝。

在南朝宋，"名垂一时"的代表书法家羊欣以能传大令之法著称，当时人就说："买王得羊，不失所望。"在齐，代表书法家王僧虔也取法王献之，《书断》说他"祖述小王"，宋文帝称赞他"迹逾子敬"。

除此之外，更有一批大大小小的书法家都受王献之的影响。例如孔琳

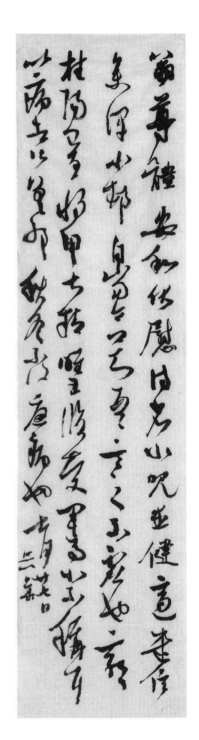

之，王僧虔云："孔琳之放纵快利，笔迹流便。二王已后，略无其比。"《书断》称其"善草、行，师于小王，稍露筋骨，飞流悬势，则吕梁之水焉。时称曰：'羊真孔草。'又以纵快比于恒玄。"《淳化阁帖》有其行草书《十二月帖》，字势挺拔修长，上下连属，一派小王风范。再如薄绍之，张怀瓘《书论》说："子敬没后，羊、薄嗣之。"他的风格，据袁昂《古今书评》所说："字势蹉跎，如舞女低腰，仙人啸树，乃至挥毫振纸，有疾闪飞动之势。"这些作品中的"飞流悬势"和"疾闪飞动之势"，都是在小王基础上的进一步发展。

四、尚势书风的扼制

南北朝时期，书法创作特别强调创新，在《南齐书·文字传论》中，萧子显说："若无新变，不能代雄。"《南史·张融传》说："融善草书，常自美其能。帝曰：卿书殊有骨力，但恨无二王法。答曰：非恨臣无二王法，亦恨二王无臣法。"创新呼声使笔势追求愈演愈烈，钟繇和王羲之虽然强调笔势，但是比起小王和小王的后继者们，都显得陈旧，不能收拾人心，开始遭到冷落。陶弘景《与梁武帝论书启》说："比世皆高尚子敬……海内非惟不复知有元常，于逸少亦然。"《南史·刘休传》亦云："羊欣重王子敬正隶书，世共宗之，右军之体微轻，不复见贵。"

尚势书风在创新的呼唤下，变化速度之快往往体现在前辈与后代之间，如王羲之与王献之，"父子之间，又为古今"，再如王僧虔与王慈、王志，在唐摹《万岁通天帖》中，王僧虔的《太子舍人帖》稳健沉厚，略显古质，而王慈的《安和帖》、王志的《喉痛帖》跌宕洒落，一派新风。不仅如此，变化速度之快还体现在同一个人身上，早期与暮年又有不同。虞龢《论书表》说："钟张方之二王，可谓古矣，岂得无妍质之殊？且二王暮年皆胜于少。"又说："羲之书，在始未有奇殊，不胜庾翼、郗愔，迨其末年，乃造其极。"上一代与下一代不同，一个人的早期与

暮年也不同，这种不同的特点就是质妍之变，虞龢指出："古质而今妍，数之常也；爱妍而薄质，人之情也。"所谓的"妍"即羊欣和王僧虔所说的"媚"，都是指风格的流畅怡悦，妩媚动人，都是"流美"一词的演变，都是笔势表现的效果。

强调笔势的写法一路高歌猛进，结体越写越简略，笔画越写越连绵，结果背离了它原初的推动力——文字的实用功能。文字是语言的记录符号，作为交流工具，一方面要使用便捷，这推动了草体发展，促进了连绵书写和笔势表现。另一方面要易于辨认，如果牵丝缭绕，点画不分，字形讹谬，辨认不清，它又会出来加以阻止。萧梁时代，笔势发展的拐点终于出现了。庾元威在《论书》中批评当时的书法说："但令紧快分明，属辞流便，字不须体，语辄投声。若以'已''巳'莫分，'東''柬'相乱，则两王妙迹，二陆高才，顷来非所用也。"又说："余见学阮研书者，不得其骨力婉媚，唯学拏拳委尽。学薄绍之书者，不得其批研渊微，徒自经营险急。晚途别法，贪省爱异，浓头纤尾，断腰顿足，'一''八'相似，'十''小'难分，屈'等'如'匀'，变'前'为'草'。咸言祖述王、萧，无妨日有讹谬。"这里所列举的讹谬如"一八相似，十小不分"等都是因为点画的过分省略和连绵而造成的，都是学王献之、阮研、薄绍之和萧子云书法而产生的。

与庾元威同时的北朝学士颜之推也有相同看法，他在《颜氏家训》中说："晋、宋以来多能书者。故其时俗，递相染尚，所有部帙，楷正可观，不无俗字，非为大损。至梁天监之间，斯风未变；大同之末，讹替滋生。萧子云改易字体，邵陵王颇行伪字，'前'上为草、'能'傍作长之类是也。朝野翕然，以为楷式，画虎不成，多所伤败。至为'一'字，唯见数点，或妄斟酌，逐便转移。尔后坟籍，略不可看。北朝丧乱之余，书迹鄙陋，加以专辄造字，猥拙甚于江南。乃以'百''念'为'忧'，'言''反'为'变'，'不''用'为'罢'，'追''来'为'归'，'更''生'为'苏'，'先''人'为'老'，如此非一，遍满经传。"

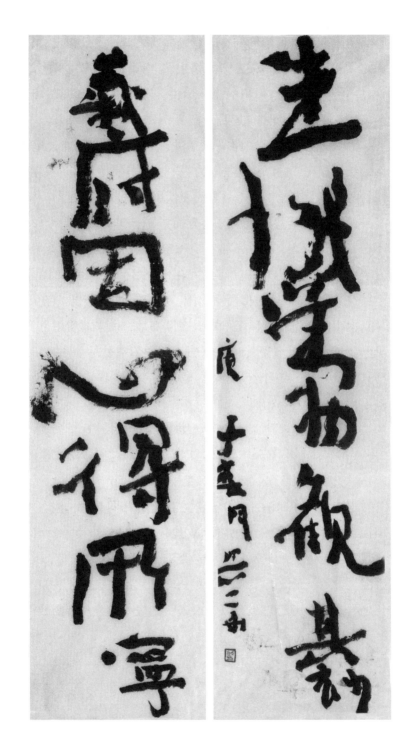

北朝文字学家江式在《论书表》中，南朝刘勰在《文心雕龙》中，都抨击了"字体诡怪"的现象。所有这些批评都认为过分强调省略和连绵造成了字形讹谬，不能释读，有违文字的实用功能。于是，书法创作开始出现复古诉求，代表人物为梁武帝萧衍，他在《观钟繇书法十二意》中说："元常谓之古肥，子敬谓之今瘦。今古既殊，肥瘦颇反，如自省览，有异众说。张芝、钟繇，巧趣精细，殆同机神，肥瘦古今，岂易致意。真迹虽少，可得而推。逸少至学钟书，势巧形密，及其独运，意疏字缓。譬犹楚音昔夏，不能无楚。过言不悒，未为笃论。又子敬之不迨逸少，犹逸少之不迨元常。学子敬者如画虎也，学元常者如画龙也。"梁武帝的"有异众说"即他认为小王不如大王，大王不如钟繇。特别推崇钟繇的古肥，本质就是反今妍于古质，反对流美，反对过分连绵的书写之势。他的书法创作也是这样，"状貌奇古，乏于筋力"。

萧衍的复古论本质上反映了当时字体发展的实际需要：当新的字体走向成熟之后，需要一个相对稳定的巩固和完善阶段。而且他作为帝王，居高声远，影响巨大，因此复古论马上就一呼百应，大行其道。萧子云是当时最著名的书法家，《梁书》本传上说他"自云善效钟元常、王逸少而微变字体"，主要是从王献之书风中脱胎出来的。他在上梁武帝的《论书启》中自我检讨说："臣昔不能拔赏，随世所贵，规模子敬，多历年所。……十余年来，始见敕旨《论书》一卷，商略笔势，洞达字体。又以逸少不及元常，犹子敬不及逸少。因此研思，方悟隶式。始变子敬，全法元常。迨今以来，自觉功进。"取法从王献之转向钟繇，这种改弦更张在当时是有代表性的。

陶弘景在《与梁武帝论书启》中也赞同复古，他说："伏览前书（即萧衍《观钟繇书法十二意》）……若非圣证品析，恐爱附近习之风，永遂沦迷矣。伯英既称草圣，元常实自隶绝。论旨所谓，殆同璇玑神宝，实旷世莫继。斯理既明，诸画虎之徒，当日就辍笔，反古归真，方弘盛世。愚管见预闻，喜佩无屆。"他认为萧衍的复古观点具有力矫时弊的

作用，但是陶弘景的"反古归真"既不取钟繇的古，也不取王献之的新，而是特别推崇介于钟繇和王献之之间的王羲之，他说梁武帝的褒贬可以"使元常老骨，更蒙荣造，子敬懦肌，不沉泉夜。唯逸少得进退其间，则玉科显然可观"。

陶弘景的折中观点似乎得到了梁武帝的认可，他在《答陶隐居论书启》中特别主张文质彬彬的表现方法和审美观念："夫运笔邪则无芒角，执手宽则书缓弱，点掣短则法臃肿，点掣长则法离澌，画促则字势横，画疏则字形慢；拘则乏势，放又少则；纯骨无媚，纯肉无力，少墨浮涩，多墨笨钝，比并皆然。任意所之，自然之理也。若抑扬得所，趣舍无违；值笔连断，触势峰郁；扬波折节，中规合矩；分简下注，浓纤有方；肥瘦相和，骨力相称。婉婉暖暖，视之不足；棱棱凛凛，常有生气，适眼合心，便为甲科。"并且在《古今书人优劣评》中也跟着推崇王羲之书法，誉之为"字势雄逸，如龙跳天门，虎卧凤阙，故历代宝之，永以为训"。

从汉末开始的强调书写之势的潮流，终止在梁武帝时代，定尊于王羲之书法。定尊的原因在形势兼顾，庾肩吾《书品》评王羲之书法"尽形得势"，梁武帝《观钟繇书法十二意》说："逸少至学钟书，势巧形密。"到唐代，太宗李世民完全继承了这种观点，贬抑小王，推崇大王，为《晋书》御撰《王羲之传论》，称其尽善尽美，特别强调指出："观其点曳之工，裁成之妙，烟霏露结，状若断而还连；凤翥龙蟠，势如斜而反直。"前句"状若断而还连"，讲连绵的笔势，后句"势如斜而反直"，讲摇曳的造形。王羲之书法开创了形势兼顾的传统，历代书法家尊奉王羲之为"书圣"，其实就是尊奉形势合一为书法艺术创作的最高原则。

五、结语

魏晋南北朝，书法艺术的发展从重形到重势，经历了巨大转变，最

后定格在形势并重上，开创了书法艺术发展的全新格局。它的意义无与伦比，概要地说，有三个方面。

第一，汉末的蔡邕在《九势》中指出，书法艺术的表现形式为阴阳、为形势，这在当时只是一种概论。到魏晋南北朝，通过尚势书风的实践，尤其是通过王羲之形势并重的理论著述和创作实践，已经变成具体的表现技法。

第二，形是形状和位置，属于空间问题；势是运动的变化，属于时间问题。从时间角度出发，它的表现方法与音乐相似，看节奏是否流畅，让提按顿挫、轻重快慢和离合断续的变化传导出生命的旋律。从空间角度出发，它的表现方法与绘画相似，看造形是否和谐，让大小正侧，粗细方圆和疏密虚实的关系反映出世界的缤纷。形势并重能使书法艺术与音乐和绘画相通，"无声而具音乐之和谐，无色而具图画之灿烂"，成为"艺术中的艺术"。

第三，形是空间，势是时间。古人认为宇是空间，宙是时间；世是时间，界是空间。因此形势并重，本质上反映了中国人的世界观和宇宙观，反映了中国人观察世界、认识世界和表现世界的方式方法，并且通过这种反映，与传统文化的方方面面相连接，互相借鉴，互相促进，成为博大精深的艺术。

根据这些意义，晋人尚势为中国书法史写下了极其光辉灿烂的一页。

三　论六朝时期文学的重声律与书法的尚势

　　古代书法家和文学家不分，都属于文人。如蔡邕是书法家，同时又是文学家，而且还通乐律。再如王僧虔是南齐书法家，同时"善文史，善音律"。又如南朝梁的庾肩吾，既是书法家，又是文学家，擅长诗赋。尤其是梁武帝萧衍，"长于文学，善乐律，并精书法"。他们既写文又作书，书和文的审美追求和表现方法互相借鉴，使得书法的发展与文学的发展相同步。汉灵帝时，"鸿都门下，招会群小，造作赋说，以虫篆小技见宠于时。"铺陈夸张的赋与繁缛雕绘的鸟虫书同时并举，互为声气。康有为的《广艺舟双楫》也说："夫汉自宣、成而后，下逮明、章，文皆似骈似散，体制难别。明、章而后，笔无不俪，句无不短，骈文以成。散文、篆法之解散，骈文、隶体之成家，皆同时会，可以观世变矣。"认为骈文与分书都以夸张华美的特点反映了一个时代的审美观念。今天我们看魏晋南北朝文学与书法的发展也是同步的，当时文章强调气的贯通，诗歌强调声律变化，而书法艺术则强调势的连绵，强调轻重快慢的节奏变化。因此根据书与文同步发展的特点，我在进一步阐述重势的技法理论时，借鉴了相关的文学理论。

一

　　节奏是古代诗歌的传统，《毛诗序》云："言之不足，故嗟叹之，嗟叹之不足，故永歌之。""嗟叹"和"永歌"都指不同长度的声调变化，表现在用字上为叠字、双声和叠韵，如"杨柳依依"，依依为叠字，"展转反侧"，展转为双声，"窈窕淑女"，窈窕为叠韵。表现在篇章上为反复致意，如"青青子衿，悠悠我心。纵我不往，子宁不嗣音？青青子佩，悠悠我思。纵我不往，子宁不来？"嗟叹和永歌注重节奏变化，使文学带有一种音乐性。汉以后，文以气为重，重声调，阮元说："八代不押韵之文，其中奇偶相生，顿挫抑扬，咏叹声情，皆有合乎音韵宫羽者，《诗》《骚》而后，莫不皆然。"魏晋以后，注重声韵之辨，南朝宋沈约制《四声谱》，自谓入神之作，发展到齐永明年间，登峰造极，被称为"永明体"。《南齐书·陆厥传》说："永明末，盛为文章。吴兴沈约、

陈郡谢朓、琅邪王融，以气类相推毂；汝南周颙，善识声韵，约等文皆用宫商，以平上去入为四声，以此制韵，不可增减，世呼为'永明体'。"关于永明体的表现特征，葛兆光先生在《汉字的魔方》一书中有专门介绍，他说："六朝诗人尤其是永明诗人为了追求诗歌的音乐效果，经过长期探索，汲取了汉魏以来审音与审美的两方面经验，也从随佛教而传来的梵文声韵规律中得到启发，对中国诗歌的整体音声序列进行了巧妙的设计，他们把握住了汉字的特性，通过诗歌的字与字之间、句与句之间、两句与两句之间的语音（包括声与韵）变化，设想了一整套声律样式，试图由此形成诗歌语音的错综和谐，这一设想就是所谓的'四声八病'说。"

四声说首先对汉字的声韵调做了明确的辨识和划分，把所有汉字分成平上去入四声："平声哀而安，上声厉而举，去声清而远，入声直而促。"各有

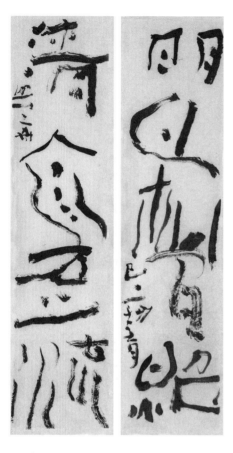

各的情感指向和意义内容，然后文字按四声变化错综地组合起来："使宫羽相变，低昂殊节，若前有浮声，则后须切响。"产生轻重轻慢和抑扬顿挫的节奏感。这种表现不仅在上下字之间，还表现在上下句之间："一简之内，音韵尽殊，两句之中，轻重悉异。"于是在四声的基础上，在上下句的组合关系上提出了八病说，即平头、上尾、蜂腰、鹤膝、大韵、小韵、正纽、旁纽等八种毛病。具体来说，五言诗两句有十个字，前五个字与后五个字是两组相互对应的整齐结构，如果前一组头两字与后一组头两字的声调相同，读起来就会感觉单调，这就叫"平头"，必须避免。再如前一组的末字与后一组的末字声调相同，读起来也会感觉单调，这就叫"上尾"，也必须避免。八病说大率如此，目的就是要让上下两句的声调"轻重悉异"和"角徵不同"。总之，四声八病说就是要让诗歌在连续的嗟叹和永歌中，每个字和每一句都有声韵的差异和变化，由此来营造抑扬顿挫、变化和谐的节奏感。

汉末开始，文学上的注重气和强调声韵反映到书法创作上来，表现为重势和节奏，具体来说，首先要把创作变成一个连续不断的一气呵成的过程，也就是《九势》所说的"凡落笔结字，上皆覆下，下以承上，使其形势递相映带，毋使势背"。然后通过运笔的轻重快慢和提按

顿挫，对这个过程加以节奏变化，如《九势》把所有点画分成疾势和涩势两类，涩势的点画写得慢些、重些，疾势的点画写得轻些、快些。之后，笔法理论把点画分成起笔、行笔和收笔三个过程来写，两端的起笔和收笔写得重些、慢些，中段的行笔写得轻些、快写，让每一点画的书写都有轻重快慢变化。再之后，强调上下点画的"笔断意连"，区分出笔画与牵丝的不同写法，笔画写得重些、慢些，牵丝写得轻些、快些，进一步在笔画与牵丝的连续书写上产生轻重快慢变化。总之，在每一点画之中，在点画与点画之间，在点画与牵丝之间，都有轻重快慢变化，结果

就会使连续书写产生出抑扬顿挫的节奏感来。

　　四声八病说与书写之势的目的都是追求节奏效果，表现手段也大致相同，平上去入就是轻重快慢。因此文学上的创作经验很容易移植到书法上来。比如，四声八病说中最有名的话是"一简之内，音韵尽殊；两句之间，轻重悉异"。孙过庭《书谱》借用过来说："一画之间，变起伏于锋杪；一点之内，殊衄挫于毫芒。"又说："数画并施，其形各异；众点并列，为体互乖。一点成一字之规，一字乃终篇之准。违而不犯，和而不同。"表现在创作上，以颜真卿的《裴将军诗》为例，一行之内的上下字或正或草，"一简之内，音韵尽殊"。行与行之间的左右字也是

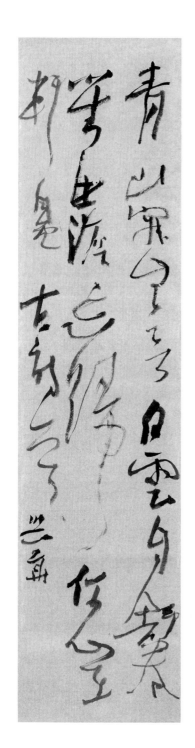

如此，"两句之间，轻重悉异"。比如第一行"裴"作楷，"将"作草，"军"作行，字字不同。第二行"大"作行，"君"作草，"制六"作楷，不仅字字不同，而且正草变化与第一行相反。第三行"合猛"为楷，"将"为草，正草变化又与第二行相反。第四行"清九"作草，"垓"作楷，"战"作行，正草变化又与第三行相反。

二

声律理论对书法创作的最大影响是促进了笔法理论的构建。

书法创作要在连绵之势中表现出节奏感，必须强调用笔变化，王羲之《用笔赋》说："秦、汉、魏至今，隶书（即今人所说的行书）其惟钟繇，草有黄绮、张芝，至于用笔神妙，不可得而详悉也。"行草书神妙的用笔变化难以名状，当时人都用意象式的比喻来表达，如《用笔赋》紧接着说："何异人之挺发，精博善而含章。驰凤门而兽据，浮碧水而龙骧。滴秋露而垂玉，摇春条而不长。飘飘远逝，浴天池而颉颃；翱翔弄翮，凌轻霄而接行。详其真体正作，高强劲实。方圆穷金石之

丽，纤粗尽凝脂之密。藏骨抱筋，含文抱质。没没汩汩，若濛汜之落银钩；耀耀晞晞，状扶桑之挂朝日。或有飘飘骋巧，其若自然；包罗羽客，总括神仙。季氏韬光，类隐龙而怡情；王乔脱屣，欻飞凫而上征。或改变驻笔，破真成草；养德俨如，威而不猛。游丝断而还续，龙鸾群而不争；发指冠而眥裂，据纯钩而耿耿。忽瓜割兮互裂，复交结而成族；若长天之阵云，如倒松之卧谷。时滔滔而东注，乍纽山兮暂塞。射雀目以施巧，拔长蛇兮尽力。草草眇眇，或连或绝，如花乱飞，遥空舞雪；时行时止，或卧或蹶，透嵩华兮不高，逾悬壑兮非越。"这种表达俪辞骈句，极尽夸饰，概括起来说，就是要有轻重快慢和离合断续的变化，要通过这种变化营造各种节奏。

后来，梁武帝的《草书状》说："疾若惊蛇之失道，迟若渌水之徘徊。缓则鸦行，急则鹊厉；抽如雉啄，点如兔掷；乍驻乍引，任意所为；或粗或细，随态运奇。云集水散，风回电驰。……或卧而似倒，或立而似颠。斜而复正，断而还连。"明确指出了可以通过疾、迟、缓、急、驻、引、斜、正、断、连，来营造各种轻重快慢和

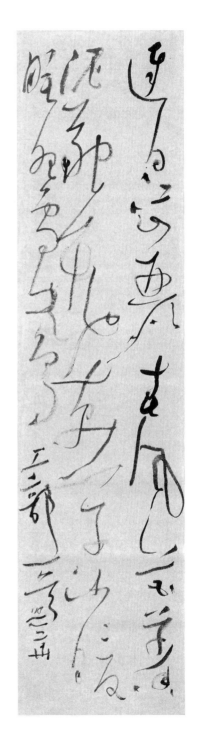

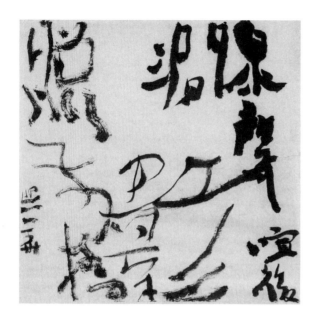

离合断续的变化。

再后来，到王羲之的一系列文章，把势的表现更加具体化了，变成可以操作的各种技法，比如他在《题卫夫人〈笔阵图〉后》中说："若欲学草书，又有别法。须缓前急后，字体形势，状如龙蛇，相钩连不断，仍须棱侧起伏，用笔亦不得使齐平大小一等。每作一字须有点处，且作余字总竟，然后安点，其点须空中遥掷笔作之。其草书，亦复须篆势、八分、古隶相杂。亦不得急，令墨不入纸。若急作，意思浅薄，而笔即直过。"运笔首先要强调书写之势的"钩连不断"，但是不能因此而急作直过，否则就浅薄了，还是要"仍须棱侧起伏"，照顾到形的表现，"不得使齐平大小一等"，甚至"亦必须篆势、八分、古隶相杂"。

对于形势兼顾，他在《书论》一文中说得更加详细，既强调书写之势："夫字有缓急，一字之中，何者有缓急？至如'乌'字，下手一点，点须急，横直即须迟，欲'乌'之脚急，斯乃取形势也。每书欲十迟五急，十曲五直，十藏五出，十起五伏，方可谓书。"又强调点画和结体的造形变化："夫书字贵正安稳。先须用笔，有偃有仰，有欹有侧有斜，或大或小，或长或短。凡作一字，或类篆籀，或似鹄头；或如散隶，或近八分；或如虫食木叶，或如水中科斗；或如壮士佩剑，或似妇女纤丽。欲书先构筋力，然后装束，必注意详雅起发，绵密疏阔相间。每作一点，必须悬手作之，或作一波，抑而后曳。""每作一字，须用数

种意，或横画似八分，而发如篆籀；或竖牵如深林之乔木，而屈折如钢钩；或上尖如枯秆，或下细若针芒；或转侧之势似飞鸟空坠，或棱侧之形如流水激来。作一字，横竖相向；作一行，明媚相成。……为一字，数体俱入。若作一纸之书，须字 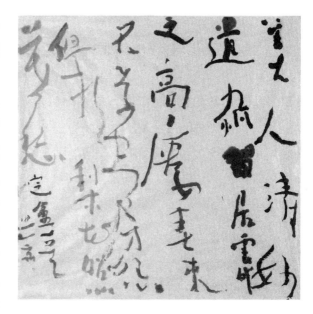 字意别，勿使相同。"在此基础上，对形势兼顾理论阐述最全面的是他的《笔势论十二章》，从第三章到第七章讲形的写法，从第八章到第十章讲势的写法，讲得更加丰富，更加细致。

综观王羲之的书论，他强调形势兼顾，但是没有把两者很好地统一起来，有些讲得比较含糊，如"十迟五急，十曲五直，十藏五出，十起五伏"，有些又讲得过于复杂，如讲形的变化，要"类篆籀""如散隶""近八分"等，结果很难实践，连他自己也未必能做到。这种理论的不成熟出于两个原因：第一，魏晋时期，楷书、行书和草书才刚刚成熟，一方面篆隶的影响还在，因此强调造形就会带到篆隶，说什么"类篆籀""如散隶""近八分"，内容庞杂。另一方面笔势研究还不够深入，只能作大概的描述。第二，王羲之的书法和理论影响巨大，梁武帝称之为"历代宝之，永以为训"，因此当时许多人的意见都想借他的名义来说，而且，他强调形势兼顾，所以各种说法都可以往他的篮子里放，结果造成了理论上的复杂和含糊。

复杂和含糊的理论难以实践，因此南北朝后期的创作其实是两极分

化了，或者偏重造形，出现各种杂糅楷书、分书、篆书和行草书的作品，诸体兼赅，造形奇特，比如东魏的《李道赞率邑义五百余人造像记》（543年）、《洛州报德寺造像记》（545年），西魏的《杜照贤等造像记》（546年），北齐的《王景炽造像记》（552年）、《鲁思明造像记》（558年）、《法懃禅师墓志》（562年）、《唐邕写经碑》（572年）、《平等寺造像碑》（567—572年），北周的《华岳颂》（567年），甚至到隋代，还有《太平寺碑》（581年）、《曹植碑》（593年）、《郭休墓志》（602年）等；或者偏重势，继续沿着王献之的书风发展，一味连绵，忽视造形，比如当时代表书法家萧子云的作品，"行行若萦春蚓，字字如绾秋蛇"，春蚓秋蛇指点画一样粗细，没有提按顿挫、轻重快慢和离合断续的变化，结果也没有节奏变化。

文学上永明体的四声八病说分别得过分苛细，错综得过分复杂，结果产生许多毛病，唐人皎然《诗式》批评说："沈氏酷裁八病，碎用四声，故风雅殆尽，后之才子，天机不高，为沈生弊法所媚，懵然随流，溺而不返。"甚至有人以子之矛攻子之盾，胪列了沈约自己写的《白马篇》《缓声歌》中出现的问题，来讽刺他是"萧何造律而自犯之"。以王羲之为代表的笔势论研究虽然形势兼顾，但是因为没有统一起来，含糊而复杂，到唐代也开始遭到批评，孙过庭《书谱》说："至于诸家势评，多涉浮华，莫不外状其形，内迷其理，今之所撰，亦无取焉。"甚至认为这些笔势理论是伪作，说："代有《笔阵图》七行，中画执笔三手，图貌乖舛，点画湮讹。顷见南北流传，疑是右军所制。虽则未详真伪，尚可发启童蒙，既常俗所存，不藉编录。"又说："代传羲之《与子敬笔势论》十章，文鄙理疏，意乖言拙。详其旨趣，殊非右军。且右军位重才高，调清词雅，声尘未泯，翰牍仍存。观夫致一书，陈一事，造次之际，稽古斯在，岂有贻谋令嗣，道叶义方，章则顿亏，一至于此！又云与张伯英同学，斯乃更彰虚诞。若指汉末伯英，时代全不相接，必有晋人同号，史传何其寂寥！非训非经，宜从弃择。"

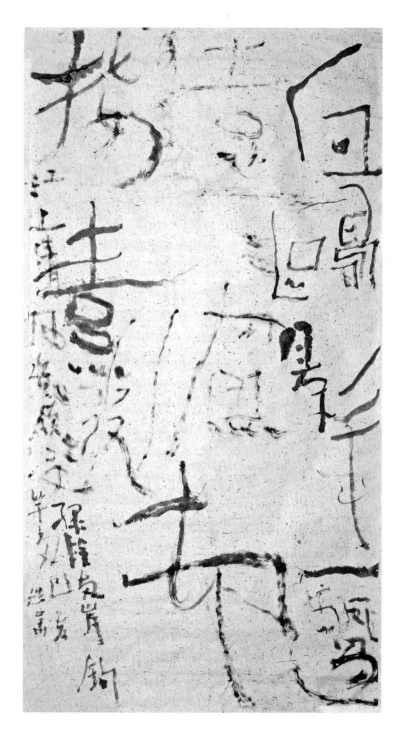

声律论与笔势论的毛病一样，遭受的批评也一样，结果，改革的出路也一样。葛兆光在《汉字的魔方》中提及声律的发展趋势是，人们对于语音的感受受到阴阳理论的制约，尽管有四声，但实际上还是习惯于"二分"。刘勰的《文心雕龙·声律》说："古之教歌，先揆以法，使疾呼中宫，徐呼中徵。夫商徵响高，宫羽声下。"又说："声有飞沉，响有双叠。"还说："异音相从谓之和，同声相应谓之韵。"这些理论都说明了，以高低、长短、轻重来分别语音，效果远比四声分别的语音效果来得明显。于是到唐代，苛细的"四声"便逐渐向宽泛的"平仄"转化，消极的"八病"逐渐向积极的"格律"转化，就像把那些弄得人手足无措的无数"禁令"换成了简单明了的一条"准则"一样，四声的"二元化"使诗歌语言序列的设计一下子简化了，因此枷锁变成项链，手铐变成了手镯。

笔势论的发展也是这样，在形势并重的基础上开始趋于简明扼要，便于操作，这种发展自孙过庭始，到唐太宗创立笔法说，再到张怀瓘臻于完备。

孙过庭是初唐著名书法家，著有《书谱》，他说："伯英不真，而点画狼藉，元常不草，而使转纵横。自兹以降，不能兼善者，有所不逮，

非专精也。"点画狼藉为形，使转纵横为势，不能形势兼顾，不能算作专精。又说："真以点画为形质，使转为性情；草以点画为性情，使转为形质。"写楷书以造形为主，连绵为副，写草书以连绵为主，造形为副，无论写楷书还是草书可以各有偏重，但是都必须以形势兼顾为基础。

孙过庭本人的书法，据张怀瓘《书断》所说，"草书宪章二王，工于用笔"，擅长草书，说明重视书写之势，工于用笔，说明重视笔法，正因为如此，他"尝作《运笔论》，亦得书之指趣也"。可惜《运笔论》已佚，但是在《书谱》中保留了一个提要："今撰执、使、转、用之由，以祛未悟。执，谓深浅长短之类是也。使，谓纵横牵掣之类是也。转，谓钩环盘纡之类是也。用，谓点画向背之类是也。方复会其数法，归于一途，编列众工，错综群妙，举前贤之未及，启后学于成规，窥其根源，析其枝派。贵使文约理赡，迹显心通，披卷可明，下笔无滞。"根据这段话分析，论著讲了四方面内容，执指执笔，使指运笔，转指势的映带，用指形的对比，难能可贵的是"会其数法，归于一途"，对执笔、运笔和形势问题做了全面会通，并且"窥其根源，析其枝派"，梳理来龙去脉，最后结果是"文约理赡，迹显心通，披卷可明，下笔无滞"，

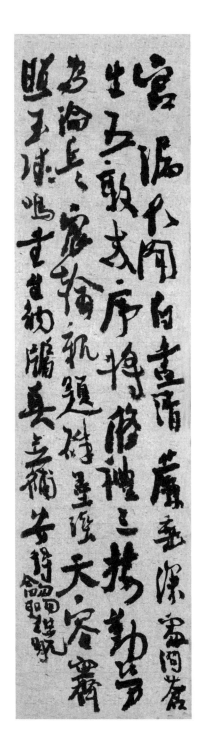

对实践具有指导作用。显然，《运笔论》对以往模糊而复杂的笔势论有重大突破。

孙过庭之后，唐太宗论书也强调形势兼顾，并且把形势变化框定在楷书范围之内，提出笔法概念，写了著名的《笔法诀》。全文如下：

夫欲书之时，当收视反听，绝虑凝神。心正气和，则契于玄妙；心神不正，字则敧斜；志气不和，书必颠覆。其道同鲁庙之器，虚则敧，满则覆，中则正。正者，冲和之谓也。

大抵腕竖则锋正，锋正则四面势全。次实指，指实则节力均平。次虚掌，掌虚则运用便易。

为点必收，贵紧而重。

为画必勒，贵涩而迟。

为撇必掠，贵险而劲。

为竖必努，贵战而雄。

为戈必润，贵迟疑而右顾。

为环必郁，贵蹙锋而总转。

为波必磔，贵三折而遣笔。

侧不得平其笔。

勒不得卧其笔，须笔锋先行。

努不宜直，直则失力。

趯须存其笔锋，得势而出。

策须仰策而收。

掠须笔锋左出而利。

啄须卧笔而疾罨。

磔须战笔外发，得意徐乃出之。

夫点要作棱角，忌于圆平，贵于通变。

合策处策，"年"字是也。

合勒处勒，"士"字是也。

凡横画并仰上覆收，"土"字是也。

三须解磔，上平、中仰、下覆，"春""主"字是也。凡三画悉用之。

合掠即掠，"户"字是也。

"彡"乃"形""影"字右边，不可一向为之，须背下撇之。

"爻"须上磔蚴锋，下磔放出，不可双出。

"多"字四撇，一缩，二少缩，三亦缩，四须出锋。

巧在乎蹰跦，则古秀而意深；拙在乎轻浮，则薄俗而直置。采摭菁葩，芟薙芜秽，庶近乎翰墨。脱专执自贤，阙于师授，则众病蜂起，衡鉴徒悬于暗矣。

通观全篇，先讲用心，再讲执笔，然后又重点讲了三部分内容：第一部分是前面七句，讲用笔方法，即横竖撇捺等七种基本点画的写法，将以前的意象描绘（如高山坠石等）变成可以操作的技法表现；第二部分是后面八句，讲永字八法，强调点画在连续书写时的各种变形；第三部分是再往后九句，强调造形表现，相同点画在重复出现时为避免雷同必须变形。这些内容都是以前笔势论所关心的，只不过在这里，正如四声的"二元化"一样，更加强调形和势的变形，而且变形方法简明扼要，切实可行，比如对于势的变形问题，《笔法诀》提出了"永字八法"。

侧（点） 点为了与上下笔画相呼应，通常采用两种方法。第一，强调笔势，起笔露锋以承接上一笔画，收笔出锋以连贯下一笔画，上下相连，一方面建立起顾盼映带的呼应关系，另一方面打破圆点的内倾特征，增加笔画向外的张力。第二，强调体势，让它的形态不要太平或者太直，左右倾斜，产生动势，非得其他笔画的配合才能保持平衡，由此与其他笔画发生相互依存的关系，强化笔画与笔画之间的联系。姜夔《续书谱》云："点者，字之眉目，全藉顾盼精神，有向有背，随字异形。"其中牵丝映带的"顾盼"即指笔势，正侧俯仰的"向背"即指体势。强调笔势和体势的结果，点不再是一个圆，而是一个有方向、有动感的造形，它最确切的名字就是侧，《笔法诀》云："侧不得平其笔。"

勒（横） 横的笔画较长，而永字八法的这一横在字形的中轴线处与一竖相接，很短。长横短写，最形象的比喻就是勒。段玉裁《说文解字注》引《释名》云："勒，络也，络其头而引之。"并云："络其头而衔其口，可控制也，引申之为抑勒之义。"以勒命名这一横，提醒书者书写时不能信马由缰，任其驰骋，必须抓紧缰辔。《笔法诀》云："为画如勒，

贵涩而迟。"包世臣《艺舟双楫》云："盖勒字之义，强抑力制，愈收愈紧。"

努（竖） 楷书的竖画，单独书写时，力求垂直，悬针垂露，犹如中流砥柱，维系着整个字的平正。但是，与其他笔画连写时，它的空间关系和造形作用都变了，写法也会跟着应变。如果与横画连写，因为楷书的横画一般都不是水平的，左低右高，所以竖也不能垂直，或者左弧（如褚遂良），或者右弧（如颜真卿），否则便不协调。竖画写成弧形，最好的比喻就是努。努字古通作弩，以"努"来命名竖画，一是造形如弓弩之弯曲，二是蓄力如弓弩之饱满。柳宗元《八法诵》云："努过直而力败。"颜真卿《八法颂》云："努，弯环而势曲。"唐太宗《笔法诀》云："努不宜直，直则失力。"

趯（钩） 篆书和分书中没有钩，楷书的钩由笔势演化而来。笔画在结束时提笔不够高，急着与下一笔画连写，就会带出一段牵丝，将这段牵丝整饬为笔画的一部分，那就是钩。钩是上下笔画连续书写的产物，是从按到提的一个跳跃过程。"永字八法"中，钩与下一笔画相距遥远，因此称为趯。古文趯有两种含义。《诗·召南·草虫》："喓喓草虫，趯趯阜螽。"趯为跳跃状。苏轼《贾谊论》云："趯然有远举之志。"趯为飘然远引貌。两种含义都形象地反映了永字中钩的书写特征。先按顿蓄势，将力量聚集在锋尖，然后突然跃起，飘然远引。颜真卿《八法颂》云："趯，峻快以如锥。"《笔法诀》云："趯，须存其锋，得势而出。"就是指这个意思。

策（挑） 挑是横的变态。一般横画从左到右，下一笔画的起笔都在它的左边，为了连续书写，提笔运行到一半以后，就要下按蓄势，最后顿笔回锋，与位于左边的下一笔画起笔相呼应。而挑是比较短的横画，

雉大魏三年定州中山龍

瑙為上父母上兄遠彌勒

像一區若三途令解脫

願使一切眾生普同斯願

趙瑙造像記戊戌□□

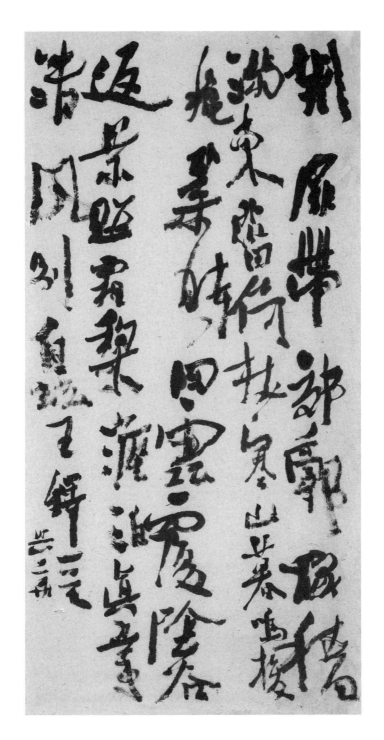

且下一笔画的起笔就在它的右边，提笔运行，顺势就能相接，不需要一般横画的下按蓄势、回锋作收，因此，它其实是横画的前半部分。"永字八法"以骑马动作比喻横画，完整的称为收缰的"勒"，半截的就称为"策"。策的写法是顺势一抬，犹如挥鞭，因此取名为策马的策。从名实关系来看，这一比喻准确而形象。

掠（长撇）《笔阵图》和《八诀》在单独研究撇画写法时，以"犀象之角牙"形容造形要圆浑而有弧曲。在永字八法中，因为下一笔画在起笔处的右边，有一个很长的过渡，为了强调连贯，特别拈出一个"掠"字，形容运笔过程"如篦之掠发"（陈绎曾《翰林要诀》），又如飞鸟掠檐而下。柳宗元《八法诵》说："掠，左出而锋转。"唐太宗《笔法诀》说："掠须笔锋左出而利。"概括这些说法，长撇出锋，形要微曲，力要均匀，势要婉畅。

啄（短撇） 啄画从形状上看与掠相同，只不过稍短一些，因此现在一般都啄掠不分，统称为撇。其实，两者因为与下一笔画的连续状况不同，写法有所区别：掠的下一笔画在右边，有一段很长的空间过渡；啄的下一笔画就在左边，走势很短。因此，啄画在写法上起笔稍一顿挫，即向左下斜出，峻快利落，速而且锐，类似于禽鸟啄食，"永字八法"称之为"啄"。柳宗元《八法诵》云："啄，仓皇而疾掩。"颜真卿《八法颂》云："啄，腾凌而速进。"康有为《广艺舟双楫》云："啄之必峻。"啄与长撇的关系如同策与长横的关系，可以参照着理解。

磔（捺）《题笔阵图》和《八诀》都将捺画比作波，清人冯武《书法正传》云："波者，磔也，今谓之捺也。或曰微直曰磔，横过曰波。"横过的捺既长又平，故曰波，永字八法中的捺只在字形中轴线的右半面，受空间局限，不得不写得短一些，直一些。短直的形式，上细下

粗，运笔的动作就是竭力按顿，犹如砍斫，而且按顿以后又用力横向挑出，因此最确切的形容词就是磔，磔在《广韵》《集韵》和《韵会》等字书中被训为"张也""开也""裂也""剔也"。包世臣《艺舟双楫》说："捺为磔者，勒笔右行，铺平笔锋，尽力开散而急发也。"

永字八法不是基本点画的名称，而是不同笔势的名称，永字八法所研究的不是基本点画的写法，而是基本点画在连续书写时的变形。因为这种变形的原则是普遍适用的，所以张怀瓘《玉堂禁经》说"八体该于万字"，冯武《书法正传》说"识乎此，则千万字在是矣"。学书者可以依"永字八法"而对笔势变形举一反三，触类旁通。据唐代书法家卢携《临池诀》记载，唐人有《永字八法势论》，顾名思义，一定是进一步阐述"永字八法"与书写之势的关系，可惜文章已佚。

再比如关于造形变化的问题，《笔法诀》所提出的要求比王羲之的"亦复须篆势、八分、古隶相杂"简单多了。因为字体发展到唐代，楷书成熟，成为流行的正体字，篆书和分书已退出历史舞台，不再考虑，所以造形变化只是就楷书的八种基本点画，来探讨它们在重复出现时为了避免雷同所必须作出的各种变形。

《笔法诀》云："凡横画并仰上覆收，'土'字是也。""土"字有两横画，第一横仰上，指弧线上弯，第二横覆下，指弧线下弯。

《笔法诀》云："三须解磔，上平、中仰、下覆，'春''主'字是也。""春"和"主"两字都有三横画，第一横要平，第二横要上弯，第三横要下弯，三横不能作平行状。

《笔法诀》云："'彡'乃'形''影'字右边，不可一向为之，须背下撇之。""形"和"影"两字都有三撇，下一撇的起笔要在上一撇背部的下面，也就是起笔位置不能太整齐了，要有参差变化。

《笔法诀》云："'爻'须上磔衄锋，下磔放出，不可双出。"与分书"雁不双飞"的道理相同，"爻"有两捺，为避免雷同，上边的捺要收，

变形为长点，或者叫反捺，下边的捺要用力按顿以后慢慢出锋，一收一放，形成对比。

《笔法诀》云："'多'字四撇，一缩，二少缩，三亦缩，四须出锋。"所谓的缩就是笔画的末端要回收，与出锋形成对比。而且三缩之间，回收的程度不同，也要有缩和少缩的变化。

这种变形不仅简单明确，而且可以在连续书写的过程中同时兼顾，并得到完美表现。

综上所述，把《笔法诀》与孙过庭的《运笔论》相比，七种基本点画的用笔方法如同《运笔论》的"执"和"使"，"永字八法"如同《运笔论》的"转"，造形变化如同《运笔论》的"用"，而且《笔法诀》排除篆书和隶书，将所有写法统一在楷书的范围内来表现，便于实际操作，也如同《运笔论》所说的"会其数法，归于一途"，"披卷可明，下笔无滞"。种种相同，足以说明两者具有一脉相承的关系。

唐太宗之后，张怀瓘的《论用笔十法》和《玉堂禁经》不仅对笔法有更详细的阐述，而且对笔法的多重内容和笔法之间相互关系也有更明确的揭示。《玉堂禁经》说："夫书，第一用笔，第二识势，第三裹束（文中有裹束法，指造形变化）。三者兼备，然后为书；苟守一途，即为未得。"认为基本点画的用笔方法、笔势变化以及造形变化是不可分割的三位一体，这就将原来因为分别强调而显得纷繁杂乱的笔势理论统一起来了。

不仅如此，在形势兼顾的基础上，他强调变化要有主次之分，《玉堂禁经》说："夫人工书，须从师授。必先识势，乃可加功；功势既明，则务迟涩；迟涩分矣，无系拘跼；拘跼既亡，求诸变态；变态之旨，在于奋斫；奋斫之理，资于异状；异状之变，无溺荒僻；荒僻去矣，务于神采；神采之至，几于玄微，则宕逸无方矣。设乃一向规矩，随其工拙，以追肥瘦之体、疏密齐平之状，过乃戒之于速，留乃畏之于迟，进退生疑，臧否不决，运用迷于笔前，震动惑于手下，若此欲速造玄微，

未之有也。"认为一味追求造形的肥瘦和疏密齐平，会影响书写之势的迟速变化，无法速造玄微，学习书法"必先识势，乃可加功"，在势的基础上去追求造形变化，才能几于玄微。这种说法又在三位一体的笔法理论中明确了以势为先的特征。

综上所述，文学对声律的追求从四声八病到平仄格律，走向完善，产生近体诗，促成了唐代文学的灿烂辉煌。书法对书写之势的追求从笔势到笔法，走向完善，促成了唐代书法的繁荣昌盛。声律理论和笔法理论的目的都是想表现作品的节奏感和音乐性，它们所采用的方法也基本相同，都强调时间展开过程中的对比关系，平上去入就是轻重快慢。它们所经历的发展历程也大致相同，都从理论设计的苛细复杂归于方便操作的简单明了。两者同步发展，相互影响，因为文学的普及面更广，在当时士人心目中地位更高，研究者更多，研究成果更丰富，所以可以想见声律理论对笔法理论的影响更大。

三

笔法理论在唐代完善以后，被奉为书法艺术的根本大法。在创作上，无论楷书、行书还是草书都强调笔法，把点画分成起笔、行笔和收笔三个步骤，走出一个连续的书写过程，在这个过程中，通过用笔的提按顿挫和轻重快慢，来表现各种形和势的变化。因此唐代书论特别强调笔法的重要性，张彦远《法书要录》说："蔡邕受于神人而传之崔瑗及女文姬，文姬传之钟繇，钟繇传之卫夫人，卫夫人传之王羲之，王羲之传之王献之，王献之传之外甥羊欣，羊欣传之王僧虔，王僧虔传之萧子云，萧子云传之僧智永，智永传之虞世南，世南传之欧阳询，询传之陆柬之，柬之传之侄彦远，彦远传之张旭，旭传之李阳冰，阳冰传徐浩、颜真卿、邬肜、韦玩、崔邈，凡二十有三人，文传终于此矣。"这种传承关系虽然是不靠谱的，但可以说明两点：第一，笔法理论源自神

人，高深莫测；第二，蔡邕以下，书法家成名的根本原因在于独得笔法秘诀。由此可见，笔法是唐人在理论研究和实践创作中最关注的头等大事，后人在概括一个时代的书法特征时说"唐人尚法"，这个法其实指的就是笔法。

四　碑学的滥觞

帖学与碑学，风格截然不同，从帖学到碑学的发展是书法史上的重大变革。一般认为，这个变革发生在清代初中期，其实"履霜坚冰至，由来者渐"，它经历过一个漫长的酝酿过程，源头可以追溯到宋代的书法革新。

帖学与碑学的特征区别，主要表现为以下几个方面。

第一，就幅式来说。帖学产生于魏晋时代，主要幅式是尺牍手札，都是小字、小作品，碑学流行于清代，主要幅式是匾额、楹联，以及超大的条幅和中堂，都是大字、大作品。小作品与大作品的观看方式不同，审美要求也不相同。尺牍手札拿在手上近距离把玩，注重细节，强调韵味，匾额楹联等挂在墙上远距离观看，注重整体，强调气势。审美特征不同，创作方法也不相同，如果简单地把小字放大来写，结果必然气弱形虚，比如帖学名家董其昌就曾用王羲之的字放大了题匾，感叹说："每悬看辄不佳。"钱泳《履园丛话书学》因此说："思翁不知碑、帖是两条路，而以翰牍为碑榜者，那得佳乎？"

第二，就表现方法来说。在点画上，帖学强两端表现，轻重快慢，

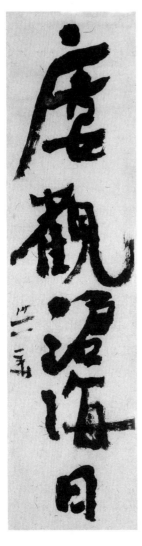
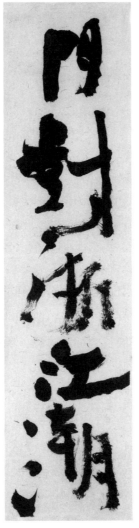

提按顿挫，尤其是回环往复的牵丝映带，若断若连，轻盈飘忽，那种精微细腻，表现出了神经末梢的战栗。但是，这种帖学作品如果放大了挂在墙上远距离观看，两端的精妙全部看不清楚了，点画中段的一掠而过则被拉长放大以后暴露出空怯单薄的毛病。因此，碑学转而强调点画的中段表现，逆锋顶着纸面涩行，"行处皆留，留处皆行"，"逐步顿挫，不使率然径去"，使写出来的点画中画圆满，跌宕舒展，如千里阵云，气势磅礴。

在结体上，帖学的点画笔势连绵，上下映带，使得横画变短，结体变长，纵向取势。碑学因为点画中段笔势舒展，使得横画变长，结体方扁，横向取势。

在章法上，帖学因为点画连绵，结体纵势，影响到整体的组合方式，强调一笔书，上下连绵，节奏鲜明，带有音乐的特征。碑学因为点画舒展，结体横势，影响到整体的组合方式，强调体势呼应，"牝牡相得"，带有绘画的特征。

第三，就取法借鉴来说。孙过庭《书谱》说："夫自古之善书者，汉魏有钟张之绝，晋末称二王之妙。""自古"两字就是说二王是书法历史的开创者，是书法学习的最高典范，宋初敕修《淳化阁帖》，其中一半是二王作品。碑学大字作品，审美特征和表现方法都与帖学截然不同，因此取法对象也不相同，以汉魏六朝的各种刻石作品为主，康有为在《广艺舟双楫》中说："自元、明来，精榜书者殊鲜，以碑学不兴也。"如果要写大字，"榜书当以六朝为法"。

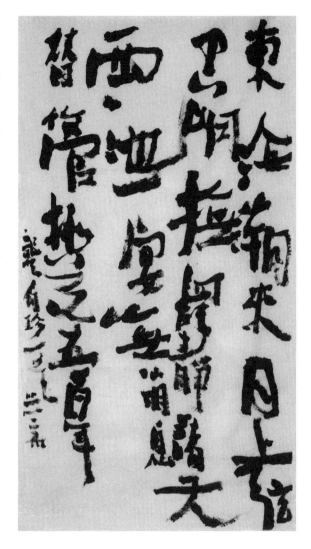

综上所述，碑学与帖学的作品幅式、表现方法和取法对象都截然不同，而这些不同的产生原因主要在于展示空间的变化，小字有小字写法，大字有大字写法。书法史上从小字到大字的转变分两个阶段，晋唐到宋代，是从尺牍书札变为挂轴。宋代到清代，是从挂轴到匾额和楹联等。因此一般认为帖学大坏、碑学崛起的转折发生在清代，这没错，但是太

粗略了，事实上，它还有一个转变过程，源头可以追溯到宋代。当时的作品幅式、表现方法和取法对象都开始逐渐脱离晋唐帖学，与清代碑学相近。

第一，就幅式来说，宋代出现挂轴，比尺牍手札不知大了多少倍，大字书法因为审美特征不同，表现方法也不相同。宋代书法家最早看到了这一点。苏轼说："大字难于结密而无间，小字难于宽绰而有余。"米芾《海岳名言》说："吾书小字行书有如大字。"又说："凡大字要如小字，小字要如大字。""大字如小字，未之见也。"大字与小字之间的"如"字，说明两者之间明显不同。他们开始关注大字书法的表现方法。

第二，就表现方法来说。在点画上，苏轼为了挤掉字内空白，使结体紧密无间，就加粗点画，中段行笔变二王帖学的轻提为重按，结果出现偃卧，被讥为"墨猪"。米芾为了加粗点画，发明了"折纸书"，自己很得意，说："吾梦古衣冠人授以折纸书，书法自此差进，写与他人都不晓。"这种折纸书，其实就是把毛笔写在纸张折痕上忽然变粗的偶然效果当作一种方法，来追求点画中段的厚实。黄庭坚更加大胆，他认为"书家字中无笔，如禅家句中无眼"，"无笔"就是一掠而过的单薄，他写的点画长枪大戟，提按起伏，跌宕舒展，犹如包世臣说的"北碑画势甚长"，书写时要"逐步顿挫"。总之，宋代书法家在点画上的创新表现都是为了避免帖学的"中段空怯"，靠近碑学的"中画圆满"。

在结体上，为了避免松散的毛病，也是想办法挤掉字内空白，苏轼是把字形压扁，结果被讥为"石压蛤蟆"。黄庭坚是长枪大戟，种种槎出，让极力舒展的点画像抽紧的绳索，拉得越长，中宫越紧，形成内紧外松的造形，结果被讽刺为"死蛇挂树"。

在章法上，宋代书家擅场行书，反对狂草，因此减弱了帖学的笔势连绵，开始强调空间造形和组合关系，如苏轼《黄州寒食诗》，每

个字有大有小，或长或短，各有各的造形，然后通过相反相成的空间组合，表现出相映生辉的艺术效果。米芾强调字不作正局，"须有体势乃佳"，让每个字的造形左右腾挪，摇曳跌宕，然后通过顾盼朝揖的关系，组成密不可分的整体。尤其是黄庭坚，《论书》说："今人字自不按古体，惟务排叠字势，悉无所法，故学者如登天之难。"他反对排叠之势，注重空间关系，尤其是写草书，将所有点画两极分化，短的更短，凝缩为点，长的更长，缭绕为线，点线对此反差极大，然后通过空间组合，长短错落，参差穿插，将狂草的写法从重势转变为重形。

第三，在取法对象上。为了适应上面所说的表现方法，宋代书家的取法观念也随之改变，主张要多读书。苏轼说："退笔如山未足珍，读书万卷始通神。"黄庭坚说："学书须要胸中有道义，又广之以圣哲之学，书乃可贵，若其灵府无程，政使笔墨不减元常逸少，只是俗人耳。"多读书的目的是丰富知识，提高眼界，理解前人作品的优劣得失，这样学习起来就不必规规模拟了。苏轼说："吾虽不善书，晓书莫如我。苟能通其意，常谓不学可。"黄庭坚说："古人学书不尽临摹，张古人书于壁间，观之入神，则下笔时随人意。"又进一步明确说："凡作字须熟视魏晋人书，会之于心，自得古人笔法也。"再进一步说："《兰亭》虽真书之宗，然不必一笔一画为准，譬如周公孔子，不能无小过，过而不害其聪明睿圣，所以为圣人，不善学者即圣人之过处学习，故蔽于一曲。"指出王羲之书法也有"过处"，不必以一笔一画为准。如果把这种观点再推进一步，那就是清代碑学书法家对二王的苛评，以及直斥《兰亭》为伪作了。

在这种创新方法和理论研究的引领下，宋代书法的取法对象不局限于二王，开始多元化。表现之一是取法自然。苏轼《跋文与可论草书后》说："留意于物，往往成趣。"比如看两蛇相斗、听江涛声响等等，最典型的是黄庭坚，说是在长江上看到船夫荡击长桨，悟到了点画

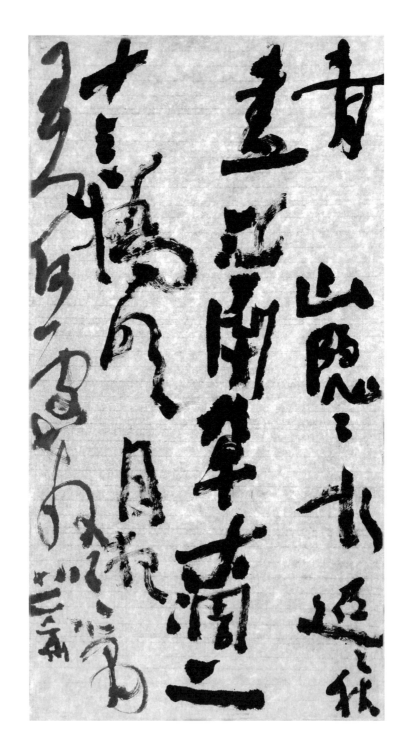

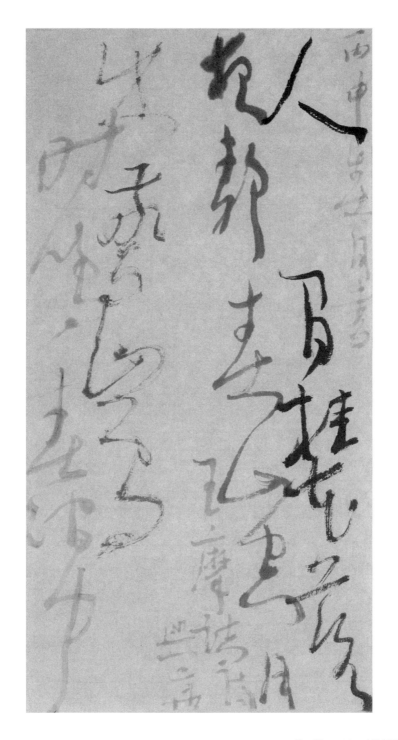

和结体之法。表现之二是取法颜真卿。颜真卿在唐代，书法地位并不崇高，宋初的《淳化阁帖》也没有收录他的作品，而宋代的革新派书法家却将他抬到了"亚圣"的地位，封他为有唐一代的代表书家。苏轼《书唐氏六家书后》说："颜鲁公书雄秀独出，一变古法，如杜子美诗，格力天纵，奄有魏晋以来风流，后之作者，殆难复措手。"这种抬举的目的是因为他的字与二王帖学不同，点画书写按笔运行，强调中段，结果如"屋漏痕"，圆浑、厚重、生涩、雄强，再加上结体宽博开张，特别适应大字书法的气势要求。表现之三是取法摩崖。黄庭坚说："大字无过瘗鹤铭，晚有石崖颂中兴。"写大字就要取法摩崖作品，取法颜真卿的《中兴颂》和六朝的《瘗鹤铭》，这完全表达了清代碑学书家的取法要求。

综上所述，宋代的书法革新，一个重要起因是展示空间的变化，为了适应大字书法的需要，在表现方法上，点画强调中段的厚重多变，结体强调横势和内部紧密，章法强调空间的组合关系，而且取法对象也开始突破二王帖学，扩大到自然万物和摩崖作品。这一切都与清代碑学相同，只不过因为当时的幅式和字体没有清代那么大，变革的要求没有那么强烈，所以表现也没有那么自觉和决绝而已。比如黄庭坚提倡学习摩崖作品，无疑是石破天惊的创举，但是为了不招致反对，又在《论书》中说："《瘗鹤铭》大字，右军书，其胜处乃不可名貌。"将《瘗鹤铭》归于王羲之名下，实在是打着红旗反红旗。

宋代的革新书法可以说是碑学的滥觞，如果要以一位书法家作代表的话，黄庭坚当之无愧，因为无论在理论上还是创作上，他都是宋代最具创造力和最前卫的代表。正因为如此，清代碑学书法家一方面批判二王，如龚自珍说"二王只合为奴仆"，李文田指《兰亭序》为伪作，另一方面又不满足宋代的创新书法，批评苏轼，批评米芾，而对黄庭坚则不仅不置一词，还不吝赞美。康有为《广艺舟双楫》说："书体既成，欲为行书博其态，则学《阁帖》，次及宋人书，以山谷最佳，力肆而态足

也。勿顿学苏、米，以陷于偏颇剽佼之恶习，更勿误学赵、董，荡为软滑流靡一路。若一入迷津，便堕阿鼻牛犁地狱，无复超度飞升之日矣。"这种赞美就是因为黄庭坚的理论和实践与他们的碑学主张相契，黄庭坚是碑学书法的第一人。

五 碑学的确立

在前面一文中，我们知道，宋代出现挂轴，与晋唐时代的尺牍书疏相比，大作品、大字，改变了观看方式，改变了审美要求，结果改变了创作方法，甚至改变了取法对象，书家们开始关注起摩崖作品。

到了明代中后期，私家园林兴起，展示空间变得更大，顾起元的《客座赘语·建业风俗记》说："正德以前，房屋矮小，厅堂多在后面，或有好事者，画以罗木，皆朴素浑坚不淫。嘉清末年，士大夫家不必言，治愈百姓有三间客厅费千金者，金碧辉煌，高耸过倍，往往重檐兽脊如官衙然，园囿僭拟公侯。下至勾阑之中，亦多画屋矣。"这种金碧辉煌的客厅画屋为书法作品提供了新的展示空间，使得作品幅式越来越多，越来越大，挂轴中六尺、八尺，甚至丈二的都有，楹联和匾额更大，结果字也越写越大，结体"难于紧密而无间"的问题越来越严重，不仅魏晋尺牍的方法不能应付，就是宋代挂轴的方法也不顶用了。于是，明末书法家不得不继续宋代革新书风的探索，进一步寻找新的方法。

方法之一是缠绕。把牵丝当做点画来写，利用回环缭绕的线条不断地分割字内空白，让它变小变密，避免松散。这个办法好像是用一道道

绳索来捆扎庞然大物，尽量多绕几匝就不会松散了，傅山和王铎特别喜欢用这种方法。但是，过分缠绕会使点画和牵丝不分，没有轻重快慢和离合断续的变化，破坏书写的节奏感，因此缠绕只是权宜之计，不能根本解决问题。

方法之二是用涨墨来做块面。王铎经常用这种方法，它一方面可以把字内空白填没，好像贴上一块胶布，结体就严实了，另一方面还可以增加点、线、面的对比关系，丰富作品内涵，扩大对比关系的反差程度，强化视觉效果。看上去这是个一箭双雕的好办法，但是，一块块的墨团渗化在点画与点画的交缩处，好像打了一个个结，影响书写之势的流畅，也会破坏节奏感。"古人论书，以势为先"，节奏感是最重要的表现内容，妨碍节奏表现的涨墨不是解决问题的好方法。

方法之三是干脆两套写法。比如文徵明，写小字取法二王，清新流丽，写大字则用黄庭坚的方法，提按顿挫，长枪大戟，但效果还是太弱。

总之，这三种方法都有缺陷，不能从根本上解决问题。到了清代，随着字越写越大，碰到的问题越来越严重，人们深切感到小字与大字的写法不同，包世臣的《艺舟双楫》在分析六朝时期各种大小不同的碑版作品时，看到"书体虽殊，而大小相等，则法出一辙。至书碑题额，本出一手，大小既殊，则笔法顿异"，因此指出："古人书有定法，随字形大小为势。"小字有小字写法，大字有大字写法，大幅作品的大字创作，不能简单地把小字放大。

而且，宋代的大字方法已不敷实用，必须借鉴六朝碑版。包世臣的《艺舟双楫》认为："襄阳侧媚跳荡，专以救应藏身，志在束结，而时时有收拾不及处，真是力弱胆怯，何能大字如小字乎！……大字如小字，唯《鹤铭》之如意指挥，《经石峪》之顿挫安详，斯足当之。"康有为在《广艺舟双楫》中讲得更加明白："东坡安致，惜无古逸之趣；米老则倾佻跳荡，若孙寿堕马，不足与于斯文；吴兴、香光，并伤怯弱，如璇

闺静女，拈花斗草，妍妙可观，若举石臼，面不失容，则非其任矣。自元、明来，精榜书者殊鲜，以碑学不兴也。"因此主张写大字当以六朝为法，结果产生了碑学。

碑学在点画、结体和章法上表现出一系列新的追求。

1. 创立碑学笔法。把取法眼光转向碑版摩崖，目的是想写出浑厚饱满的点画。为此，运笔既不能像晋唐笔法那样提着笔走，也不能像

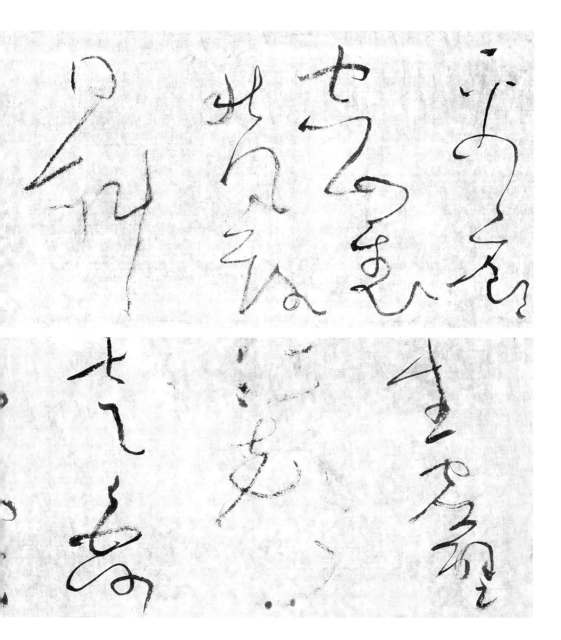

黄庭坚那样又提又按地走，必须始终按着笔走，而按着笔走又不能像苏轼那样偃卧。左也不是，右也不是，到底该怎么办？人们在取法摩崖作品时，发觉"石工镌字，画右行者，其镵必向左。验而类之，则纸犹石也，笔犹钻也，指犹锤也"。因此，清人借鉴刻石方法，创造了碑学笔法，这种笔法经邓石如的发明，包世臣的总结，大行天下。其特点就是"盖笔向左迤后稍偃，是笔尖着纸即逆，而毫不得不平铺于纸上

矣。……锋既着纸，即宜转换。于画下行者，管转向上；画上行者，管转向下；画左行者，管转向右"。也就是把笔按下去，笔锋铺开，在运笔时也不提起来，只是把笔杆往运行的相反方向倾斜，让笔肚子抬起来，笔锋逆顶着纸面前行，这样就避免了拖地板式的偃卧，写出来的点画不仅中画圆满，而且苍茫厚重，用这样的点画来结体，就好比用粗绳索捆绑物体，自然就不会松散了。大字紧密的问题被碑学笔法解决了。

2. 主张横向取势的结体。点画和结体是全息的，《书谱》说；"一点成一字之规。"厚重的点画适应宽博的结体。然而邓石如写出了空前厚重的点画之后，主张字内布白的变化要"疏可走马，密不透风"，为了营造这种布白，他采取的方法是加强纵势，拉长字形。结果字形好像在纵向被挤压过的，很拘谨，于是后人反其道而行之，结体借鉴汉魏六朝碑版，尤其是分书的特点，点画强调横势，结体方扁，也强调横势，章法则字距宽行距窄，横向连成一气。因为横势有恢宏博大的感觉，人们形容大的事物，手势都是横向开张来比划的，结体横向打开的博大与点画的厚重建立了全息关系。

3. 强调体势呼应。点画跌宕舒展，结体横向开张，减弱了纵向的笔势连贯，上下笔画和上下字没有牵丝映带，笔笔分明，字字独立，结果章法分崩离析，一盘散沙，于是不得不强调体势呼应。什么叫体势？每个字如果都横平竖直，那是静态的，没有动感，如果不作正局，字的中轴线左右摇摆，造形不是左倾就是右侧，就会产生一种动感，古人把它叫作体势。体势呼应就是利用这种动态，通过上下左右字的朝揖和顾盼，相互依赖，相互配合，建立起不可分割的整体关系。碑学代表书家沈曾植的书法被曾熙评为"工处在拙，妙处在生，胜人处在不稳"，所谓"不稳"，就是"字不作正局"的体势呼应。

帖学强调纵向的书写之势，牵丝映带，章法主要靠笔势连绵，在连绵的过程中，通过提按顿挫、轻重快慢和离合断续等变化，营造出节奏和旋律，具有音乐的特性。观众面对这样的作品，视觉无论落在什么

地方，都会顺着笔势的连绵一点一点展开，这样的欣赏与文本式的阅读相一致，有一个历时的过程，很耐看，可以慢慢品味，但视觉效果比较弱。碑学强调横向的书写之势，字字独立，章法主要靠体势呼应，强调各种造形变化，利用大小正侧、粗细方圆和疏密虚实等相反相成的对比关系，让它们冲突地抱合着，离异地纠缠着，不可分割地浑然一体，营造出平面构成的感觉，具有绘画的特性。观者面对这样的作品，视线不是上下阅读的，而是上下左右观看的，作品的内涵因为构成而同时作用于观者的感官，具有强烈的视觉效果。

点画厚重，结体博大，章法生拙，三者全息，标志着碑学成熟。

回顾从帖学到碑学的发展，书法创作越来越注重视觉效果，明末费瀛写了《大书长语》，专门阐述大字的创作方法，他说："字有平铺尽可，而竖看煞不好，有平放不觉其好，悬看却好者。"认为作品平放着看和挂起来看效果是不一样的。他还说："匾有横竖，体裁不同；字有疏密，形势亦异。"认为横匾的写法与竖匾是不一样的，横匾强调左右关系，"大抵横匾数位并列，有宜纤左者，有展右者，有宜附丽者，有离立者，有回互留放者，只要位置得所，东映西带，若星辰之参错，灿然而成章也"。竖匾因为有透视的变形，要作大小调整，"公署用竖匾直书，第一字宜大，第二、第三字渐小，挂起方恰好，若上下一般，便觉头小尾大"。分析得很细致，尤其难能可贵的是对建筑风格、幅式大小和字体书风的关系作了明确阐述，《堂匾》一节说："堂不设匾，犹人无面目然，故题署匾榜曰颜其堂云。堂有崇庳，匾贵中适。堂小而匾大，为匾压堂，固不可。若堂高而匾小，犹堂堂八尺之躯，面弗盈咫，则亦不中度矣。登其堂，观其匾，整饬工致，名雅而字佳，虽未见其主人，而风度家规可明征矣。……其字体须端庄古雅，非比亭榭燕游之所，流丽情景，可恣跌宕也。且气数所关，尤忌偏枯飞白及怒张奇崛臃肿之态。"

所有阐述都是围绕视觉效果来讲的，特别强调空间造形的表现，这与帖学注重时间节奏的创作方法完全不同，因此康有为的《广艺舟双

楫》在尊魏卑唐、推崇碑学、贬抑帖学时，特别强调造形表现，认为"书为形学"，同时又指出"古人论书，以势为先"。这一判断可以看作书法艺术发展从重势向重形回归的标志。

民间书法研究

　　古往今来，人们在写字的时候，为了追求美观，都会将自己的审美意识流露到笔端，点画的粗一些、细一些，结体的正一些、侧一些，章法的密一些、疏一些，产生千差万别的风格面貌。其中，某些风格与当时社会的文化精神比较契合，就会特别引人注目，受到推崇，并且经过书法家的进一步加工完善，成为典型，被多数人取法，称誉当时，播芳后世，成为名家书法。除此之外，还有大量未被时代选择的风格面貌则花开花落，自生自灭，时过境迁，也就湮没无闻了，这样的作品就叫民间书法。书法的历史其实是由名家与民间两大部分组成的。

　　名家书法与民间书法风格不同，方法不同，借鉴作用不同，是一对互补的存在。在清代表现为帖学和碑学两大系列，在当代发展为名家书法和民间书法两大系列。当代书法艺术的创新只有在名家书法与民间书法这两大系列的相互撑拒下，才能架起一座云梯，不断攀升从辉煌走向更加灿烂的辉煌。对于这样伟大的传统，我们不能以狭隘的心态，片面强调一个方面而否定另一个方面，忽视民间书法是我们的愚陋，抹杀民

间书法是我们的罪过。

十多年前，我曾著有《民间书法艺术》一书，详细探讨过民间书法的定义、性质、价值和意义。这一辑中的三篇文章都是近年来因各种机缘促成的新作。

一　论民间书法

最近三十年，考古出土的金文、石刻、简帛、遗书等古代书迹引起了书法家的高度重视，无论在创作上还是研究上，它们都备受关注，成为重要的借鉴对象和研究文献。书法界出现了民间书法热。

尽管如此，什么叫民间书法？为什么会流行民间书法？民间书法对当代书法艺术发展有什么作用和意义？许多问题至今还是言人人殊，这种状况不利于书法艺术的进一步发展，因此借"两岸书法学术论坛"的机会，我想谈一些自己的看法。

一、什么叫民间书法

古人把汉字叫作"文"，甲骨文写作＊，像交错的织纹。织纹在新石器时代被拍打在陶器上，用作美饰。古人以文来命名汉字，说明它不仅是语言的记录符号，而且还是美饰对象，具有一定的审美作用。因此古往今来，人们在写字的时候，无论书法家还是平民百姓，都会力求美观，有意无意地将自己的审美意识流露到笔端，点画的粗一点、细一点，结体的正一些、侧一些，章法的紧一些、疏一些，产生千差万别的

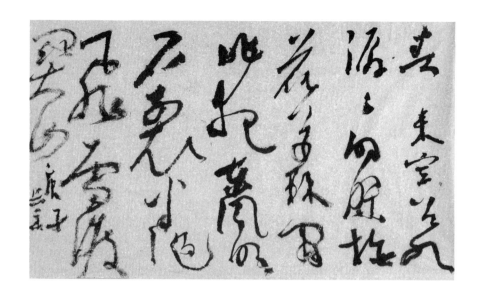

风格面貌。其中，某些风格与当时社会的文化精神比较契合，就会特别引人注目，受到推崇，并且经过书法家们的进一步完善，成为典型，被多数人取法，称誉当时，播芳后世，成为名家书法，或者叫经典书法。除此之外，还有更大量的未被时代选择的风格面貌则花开花落，自生自灭，时过境迁也就湮没无闻了，这样的作品就叫民间书法。

民间书法与名家书法相比，有两个特点，有两种作用。

第一，它建立在千百万人的实践之上，有多少种社会生活，有多少种审美观念，就有多少种风格面貌，粗犷的、清丽的、豪放的、端庄的……应有尽有，无所不有。这个特点使它成为中国书法艺术风格取之不尽、用之不竭的基因宝库，可以为后人的创新提供各种各样的选择。康有为的《广艺舟双楫》说："北碑当魏世，隶楷错变，无体不有。""统观诸碑，若游群玉之山，若往山阴之道，凡后世所有之体格无不备，凡后世所有之意态亦无不备矣。"他就主张以"无形不备"的魏碑作为变法创新的依据。

第二，民间书法非名家手笔，大多出自三教九流甚至穷乡儿女之手，书法技艺比较荒率。而且，它们大多为实用而书，没有刻意修饰，

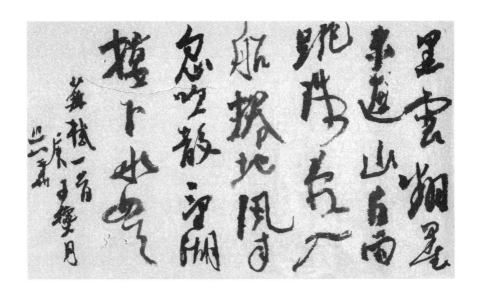

表现形式比较粗糙。甚至，许多作品的字体也不成熟，如秦汉简帛和六朝碑版等，介于篆书与分书、分书与楷书、章草与今草、隶书与行书之间，点画、结体和章法都比较稚拙。这种荒率、粗糙和稚拙说明它们的风格面貌都只是一种雏形，具有很大的发展空间，后人可以在它们的基础上按照自己的审美观念，既雕且琢，精益求精，创造出反映时代精神和个人意趣的风格面貌。

民间书法的这两个特点和作用对书法创新极其有利，因此，它们虽然在当时不被大家重视，默默无闻，但是，只要时代变迁，人情推移，在新的审美意识的观照下，就会焕发出动人的魅力，显示出蓬勃的生机。每个时代都有创新要求，每个人都有创新要求，不同的创新要求发现不同风格的民间书法，结果使民间书法获得了无限发展的生命活力。

民间书法的特点和作用决定了它本质上是一种创新书法，因此，能不能发现民间书法之美，关键在于书法家有没有创新诉求，没有创新诉求就没有民间书法。比如六朝碑牌只有在清代碑学书家的眼中才具有"十美"，否则只能荒山野地，任其埋蚀；再如简牍帛书、敦煌遗书，也只有在今天创新书家的笔下才焕发出新的生命，否则充其量只是考古成

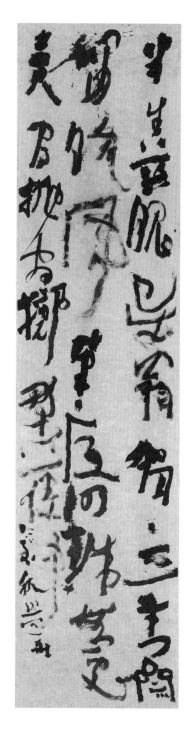

果或文史学者案头的獭祭。恩格斯说："通过感觉认识的物质才是唯一的现实世界。"民间书法只有在主观意识介入之后，才能显现它的价值，才是现实的。在民间书法中，能看到什么，取决于书法家用什么眼光，从什么角度去看；能领悟到什么，取决于书法家用什么思路，根据什么方式去理解；而最终能表现出什么，完全取决于书法家的创新意识。今天的书法界之所以能够理解和接受民间书法，根本原因就是在时代精神感召下，要表现一种新的风格面貌，而民间书法中有它的雏形。首先是需要，然后是发现，归根到底，是时代精神的灌注复活了民间书法，使它获得了现实意义。因此，学习民间书法不是一种现成的继承，而是接过了一根创造的接力棒。学习民间书法不能亦步亦趋，必须要有创造性的阐释和发挥。

二、民间书法的流行

民间书法的流行有各种各样的原因，就书法艺术发展本身来看，既是创作实践的需要，又是理论研究的需要。

1. 创造实践的需要。以二王为旨

归的帖学流行了一千多年以后，到清代日趋没落，为振衰救弊，碑学逐渐兴起。邓石如开创了新的用笔方法，逆锋顶着纸面书写，于画下行者，管转向上，画上行者，管转向下，画左行者，管转向右，让笔在纸面的阻拒下打开铺毫，造成线条两边的起伏和粗糙，产生浑厚苍茫的"金石气"。邓石如之后，碑学书法家用这种笔法去写篆书、分书、楷书和金文等各种正体字，厚重、博大、拙朴，别开生面，取得了辉煌成就。

进入二十世纪，碑学要进一步发展，自然会往行书化方面去努力，在重、拙、大的基础上借鉴行草书的灵动。然而碑板是镌刻的，"笔笔断，断而后起"，与行草书的连绵笔法完全不同，因此它们的发展最后都要到碑板之外去寻找墨迹借鉴，都会以秦汉简牍帛书和敦煌遗书作为重要的取法对象。

我在《敦煌书法艺术》一书中提到，清以后帖学大坏的原因主要有两个。一是一味求圆，在点画上，将"逆入回收"误解为封闭式的藏头护尾，两端重重按顿，如同加上两个圆形的句号，截止了点画的运动势态；

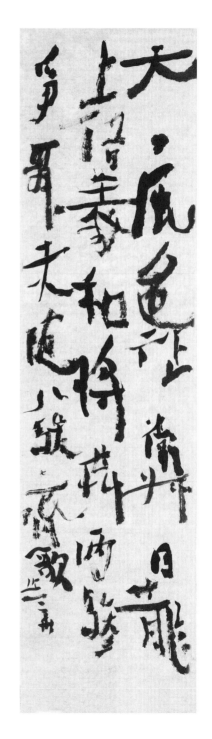

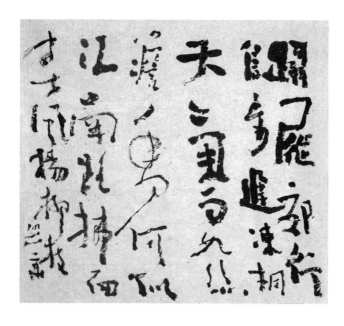

在结体上，将外拓写法误解成不断地画圈，大圈小圈，扼杀了结体造形的外向张力。一味求圆的结果使作品萎靡不振，缺乏生命激情。二是一味求法，唐以后，书法教育发达起来，人们从名家法书中总结出许许多多技巧法则，执笔、用笔、点画、结体、章法等等，条分缕析，不厌其烦。以结体为例，到清代黄自元，已增至九十二法，苛细琐碎。为技日益，为道日损，一味求法成为束缚个性表现和创造力发挥的条条框框，导致千篇一律，馆阁体就是它的恶果。一味求圆和一味求法将贴学推向绝路，帖学要想新生，必须寻找新的借鉴。敦煌遗书中有许多作品运笔如运刀，或大刀阔斧，砍斫成风，或利锷锐锋，游刃恢恢，点画线条斩截爽利，刚劲遒健。结体以内擫为主，雄奇角出，奇崛跌宕，尤其是转折处峻拔一角，如奔突的地火磅礴欲出。这样的点画和结体精光外耀，英气勃勃，可以破帖学末流一味求圆的萎靡。而且，敦煌遗书的创作根本不是为了成为法帖传诸后世，供人临摹，书写时无拘无束，信腕信手，打破一切条条框框，表现形式丰富多彩，雄强或清丽，粗犷或雅致，端庄或奔放，滔滔汩汩，怪怪奇奇，可以纠正帖学末流对法的执着与迷信，打破法的僵化和呆板，将碑学书风表现在行草书中。

我在《中国书法全集·秦汉简牍帛书》卷中则提到，正体字中，篆

书成熟于秦，衰亡于汉，分书成熟于汉，衰亡于晋。汉晋以后，篆书和分书都由成熟走向完美，走向凝固，同时也走向拘谨和刻板。一直到清代，碑学兴起之后，篆书和分书才开始复兴，它们的复兴之路可以参考楷书。楷书极盛于唐，宋以后开始求变，途径为两条：一条是取法行草书的灵动，如苏轼、赵孟頫、董其昌等人的作品；另一条是取法六朝碑版的拙朴烂漫，如邓石如、赵之谦、弘一等人的作品。对于篆书和分书的发展来说，拙朴烂漫的途径在清代和民国初期已经完成，以伊秉绶、陈鸿寿、吴昌硕、齐白石等人为代表。接下来的发展就是走灵动潇洒之路，而这方面最好的借鉴就是秦汉简牍帛书。简帛书的字体

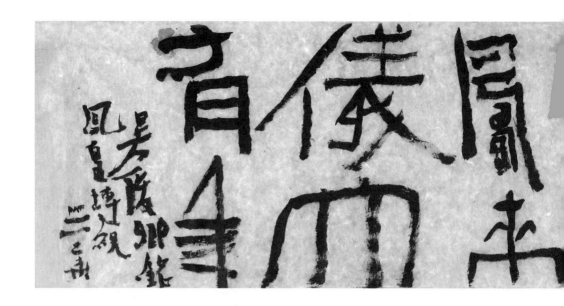

大都似篆非篆，似分非分，篆分结合，没有条条框框束缚，稚拙浑朴，天真烂漫，与碑版的精神是一致的，而且，它们的点画形式藏锋露锋不拘一格，结体造形大小正侧因势生成，书写随意而且灵动。这种拙朴与灵动，正是篆书和分书的创新需要。

总之，碑学行书化发展的需要是推动和促进民间书法流行的重要原因。

2. 书法研究的需要。以往的书法史著作大多只讲钟王颜柳、苏黄米蔡，为名家大师摆谱，类似于"点鬼簿"。而且资料有限，对历史的描述鲁莽灭裂，断烂朝报，甲骨文、金文、篆书、分书、楷书，相互之间没有连属，好比辞典条目。这样的历史研究被罩在一个怪圈之中，一方面因为资料少，所以突出重点，竭力神化名家大师，另一方面因为只盯着名家，对其他各种书法资料视而不见。在这个怪圈中，某些被反复提起的流派越发凸显，某些被忽视的风格仿佛根本就没有存在过似的，历史在有意的强化和淡化中改变了模样，时间越久，变样越大，一部分被蒸发了，一部分被神化了。对此，康有为在《广艺舟双楫》中愤愤不平地说："王、庾品书，皆主南人，未及北派。……夫钟、卫北流，崔、江宏绪；孝文好学，隶草弥工，家擅银钩，人工茧尾。史传之名家斯著，碑版之轨迹可寻，较之南士，夫岂多让！而诸家书品，无一见传；窦臮

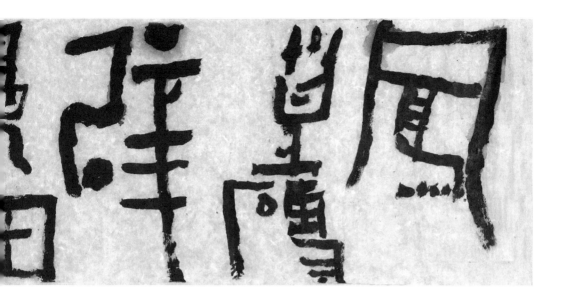

《论书》，乃采万一。如斯论古，岂为公欤！"这种被歪曲的历史严重妨碍了人们对传统的认识，局限了对传统的取法范围，造成的恶果是想象力的萎缩和创造力的衰退。

书法史必须重写。重写历史属于学术研究，在材料取舍和观点阐述上，必然会受到当时学术风气的影响。

康有为的《广艺舟双楫》重新建构了书法艺术的发展历史，当时的艺术背景是重考据之学，强调实事求是，开始以文献证文献，后来又以出土文物证文献，"谈者莫不藉金石以为考经证史之资"，当时《金石萃编》等各种材料汇编相继问世，打开人们的眼界，使书法史的重建成为可能。康有为就是以大量金石资料来研究书法历史的。

同样如此，近三十年来重写书法史实践也体现了二十世纪的学术风气，特征是传统考据学与西方现代主义理论相结合。十八世纪以后，启蒙主义主张思想解放，破除对古代经典的迷信。十九世纪开始，强调用实物史料结合文献考证的研究方法，进一步削弱了古代经典的权威性和神圣性。这种治学方法在二十世纪初被留洋的精英知识分子引入中国，与传统的考据学相结合，广被学界。梁启超继承章学诚"六经皆史"的观点，主张"六经皆史料"；王国维的《古史新证》主张以地下材料与书上记载相互印证；马衡主张通过有计划的大规模发掘，书写更精确

更复杂的"地下二十四史";陈寅恪在总结王国维治学方法时,将"异族之故书"与"外来之观念"也当做史料。史料范围的无限扩大,使得二十世纪的史学家中读史部之书的人越来越少,甚至以"六经"为史料而认真研读的人也越来越少,大家都为发现新史料而"动手动脚找东西"(傅斯年语)去了。同时,对史料的认识也不再有正与野、高级与低贱的区别,顾颉刚在《国学门周刊·发刊词》中说:"凡是真实的学问,都是不受制于时代的古今、阶级的尊卑、价格的贵贱、应用的好坏的。"而是"一律平等的"。

在强调新史料的氛围中,王国维用甲骨文和金文来研究上古史,陈垣用"教外"材料来治宗教史,顾颉刚用民俗材料,陈寅恪用"殊族"材料和诗文,李济用考古材料,他们都在各自的研究领域别开生面,取得了辉煌成果。陈寅恪因此总结说:"一时代之学术,必有其新材料与新问题。取用此材料以研究问题,则为此时代学术之新潮流。治学之士,得预此潮流者,谓之预流,其未得预者,谓之未入流。此古今学术史通义,非彼闭门造车之徒,所能同喻者也。"

这种学术新潮流影响到书法界,就是大量利用二十世纪出土的各种考古资料(殷商甲骨文、两周金文、秦汉简牍帛书、汉魏六朝碑版、东晋至宋初的敦煌遗书等等)来研究各个时期的字体与书风演变,重新构建中国书法艺术的历史进程,探讨其发展趋势,为书法艺术的创新提供理论依据。

例如,千百年来,人们对草体历史的研究非常薄弱,尤其对晋唐以前的草体,仅知道《淳化阁帖》所收多是假的,所谓章草掺杂了后人的手脚,但对当时的草体究竟是什么面貌,它们是怎样一步一步发展演变的,知之甚少。直到秦汉简牍帛书和晋代残纸大量出土之后,情况才有所改观。这些民间书法上起战国,下迄汉末魏晋,首尾相衔,连接成一条编年的纵线,填补了早期草体资料的空白,使它的发展过程变得清晰明朗起来。

又如，分书在结体上将屈曲缭绕的篆书割裂开来，通过省变，削弱象形成分，产生偏旁部首，使字形越来越简单化、符号化；在点画上通过各种变化，将等粗的线条发展为横竖撇捺等形状不同的点画。分书与篆书相比，变化巨大，以至在文字学界，人们把篆分交替作为汉字古今之别的分水岭，秦篆以前的字体称之古文字，汉分以后的字体称为今文字。对于这种历史性的转变，以前由于缺乏资料，人们的认识相当模糊，书法史研究只能对各种字体作分门别类的介绍，美其名曰"史"，实际上只能算作比较详细的辞典条目。现在，通过对大量民间书法的研究，汉字字体从篆书到分书的渐变过程才上下条贯，建立起了清晰的发展脉络。

类似例子不胜枚举。孔子说："夏礼吾能言之，杞不足征也；殷礼吾能言之，宋不足征也。文献不足故也。足，则吾能征之也。"各种民间书法为书法研究提供了极为丰富的"文献"，使原先被遗忘的、被割裂的甚至被歪曲的书法历史变得清晰和完整起来。可以这样说，当今重写书法史的每一点成绩和进步都离不开民间书法的贡献。

三、民间书法的意义

今天，书法艺术特别强调主体精神，"无所不在的个人参与"使每个人都可以根据自己的兴趣爱好去选择各种各样的传统借鉴，而且，二十世纪丰富的考古发现又为这种选择提供了无限多样的可能，殷商甲骨文、两周金文、秦汉简牍帛书、汉魏六朝碑版、吐鲁番文书和敦煌遗书等等，每一种出土都是成千上万。结果，传统的范围在人们旁搜远绍、上下求索的开发中不断扩大，以至于囊括前人的一切文字遗存。面对如此浩瀚的传统，书法研究不得不用系统的方法，对它们重新分类，民间书法的概念由此产生，民间书法与名家书法相对应的观念由此产生。

名家书法的字体书风尽善尽美。论字体，无论篆书、分书、楷书

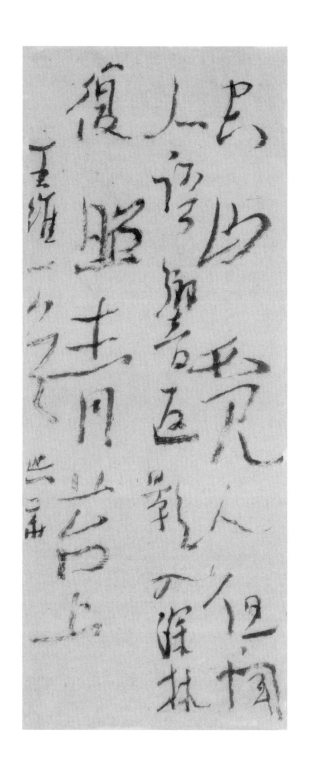

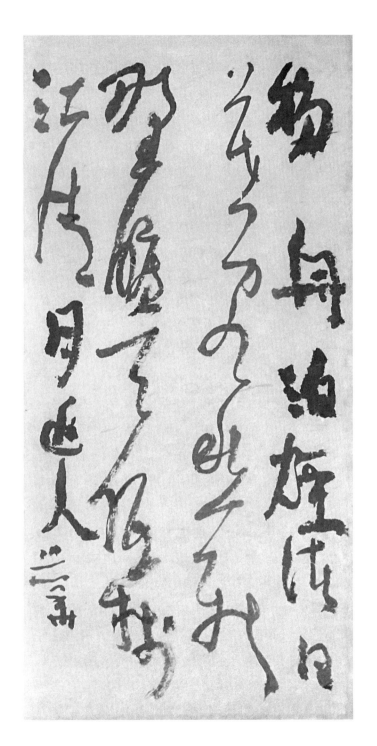

还是行书、草书，都高度成熟，是各个历史时期的典型。论书风，清丽、浑厚、端庄、豪放，无论什么风格都已达到极致，没有再事加工雕琢的可能。这样完美的名家书法一旦确立，其表现形式马上开始凝固，被模仿、被研究，在点画、结体和章法等各个方面演绎出许许多多规则法度，给人规范，同时也给人束缚，使人们高山仰止，在它们的阴影下唯唯诺诺，无所作为。正如沈曾植在《菌阁琐谈》中引陈介祺的话所说的，"有李斯而古籀亡，有中郎而古隶亡，有右军而书法亡"，名家书法作为一种经典，一种表现的极致，本身已没有太大的发展余地，是一种偶像式的静态的传统系列。

民间书法是当时不被社会选择，以后又被历史所遗忘的那部分文字遗存，它们以千百万人的实践为基础，字体书风因革损益，始终处在量变的过程之中。就字体来说，有许多作品篆分兼备、分楷包容、章草与今草合一，旧意未漓，新态萌生，稚拙朴茂中充满了奇思妙想。就风格来说，因为创作时不作千秋之想，发乎情而不止乎礼，想怎么写就怎么写，所以以奇肆放逸为主要特征。这样的作品无论在字体还是书风上都与名家书法不同，能启发人们的创作灵感，同时又因为它们未经提炼升华，表现形式比较粗糙，后人可以在它们的基础将时代精神和个人趣味注入其间，既雕且琢，精益求精，蜕变出新的风格面貌。民间书法历来是书法家取之不尽、用之不竭的创作源泉，是一种原始的动态传统系列。

将传统分为名家书法与民间书法两大系列，体现了一分为二、对立统一的辩证思想。名家书法的精神是普遍的、规律的，民间书法的精神是自由的、传奇的，它们相互对立，同时又相互补充，为后人提供各种各样的借鉴。具体来说，名家书法形式完美，作为标准模式，是端正手脚的最好范本，学习书法一般都从临摹名家书法入手。然而，既然是标准，就会有两种消极影响，一是变成条条框框，二是缺乏发展余地。因此当学习者熟悉和掌握了各种技巧法则之后，为表现自己的思想感情，为寻找相应的风格形式，自然会把取法的眼光从名家书法转移到

形式更丰富、表现更自由的民间书法，从中发现自己的追求，将自己的艺术想象力和创造力扎根于这片神奇的土地。接着又是然而，民间书法的表现形式毕竟是粗糙的，要在它的基础上开创新的风格，建立新的规范，必须经过提炼和升华，而提炼和升华的方法又得借助作为经典的名家书法。总之，民间书法以自由传奇的精神唤醒了人们的创作热情和灵感，并且提供了最初的、可持续发展的表现形式，名家书法则以其完美性与典型性对民间书法加以提炼和升华，使它的点画、结体和章法不断完善，走向成熟，成为一种新的极致和新的规范。名家书法与民间书法在创造的阶段，合二为一，如同阴阳二元，同归于太极。可以这么说，千百年来，中国书法艺术的历史，就是在名家书法与民间书法这两大系列的撑持下架起一座云梯，不断攀升，从辉煌走向更加灿烂的辉煌的。

将传统分为名家书法与民间书法两大系列，其目的并不是要否定名家书法，而是要打破名家书法的垄断。历史上，碑学的出现就是为了打破帖学的一统天下，阮元在《南北书派论》中说："南派乃江左风流，疏放妍妙，长于启牍。……北派则是中原古法，拘谨拙陋，长于碑榜。"又在《北碑南帖论》中说："短笺长卷，意态挥洒，则帖擅其长；界格方严，法书深刻，则碑据其胜。"他将碑版书法提高到与法帖等量齐观的地位。今天，我们说传统包括名家书法与民间书法两大系列，也是想达到这个目的。名家书法的表现形式完美无瑕，谁都不能否认，但是它们的风格面貌不多，而且又过于严谨，与现代生活的丰富性相比未免太单调，与现代精神的传奇性相比未免太怯懦，与现代文化的开放性相比未免太拘谨，因此，为了更好地表现今天的文化生活和今人的思想感情，我们不得不将取法的眼光从名家书法扩大到民间书法。

将传统分为名家书法与民间书法两大系列，其实是清代将传统分为帖学和碑学两大系列的继承和发展。清代碑帖之争的结果改变了后期帖学的褊狭和僵化，使中国书法艺术从媚弱走向雄强，从衰飒走向繁荣。今天，碑帖之争基本结束，碑版和法帖各有所长的观点已成为学书者的

共识，碑帖融合也取得了很大成绩，书法艺术要想进入一个新的发展阶段，必须重新确立一分为二的发展基点。于是，借助新思想新观念，借助二十世纪的考古发现，将传统分为名家书法与民间书法两大系列，也就成为历史发展的必然，名家书法是帖学的发展，民间书法是碑学的发展。名家书法与民间书法的对立统一，将以无比宽广的包容性向人们提供丰富多彩的传统借鉴，促进书法艺术的多元发展，并且，将以无比强烈的反差性，激发各种艺术观念的冲撞，在冲撞中磨合，最后开创出一代新风。

二　写经书法刍议

陈寅恪先生在《天师道与滨海地域之关系》一文中说："艺术的发展多受宗教之影响。"这是他在研究了道教与书法艺术关系之后的总结。其实不仅道教，佛教也是如此。大量的佛经抄写不仅培养了大批书法人才，而且也促进了字体书风的发展，其作用和意义之大，曾令当代著名书法家王学仲先生主张，将传统分为碑学、帖学和经书三派。但是，长期以来，书法界局限于名家书法，对经书的关注不够，研究仍然很薄弱，今天应"中国写经书法文化论坛"之约撰著此文，主要根据敦煌遗书资料，对南北朝和隋唐时期（尤其是唐代）的抄经机构、抄经人员、抄经人员的培养，以及抄经书法书风特点等问题做一个初步研究。

一、抄经机构

佛教经历了汉魏的初兴，南北朝的发展，到隋唐，在隋文帝和唐太宗的提倡下走向鼎盛，举国崇奉佛教，崇奉的一个主要表现就是抄经。敦煌遗书P.3233《洞渊神咒经》题记："麟德元年七月廿一日，奉敕为皇太子于灵应观写。"P.2457《一切经阁紫录仪》题记："开元廿三年，太

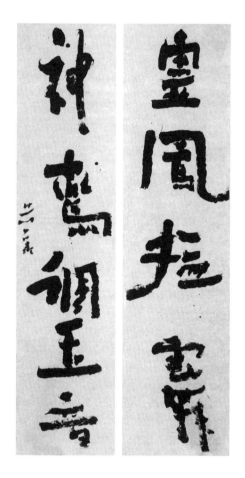

岁乙亥，九月丙辰朔，十七日丁巳，于河南府大弘道观敕随驾修祈禳保护功德院，奉为开元神武皇帝写《一切经》。用斯福力，保国宁民。"S.4284《大方便佛报恩经》卷第七题记："今贞观十五年七月八日，菩萨戒弟子辛闻香，弟子为失乡破落，离别父母，生死各不相知。奉为慈父亡姚敬造《报恩经》一部，后愿弟子父母生生之处，殖佛闻法，常生尊贵，莫迳三途八难。愿弟子将来世中，父母眷属，莫相舍离，善愿从心，俱登正觉。"抄经在当时成为上下咸遵的功德，极其流行。

《隋书·经籍志》卷三十五记载："民间佛经，多于六经数十百倍。"这么多的佛经由谁来抄写的呢？主要有中央机构、地方机构、民间机构和僧院寺庙。

1. 中央机构。门下省为唐代内阁六省之一，掌机要、议国政、审查诏令、签署奏章，是中央政权机构的重要部门。门下省中有专门的抄书班子，其人员称作"群书手"，或简称作"群书""书手"。如 P.2195《妙法莲华经》题记："上元二年十月十五日，门下省书手袁元悊写。"

门下省之外，唐代秘书省领太史、著作两局，与文字打交道，也有专门的抄写者，称作"楷书"。如 S.1456《妙法莲华经》题记："上元三年（即仪凤元年）五月十三日，秘书省楷书孙玄爽写。"

唐代，弘文馆是门下省属下的一个专门机构，它聚书二十万卷。置学士，掌校正图籍，教授生徒，并参议政事。置校书郎，掌校理典籍，刊正谬误。设馆主一人，总领馆务，学生数十名，从学士受经史书法。弘文馆内也有专门抄写经籍的人，称作"楷书"或"楷书手"。如S.1956《妙法莲花经》题记："上元五年（即仪凤三年）十二月二十一日，弘文馆楷书王智菀写。"S.2637《妙法莲花经》题记："上元三年八月一日，弘文馆楷书手任道写。"

门下省和秘书省都是中央机构，其中的书记员除了抄写诏令典章和图书文籍之外，就是大量的佛教经典。

2. **地方机构**。地方上专门的抄经机构叫"经坊"。敦煌遗书S.5824号卷子为《经坊供菜关系牒》，记云："应经坊合请菜蕃漠判官等。先子年已（以）前蕃僧五人，长对写经廿五人。僧五人，一年合准方印，得菜一十七驮，行人部落供。写经廿五人，一年准方印，得菜八十五驮，丝绵部落供。昨奉处分，当头供者，具名如后。行人：大卿、小卿、乞结夕、□论磨、判罗悉鸡、张荣奴、张□子、索广弈、索文奴、阴兴定、宋六□、尹闻兴、蔡发□、康进达、冯室荣、宋再集、安国子、田用□、王专，已（以）上人每日得卅二束。丝绵：苏南、触腊、翟荣

朝、常弁、常闰、杨谦让、赵什德、王郎子、薛师子、娑患力、□浪君□、王□□、屈罗悉鸡、陈奴子、摩悉猎、尚热磨、苏儿、安和子、张再□，已（以）上人海日得卅三束。右件人准官汤料，合请得菜，请处分。牒件状如前谨牒。"这个经坊内设校对五人，抄写者二十五人。每天蔬菜由政府机关命令地方机关提供，说明它是官办的抄经机构。

3. 民间机构。《全唐文》卷二十六《禁坊市铸佛写经诏》："今两京城内，寺宇相望……如闻坊巷之内，开铺写经，公然铸佛。口食酒肉，手漫膻腥，尊敬之道既亏，慢狎之心斯起。百姓等或缘求福，因致饥寒，言念愚蒙，深用嗟悼。殊不知佛非在外，法本居心，近取诸身，道则不远。溺于积习，实藉申明。自今已后，禁坊市等不得辄更铸佛写经为业。须瞻仰尊容者，任就寺拜礼。须经典读诵者，勒于寺取读。如经本少，僧为写供。诸州寺观并准此。"这是唐玄宗时的诏令，"坊巷之内，开铺写经"，这种经坊就属于民间机构。S.0456《妙法莲花经》题记："咸亨五年八月二日，左书坊楷书萧

敬写。"S.0036《妙法莲花经》题记："咸亨三年五月十九日，左春坊楷书吴元礼写。"其中的"左书坊"和"左春坊"可能就是这种民间抄经机构。

4. **僧院寺庙。**僧院寺庙是佛经的庋藏和流通之所，这些佛经除少数得自官府赐赠之外，大部分是由它们自己组织僧人抄写的，敦煌遗书中有许多僧人抄写的佛经，如京辰48《佛说善信菩萨二十四戒经》题记："比丘惠真于甘州修多寺写。"京莱83《佛名经》题记："庚寅年五月七日，僧王保昌写。"姜亮夫先生的夫人陶秋英曾作过一个统计，所撰《敦煌经卷壁画中所见释氏僧名录》共列僧人一百四十名：

　一真　尸罗达摩　日定　文轨　文进　比邱照　王保昌　左
兴儿　弘义　光际　玄净　安颙　西深　如法　妙海　妙福　妙明
志毁　余定　吕智　戒昌　戒昇　戒寂　妣良　利济　金耀　明振
明照　性真　法江　法成　法律　法宗　法渊　法坚　法荣　法常
法照　法昙　法琼　法济　法鸾　来慧　祇难　保会　保德　恒安
恒愿　洪真　洪秀　洪敞　洪认　思云　悟因　悟真　海子　索义
□神辩　索惠善　净觉贞　崇恩　常秘　深善　常证　庄严　虚
淡　虚寂　惟真　最胜喜　坚进　坚护　惠真　惠通　惠照　惠性

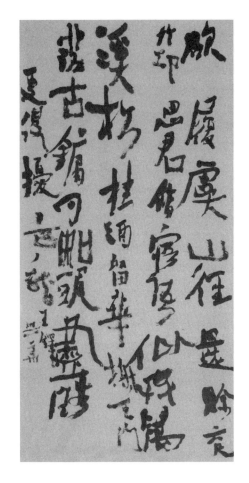

惠朗　惠泽　智海　智慧山　智
清　智照　敬业　冯优婆夷　优
婆夷李　优婆夷袁敬姿　善忠
善导　善泰　道斌　道莘　道宗
道液　道真　道琳　道普　道遵
许　胜威　胜藏　还真　莲花
福礼　福惠　福遂　福智　福集
像海　裴法达　慈愿　慈定　慈
光　慈音　赵令全　慧昌　慧远
慧休　慧习元　谈哲　谈远　谈
阐　贤胜　樊法林　庆安　庆通
庆辉　遵戒　昙真　昙贞　昙晋
昙枚　龙藏　愿荣　怀惠　证信
难受　琼许　继从　灵进　灵真
灵定

这是一个极不完全的统计，其中有许多是佛经的抄写者。

二、抄经人员

根据敦煌地区佛经卷子的题记分析，抄写者的身份主要有四类。一是政府部门和经坊人员，二是僧人，三是学士，或称学仕（使）郎。他们除了抄各种经史子集类的典籍，如 P.3381《秦妇吟》题记"天复五年乙丑岁十二月十五日，敦煌郡金光明寺学仕张龟写"，S.5441《捉季布词》题记"太平兴国三年，学仕郎阴奴儿自手写季布一卷"，也抄佛经。四是经生，或者叫作"写生""书手"。他们以抄书谋生，只要能换钱

谷，什么书都抄，在佛教盛行的时代和地区，主要抄的当然是佛经，如京羽40《维摩诘经》末题"天复二年写生索奇记"，S.6227《大方等陀罗尼经》题记"延昌三年……敦煌镇经生张阿胜所写"，京鸟10《劝戒文》题记"书手马幸员共同作"，等等。

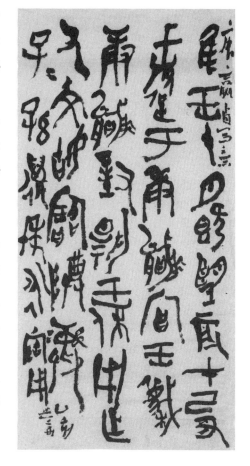

所有这些人，都属于当时当地的善书者，但生活状况不一样：政府部门和经坊人员的生活资料由政府供给，无生计之虞；寺院中的僧侣在唐代可以受田，寺院经济十分雄厚，衣食之需也不成问题；学仕身怀一技，通过教书或者其他什么机关职业也能获得一定收入；只有写生书手，生活没有保障，状况相对差些。

但是，无论哪一类抄经者，生活状况的好坏最终取决于书法水平的高低。隋唐时代，请人抄经，然后施舍给寺院流通，广布佛缘，被视为一桩功德，十分流行。施舍者社会地位有贵贱之分，经济状况有贫富之别。平民百姓拿出几个辛苦积攒下来的小钱，只能请一般的书手抄一部短小的佛经，以表虔敬之意。财大气粗的权贵显要企盼菩萨保佑，吉星高照，则不惜巨资，抄大部头的佛经，并且甄别简选，尽挑名家高手抄写。这样，就使得抄经者按照书法的好坏，分成贫富两类。

　　敦煌遗书《乾德四年重修北大像记》记载，归义军节度使曹元忠在重修北大像时，因天气炎热，与夫人到莫高窟持斋避暑，"系想念于千尊"，便"尨尨而每燃银灯，光明彻于空界；窟窟而常焚宝馥，香气遍于天衢。夜奏萧韶，乐音与法音竞韵；昼鸣铃钹，幽暗之罪停瘳。兼请僧俗数人，选简二十四个，□□□□大王尨内抄写《大佛名经》文。一十七寺之中，每寺各施一部，内摘一部，发遣西州。所欠《佛名》，誓愿写毕。"他所请来的二十四位抄经者，有僧有俗，都是经过"选简"的当地名家。在尨尨银灯，窟窟香气，夜奏萧韶，昼鸣铃钹，乐音与法音竞韵的环境中抄写经文，排场很大，可以想见润资不菲。再如P.3126《颜之推还冤记》的眉批说："中和二年四月八日下手镌碑，五月十二日毕手。索中丞以下三女夫，作设于西牙碑毕之会。尚书其日大悦，兼赏设僧□以下四人，皆沾鞍马缣细，故记于纸。"抄碑的报酬是鞍马缣细。王树枏《跋鄯善土峪沟所出残经》引《魏书·刘芳传》云："昔魏刘芳常为诸僧佣写经论，笔迹称善，卷直一缣，岁中能入百余匹。"唐代笔记小说《冥报记》说："唐武德时，河东有练行尼法信，常读《法华经》，访工书者一人，数倍酬值，特为净室，令写此经。"

　　字较差的写生书手为穷人抄些小经，每次报酬微薄，只能靠量多来维持生计。敦煌遗书中一千来卷的《无量寿宗要经》大都出于他们之

手。看题记，有许多卷是同一人书写的，如国家图书馆所藏余57、成25、云60、称28、柰1、柰57、位21、柰46、阳39、制87、师16、文51、虞96、冬98，皆"令狐晏儿写"，地98、冬78、余23、吕22、生41、水9、菜71、重59、芥86、海8、吕27、制56、收88、藏100、鸟73、辰5、出16、珍47、姜72，皆"田广谈写"。此外，张良友、吕日兴、张瀛、张略没藏、张涓子、解晟之、裴文达等人也多次抄过这类经卷。

这些人的生活比较困苦。S.0692《秦妇吟》是张盛友所抄，字不好，卷末题有一小诗："今日写书了，合有五升麦。高代（贷）不可得，还是自身灾。"高利贷借不得，因为还债是一种灾难。抄书虽然苦，但抄好后多少还能得到一些糊口之粮。小诗虽短，却充满了辛酸的自嘲和自慰。可以想见，如果仅仅为稻粱之计，饿着肚子一卷卷地抄写成千上万字的经卷文书，是一种多么单调乏味的苦役！更为痛苦的是辛辛苦苦地终于抄完之后，施舍者竟不来取了，报酬成为泡影，工夫白化，岂不冤枉！京宿99《禅安心义》后面的题诗就反映了这种情况以及作者的愤懑情绪："今日写书了，因何不送钱？谁家无懒汉，回面不相看。"遇到这种情况只好饿肚皮了。

写生书手中字好字坏的报酬差别很大，而介于两者之间的一般中等或者偏上者，则能维持温饱。京鸟84《书幡帐目》记载了当时书写幡幛的润格："丑年五月十五日，杜都督当家书幡卅二口，每一口麦壹

硕，准合麦肆拾贰硕。"寅年三月廿日，僧海印书幡十二□，每□麦一硕二升。""卯年二月十日，僧福渐书幡十二□，每□麦壹硕贰升。""张山海书幡价领得物七宗：布一匹，麦两硕，油一升。""北兰若杜家书佛堂领麦陆硕。"京潜15《大般涅槃经》的题记记载当时抄经的价格说："清信女令狐阿咒出资为亡夫敬写《大般涅槃经》一部，三吊；《法华经》一部，十吊；《大方广经》一部，三吊；《药师经》一部，一吊。"还有P.3908卷子前"厨田麦拾伍硕"，P.5546卷子后"壹硕伍科"等题记可能也就是作品润格的标价。有这样的收入，温饱是不成问题了，但可能也仅此而已，正如P.2555《净土寺记物账》后的题诗所说，"杞笔椽书未增财"，一般人靠抄写经书是不能发财的。

因职业和水平关系，抄写者的经济状况差别很大，这种差别为他们的书法风格打上了鲜明的烙印。

僧人的生活比较安稳，遁入空门，衣食有了保障，虔诚事佛，心情平静，抄写态度相当认真。而且，寺院为弘法之所，特别强调佛经书写的美观性。京辰46《四分律删补随机羯磨》题记："午年五月八日，金光明寺僧利济，初夏之内，为本寺座金曜写此《羯磨》一卷，莫不研精尽思，庶流教而用之也，至六月三日毕，而复记焉。"一卷经竟写了近一

个月！京冬92《戒律名数节钞》题记："丙午年七月五日，大番国肃州酒泉郡沙门法荣写，手恶，笔若多阙错，多有明师望乘改却。"他们写的时候唯恐出错，因此我们在许多经卷的题记中时时看见"勘了""一校竟""校定无错"等字样，甚至还有二校、三校的。在这种心态下产生的作品一般来说都是点画严谨，一丝不苟，结体平正工稳，字形大小一律，章法纵横有序，整整齐齐。P.2100《四部律并论要用抄卷上》是沙门明润抄写的，字体大小一律，极其规整，他在题记中就明确指出："纵有笔墨不如法。"法度高于一切。

水平较差的经生书手生活相当艰苦，可能也没有什么学识修养，再加上请他们抄经的都是些穷人，出价低，对字好坏也不太在行，不太在乎。因此，他们所抄的经卷纸张短窄，字写得小，每行约三十五字，比一般每行十七八字的经卷多了一倍。字与字之间挤得很紧，密密麻麻，线条扁薄，结体局促，一副窘迫寒碜的样子。显而易见，这类写生书手学过书法，但缺乏天资，连一般的点画和结体都未能到家。并且为生活所迫，疲于应付，无暇深入研究。他们的作品有一般经卷书法的习气而没有其精巧娴熟，有蹩脚的技巧法度而没有天真烂漫的稚拙之趣，它们是全部敦煌遗书中最乏味次劣的作品。如令狐晏儿写的京制87和京北

卿鑒之班將軍有將軍之任如今軍容階誰鬧府官卯此門將軍相違

到任自有次敘供以功績敗高恩澤甚二出入王公寵之不敢為此不

可令居本任別示有舅宗兵可於軍相帥於座南橫突一程如卿

文壽家尊諂雜事御史別置一揭使百寮吳澤瞻卿不以此手何以

今他失位以聖輔國停以恩澤經居左右僕射及二公上令天下錢帛

乎吾人立意去三友損去三友額僕射與軍容為直誰之友不能僕

射為軍容信勿辱之友又一所生僕射放合為手時輒訓特僕射賈

臨目兄兄今家之中不放顯過令去興道之會遂非自獨八座尚書

欲令便宗座州軍城之種之恩未修輔廷公謎買不應以此令既

若此僕射意吳應以為尚事之上僕射某州勅今手羞以尚事

8108《佛说无量寿宗要经》，就是典型。

三、抄经人员的培养

敦煌遗书S.0797《萨婆阿私底婆地十诵比丘戒本》写于建初元年（405），书法极佳，卷末题记云："到夏安居写到戒讽之文，成，具字而已。手拙用愧，见者但念其意，莫笑其字也，故记之。"可见当时人对经文书法很讲究，如果写得不好就要被人讪笑，因此抄写者只好先自谦一番，"手拙用愧"，希望大家"但念其意"，考虑到他的虔诚敬惕，多多包涵。S.2925《佛说辩易经》也是件出类拔萃的作品，卷末题记云："太安元年（455）岁在庚寅正月十九日写讫，伊吾南祠比丘申宗，手拙，人已难得纸墨。"同样也自谦"手拙"。对书法说长道短是南北朝书坛的普遍风气，北朝王愔的《古今文字志》和南朝羊欣的《采古今能书人名》都反映了书法界对批评的重视，而这些佛经题记则反映了一般人对书法批评的重视。

大量抄写佛经，而且要抄得漂亮，这就引出了书法教育和人才培养的问题，南北朝和隋唐时期的僧院寺庙承担了这个任务，一方面为各类抄经提供字体规范、书写漂亮的范本，另一方面提供场地，组织生员，实施教育，培养人才。

《尚书故实》记载："右军孙智永禅师，自临（《千字文》）八百本，散与人间，江南诸寺各留一本。"智永这样做的目的是提供范本让经生临摹，以便他们把经抄得更加规范美观。从敦煌遗书中的四万多卷佛经来看，经文大多用楷书抄写，而经文的疏解则很长，大多用草书抄写，因此智永《千文字》是真草两体的。除了智永以外，唐代僧人书法家好写《千文字》，如《怀素草书千文字》《高闲草书千文字》等，这些《千字文》都写得很规范，与他们的平常风格不同，其原因就在于作为抄经书法的范本，必须规范，如前面题记所云"纵有笔墨不如法"。敦煌遗

书中的《千文字》抄本，据不完全统计有四十余种，其中唐代蒋善进的临本与传世的智永《真草千文字》惟妙惟肖。由此可见这种抄经书法范本的流传之广，影响之大。

根据敦煌遗书资料反映，敦煌的许多寺院不仅主持佛事，帮助人们"殄除灾障""臻集福庆""同登正觉"，同时还兼顾书法教育，培养抄经人才。敦煌遗书中有许多破旧经卷的反面都是学生的练字作品，如北8427《沙弥习字》，临摹的是《佛说地藏菩萨经》抄本，每个字写一行，每行二十字左右，字形大小相近，笔画粗细匀称，章法整整齐齐，写得非常认真仔细。还有一些作品临得更加规范，有日期，有老师批语，显然是一种学校式的正规训练，如S.2703《天宝八载三月史令狐良嗣牒》后面的《千字文》习作，每个字例临写三行，每行约二十字，每个字临六十遍左右。每行中有老师写的两个字例，一个在行首，一个在行中间，老师的字例写得非常漂亮，很像智永《真草千字文》，学生临得也很仔细。每次作业临三四个字例，总共写二百遍左右（按书写时间推算，很可能就是每堂课的作业）。最后将三四个字例合写一遍，签名，署上日期，如"阳云腾"下署"休十八日"，"致雨露结"下署"休十九日"，"为霜金生"下署"休廿日"等，天天如此。"丽水玉"后有老师的批语："渐有少能，亦合甄赏。""甄赏"意为选拔优胜，说明它是一种正规的学校式教育。

四、抄经书法书风特点

这是一个很重要的问题，有待深入研究，这里仅仅就一种现象提出来，供大家参考。

清人李佐贤《石泉书屋金石题跋》云"（铁山摩崖）《石颂》云：'有大沙门僧安法师者，工书，尤最以写《大集经》。'是明言此经为安法师所书，特未著安法师之名。考后题名有'东岭僧安道壹同著经'一

行，则所谓'安法师'者，即安道壹无疑也。"他认为这三种摩崖都出自安道壹之手。而且，这三种摩崖与比邻的《泰山经石峪金刚经》字体书风相近，因此，又有人认为《泰山经石峪金刚经》也出自安道壹手笔。

这些摩崖的字体融篆书、分书和楷书于一体，点画苍润浑厚，粗细变化不大，提按顿挫深藏于带有浓厚篆书意味的笔痕之中，纡徐容与，凝重含蓄。结体左收右放，横势开张，似欹侧还端庄，似散逸还浑凝，似精神还冲淡。风格雍穆平和，气宇恢宏。康有为《广艺舟双楫》云："四山摩崖通隶楷，备方圆，高浑简穆，为擘窠之极轨也。"诚然。将这些摩崖与同样是摩崖的《云峰山刻石》相比，因为书写者及书写内容不同而区别非常明显：前者出于僧人之手，抄佛经，字体带有篆书和分书意味，比较古拙；后者为学士手笔，抄诗文，字体属于相当成熟的楷书，比较时髦。这种现象使我联想起敦煌遗书，其中佛经卷子的字体书风比较古拙，文献典籍的字体书风比较时新，区别与此完全一致。

《隋书·经籍志》云："北齐封拜册用篆字。"《通典》卷五十五载晋博士孙毓议曰："今封建诸王，裂土树藩，为册告庙，篆书竹册，执册以祝。"魏晋六朝时，篆书根本就不流行了，在封册上用篆字只是为了表示郑重其事。再如汉代分书碑碣用篆书作额题，唐代楷书碑碣用篆书或分书作额题，也同样是为了表示郑重其事。抄经是一项神圣的工作，虔敬的心态会使抄写者尽可能采用古老和庄重一些的字体来书写，于是作品中就多了篆书和分书的意味，在书法史上就多了一种篆分楷合一的比较特殊的字体书风。

王学仲先生特别关注这种现象和这种字体书风，在《碑、帖、经书分三派论》一文中，将经书提升到与碑、帖并列的地位，认为"碑、帖之发展，各有其契机，如江河之有源泉，花木之有由蘖，帖学与碑学是前人对书学发展的历史总结，惟经学书系为书史所疏漏，而早期

帖学出于贵族，碑学多是乡土书家，经派出于书僧、信士，启端已明，三派的书手迥然不同，壁垒争盟，在书史上并驾齐驱。"三派并列的观点是否合适暂且不论，但在敦煌遗书中也好，在摩崖刻石上也好，抄经书法确实与众不同，篆分楷合一的字体书风确实值得作为一种专门的类型来研究。

三　湖南出土简牍书法研究

二十世纪以来，战国和秦汉时代的各种简牍纷纷出土，甘肃、山东、安徽、江西、河南、湖北和湖南等地都有发现，尤其是湖南，不仅数量多，动辄成千上万，仅《走马楼吴简》一项就有十万余枚，是《居延汉简》《居延新简》和《敦煌汉简》总数21 089枚的五倍，而且内容丰富，有公私文书、遣策和文献典籍等，甚至年代也最长，前后六百年，从战国到晋代，一直到简牍退出历史舞台为止。湖南出土的简牍堪称中国历史文化的宝贵遗产。

研究湖南出土简牍，阐述当时社会文化的方方面面，需要众多领域学者的共同努力，这是一项长期而艰巨的工作。本人爱好书法，只能就这个专业领域，针对湖南简牍在不同历史时期所表现出来的不同的字体书风，去揭示它们发展演变的过程，彰显其书法史的研究价值和书法创作的借鉴意义。

一、战国楚简

湖南出土的楚简很多，二十世纪五十年代和九十年代，分别在长沙

的杨家山、五里牌、仰天湖，临澧的九里，常德的夕阳坡，慈利的石坡等战国墓葬中出土过。这些简牍与在湖北包山和河南新蔡等战国楚墓中出土的简牍相比，字体书风非常接近，都是用弹性极强的硬毫笔所写，笔画粗细变化不大，只是一根线条，圆润劲健，干净利索，而且横不平、竖不直，左倾右斜，尤其是横竖相连的折笔为求快写，一律写成弯曲的弧线，结果使得结体也以圆曲为主（插图1）。

这种圆曲可以加快书写速度，提高效率，因此也是东周各国草体都多少带有的共同特征，如晋国的《侯马盟书》等。但是楚国表现得特别夸张，既表现在日常应用的简牍上，还表现在重要的青铜器铭文上，如《楚王酓肯鼎》（前341至前328年，插图2）和《郏陵君豆》等。胡小石先生在《齐楚吉金表》中说："楚书流丽，其季也，笔多冤屈而流为奇诡。"而且历史地往上追溯，《鄂君启节》（前323年）、《曾姬无恤壶》（前344年）、《曾侯乙钟》（前433年）、《王子申盏》（前505至前489年）、《王子午鼎》（前577—552年，插图3）等，字体书风虽然一直在变，点画从婀娜流美到宛转圆劲，结体从瘦长到扁平，但是都保持了以圆曲为主的共同特点，尤其是鸟虫书，堪称极致。

楚国盛行圆曲的字体书风，从金文到简牍，应用普遍，从春秋到战国，历史悠久，这样的流行除了实用上追求便捷之外，还有深刻的思想和文化背景。《国语·郑语》和《史记·楚世家》都说楚人是祝融的后裔。《左传·僖公二十八年》记载楚国的别封之君夔子不祀祝融和鬻熊，楚人以为大逆不道，举兵攻灭了夔国。关于祝融的身份，《国语·郑语》和《史记·楚世家》说是帝高辛的火正。还有的学者认为"祝融"音通"丰隆"，都是摹状雷声之词，《楚辞》中丰隆即

插图1

插图 2 插图 3

雷神，因此祝融也是一位雷神。祝融到底是火正还是雷神，我们不去管它，总之，他的形象都是由缭绕回环的曲线组成的。

凰鸟是楚人的部族图腾。楚人喜欢颂扬凰鸟，在楚人的民歌总集《楚辞》中，"凰"字二十四见，凰属的"鸾""朱雀""玄鸟"也为数众多。诗歌之外，楚人还喜欢描绘凰鸟。将它作为图饰，并且在凰的冠、

翅及尾上缀以花卉、穗禾和叶蔓等，所有这些图饰和花纹都是用夸张的圆曲的线条来表现的。

《韩非子》记载："楚王好细腰，而国中多饿人。"当时楚国的习俗不仅女子要"小腰秀颈"（《楚辞·大招》），男子也是如此。《墨子·兼爱中》说："昔楚灵王好士细腰，故灵王之臣，皆以一饭为节，肱息然后带，扶墙然后起。"楚人以苗条纤柔为美，与之相应，他们的各种艺术无不体现着这样的审美观念。比如乐舞，《楚辞·九歌》的描写是"偃蹇"和"连蜷"，上海博物馆藏品刻纹燕乐画像椭杯上的舞人形象，一是袖长，二是体弯，极富曲线律动之美。在装饰画上，主要是以曲线表示的云纹、涡纹、鳞纹、花瓣纹等。云纹最常见，形态变化繁多，有卷云纹、流云纹、钩连云纹、蝶状云纹、花瓣云纹，以及多种云纹在一幅图案上的交错组合。在青铜器上，多饰以形状奇特的窃曲纹，状甚长，上下皆曲，组合复杂，手法细腻，线条柔美，有怪异之状而无狞厉之态。

楚国书法中好圆好曲的特点本质上反映了楚人的历史意识和审美观念，代表了楚文化的一般特征。

二、秦简

秦国经过商鞅变法，法律严明，《睡虎地秦简》中的《内史杂》云："有事请也，必以书，毋口请，毋羁请。"下级部门有所请示，都要写成书面报告，记录备案，以便稽查。这样一来，各种行政档案纷至沓来，史书记载，秦始皇每天处理的简牍文书多到要用石来计量（一石重一百二十秦斤，相当于今天的三十公斤左右）。里耶秦简书写于秦王政二十五年到秦二世二年，虽然只有短短的十四年，而且还只是一个深井中的埋藏，但是竟有 37 000 多枚，由此可见秦国行政档案数量的浩繁，也可见秦国法律制度的严明。

秦始皇统一中国之后，实行"书同文"政策，推出两种字体：一种

正体，用于重要场合，例如碑碣铭文，叫篆书，由李斯厘定；另一种草体，用于一般场合，例如行政文书，叫隶书，由程邈厘定。卫恒《四体书势》说："秦既用篆，奏事繁多，篆字难成，即令隶人佐书，曰隶字。……隶书者，篆之捷也。"篆和隶的关系就是正体与草体的关系，隶书是篆书的草体。秦国的篆书正体存有《泰山刻石》，虽然字数不多，但是可以管窥蠡测；隶书草体却因为没有传世作品，长期以来不得而知。唐代虞世南的《书旨述》曾感叹说："隶、草攸止，今则未闻。""至若程邈隶体，因之罪隶以名其书，朴略微奥，而历祀增损，亟以湮沦。"而今天有了里耶秦简，就可以知道什么是秦代隶书了。

里耶秦简的字体书风与战国楚简不同，以插图4的笥楬为例，因为笥楬的作用是挂在笥外标示里面的存放之物，内容重要，字数又少，所以一般都写得比较认真，书法的表现欲望比较强，最能反映作者的审美观点。这件作品字形偏长，竖画有垂直线，楚简中流行的圆曲在减弱，平直的规整在加强，明显有秦代小篆的特征。从扁平圆转的楚简转变为纵长平直的秦简，字体书风不同，可以说明秦国"书同文"政策的推行力度很大，效果很明显。

里耶秦简是典型的秦隶，以此为标准，就可以判断一些出土文物的书写

插图4

年代了。如马王堆汉墓中出土的帛书《五十二病方》（插图5）和《战国纵横家书》，虽然没有书写年代，但是与图4的字体如出一辙，因此可以肯定是秦代抄本。同样，插图6左侧为里耶秦简，可以推断右侧的马王堆帛书《老子甲本》也是秦代抄本。里耶秦简数量浩大，再加上被里耶

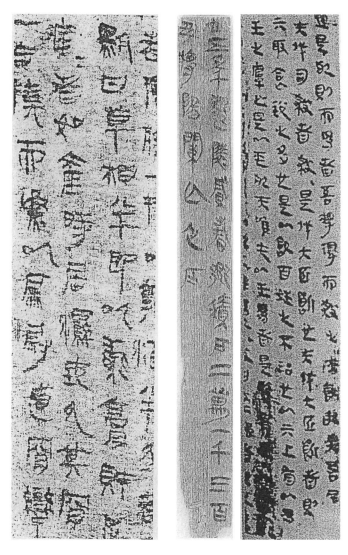

插图5 插图6

秦简所推断的秦代作品，改变了秦代书法"文献不足征"的局面。

　　如前所述，行政档案的目的是稽查，因此它们必须有人签署，以示负责。汉律规定，"书或不正，辄举劾之"（《说文解字叙》），"字或不正，辄举劾之"（《汉书·艺文志》），书写格式或字体不端正者都要受到举劾。汉代如此，法制严明的秦代想必更是如此。因此我们发现里耶秦简在一段文字的最后往往有"某发"，在一枚简牍的最后（左下角）常常有"某手"，它们都属于署名，而"发"是文件的来源者，"手"则是简牍的书写者。我以前在研究《居延新简》时发现，简牍的最后一般都有掾某、属某、书佐某。《百官志》注引《汉书音义》云："正曰掾，副曰属。"掾属为地方行政的正副长官，书佐的身份按照文献记载，是正副掾属的秘书，叨末签署，承担"字或不正"的责任。《居延新简》EPF22·68号简署名为"掾阳守，属恭，书佐况"，EPF22·71A号简署名为"掾阳守，属恭，书佐丰"，两枚简中掾署的名字相同，书佐的名字不同，再看它们的书法风格也完全不同，因此可以推断书佐就是简牍的书写者。用这种方法检测里耶秦简的书写者，插图7上有"欣发""处手"，插图8上有"端发""处手"，两枚牍的书法风格完全一样，当出于一人之手，即名为"处"之人所书，"处手"就是他的署名。同样的例子，插图9、插图10和插图11上都有"敬手"的签署，三枚牍的字体书风完全一致，想必也是出于"敬"一人之手。

　　有了作品，有了作者，研究秦代书法就有了具体的人物和对象，比如，我们在里耶秦简中发现了一位优秀的书法家，名字叫"履"，插图12是他的作品。这件作品笔画轻灵俊秀，结体端整，基本上每个字都有长画逸出，纵横舒展，长画与长画之间左右避让，相辅相成，相映生辉，营造出一种潇洒飘逸的风格面貌，极有魅力。我们再将这种字体书风放到历史演变的进程中来看，它以篆书为主，但横向舒展的笔画已有分书端倪，篆分兼备。属于篆书向分书过渡时期的作品，由此我可以把它作为秦代法发展的一个坐标，多找几个这样的坐标，把它们连接起

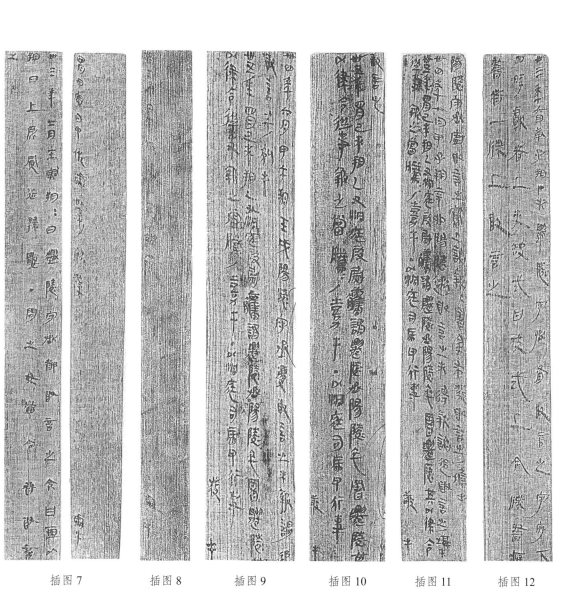

插图 7　　　　　　插图 8　　　　　　插图 9　　　　　　插图 10　　　　　　插图 11　　　　　　插图 12

来，就能够建构秦代书法的历史。

而且，这样的作品，在书法创作上很有借鉴作用。学习书法一般都从经典作品入手，但是亦步亦趋，会越写越规矩，越写越僵化，因此一定要转益多师，不断扩大取法范围，然后"积千家米，煮一锅饭"，创造出自己的风格面貌。这种博采众长的创作必须具备分解与综合的能力，否则临摹得再多，哪怕是写什么像什么，还是不会有自己风格的。书法创作本质上就是将时代精神灌注到对传统的分解与综合之中，分解与综合的能力就是创作能力，它是要培养的，培养的方法之一就是临摹这种兼有多种字体书风的作品，从中发现、理解和掌握它们的兼容方法。

三、汉简

湖南出土的汉简有《马王堆汉墓竹木简》《沅陵虎溪山汉简》《长沙走马楼西汉简牍》《长沙东牌楼东汉简牍》和《长沙五一广场一号井东汉简牍》，它们前后历时三四百年，时间很长，字体书风的变化也很大。

1.《马王堆汉墓竹木简》 共900余枚，其中三号汉墓出土的《十问》（插图13），写于汉文帝十二年（前168年）之前，横画排列整齐，起笔和收笔处略有蚕头雁尾的波磔，结体平正，竖画向左右两边斜出，又粗又长，有修饰味。三号汉墓的《遣策》（插图14），写于汉文帝十三年（前167年），字形比《十问》更加强调和夸张左右斜出的波磔之笔。一号汉墓的《遣策》（插图15），可能写于文景之交，绝对年代在前175至前145年之间，书风与三号墓的《遣策》相比，稍微规整一些，字形纵长，还保留了篆书特征，但是笔画形式开始变化，横画落笔重按，行笔爽辣，收笔上翘，微有波磔，这是蚕头雁尾的端倪。竖画左右开张，上细下粗，长而夸张，已孳生出撇和捺的雏形。总之，笔画已不满足于篆书的等粗形式，开始修饰，表现出向分书演变的趋势。以插图16的简牍作品为例，

插图 13　　插图 14　　插图 15　　　　　　　插图 16

横画一波三折，撇捺的粗细变化很大，这种趋势非常明显。

2.《沅陵虎溪山汉简》 共1 336枚残简，墓主人死于汉文帝后元二年（前162年），说明这批简牍的书写年代不会晚于公元前162年，是紧接着马王堆汉简的作品。从字体书风来看，结体逐渐方正，点画更加强调波磔，撇和捺又粗又大，风格端庄宽博，雍容大度，插图17和插图18的风格与汉碑《西狭颂》相近，因为是书写的，所以更加流畅飘逸。

3.《长沙走马楼西汉简牍》 共2 000余枚，书写年代为汉武帝元朔元年（前128年）至太初四年（前101年），是紧接着沅陵汉简的作品，字体书风也紧接着进一步从篆书向分书演变。具体表现为字形偏扁，笔画形式更加丰富，撇和捺都很夸张，尤其是捺画从细到粗，反差极大。横画落笔重按，中段行笔轻提，收笔又是重按以后挑出，已具备蚕头雁尾和一波三折的特点。这说明到汉武帝时期，分书在简牍草体中已粗具规模。插图19的风格与《礼器碑》相近，用笔轻

提重按，线条粗细分明，非常华丽，风格特征为清劲雄健。

虎溪山汉简牍和走马楼西汉简的点画和结体都已具备分书特征，风格与汉碑相近，因此，这些作品对汉碑学习帮助很大，清代冯班的《钝吟书要》说："八分书只汉碑可学，更无古人真迹。近日学分书者，乃云碑刻不足据，不知学何物。"他主张学汉碑，但是不知道怎么学习汉碑的用笔方法，因此只能说："书有二要：一曰用笔，非真迹不可；二曰结字，只消看碑。"认为学汉碑主要看它的结体造形，至于点画用笔，仍然要模仿法帖。现在有了这类简牍书法，汉代人写分书的用笔方法也一清二楚了，如果能将这种用笔方法及其表现出来的微妙变化融入汉碑学习中，一定会丰富细节，增加魅力。对此，郑孝胥早在《海藏书法抉微》中，就汉简书法的借鉴作用说："由是汉人隶法之秘尽泄于世，不复受墨本之蔽。昔人穷毕生之力于隶书而无所获者，至是则洞如观火。篆、隶、草、楷，无不相通，学书者能悟乎此，其成就之易已无俟详论。"

4.《长沙东牌楼东汉简牍》 共426枚，有墨迹者206枚，书写于东汉灵帝时代（168—189年）。分书的点画和结体形式在简牍草体中逐渐萌芽发展，到武帝时代已经粗具规模，两三百年之后，到桓帝和灵帝时代，经过整饬，取代篆书，成为流行的正体字，使用于碑刻和石经等最重要的场合。由此可见，草体的发展远远走在正体的前面，推动着正体的新旧更替。这是前面简牍所昭示的书法历史。而《长沙东牌楼东汉简牍》又进一步告诉我们，简牍草体在桓灵时代，被整饬为正体而盛极一时的同时，并没有停止发展的脚步，继续因革损益，开始从分书向楷书转变了。

分书的横画起笔重按，形成蚕头，收笔重按后向右上挑出，形成雁尾。撇画的收笔重按后回锋，捺画的收笔重按后挑出，左右两边形同飞翼。这样的修饰丰富了笔画形式，加强了艺术表现力。但是，它们都偏重造形，忽视连贯，一笔一笔，"笔笔断，断而后起"，书写太慢，效率不高，有悖于汉字作为语言记录符号的实用功能。分书点画不能兼顾艺

术和实用两方面要求，算不上一种完美的字体，因此还得进一步发展，发展的方向就是在造形的基础上解决上下笔画的笔势连贯。

一般来说，横画在收笔之后，下一笔的起笔都在它的左边或者下边，因此不能往右上挑出，必须往下按顿，向左回收。撇画如果要和下面的笔画连贯，收笔时不能按顿，必须顺势挑出，成为上粗下细的形态。横画竖画有时为了强化书写的连贯性，应当孳生出勾、挑、趯等形态。分书点画要加强笔势的连贯，只能如此，而结果则导致楷书的产生。

分书的一横左右两端粗细大致相等，撇和捺都是上细下粗，所有笔画左右两半的笔墨分量基本均等，因此，结体比较简单，只要横平竖直，就能保证分间布白的均衡和匀称，如大字写作"大"。楷书由于撇的收笔变按为提，上粗下细，而捺仍然是上细下粗，结果造成大字下半部分左疏右密，左轻右重，比例失调。为了克服这种毛病，必须增加右下捺画周围的布白，写成"大"的形式，也就是将一横变为左低右高的斜横，以左低来压缩左下的空间，以右高来增加右下的空间，损有余而补不足。并且将撇稍微向左挪动一下，使整个字的中心从原来的正中改到稍微偏高偏左的地方，结果产生出所谓上紧下松、左紧右松的结体特征。

从分书到楷书的演变，有两个最大的特征：一是点画连绵书写；二是结体左低右高和左紧右松。《长沙东牌楼东汉简牍》就是这段历史的见证。为了追求连贯书写，横画顺势露锋起笔，收笔不再往右上挑出，而是往下按顿回收，与下面笔画相连，撇细捺粗，左轻右重，为了左右布白的匀称，横画不得不左低右高，打破分书横平竖直的结体方式。而且因为强调了上下连贯，上一笔的收笔就是下一笔的开始，笔笔要"回收"，下一笔的开始就是上一笔的继续，笔笔要"逆入"，逆入和回收约束了点画的横向打开，使横画变短，使结体变长。插图20和插图21的行书，插图22和插图23的草书，都明显具有楷书的特征。由此，我们知道东汉后期是中国书法史上一个重要的转折时期，分书向楷书、隶书向行书、章草向今草的转变就是从那时开始的。

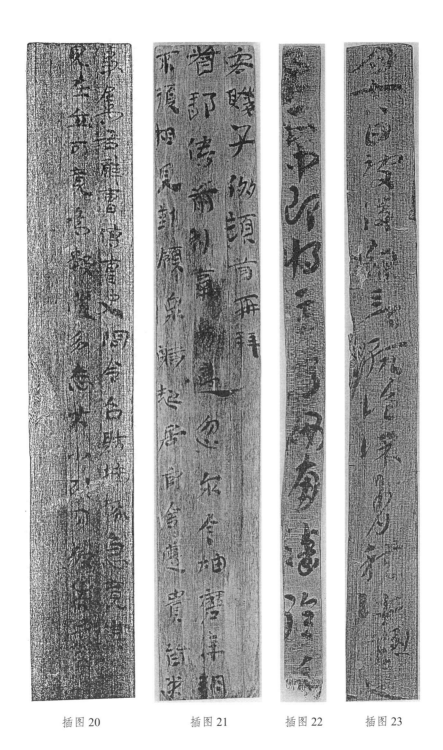

插图 20　　　　插图 21　　　　插图 22　　　　插图 23

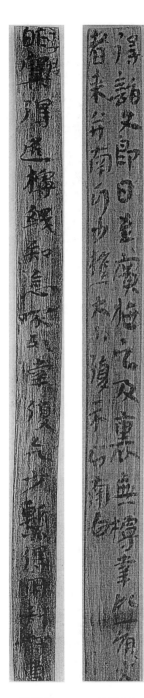

插图 24　　　插图 25

四、魏晋简

魏晋时代是中国书法史上最重要的发展阶段。一方面，在字体上完成了从分书到楷书、从隶书到行书，从章草到今草的转变，结束了书法的字体演变。另一方面，在书风上酝酿出以二王为代表的清朗俊逸的风格面貌，成为千百年来中国书法的基本范式。这一变化是划时代的。唐代孙过庭《书谱》开宗明义的第一句话就是："夫自古之善书者，汉、魏有钟张之绝，晋书称二王之妙。"他认为书法的历史就是从二王开始的。

传世魏晋时代的书法作品，主要是碑版墓志，都是正体。当时的草体是怎么样的？传世作品太少，除了甘肃出土的一些残简残纸之外，最丰富最翔实的资料就是下面两种湖南出土的简牍。

1.《走马楼吴简》《郴州苏仙桥三国吴简》 前者共10万余枚，书写年代从东汉献帝建安二十五（220年）至孙吴嘉禾六年（237年）。后者共140枚，书写年代在孙吴赤乌二年至赤乌六年（239—243年）。这两批简年代相近，字体书风基本相同，与前面东汉晚年的简牍一脉相承，继续在往楷书化方向发展。无论行书简牍如插图24和插图25，还是草书简牍如插图26，都写得很简

捷，波磔挑法基本不存在了，连
捺画都写得比较简练。笔画两端
虽然没有明显的牵丝映带，但笔
势大多是上下连贯的。这样的行
书和草书作品经过整饬，加以规
范化和工整化，就是楷书，插图
27已接近楷书，插图28和插图
29更加成熟，横竖撇捺点的写法
已纯然楷式，只是在结体方扁和
横向笔画比较舒展上，还残留着
一点分书痕迹。这种楷书与三国
时钟繇的传世作品《宣示表》和
《贺捷表》相似，而钟繇的作品仅
存刻本，体现不出书写节奏，学
不好容易呆板，正如米芾《海岳
名言》说："石刻不可学……必须
真迹观之，乃得趣。"学习钟繇书
法，如果参考这类简牍，无疑会
写得更加生动和精致。

2.《郴州苏仙桥西晋简牍》
共909枚，书写年代为公元300年
前后。基本上全是楷书，尤其是
插图30的诏书、插图31的祝文，
内容牵涉皇上和神明，因此书写
特别规整，已是标准的楷书。而
插图32、插图33、插图34用笔疏
朗洒脱，遒劲秀逸，结体收放开

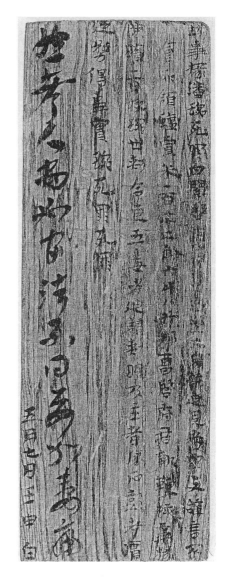

插图26

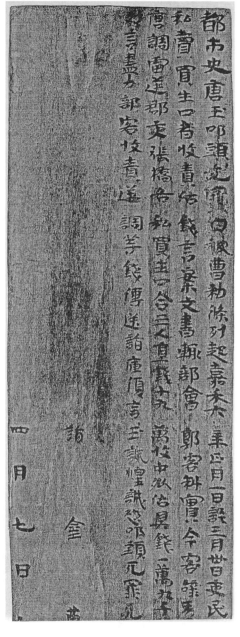

插图 27　　　　　　　　插图 28　　　　　　　　插图 29

插图 30　　　　插图 31　　　　插图 32　　　　插图 33　　　　插图 34

合，变化多端，写得特别精彩。

从这批简牍来看，楷书、行书和草书到晋代都已成熟，这一历史事实的确认非常重要，可以解决书法史研究上的许多问题，以著名的《兰亭》辩论为例。否定的人认为《兰亭序》没有一点波磔挑法，不合"王羲之善隶书"的文献记载，不合当时有些墓志作品还残留着波磔挑法的实际情况，因此是一件赝品。肯定的人则竭力从《兰亭序》中去寻找波磔挑法的蛛丝马迹，无限扩大，以此来应对否定派的责难。其实他们都不了解晋代流行的字体书风，如果看到这些简牍上楷书行书和草书的成熟程度，就不会发生疑伪的妄念了。隶书为"篆之捷也"，是篆书正体的草体，草体的发展走在正体前面，怎么能以墓志正体来判断草体的发展程度呢？这些简牍对书法史研究的意义极其重大。

综上所述，我就湖南出土的简牍，按照年代顺序，分作战国简、秦简、汉简和魏晋简四个阶段，从字体和书风两个方面，论述了它们发展演变的过程，特别强调对于书法史研究的价值和对于创作借鉴的意义。充分研究和继承这笔丰富的遗产，是当代书法家责无旁贷的使命。

杂记与评述

这一辑共有十四篇文章，内容很杂，有读书心得、书史札记、创作经验和书法批评等，都是小文章，很短，只有一篇《张目达书法批评》比较长，那是在胡抗美和曾翔先生主办的《享受批评——全国代表性中青年书法名家个案研讨会》上的发言稿。所有这些文章现在看起来仍然觉得有些意思，因此集为一辑，作为学书过程的一鳞半爪。

一　论传统与现代

　　最近几年，我所思考的问题概括起来，不外乎两类：继承的问题和创新的问题，而继承的前提是对传统的理解，创新的基础是对现代的认识，因此，这两类问题的本质也就是传统的问题与现代的问题。今天，我到这里来讲学，主办者给我出的题目是"传统与现代"，可见，我所考虑的问题也是大家所关心的问题，其实，回顾历史来看一看，也可以说是古往今来一切书法家都会考虑的问题。

　　当今书坛，讲传统的有，讲现代的也有，其中不乏高见。但是，对传统与现代之间的关系问题却不够重视，因此，两种理论各是其是，各非其非，走向极端，会出现种种弊端：表现在权势者身上，一些人凭借他们的地位及话语霸权，以传统为棍子，压制和打击在创新过程中涌现出来的新人新作；表现在一些激进的年青人身上，则以传统为绊脚石，高呼要"与传统决裂"，怪力乱神，谋取惊世骇俗的戏剧效果。这些言行都极大地损害了传统的形象，也影响了书法艺术的创新发展。有感于此，我今天就想专门谈谈传统与现代的关系问题。

一、传统的就是现代的

举一个碑学的例子，汉魏碑版、墓志造像和摩崖题记等，都是不以人的意志为转移的客观存在，然而千百年来，在帖学一统天下的时代，人们对它们却视而不见、置若罔闻。清代开始，由于帖学败坏，以及时代变迁和审美观念的更新，人们开始发现它的美，从模仿到创作，蔚成风气。

同样一种存在，为什么有时视而不见，有时视同拱璧？瑞士心理学家荷尔沙创造了一种墨迹测试法。他把二十幅墨迹斑驳的图片给受测验者看，让他们说出看到什么。这些斑渍本无确定形象，各人可以在其中看到人物、禽兽、草木、什物的某一部分。心理学家通过对受测试者所辨认出来的东西归类、分析，结果发现他们所看出来的东西都是心中所期待的、恐惧的、苦恼的，或秘密喜爱的事物。

同样的事例在书画艺术上也有，沈括《梦溪笔谈》记载宋迪画山

水之法："先当求一败墙，张绢素讫，倚之败墙之上，朝夕观之。观之既久，隔素见败墙之上，高平曲折，皆成山水之象。"陆羽《怀素别传》记载怀素与颜真卿论草书云："贫道观夏云多奇峰，辄常师之。"宋迪是山水画家，因此在高平曲折的败墙上看出了山水之象；怀素是草书名家，因此在"云移不定山"的变幻腾涌中，体会到了草书之道。宋迪和怀素所师的其实都是他们心底所期待的形象。

上述例子说明客观存在的传统只有主观意识的介入才有价值，才有意义，才有鲜活的生命。人们对事物的理解和选择取决于内心的期待，心里有了，眼中才会看到，心里没有的，眼中也不会有。人们对待书法传统也是如此，选择之前，意识中都已经有了一种诉求，尽管很模糊，如老子所说的"惚兮恍兮，其中有象，恍兮惚兮，其中有物"。但是很诱人，它逼迫艺术家调动起全部智力去将它捕捉点化，定格为具体作品。

因此，理解和选择的关键在于意象诉求，有了，才会看出作品的

价值和意义，而且，有什么样的意象诉求，才会看出什么样的价值和意义，而内在意象是社会存在的反映，每个人都在一定的社会中生活，各种意识，无论多么个性化，无不打上时代的烙印。例如，对于王羲之书法，明代的项穆在《书法雅言》中认为"兼乎钟张"，集古法之大成，特征为"中和"；康有为在《广艺舟双楫》中则认为"学《兰亭》当师其神理奇变"，特征在于"奇变"。智者见智，仁者见仁，归根到底，由于时代环境的不同，各人站在自己的时代立场上，看到了王羲之书法的不同侧面，作出了不同的选择。项穆所处的明中后期，书法经过宋代的革新和元代的复古，正处于综合阶段，因此他看到了"中和"。康有为所处的清末，危运厄时，时代在变，人心在变，旧的封建统治秩序在崩塌，与之相应的，思想文化也随之而变，帖学大坏，书风处于剧烈的变更时期，因此康有为看到了"奇变"。

综上所述，对传统的选择，首先是个人的，是个人根据自己的思想感情和审美意识所作出的选择。然而，每个人都生活于一定的社会环境之中，存在决定意识，他们用时代的眼光去筛选传统，合则取，不合则舍，用时代的思维去解读传统，以今度之，想当然耳。结果，传统既是个人意志的反映，又是时代精神的体现，随读者而异，与时代俱新。根据这个道理，当一种生活环境的类似，一种追求理想的类似，一种内在情感的类似发生时，那些过去的传统形式都会产生一定的借鉴意义，在时代精神的灌注下，发生变异，成为新的形式，获得新的生命。正是在这个意义上，我们说传统的生命在于主体的介入和现代的阐释，而任何传统一旦有这种介入和阐释，都必然是现代的。传统的也就是现代的。

二、 现代的就是传统的

人们在现代社会中生活，看到许多新事物、新现象，接触到许多新

理论、新观念，产生出各种思想感情，如果想用书法艺术来加以表现，就必须将它们转变为视觉符号，转变为具体的点画和结体形式。然而，什么样的思想感情与什么样的点画、结体相对应，语言无法说明，荷兰画家蒙德里安说："如果你想捕捉到无形的东西，你就必须尽你所能地深入到有形的事物中去。"也就是直接到传统中去寻找去发现，它存在于某个人的点画，某个人的结体，某个人的章法，存在于传统的方方面面，书法创作就是要将这些符合自己思想感情的元素从原来的整体上剥离出来，然后融会贯通，加以综合表现。书法创作本质上就是将时代精神灌注于对传统的分解与组合之中，是刹那间完成的个人与社会、历史与现实的融合。

书法创作离不开传统，进一步说，书法交流也离不开传统。作品的意义只有在交流中才能实现，而要实现这种交流，使作品得到别人的理解并引起共鸣，必须采用规范的"语言"，根据大家所有的以为准绳，无论怎样新奇的思想感情，其描述"语言"应当是大家（至少是你所希望能了解的那部分人）所知晓的。只有在共通的、规范的语言场中，创作主体和审美客体才能通过作品进行情感和思想的交流。而这种"语言"，就是千百年来约定俗成的传统。齐白石主张创作要在"似与不似之间"，认为"太似媚俗，不似欺世"，将这个"似"字视作交流语言的规范程度，那就是说完全的陈词滥调是媚俗，"自说自话"则是欺世。怎样把握"似"的尺度？袁枚《随园诗话》卷八："诗虽新，似旧才佳。尹似村云：'看花好似寻良友，得句浑疑是旧诗。'"王伯良《曲律》卷三："我本新语，而使人闻若是旧句，言机熟也。"真正好的作品应当是新似旧，正如徐正濂先生在《诗屑与印屑》中说的"（篆刻上）吴昌硕苍茫高深，而有封泥瓦甓之意；黄牧甫机锋独出，而备秦铸汉凿之心；齐白石骨格开张，而不乏将军印之气"，书法上以二十世纪名家为例，康有为、于右任有汉魏碑版的影响，沈尹默、白蕉有二王帖学的影响。回顾历史，没有一位大师的作品不是集传统与现代于一身，融继承与创

新为一体的。

书法创作和交流都离不开传统，传统在为创作提供借鉴，为交流提供媒介时，也会对它们加以选择和排异，具有极大的反作用力。当今书坛，为什么解构形体的非汉字创作始终不能兴旺发达，尽管鼓吹者打出了"书法主义"等旗号，做了大规模的宣传，但还是干戈寥落，无人响应。为什么俗书派人多势众，甚至占据着各种官方组织的要津，权高威重，但还是受到了猛烈批判，成为众矢之的。原因很简单，就是因为前者虽然新，但缺乏传统，后者根本就是伪传统，他们都因为无视传统而遭到了传统的唾弃。

对传统的作用力，以前我们更多地看到它的保守性和消极性，忽视了它还有积极的一面，比如，它能够使思想感情不至于成为横空出世、天外飞来的怪物，使创作方法不至于成为面墙信手、浅薄无聊的垃圾，使审美趣味不至于五色而目盲，在纷乱错杂的现代性中找不到的前进的方向……传统无时无刻不在规范和纠正着现代性的偏颇和张狂，使它更加中正，更加深刻。在这个意义上，我们可以说现代精神一旦通过传统的规范和表述，就已经是传统的现代了，现代的也就是传统的。

综上所述，传统与现代的关系密不可分，一个代表过去，一个代表现在，作为前后相接的时间链上的存在，本质上是一以贯之的，熊十力先生说："夫道，一而已。立天者此道，立地者此道，立人者此道。然道本不贰而至一，但其发现，则不能不化而为两。……若不明乎此（道本不贰而至一），而遂谓阴阳二元，则道将成两片死物，又安得有圆满不滞、变动不居之大用耶？"书法研究上将传统与现代一分为二，目的是为了凸显其运动和发展的变化，赋予它生命的意识，从而激励人们通过创造去求得更长远的存在和发展。因此，传统与现代的关系可以用两句话来概述：传统只有现代精神的注入才有生命，才有意义，传统的就是现代的。现代精神只有在传统规范中才能得到表现并得到认同，现代的就

是传统的。

最后，引一段英国思想家蔼理斯的话作为结束："世上总常有人很热心地想攀住过去，也常有人很热心地想攫得他们所想象的未来。但是明智的人，站在二者之间，能同情于他们，却知道我们是永远处在于过渡时代。无论何时，现在只是一个交点，为过去与未来相遇之处，我们对于二者都不能有什么争向。……没有一刻无新的晨光，在地上，也没有一刻不见日没。最好是闲静地招呼那熹微的晨光，不必忙乱地奔向前去，也不要对于落日忘记感谢那曾为晨光之垂死的光明。"

二　读施蛰存《唐诗百话》

看《唐诗百话》，读到韩愈部分，心里有一种感动，于是翻阅更多的资料，作读书笔记如下。

韩愈是中唐时期伟大的文学家，他有感于六朝时代的诗盛行宫体，作文堆砌骈语，只讲文字之美，无视思想内容的现象，大力主张改革。

在散文方面韩愈推崇"三代两汉之文"，主张学习孟子、荀子、司马迁、扬雄的文章。以先秦两汉之文来扫荡六朝以后的轻浮虚靡，他的文章"磔裂章句，隳废声韵"，运用口语句法，"猖狂恣睢，肆意有所作"，开创了一种简练而明晰、生动而自然的文体。

在诗歌方面，韩愈把诗的语言和散文的语言统一起来，将散文的词语和句法用在诗里，写出来的诗看起来像是一篇押韵的散文，苏东坡因此说："诗之美者，莫如韩退之，然诗格之变，自退之始。"

在诗文风格上，韩愈自称其文说："不专一能，怪怪奇奇。"并且自作诗云："若使乘酣骋雄怪。"对于具体的遣词造句，又说："钩章棘句，掐擢胃肾"。对于这种风格，清代刘熙载《艺概·诗概》评论说："昌黎诗往往以丑为美。"又说："奇者，即所谓'时有感激怨怼奇怪之辞'。"还说："八代之衰……昌黎易之以万怪惶惑。"

对于韩愈开一代新风的诗文风格，当时有许多人不理解，而韩愈自己认为都是有传统渊源的，只不过"师其意不师其辞"而已。施蛰存先生为此阐述说："他的一部分诗，虽然当时人以为怪，其实也还是远远地继承了汉魏五古诗的传统，或者还可以迟到陶渊明。从陶渊明以后，这种素朴的说理诗几乎绝迹了三四百年，人们早已忘记了古诗的传统，因而见到韩愈这一类诗，就斥为怪体了。"

韩愈的门人李汉在《昌黎先生集》的序文中说："时人始而惊，中而笑且排，先生益坚，终而翕然随以定。"这让我想起罗曼·罗兰在小说《约翰·克利斯朵夫》中的一句话，大意如此：当天才在奋斗的时候，陪伴他的是蔑视；当他接近成功的时候，这种蔑视会变成恶毒的诽谤；然而一旦成功，所有的蔑视和诽谤全部化为肉麻的吹捧。

韩愈的文学革新有两个原则：第一，不用陈词滥调，"惟陈言之务去"；第二，有独立的风格，"能自树立"，他认为"若皆与世浮沉，不自树立，虽不为当时所怪，亦必无后世之传也"。而要做到这两点，他认为必须要提高学识修养，方法是"行之乎仁义之途，游之乎诗书之源"。这两个原则和方法应当成为所有艺术创新者的座右铭。

三　隶书正名

　　字体是汉字的点画和结体在不同时期表现出来的不同形态，古往今来，正体字有甲骨文、金文、篆书、分书、隶书和楷书等，草体字有行楷、行书、行草、草书和狂草等。其中，内涵最复杂的是隶书，名称最混乱的也是隶书。因为在它基础上产生了分书，产生了楷书、行书和章草，所以它的名称有的时候可以说是分书，也可以说是楷书、行书或者草书。后人研究书法史，常常被它搞得晕头转向，最典型的例子是郭沫若在《兰亭》论辩时，将史书上说王羲之"善隶书"的隶书理解为分书，而《兰亭》中没有分书的波磔挑法，因此他认为就是伪作。其实这种说法没有搞清楚隶书的名实关系，犯了张冠李戴的错误。

　　那么，如此复杂而混乱的隶书到底是一种什么样的字体呢？其实，它在一开始只是篆书的草体，后来滋生出各种字体，自然就成了各种字体的名称，最后被确定为汉代流行的正体字，也就是有蚕头雁尾和波磔挑法的分书。这个演变过程很长，需要慢慢说来。

　　文字是语言的记录符号，在传达信息时，越准确越好，越便利越好。但是，要准确就要写得工整严谨，费事耗神，一点也不便利，要便利就要写得潦草简略，辨识不清，很难保持准确，准确与便利是一对不

可调和的矛盾。在熊掌与鱼不可兼得的情况下，通融的手段就是根据信息内容的重要与否来做出调整：凡是历史性文件或其他重要内容，为了准确，不惜费事耗神，写得认真仔细，一丝不苟；凡是平时的日常书记，为了便利，则写得连绵奔放，潦草简略。于是，同样一种字体就出现了正与草两种写法。

殷商的甲骨文和两周的金文记录的都是重要内容，用正体书写。到了战国末期，国家机器发达，各种律令档案成倍增加，睡虎地秦简《内史杂》云："有事请也，必以书，毋口请，毋羁请。"下级部门有所请示

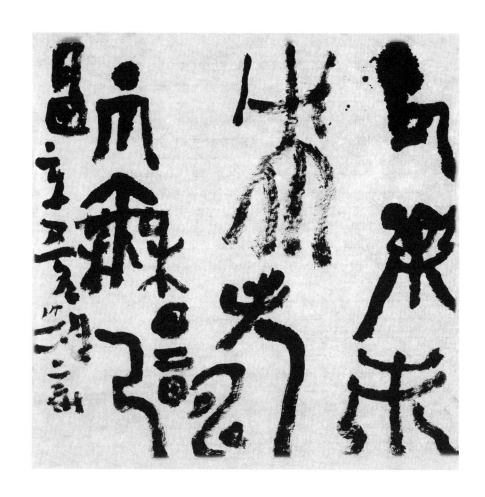

都要写成书面报告，以便稽查，这样一来，文字的使用范围空前扩大。为提高效率，不得不想办法快写，字形的端正顾不上了，笔画也越来越草率，于是草体应运而生。

秦始皇统一天下，为了推行"书同文"政策，对字体做了规范化的改革。在正体方面，李斯作《仓颉篇》，赵高作《爰历篇》，胡毋敬作《博学篇》，"皆取史籀大篆，或颇省改，所谓小篆是也"；在草体方面，"下杜人程邈为衙吏，得罪始皇，幽系云阳十年，从狱中改大篆，少者增益，多者损减，方者使圆，圆者使方。奏之始皇，始皇善之，出为御

史，使定书。或曰邈所定乃隶字也"。整理规范后的草体，取名为隶书，隶书就是篆书正体的潦草写法。

以隶书作为草体的名称，名实关系非常贴切。班固《汉书·艺文志》说，秦始皇时"始造隶书矣，起于官狱多事，苟趋省易，施之于徒隶也"。许慎《说文解字叙》说："是时秦烧灭经书，涤除旧典，大发隶卒，兴役戍，官狱职务繁，初有隶书，以趋约易。"卫恒《四体书势》说："秦既用篆，奏事繁多，篆字难成，即令隶人佐书，曰隶字。……隶书者，篆之捷也。"这些记载都说明，隶书与小篆同时产生于秦始皇时代，它有两个特点：第一，是篆书经过约易后的快写，为篆书的辅佐字体，应付日常使用；第二，它书写一般内容，流行于下层皂隶之间。隶书的这两个特点与古文"隶"字的意义完全相同，《说文解字》："隶，附着也。"与"佐书"的意义相通。"隶"字从"隶"，《说文解字》："隶，及也。"从隶之字如"逮"等均训"及也"，"隶"也应当含有"及"义，与隶书"以救篆之不逮"意义相通。而且，《集韵》："隶，贱称也。"与流行于下层皂隶之间的意义相通。古人用隶字来命名篆书的草体，名副其实，非常恰当。

隶书应付日常使用，粗一点细一点没关系，正一点斜一点不讲究，甚至多一笔少一笔也无所谓，因此字体不稳定，始终处在因革损益的流变之中。秦代的隶书如马王堆帛书中的《五十二病方》，点画、结体与小篆相近。到汉代，隶书的点画出现波磔，字形变扁，与秦代篆书完全不同了。于是经过规范和整饬，"饰隶为八分"，产生了新的正体字叫作八分或分书。到了魏晋时代，隶书继续变化，点画出现逆入回收的连贯写法，结体开始变长，与汉代的分书完全不同了。于是经过规范和整饬，产生新的正体字叫作楷书，而且因本身与汉代的隶书也完全不同了，于是为了加以区别，把名称改为行书。

不仅如此，隶书作为篆书的草体，开始时潦草程度不高，到了汉代，随着使用范围的扩大，为了追求效率，不得不更加潦草，"存字之

梗概，损隶之规矩，纵任奔逸，赴俗急就"，于是出现草书。这种草书开始只是大量地省略，点画有波磔挑法，结体方扁，字体独立，被称作章草。后来为了进一步提高书写速度，开始追求连绵，不仅点画逆入回收，上下连绵，而且字与字也开始连贯起来，发展成了今草。张怀瓘《书断》说："章草即隶书之捷，草亦章草之捷也。"

　　总而言之，篆书之后的所有字体都是从不断变化发展的隶书中逐渐衍生出来的，当它们还未成熟，没有经过整饬规范，作为新字体出现之前，人们不可能预先为它制定一个新的名称，一般都是沿用旧名，原来叫什么就叫什么，原来与隶书有直接的血脉关系，因此都可以叫作隶书。当它们发展成为新的字体之后为有了新名称，旧名称的消亡和新名称的确立，也需要一个漫长的约定俗成的过程，在这个过程中，隶书之名仍然被沿袭使用。比如，分书是在隶书基础上整饬而来的，就可以称之为隶书，南宋高宗《翰墨志》说："士人作字，有真、行、草、隶、篆五体，往往篆、隶各成一家，真、行、草自成一家者，以笔意不同。"这里的隶书指的就是分书。陈槱《负暄野录》说："隶书波磔皆长，而首尾加大。"指的也是分书。再如楷书也是在隶书基础上整饬而来的，也可以叫作隶书，张怀瓘《六体书论》中没有楷书，只有隶书，这个隶书显然指的就是楷。《唐大典》卷十说："字体有五：一曰古文，废而不用；二曰大篆，惟于石经载之；三曰小篆，谓印玺、旛旗、碑碣所用；四曰八分，谓石经、碑碣所用；五曰隶书，谓典籍、表奏及公私文疏所用。"这个隶书指的也是楷书。宋代朱长文的《宸翰述》说虞世南"其隶、行皆入妙品"，说王知敬"善隶、草、行"，唐代的楷书名家都被称为善隶书，可见隶书即楷书。又如行书也是在隶书基础上发展而来的，也可以称为隶书，孙过庭《书谱》说："且元常专工于隶书，伯英尤精于草体，彼之二美，而逸少兼之。"张怀瓘《书断》说："昔钟元常善行押书是也。尔后王羲之、献之并造其焉。"这里的"隶书"和"行押书"，其实就是今天所谓的行书。再如草书也是在隶书基础上发展而来的，也

可以称为隶草和隶书。赵壹《非草书》说：“盖秦之末，刑峻网密，官书烦冗，战攻并作，军书交驰，羽檄纷飞，故为隶草，趋急速耳。”《魏书·崔玄伯传》说玄伯：“尤善草隶、行押之书，为世摹楷。”这里的“隶草”和“草隶”就是今天所谓的章草。

总之，隶书作为篆书正体的潦草写法，始终处在不断地流变之中，内涵太丰富了，名称也太混乱了，研究书法史的人，在利用史料时，必须小心对待，不要一看到隶书就想当然地以今天的概念去理解，一定要联系上下文，看它究竟指的是什么，是分书、楷书、行书还是章草。

四　尺牍与尺牍书法

在纸张流行之前，文字的书写材料除了金石缯帛之外，最便利因而最流行的是竹简和木牍。一枚简写一行字，如果写长篇文字，就用绳线把简串联起来，编成典册，《尚书·多士》说："惟殷先人，有册有典。"如果写简短的内容就用牍。

牍比简宽，宽度视内容而定，王充《论衡·效力》说："书五行之牍。"班固《汉书·循吏传》说，光武帝为了示民以俭，"以手迹赐方国者，皆一札十行，细书成文"。五行或者十行，行数越多，形制越宽，接近方形，因此又称作方或方版。孔颖达疏《春秋序》云："牍乃方版，版广于简，可以并容数行。"贾公彦疏《仪礼·聘礼》云："方若今之祝板，不假连编之策，一板书尽，故言方板也。"牍是单片的，宽度不等，但是高度大致相同，都在23厘米左右，即秦汉时代的一尺，因此又称为尺牍。

尺牍的书写内容主要有两类。一类是奏牍，也就是我们在古画中所见大臣向皇帝禀奏时，双手捧着的那块笏版，上面写着简要的发言提纲。《论衡·量知》说："断木为椠，析之为板，力加刮削乃成奏牍。"另一类是书信，三言两语，要言不烦。从文献记载来看，尺牍的早期多指奏牍，后期多指书信。

书信需要保密，而且在驿传时字迹不能湮灭，因此必须封缄。方法是在尺牍上复加一板，板上有凹槽，用绳缚系，并且填上泥，盖上印，以防盗发。这块复板称之为检，徐锴《说文系传》："检，书函之盖也。"《释名》："检，禁也，禁闭诸物使不得开露也。"在检上题写收信人的地址和姓名，称之为题检（签）。这样的检类似后来的信封。

作为书信内容的尺牍，从汉到晋，开始是木质，后来逐渐被纸张所取代，东晋时，桓玄令曰："古无纸，故用简，非主于敬也。今诸用简者，皆以黄纸代之。"这可以被看作是废止竹简木牍的标志。晋以后的书信虽然用纸，但是实质内容没有改变，所以仍然沿袭旧名，称作尺牍。

尺牍字数不多，写在一个版面上，形式完整，与只能写一行字的简相比，可以将上下左右字作为一个整体来处理，提高了艺术魅力，所以成为当时最主要的书法幅式。而且，它的书写内容和书写字体在表现特点上是一致的：书写内容"率皆吊哀、候病、叙暌离、通讯问，施于家人朋友之间"，文字寥寥数句，或通情愫，或叙写实，片言只语，轻松灵活，真情馨露；书写字体都

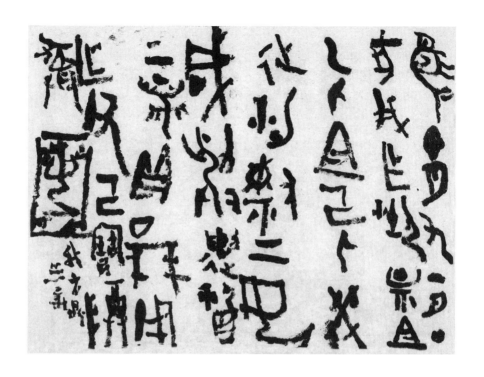

是行草书，"随便适宜，亦有弛张"，也最适宜抒情写意。正因为如此，钱钟书先生在《管锥编》中说："故诸帖十九为草书，乃字体中之简笔速写，而其词句省缩削减，又正文体之简笔速写耳。"文体与字体相契，使尺牍书法的创作容易心手双畅，出性情出效果。张怀瓘《书断》说："史游制草，始务急就。婉若回鸾，攫如舞袖。迟回缣简，势欲飞透。敷华垂实，尺牍尤奇。"一般书法家在兼擅多种幅式时，最拿手的往往是尺牍。

尺牍在表现上的优越性，使它深受书法家和爱好者的喜爱。张怀瓘《书断》记载："后汉北海敬王刘穆善草书，光武器之，明帝为太子，尤见亲幸，甚爱其法。及穆临病，明帝令为草书尺牍十余首。"《汉书》卷九十二《游侠列传·陈遵传》云："（陈遵）略涉传记，赡于文辞，性善书，与人尺牍，主皆藏去以为荣。"《三国志·魏书》卷十一《管宁传》云："（胡）昭善史书，与钟繇、邯郸淳、卫觊、韦诞并有名，尺牍之迹，动见模楷焉。"王僧虔《论书》云："辱告并五纸，举体精隽灵奥，执玩

懷晼亮凱蘭
昔漢註元鑿
令嚴塵宴山
德彰閣逸始
是張託風廢
所民衡嶮　石門銘
龍是之會驤

反复，不能释手。虽太傅之婉媚玩好，领军之静逸合绪，方之蔑如也。"陶弘景《与梁武帝论书启》云："前奉神笔三纸，并今为五，非但字字注目，乃画画抽心，日觉劲媚，转不可说。"《书断》云："张彭祖，吴郡人，官至龙骧将军，善隶书，右军每见其缄牍，辄存而玩之。"虞龢《论书表》记庾翼《与王羲之书》云："吾昔有伯英章草书十纸，过江亡失，常痛妙迹永绝。忽见足下答家兄书，焕若神明，顿还旧观。"《全晋文》卷二十二载王羲之尺牍云："顷得书，意转深，点画之间皆有意，自有言所不尽。得其妙者，事事皆然。"又卷二十五载其尺牍云："久□此草书，尝多劳□，亦知足下书字字新奇，点点圆转，美不可再。"

古籍中类似记载不胜枚举，其中最典型的例子要数王献之。《论书表》云："子敬尝笺与简文十许纸，题最后云：'民此书甚合，愿存之。'"王献之写尺牍很投入，极认真，特别强调书法的表现，写到满意的时候，会情不自禁地为自己叫好，并且希望收信人能好好收藏。孙过庭《书谱》云："谢安素善尺牍，而轻子敬之书。子敬尝作佳书与之，谓必存录。安辄题后答之，甚以为恨。"王献之因为谢安不喜欢他的书法，就专门写了一封"佳书"去逞能，向人夸口说谢安一定会欣赏并且收藏的，没想到谢安竟随随便便地"题后答之"，在信的空白处，就信的内容回答几句就退回来了，这让王献之很郁闷。

王献之的例子说明，当时书法家很重视书法批评，非常希望自己的作品能被大家所接受，《诗经》说"嘤其鸣矣，求其友声"，这种鸣求需要一定的交流方式，在今天是办展览会和出作品集，在当时则是鱼雁往来的尺牍。尺牍是一种展示方式，不仅能表现作者的文化修养，更能体现作者的艺术才华，用一句时髦的话来说，是当时文人学士的"名片"。《全后汉文》卷二十五载班固《与弟超书》云："得伯章书，稿势殊工，知识读之，莫不叹息。实亦艺由己立，名自人成。"《后汉书·窦融传》注引马融云："孟陵奴来，赐书，见手迹，欢喜何量，见于面也。"蔡邕《正交论》云："唯是书疏，可以当面。"颜之推在《颜氏家训》中教育其

子弟说："真草书迹，微须留意。江南谚云：'尺牍书疏，千里面目也。'"

汉魏六朝，尺牍书法受帝王青睐，得文士欢心，上上下下都创作、欣赏、收藏，自然而然，它就有了价格，成为市场的宠儿。《文选》卷五十六潘岳《杨荆州（肇）主诔》云："草隶兼善，尺牍必珍。"《论书表》云："卢循素善尺牍，尤珍名法，西南豪士咸慕其风，人无长幼，翕然尚之，家赢金币，竞远寻求。"这种购藏风气不仅流行国内，而且远播海外。《南史》卷四十二《齐高帝诸子传》云："（萧子云）出为东阳太守。百济国使人至建邺求书，逢子云为郡，维舟将发。使人于渚次候之，望船三十许步，行拜行前。子云遣问之，答曰：'侍中尺牍之美，远流海外，今日所求，唯有名迹。'子云乃为停船三日，书三十纸与之，获金货数百万。"三日才写三十纸，可见创作之艰难，三十纸获金货数百万，可见价格之昂贵。

汉魏六朝是尺牍书法的黄金时代，隋唐继之，到宋以后，读书人越来越多，求学、赶考，到各地去做官，背井离乡，想念父老乡亲、同学朋友，就会写信，结果"鸿雁在云鱼在水"，晏殊词云"欲寄彩笺兼尺素，山长水阔知何处"，李清照词云"云中谁寄锦书来，雁字回时，月满西楼"，尺牍空前流行。然而，"红笺小字，说尽平生意"，这样的尺牍已经不是寥寥数句的通情愫和叙写实，往往洋洋洒洒，长篇累牍，根本就不可能像六朝人那样，每一点画推求，每一结体斟酌。内容与字体的一致性被破坏了，结果尺牍盛而尺牍书法衰。宋以后当然不乏精品力作，但是比起晋唐时代的名迹，如王羲之的《丧乱帖》《奉橘帖》、王献之的《鸭头丸帖》、王珣的《伯远帖》、怀素的《苦笋帖》、颜真卿的《刘中使帖》和五代杨凝式的《韭花帖》等等，整体水平真是望尘莫及了。宋代开始，书法艺术的主要表现形式逐渐从尺牍转变为挂轴，尺牍书法衰落了，而且不可逆转。

今天，随着科技的发达，人们之间需要什么沟通，只需打个手机电话即可。如果非得写信，也只需在电脑上敲敲键盘，根本用不着毛笔，尺牍和尺牍书法完全退出历史舞台，远离了当代人的生活。"矮纸斜行闲作草，晴窗细乳戏分茶"，那一份闲适和优雅已经成为今人心目中日益遥远的梦痕。

五　论运腕

我的书法创作一直强调章法，强调形式构成，注重作品的整体关系。近两年来，为了充实细节变化，越来越觉得点画也不可忽视，远看章法，近看点画，作品内涵的丰富性与耐看性很大程度上取决于点画，因此在"致广大"的章法基础上，重新回到初学书法时的状态，讲究起"尽精微"的点画表现。

讲究点画，不能不从运笔入手，徐渭说："手之运笔是形，书之点画是影，故手有惊蛇入草之形，而后书有惊蛇入草之影；手有飞鸟出林之形，而后书有飞鸟出林之影。"运笔是因，点画是果，历代书论都是把点画形式与运笔方法统一起来讲的。

运笔是一种全身运动，程瑶田《九势碎事》说："书成于笔，笔运于指，指运于腕，腕运于肘，肘运于肩。"肩、肘、腕、指都属于右体，而右体则运用于左体的"凝然据几"，左右体属于上身，上身又运于下身，下身要两足着地，拇踵下钩，如"屐之有齿以刻于地者"。

运笔过程全身联动，上身下身，左体右体，肩肘腕指，然而仔细分析，最主要的当属运指运腕和运肘。而指、腕、肘的运用不是一成不变的程式，哪一个为主，哪一个为辅，受三种情况支配。第一，因大字小

字而不同，刘有定《衍极》注云："小字及寸，必须实按其腕，而用在掌指，自寸以往，则势局矣，遂有覆腕、悬腕、运肘、运臂之作。"他的意思是根据所写字形的大小，字形扩大，则书写的运动范围逐渐扩大，运指、运腕、运肘和运臂也逐渐展开。第二，因书写字体而不同，孙过庭《书谱》说："草乖使转，不能成字。"而使转靠腕，因此相比正体，草体为了连绵飞动，特别注重运腕。第三，因书写风格而不同，碑学质实，帖学流美，流美比质实更需要运腕，因此帖学比碑学更加强调运腕。

　　传统书法以帖学为主，以行草为主，而且宋元以后以条幅为主，字大逾寸，因此越来越强调运腕，运腕就成了运笔理论的重点，王澍《论书剩语》说："指欲死，腕欲活。"姚孟起《字学忆参》说："死指活腕，书家无等之咒也。"

　　书法史上，最重视运腕的是徐渭，他在《论执管法》中说：执笔在手，但是"手不主运，运之在腕"。至于怎么运腕，他有一套理论。第一，执笔要在手指关节的第一节上，这样掌心虚了，腕就能"转侧圆顺"，否则，如果在手指的中节以下，掌心充实，腕就不能转动，"凡回旋必多成棱角，笔死矣"。第二，执笔要用双钩法，即五指执笔法，它能使笔杆垂直于纸面，保持中锋，便于运腕时上下左右，八面出锋，带出细挺圆劲的牵丝和各种微妙的变化。第三，执笔不可以一味求紧，"盖执之愈紧则愈滞于用故耳"，滞于用也就是腕不灵活，他说："善书不在执笔太牢，若浩然听笔之所之，而不失法度，乃为善矣。大要执之虽紧，运之须活，不可以指运笔，当以腕运笔。"第四，强调悬腕，悬腕就是把肘抬起，让腕的运动从桌面的牵掣中解放出来，纵横挥洒，上下提按，无拘无束，运动自如。而且他认为"古人贵悬腕者，以尽力耳"，不提腕的话，不仅势"拘局而不放浪"，而且"力不足而无神气"。

　　宋以后的书法家大多重视运腕，但是怎么运也有程度差别，为了说明问题，我们姑且把运腕幅度大而且流畅的称为运腕的，把运腕幅度小而且不够流畅的称为不运腕的，通过比较，来显示它们的区别，反映它

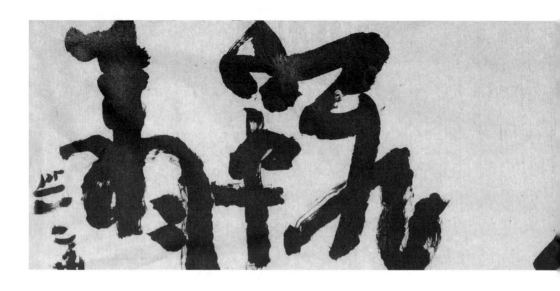

们的特点，分析得失，获取创作上的借鉴。

比较而言，碑学是不运腕的，帖学是运腕的。帖学中，同样是秀丽的风格，赵孟頫是不运腕的，董其昌是运腕的。同样是豪放的风格，王铎是不运腕的，傅山是运腕的。两相比较，不运腕的点画重拙质实，运腕的点画灵巧遒媚，质实有质实的好处，遒媚有遒媚的好处，但是如果就细节变化的微妙性来说，毫无疑问，运腕的胜于不运腕的，因为运腕使得提按顿挫和轻重快慢的变化都是逐渐展开的，平和舒缓，流畅自然。尤其写连绵的草书，要想写出精微的牵丝映带，要想加强轻重快慢和离合断续的变化，要想让这些变化走出一种流畅悠扬的节奏，都必须强调运腕。历代书家的作品中，运腕表现最好的是徐渭和董其昌。

徐渭的书法"侧以取媚"，依靠的就是运腕，我们面对他的《秋兴八首》和《白燕诗》，想见挥运之时，得到的感觉是运腕以肘为中心，翻来翻去，转来转去，如舞滚龙，左右盘旋。在翻转盘旋中"毫发之挫衄，分秒之起伏"，带出各种各样的变化，如庖丁解牛，"手之所触，肩之所倚，足之所履，膝之所踦，砉然向然，奏刀騞然，莫不中音，合于《桑林》之舞"。而且在这种如环无端的翻转盘旋中，点画连绵相属，钩连不断，特别有一种潜气内转、回肠荡气的感觉。

董其昌书法强调"劲利取势，虚和取韵"，依靠的也是运腕，我们看他的《临怀素自叙帖》和《试书帖》，如果目光随着运笔过程展开，手腕会不由自主地跟着使转，或左旋，或右还，左旋紧接着右环，一环

紧扣着一环，流转飞动，"舞笔如景山兴云，或卷或舒，乍轻乍重"，感觉变化丰富而且细腻，节奏特别流畅。

事物都是一分为二的，运腕有运腕的好处，如上所述，运腕也有运腕的不足，处理不当，就会出现弊病，这种弊病大致有三。

第一，使转过分流畅，会出现浮滑，流向俗气，因此运腕时不能不加以沉涩之力。徐渭说："执虽期于重稳，用必在于轻便。然而轻则须沉，便则须涩。"沉是向下用力，要入木三分，力透纸背。涩是增加笔与纸的摩擦力。轻和沉，便与涩的互补，才能写出既沉着又痛快的点画。追求沉和涩有两种方法，一是尽量逆锋顶着写，二是运笔时前面如有物拒，竭力与争，手不期颤而颤。

第二，圆转的书写之势比较弱，缺乏精神。徐渭说："徒托散缓之气者，书近死矣。"因此他特别强调在运腕时要运气。"所运者全在气，而气之精而熟者为神。……以精神运死物，则死物始活。"他这句话与韩愈论文的观点相同："气，水也；言，浮物也。水大而物之浮者大小毕浮。气之与言犹是也，气盛则言之短长与声之高下皆宜。"写书法与写文章的道理是一样的。

第三，运腕强调使转，在不断地作90度、180度和360度的环转时，点画最容易出现偏锋，显得扁薄轻滑，因此运腕过程中要不断调整笔锋。如包世臣说的："盖行草之笔多环转，若信笔为之，则转卸皆成偏锋，故须暗中取势转换笔心也。"不断转换笔心，就是徐渭说的"毫发之挫衄，分秒之起伏"，它既可以保证中锋，同时又可以让点画表现出各种各样的细节变化。

六　执笔方法研究

颜真卿向张旭请教书法，问："幸蒙长史传授笔法，敢问工书之妙，如何得齐于古人？"张旭回答说："妙在执笔，令其圆转，勿使拘挛。"元代书法家郑杓在《衍极》中说："夫执笔者，法书之机键也。……夫善执笔则八体具，不善执笔则八法废。"执笔正确与否关系到创作能否"工书之妙"，能否"齐于古人"，因此历代书家都很重视。王羲之的老师卫夫人在《笔阵图》中说"执笔有七种"，但没有具体说明。晚唐韩方明在《授笔要论》中说执笔有六种，作了简单的阐述。宋以后，书法艺术的发展越来越个性化，执笔法也越来越多，越来越怪，众说纷纭，留下的问题也越来越多。

对此，苏东坡讲"执笔无定法，要使虚而宽"。他为"无定法"设置了一个"虚而宽"的原则，而实现这个原则，还是需要方法的。下面，我们就根据苏轼所说的原则来探讨执笔的方法。

要想写好字，执笔必须满足两个要求。第一是保证运笔灵活，手腕手指运动自如，在提按顿挫和圆转方折时都能随心所欲，不受牵掣。而要做到这一点，前提是掌虚，手指与掌心之间要有空间，这个空间是手指的回环余地，同时也是手腕运转的前提，如果没有它，手指贴着掌

心，靠死了，手腕也随之僵硬，不可能转动灵活了。为达到这个要求，有人主张在练习时掌心放个鸡蛋，其实不必如此麻烦，只要用第一个指节去执握笔杆，掌心自然会虚。张怀瓘《六体书论》说："笔在指端则掌虚，运动适意，腾跃顿挫，生气在焉；笔居半（即用第二个指节去执笔）则掌实，如枢不转，掣岂自由，转运旋回，乃成棱角，笔既死矣，宁望字之生动。"张怀瓘的话很有道理，为保证掌虚，五个手指都应该用第一个指节去握执笔管。而且，食指与中指不要分得太开，尽量并拢，与拇指相对，使握笔的力量凝聚在一个点上，这在传统书论中叫作"指实"或"指齐"。欧阳询《八诀》说："指齐掌虚。"虞世南《笔髓论》说："指实掌虚。"目的都是为了保证手指手腕的灵活。

写好字对执笔的第二个要求是保证中锋。中锋有两个好处：一是笔锋走在笔画的中间，墨水通过笔心流注到纸面，会自然地向线条的两边渗开，中间墨色略浓于两边，出现"如锥画沙"那样的立体感；二是笔锋走在笔画中间，能够在点画的起讫之处上下左右，八面出锋，带出细挺圆劲的牵丝，产生各种微妙的变化。中锋运笔是写好字的关键，而要做到中锋，执笔应当尽量使笔杆垂直于书写面，否则的话，笔管与书写面倾斜，一用力下按，笔锋就偃卧了，无法保证在笔画中间运行，因此笪重光《书筏》说："卧腕侧管，有碍中锋。"

通过指实掌虚来保持运笔的灵活，通过笔杆与书写面的垂直来保持中锋，这是书写对执笔的两大要求。在这两大要求中，垂直于书写面的问题比较复杂，因为书写面是个变数，不同时代，采用不同的书写材料，有的写在纸上，有的写在竹简上甚至墙上，书写面有水平的、斜的和竖的等各种变化，笔杆为了保持与它们的垂直，空间角度也必须跟着变化为垂直的、倾斜的和水平的。而笔杆空间角度的变化又会造成手指向外侧抬顶或者向内侧回钩，影响到掌心的虚实，影响到手指与手腕的灵活程度，结果就会导致不同的执笔方法。大体来说，书写面有三种：斜面的、水平面的和立面的。因此相应的执笔方法主要也有三种：单苞

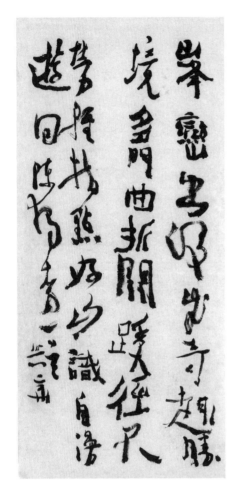

法、双苞法和撮管法。

1. **斜面的**。秦汉魏晋时代，书写的主要材料是简牍，简牍由竹木刮削而成，硬质，可以执握，书写时为了看得清楚，最好是斜面的，顶部向上抬起，与视线大体保持直线。20世纪60年代出土的西晋永宁二年（302）对坐书写青釉瓷俑就是这种姿势。在斜面上书写，为了保证笔锋的垂直，同时保证手腕灵活，最好的执笔方法就是韩方明在《授笔要说》中列举的单指苞管法，也就是今人所谓的三指执笔法。沈尹默先生说："'单苞'就是单钩，是用大、食、中三指执管，大指和食指从管外钩向内，中指用甲肉之际往外抵着，其余二指衬贴在中指下面。"单指苞管法类似于现在的钢笔执法，笔管是往外侧倾斜的，这样正好与简牍往上倾斜的书写面形成垂直状态，而且，由于中指、无名指和小指向外侧抬顶，手心自然空虚，手指和手腕都能运动自如了。

2. **水平面的**。战国和秦汉时代，书写材料除了简牍之外，还有缯帛，汉代又出现了纸张，晋以后，纸张成了最主要的书写材料。缯帛和纸张都是软性的，书写时不能手执，只能放在案上，书写面是水平的。书写时为了保证笔锋的垂直和保证指腕的灵活，最好的执笔方法就是双指苞管法，也就是今人所谓的五指执笔法。韩方明《授笔要说》云："既

以双指苞管，亦当五指共执，其要实指虚掌，钩撇讦送（亦曰抵送），以备口传手授之说也。"沈尹默先生说："'双苞'就是双钩，是说食指和中指两个包在管外而向内钩着。'共执'是说大拇指向外撇着，食、中指

向内钩着，无名指向外揭着或者说格着，小指贴住无名指下面，帮同送着，五个手指都派好了用场。"双苞法与单苞法相比，区别在于将中指从笔管的内侧转移到笔管的外侧，由从内向外顶变为从外向内压，结果就使笔管垂直起来，与水平的书写面成垂直状态。这样的改变如果做过分的话，也就是中指过分向内回压，手指会壅塞在掌心，造成指腕的僵硬不灵活，因此韩方明在介绍这种执笔法后紧接着说："平腕双苞，虚掌实指，妙无所加也。"特别强调要"虚掌实指"，目的就是说中指不能过分向内回压，以笔管垂直为限。

3. **立面的**。汉末魏晋有一种题壁书，唐代的狂草也是经常写在粉壁、门障和屏风上的，它们都是竖式的立面。站着书写，如果用双指苞管法或者单指苞管法让笔管垂直于墙面，手掌必须竖得非常直，而这会使手指手腕僵硬，无法运转。因此，站着在立面上写字，最好的执笔法是撮管法，韩方明《授笔要说》介绍说："谓以五指撮其管末，惟大草或图障用之。"撮是聚合的意思，五指撮管法就是用五个手指聚合在笔杆的顶端，这种执笔法既保证了站着书写时笔杆垂直于书写面，又保证了

手指手腕的灵活。

　　三种书写面对应着三种执笔法，单苞法、双苞法和撮管法，其他各种方法都是在此基础上衍生出来的，比如《授笔要说》中还有撅管法、撮管法、握管法和搦管法，后人还有提斗法、冲禁法、板咠法、回腕法等等。仔细分析，其中有的是一种变通，比如在水平面上写大字或者狂草，运动幅度大而且速度快，五指执笔法还不够灵活，便可用撅管法。《授笔要说》解释说："撅管亦名拙管，谓五指共撅其管末，吊笔急疾，无体之书，或起稿草用之。"撅管法与撮管法的握管方法完全相同，差别仅在于一是垂直于墙面成水平状，一是垂直于书桌成"吊笔"状，撅管法其实就是撮管法的变通。撅管法在水平面上书写，长处是灵活，短处是不够沉着，韩方明认为"全无筋骨，慎不可效"，但是如果能扬长避短的话，也不失为一种可行的方法，比如米芾就擅用此法，当时人说他"往往兴来，五指包管，此为题署及颠草而言"。尽管如此，这种方法也仅仅是针对大字和颠草而言的，而且"往往"，说明不是常法。除上述各种执笔法之外，更多的是为追求特殊效果而采用的特殊方法，没有普遍意义，甚至有许多是噱头，不值得认真对待。

　　总而言之，不同的书写面决定不同的执笔法，单苞法、双苞法、撮管法都是正确的，都可以作为在不同书写面上创作时的执笔方法。我们不应该各执一端，相互排斥，而应当分析它们的产生原因，在知道所以然的基础上去使用它们，让它们各有各的用武之地，各有各的特长发挥。不过必须强调指出，在桌子上书写，书写面是水平面的，此时三指执笔法是错的，撅管法是变通的权宜之法，最好的还是双苞的五指执笔法，这一点不容怀疑。

七　论促进书法艺术发展的外部力量

　　书法的表现分点画、结体和章法三个层次：点画既是起笔、行笔和收笔的组合，又是结体的局部；结体既是点画的组合，又是章法的局部；章法既是作品中所有造形元素的组合，又是展示空间的局部。这种双重性好比两只手，一手拉着更小，一手拉着更大，手拉手，组成一个串联的线圈，其中最小的一端在点画的起笔、行笔和收笔，与书写工具有关，最大的一端在章法的展示空间，与建筑环境有关。书写工具和建筑环境是书法的外部因素，它们会通过这两个端口进入书法内部，促使其发生变化：书写工具上，笔墨纸张的改进，从点画进入，影响到点画变化并波及结体和章法的应变；展示空间上，建筑式样和装潢风格的改进，从章法进入，影响到章法变化并波及结体和点画的应变。

　　仔细分析，这两种外力在不同时期有不同表现。汉以前，书写工具的影响比较大。甲骨文笔画细是由于骨头硬、入刀浅的缘故，结体方折是由于运刀不便圆转的缘故。金文大都是铸成的，在模型上写刻的文字笔画再细，结体再方，浇铸脱模后都会变粗变圆，与甲骨文正好相反。秦汉时期的简牍帛书是用毛笔写在缣帛和竹木之上的，点画流畅，结体灵动。汉代分书因为毛笔的改良而将等粗的篆书线条演变为形态不一

的点画。魏晋以后，纸张开始普及，笔墨更加讲究，卫夫人在《笔阵图》一文中说："笔要取崇山绝仞中兔毫，八九月收之，其笔头长一寸，管长五寸，锋齐腰强者。其砚取煎涸新石，润涩相兼，浮津耀墨者。其墨取庐山之松烟，代郡之鹿角胶，十年以上，强如石者为之。纸取东阳鱼卵，虚柔滑净者。"工具的完善极大地提高了点画的表现力，越来越精致，尤其是牵丝映带、回环往复、若断还连，微妙到了"毫发生死"的程度，最后导致帖学书法的流行。

明代以后，展示空间的影响越来越大，明人顾起元在《客座赘语·建业风俗记》中说："正德以前，房屋矮小，厅堂多在后面，或有好事者，画以罗木，皆朴素浑坚不淫。嘉靖末年，士大夫家不必言，至于百姓有三间客厅费千金者，金碧辉煌，高耸过倍，往往重檐兽脊如官衙然，园囿僭拟公侯。下至勾阑之中，亦多画屋

矣。"这种僭拟公侯的私家园囿，高耸过倍的建筑，金碧辉煌的客厅，都为书法作品提供了新的展示空间，使书法艺术在幅式、字体和书风上不得不发生一系列变化。

首先是幅式，在挂轴的基础上衍生出各种形式，柱子上的叫楹联，门厅上的叫匾额，厅堂正面的叫中堂，两侧的叫条屏。不同的展示空间决定不同的幅式，而不同的幅式又决定作品的字数、字体和风格。为此，费瀛专门写了《大书长语》，从正心、识字、师授、心悟、通变、结构、真态、神气以及署书、堂匾等各个方面，阐述大字书写的要诀。他说："字有平铺尽可，而竖看煞不好；有平放不觉其好，悬看却好者。"认为作品平放着看和挂起来看效果是不一样的。横匾强调左右关系，"大抵横匾数字并列，有宜纡左者，有展右者，有宜附丽者，有离立者，有回互留放者，只要位置得所，东映西带，若星辰之参错，灿然

而成章也"。竖匾因为有透视的变形，要作大小调整，"公署用竖匾直书，第一字宜大，第二、第三字渐小，挂起方恰好；若上下一般，便觉头小尾大"，分析得很细致。尤其难能可贵的是对建筑风格、幅式大小和字体书风之间的关系作了明确阐述，《堂匾》一节说："堂不设匾，犹人无面目然，故题署匾榜曰'颜其堂'云。堂有崇庳，匾贵中适。堂小而匾大，为匾压堂，固不可；若堂高而匾小，犹堂堂八尺之躯，面弗盈咫，则亦不中度矣。登其堂，观其匾，整饬工致，名雅而字佳，虽未见其主人，而风度家规可明征矣。……其字体须端庄古雅，非比亭榭燕游之所，流丽情景，可恣跌宕也。且气数所关，尤忌偏枯飞白及怒张奇崛臃肿之态。"明代书法家为了使字体书风适应展示空间的变化，开始注重章法，强调整体关系，这种探索被清代书法家所继承和发扬，开始进一步追求结体和点画的应变。把字写大，把点画写厚，结果产生了碑学书风。

回顾历史，促进书法艺术发展的外部因素，在晋以前，主要是书写工具，明清以后，主要是展示空间。今天，书写工具还是笔墨纸张，没有任何改变，近两千年使用下来，它的性能已被充分开发，提按顿挫、轻重快慢、方圆藏露、牵丝映带，各种表现都趋于极致，当代书法家要想尽精微很难超越神龙《兰亭》，要想浑厚很难超越邓石如，要想跌宕很难超越米芾，要想雅致很难超越董其昌……无论要想追求什么，都会有一座高峰矗立在面前，这意味着借助书写工具来促进发展的路已经走到头了。换个视角，再看展示空间，工业化带来了日新月异的建筑样式，各种各样的摩天大楼迥异于明清时代的私家园林，书法作品要进入这样的空间，在表现上，不得不强调整体关系，强调章法。而这种改变前人做得并不深入，虽然缺少借鉴，但也没有条条框框束缚，大有可为，大有前途。

八 《剑气箫心》前言

2019年是农历己亥年，我想创作一件系列性的大作品，写龚自珍的《己亥杂诗》。一开始没有明确计划，只是挑一些喜欢的诗歌，用擅长的字体书风去写。没想到越写越来劲，不仅书写内容扩大到龚自珍的全部诗歌，而且字体书风也从熟悉的行草扩大到隶书和金文。从年初到年末，全部创作都围绕这个计划在做，不断有新的想法，不断作新的尝试，作品越写越多，自己也不知道一共写了多少。这次为了编辑出版，翻箱倒柜地把它们收集起来，经过挑选，去掉约五分之四，剩下比较满意的有八十件，后来再看看，觉得不够好，又重写了一部分，去掉了一部分，最后敲定这66件，编集为《剑气箫心——沃兴华书龚自珍诗选》。

一、为什么要选龚自珍诗

创作需要灵感，灵感需要激发，激发的因素很多，有历史的、现实的、社会的、自然的等等，而对书法创作来说，文字内容无疑是一个重要方面。龚自珍的诗"行间璀璨，吐属瑰丽""声情沉烈，侧悱遒上"，梁启超先生说他的阅读体会是"若受电然"。十多年前，我在《书法创

褚遂良書永徽歲次癸
御滕今照儀合顯揚洗貞觀弘福
會九遠度之蘭夷懷金石獨起巖
亥廮說耆闍被黔黎長飛
抱風塵朝

戊戌仲秋

作论》一书中谈到创作体会时也说，诗能激发情感，变成创作意象，龚自珍的诗特别煽情，写起来很激动，风格往往很豪放，我特别喜欢写龚自珍的诗。

历史上让我感动的好诗很多，陶潜的、李白的、杜甫的、苏轼的都可以选，我偏选龚自珍，除了上述原因之外，更主要的是它对我一生影响极大。

"文革"时期，一首《己亥杂诗》天下哄传："九州生气恃风雷，万马齐暗究可哀。我劝天公重抖擞，不拘一格降人材。"当时在最富幻想的年龄阶段，到处看到这首诗，反复诵读，自然而然地会产生一种莫名的自我期许。但当时实在无书可看，便埋头写字画图，书法作品参加了上海市展览，赴日本展览，还被借调到上海书画出版社担任编辑。

"文革"结束，受"振兴中华"的感召，觉得书法实在是雕虫小技，不能经世致用，便开始发奋读书。1977年生日那天，特别书写了龚自珍的一首《己亥杂诗》："虽然大器晚年成，卓荦全凭弱冠争。多识前言畜其德，莫抛心力贸才名。"并题记："廿二岁生日，书此自勉。"

1977年参加高考，选择了历史系。第二年参加研究生考试，知道浙江美院在招收书法专业研究生，但认为读书更重要，便报考了古文字学专业。考取之后，读段玉裁的《说文解字注》，兼及其他，看到一封他写给外孙龚自珍的信札，说："久欲作一札，勉外孙读书，老懒中止。徽州有可师之程易田先生，其可友者不知凡几也。如此好师友，好资质，而不锐意读书，岂有待耶？负此时光，秃翁如我者，终日读书，尚有济耶？万季野之诫方灵皋曰：'勿读无益之书，勿作无用之文。'呜呼，尽之矣！博闻强记，多识蓄德，努力为名儒，为名臣，勿愿为名士。何谓有用之书？经史是也。"

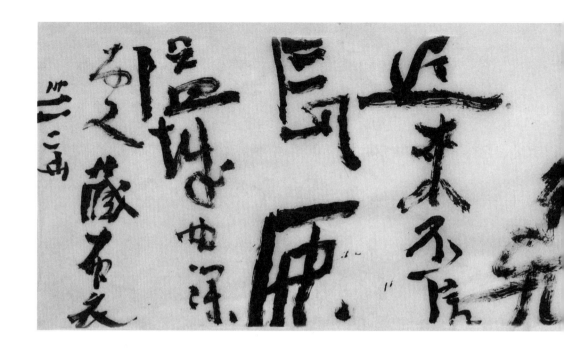

　　龚自珍受信时年方22岁，对此教诲终身不忘，晚年写入《己亥杂诗》，概括为"多识前言畜其德，莫抛心力贸才名"。我也是在22岁那年将此诗奉为座右铭，开始读历史，读古文字学，研究有用的"经史"之书的。这种相似性如同文化的接力传递，给我很大鼓励，我决定不写字了，埋头读书，好好研究学问。于是，又抄了一首《己亥杂诗》贴在床头诚勉："子云壮岁雕虫感，掷向洪流付太虚。从此不挥闲翰墨，男儿当注壁中书。"

　　研究古文字学，大量接触甲骨文、金文和各种石刻文字，引起审美观念从帖学向碑学转变。在这个转变过程中，又是《己亥杂诗》给了我支持和肯定："从今誓学六朝书，不肄山阴肄隐居。万古焦山一痕石，飞升有术此权舆。""二王只合为奴仆，何况唐碑八百通。欲与此铭分浩逸，北朝差许郑文公。"我在写《中国书法史》时也提到了，康有为《广艺舟双楫》的核心思想是"尊魏卑唐"，其源头就是龚自珍的这两首诗。清末民初有学者说："近数十年来，士大夫诵史鉴，考掌故，慷慨论天下事，其风气实定公开之。"书法也是。

　　后来，我告别文史研究，回到书法创作，大力提倡民间书法，强调

变法创新，结果受到种种批评指责，苦恼的时候还是龚自珍的诗文给我不少力量。他的《纵难送曹生》说："今夫士，适野无党，入城无相，津无导，朝无诏，而读三代之语言文章而求其法，弗为之其无督责也矣，而为之，其志力之横以孤也，有以异于曩之纵以孤者乎？""横以孤"三字真好！我将它刻了枚闲章，表示不怕孤独，耐得寂寞，"虽千万人吾往矣"的决心。并且为了阐明自己的观点，写了一篇文章，截取龚自珍"一世人乐为乡愿，误指中行为狂狷"的后一句作为标题。

近来年纪大了，回顾学书历程，以前只觉得"路漫漫其修远兮，吾将上下而求索"，现在每念及此，就会连带着它的前面两句"吾令羲和弭节兮，望崦嵫而勿迫"。在感叹"不知老之将至"的时候，心中又会跳出一首《己亥杂诗》："九流触手绪纵横，极动当筵炳烛情。若使鲁戈真在手，斜阳只乞照书城。"有一种紧迫感，想在接下来的时光里要倍加珍惜，专心致志地研究书法。2018年出版《书法的形式构成》一书时，为表达这样的心情，写了这首诗，并把它放在第一页上。

龚自珍诗对我影响实在太大，以上回忆都是有文章、书法和篆刻作品可以稽考的，除此之外，他的《明良论》《乙丙之际箸议》等文章对

柴趙晉碣前日肇

投暇明日起居冲勝韓

馬功情三五日節少數贊

游宴集宴使之賞玩

朝閣

社会腐败的揭露与抨击，他的诗歌风格"变化从心，倏忽万状"，"无所不有，所过如扫"，他的审美观念"凡声音之性，引而上者为道，引而下者非道，引而之于旦阳者为道，引而之于暮夜者非道"……所有这一切都曾引导我思考，启迪我灵窍，有的如盐入水溶化于无形，虽然不能指陈，但是能感到它们的存在和潜移默化的作用。有一种说法，记忆中的人和事都是自己真实的生命，龚自珍的诗文就是我生命的一部分。正因为如此，当我准备创作一件大作品时，又正值己亥年，自然就想到了龚自珍的《己亥杂诗》，并且因为它是生命的一部分，所以才会越写越来劲，最后扩展到龚自珍的全部诗作。

二、什么叫大作品

这本书一共有63件作品，我把它们看作是一件大作品。大作品有两个特点：一是系列的，二是最具风格的。何谓风格，众说纷纭，我有我的理解。

第一，风格是一种多样化的结构。风格的多样化取决于人的本质。佛教讲"无我"，强调"无常"，认为世界上一切事物皆非独立的实在自体，都是受时空条件的制约而变动不居的，都是各种因缘的暂时组合，人也如此。具体表现从生理上说，人是大脑、躯体、四肢、五脏的组合，归根到底是各种细胞的组合，这种组合由于新陈代谢的作用，无时无刻不在死亡与新生的更替之中；从精神上说，人是各种信息的组合，自然的、社会的、文化的各种各样信息千变万化，纷至沓来，被人接受之后，所形成的自我意识也不断地吐故纳新，推陈出新。

总之，人的本质无论生理的还是精神的，都是一种不断变化的结构。因此"字如其人"的风格也绝非凝固的，不可能只有一种形式，必然是多样化的结构，例如五代杨凝式的作品仅存《韭花帖》《神仙起居法》和《卢鸿草堂十志图跋》，风格件件不同，再如明代祝允明的书风

变化多端，被称为"无一同者"。

第二，多样化的风格有主次之分。多样化风格的主次之分取决于人的修养。刘熙载《书概》说："书，如也，如其学、如其才、如其志，总之曰如其人而已。"学、才、志都属于修养。人在一定的社会环境中生活，所见所闻总是有局限的，所接受的各种信息都不是等量齐观的，有的多些，有的少些，或者重些，或者轻些，因此造成了某些方面的不见和某些方面的洞察。表现在情感反应上，有的敏感，有的迟钝；表现在创作风格上，有的擅长，有的勉强。并且因为敏感和擅长而成为常态，因为迟钝和勉强而成为偶然，结果就在多样化的基础上出现主次之分。比如苏轼的《黄州寒食诗帖》，那种跌宕激昂显然不是他的主要风格；米芾的《多景楼诗帖》，那种浑厚苍雄也肯定不是他的主要风格；还有董其昌的《试书帖》，率意放逸，与他的一般书风差别太大。但这些不同都是他们人生修养的一个方面，都是他们风格的一个组成部分。

第三，多样化的风格中有一以贯之的特点。这种一以贯之的特点取决于人的气质。宋儒朱熹认为，天地之间，万事万物都是阴阳二气的化生，人也如此，禀气而生，"但气有清浊，故禀有偏正"。所谓的偏，"如日月之光，若在露地，则尽见之，若在蔀屋之下，有所蔽塞，有见有不见"。结果"气禀之殊，其类不一"，造成千差万别的气质。这种气质与生俱来，而且很难改变，"人之为学，却是要变化气禀，然极难变化"。它们表现在多样化的风格中就成为一以贯之的特点。孙过庭《书谱》说："质直者则径侹不遒，刚很者又倔强无润，矜敛者弊于拘束，脱易者失于规矩，温柔者伤于软缓，躁勇者过于剽迫，狐疑者溺于滞涩，迟重者终于蹇钝，轻琐者染于俗吏。"以名家书法为例，颜真卿书风无论怎样多变，《祭侄稿》《争座位帖》《裴将军诗帖》等等，不变的是厚重博大，米芾书风无论怎样多变，《蜀素帖》《苕溪诗帖》《研山铭》等等，不变的是跌宕奇肆。

综上所述，风格包括三重内容：多样化的结构，有主次之分的形式

和一以贯之的特点。多样化取决于人的本质，主次之分取决于人的学养，一以贯之取决于人的气质。三者之中，多样化是根本，多样化与主次之分的关系是多与一的关系，多样化与一以贯之的关系是变与常的关系，这些关系都是辩证的、统一的，把这三重内容综合起来就是完整的风格，就能全面而准确地反映出作者的生存状态和精神面貌。

最具风格的大作品应当包括这三重内容。整整一年，我就是根据这种认识来创作的，最后也是按照这种认识来挑选作品的。首先是多样化的结构，有各种各样表现形式，不仅书体上有正草篆隶，幅式上有大小横竖，而且风格各异，浑厚、豪放、端庄、奇肆兼而有之；其次有主次之分，在各种表现形式中特别强调形式构成类的作品，因为它们最能反映我的工夫和追求；最后是一以贯之的气质，让厚重与博大成为所有作品共同的基调。

三、为什么取名为《剑气箫心》

书名"剑气箫心"出自《己亥杂诗》："少年击剑更吹箫，剑气箫心一例消。谁分苍凉归棹后，万千哀乐集今朝。"以此冠名，出于两方面考虑。

第一，龚自珍胸怀大志，然而人微言轻，面对国事蜩螗，他只能愤激时"狂来说剑"，无奈时"怨去吹箫"，剑与箫经常出现在他的笔下。比如《忏心》说："佛言劫火遇皆销，何物千年怒若潮？经济文章磨白昼，幽光狂慧复中宵。来何汹涌须挥剑，去尚缠绵可付箫。心药心灵总心病，寓言决欲就灯烧。"又如《秋心》说："秋心如海复如潮，但有秋魂不可招。漠漠郁金香在臂，亭亭古玉佩当腰。气塞西北何人剑，声满东南几处箫？斗大明星烂无数，长天一月坠林梢。"再如《吴山人文徵沈书记锡东钱之虎丘》说："一天幽怨欲谁谙，词客如云气正酣，我有箫心吹不得，落花风里别江南。"剑气与箫心相对，成为龚自珍诗中两个

最有代表性的意象，是他人生状况和诗文精神的高度概括。

第二，剑气与箫心，一阴一阳，一动一静，一文一武，一个慷慨激烈、一个缠绵悱恻，强烈的对比反差给人强烈的心灵震撼，这种相反相成、相映生辉的艺术表现方式是我所向往的。书法艺术依靠各种各样的对比关系来表现情感内容，对比关系的反差程度越大，作品的视觉效果越强烈，情感内容也越激昂。这本集子作为一件大作品，贯穿了这样的创作追求，在作品与作品之间，尽量做到有的奇肆、有的端严，或者激烈、或者平和，拉大对比关系的反差程度，而且在每一件作品中，尽量强化长短粗细、大小正侧、疏密虚实和枯湿浓淡等对比关系的反差程度，因此可以说，剑气箫心的表现形式也是这本集子中所有书法作品的表现形式。

九　以势为先

十年前，我写了本小书《以势为先》，写好后觉得内容过于单薄，没有出版。现在将书的前言与后记发表于此。

前言

宋朝有个宰相，字写得不错，到处夸耀自己很用功，说每天临《兰亭序》一本。苏东坡听了不以为然，引禅家语讽刺道："从门入者，非是家珍。"明代董其昌赞同苏东坡的观点，在《画禅室随笔》中一再引述这个故事，认为："守法不变，即为书家奴耳！"并且说："以《官奴》笔意书《禊帖》，犹为得门而入。"强调正确地临摹应当旁敲侧击，用其他法帖来相互比照着学习。

宋代理学家张载在《正蒙·太和篇》中说："两不立则一不可见，一不可见则两之用息。两体者，虚实也，动静也，聚散也，清浊也，其究一而已。"认为对事物的完整认识是基于对对立双方的了解，不了解两就不能知道一，不知道一就无法运用两。把这个观点引用到书法临摹上来说，任何风格特征都是在相反风格的比较中凸显出来的，

只有理解了与临摹对象相反的风格，通过比较，才能真正理解临摹对象。

因此我一直强调临摹不能只盯着一家往死里写，临到七八成像的时候，必须转益多师，或者根据相似风格的比照，顺藤摸瓜地扩展开去，或者根据不同风格的比照，知己知彼地深入下去。让临摹始终有自我意识，有新鲜感觉，有可持续发展的余地。

我的临摹就是在这种观念指导下展开的。开始时学法帖，临摹颜真卿、米芾和王铎等，读研究生后，转向碑学，注重点画的粗犷浑厚，结体的宽博开张和章法的空间关系，写到极端时，激发出一种不可遏制的欲望，想临摹相反风格的作品，于是重新回到帖学，最初选择的是怀素，淋漓酣畅，感觉特别痛快。接着学董其昌，进一步追求节奏变化的丰富多彩与细腻精致。在熟悉了时间节奏的意义，掌握了它的表现方法之后，空间造形的意识又逐渐抬头，于是学日本的良宽，因为他也是学怀素的，强调时间节奏，而且又取法黄庭坚，讲究空间造形，作品中点与线的对比组合特别精彩。就这样，从怀素到董其昌，通过良宽，进入了时间节奏与空间造形相结合的学习阶段。

这么大的一个圈子兜下来，现在，我的面前有两条路，一条是接着良宽继续走下去，以时间节奏为主，深化时间节奏与空间造形的构成，另一条路再返回到碑学，以空间造形为主，深化空间造形与时间节奏的构成。究竟走哪条路？我在犹豫，根据以往经验，前面的路总是迷茫的，还得走过去才能知道。但是在走之前，不妨停下来看看想想，整理一下行装，把过去的梳理总结一下，于是就有了这本书，名叫《以势为先》，专门谈临摹怀素、董其昌和良宽书法的经验和体会。

后记

四十多年前，我开始学习书法，临颜真卿，临米芾和王铎，后来又

临汉魏六朝碑版以及各种民间书法，一路学习下来，就是没有临摹怀素和董其昌，因为我认为怀素太简单，董其昌太轻薄，没有想到，今天却兴味盎然地来论述怀素和董其昌的书法艺术，谈我对他们的认识，介绍我的各种临摹体会。这种前倨后恭的态度真有点不可思议。

不可思议的东西往往是最值得思议的东西。

十多年前，我埋头碑版书法，点画上追求跌宕舒展的横势，结体上追求生动活泼的造形，章法上努力发掘各种对比关系，让它们并置在一起，相反相成，表现出强烈的视觉效果。但是走到极端，觉得有点不够自然，因此陷入困惑之中。直到有一次，不知什么原因，鬼使神差地改变习惯写法，左右回旋，上下连绵，写得跌宕起伏，荡气回肠，当时就感觉到一种强烈的内心诉求。于是去看传统，发现了怀素，再进一步深入下去，又发现了董其昌，甚至还发现了日本和尚良宽。于是，对他们的作品心摹手追，孜孜以求。经过长时间的努力，创作在原先强调空间造形的基础上，开始关注时间节奏，然后又兼顾空间造形与时间节奏，写得有形有势，自己觉得明显上了一个台阶。

临摹学习从碑版到这三位书法家，最初的转变就是在那一次顿悟中完成的，速度之快就在刹那间的一念之转。然而今天沉下心来想想，什么事情都是有因缘的，都有一个转化过程。当我将碑版书法的特征以极

端形式表现出来的时候，心中就已经感觉到书写性的减弱以及由此带来的种种局限和毛病，模模糊糊地产生了对时间节奏的认识和企盼。久而久之，随着对空间造形的认识越来越深入，对时间节奏的认识也越来越清晰，企盼也越来越强烈，最后从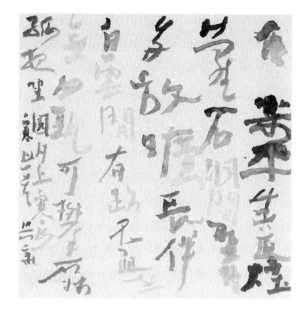碑学转到帖学，这是个自然而然的结果。

　　这个转变过程好比跷跷板，其中一头升腾到最高处的同时，也为另一头的升腾积聚了最大的力量。传统文化一直讲物极必反，"反者道之动"，对立双方是互为因果的，碑学的极处是帖学，帖学的极处是碑学，碑与帖其实是一个事物的两个方面，相反相成，本质上是一元的，我们在取法碑学的同时，其实也在领悟帖学，在取法帖学时，其实也在领悟碑学，只不过一个在显处，一个在暗处而已。而且，我们对碑学的理解程度有多深，对帖学的理解程度也就有多深，深则俱深，浅则俱浅，不可能只懂碑学而不懂帖学，也不可能只懂帖学而不懂碑学。

　　顺着这种不可思议的相互关系再进一步思议下去，我又想起平时书法学习的两点体会。

　　第一，要有健康的学习心态。人类的生理平衡需要互补，眼睛无论看到什么颜色，都会同时去寻找与之互补的颜色来求得平衡，例如看到红色会寻找绿色，看到黄色会寻找蓝色等等。人类在心理上也是这样，不满足现实的处境，会在对相反处境的想象中去寻找平衡。生理和心理

都有互补的要求，因此健康的学习心态也应当不满足于眼前的东西，根据眼前的东西去进一步探究与之相反的东西，在对比中开阔视野，加深认识，最后表现自己。我的实践体会就是：历史上每一种出色风格的旁边都有一种同样出色的相反风格存在，一正一反，相反相成，正确的临摹方法就应当在正反两极中游移，分析比较，兼收并蓄。并且在这个基础上，养成正确的创作方法：将一切都纳入构成之中，让它们在彼此对立的时候，建立起呼应关系，相辅相成，相映成辉。

第二，要有强烈的内心诉求。人是在对象上面意识到自己的，对对象的意识就是人的自我意识，对象是人的本质的显现。这话不知是哪个名人说的，极有道理。但是人要从对象上认识自己，必须先有内心诉求。我对怀素和董其昌的书法其实早就知道，早就看过，一直没有感觉，就是因为没有内心诉求。我发现它们，是因为在碑学实践中碰到了问题，并且在他们的作品中发现了解决问题的途径，这样它们就不是外在的客观对象，而是一种内在需要了。内心诉求能够帮助我们找到显示自我的对象，心里没有的东西眼睛里也不会有，只有想到了，我们才能在对象中看到。对象的显现总是与对对象的意向密切相关的，否则必然会置若罔闻，熟视无睹。因此学习书法一定要有强烈的内心诉求。王阳明说："天没有我的灵明，谁去仰他高？地没有我的灵明，谁去俯他深？神鬼没有我的灵明，谁去辨他吉凶灾祥？天地鬼神万物，离却我的灵明，便没有天地鬼神万物了。"

书写好了，忽然有这样一些想法，觉得有些意思，就写下来放在书尾，作为后记，与大家共勉。

十　少儿书法教育之我见

二十多年前，我在上海书法家协会做秘书长，经常有热心的家长带小孩来请教书法，很长一段时间内，所问所答几乎千篇一律。因此，为了避免反复絮叨，写了这篇文章。

问：目前在少年儿童中，学习书法的人很多，社会上各种书法班如雨后春笋，对这种现象你怎么看？

答：要回答这个问题，首先应当搞清楚实用的写字与书法艺术的区别。写字的最高标准是把语言信息的符号处理规范，也就是点画光挺，结体匀称，看起来清爽舒适。书法艺术则不以点画、结体为能事，而是利用文字造形作为工具来抒发作者的思想感情，让观者产生种种联想，得到美的享受。现在的儿童书法班大多强调技法规则，对学习写字是有用的，对书法艺术关系不大。因此，家长在让孩子学习书法之前要考虑清楚，如果你只希望孩子把字写得端正一些的话，可以去接受这种写字训练，再笨的孩子，一年半载之后，也多少能把字写端正的。但是如果希望孩子将来在艺术上有所成就的话，对这种班不要抱太大希望。

问：无论哪个家长都不愿低就的，当艺术家当然最好，但是照你说

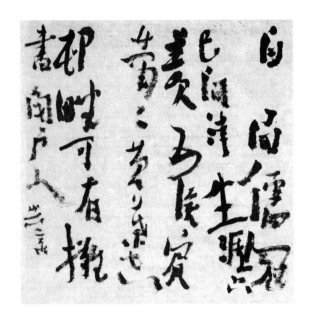

的那样，不把孩子送进书法班学习，家长又该怎么办呢？

答：书法作为一门艺术，点画和结体根据不同的处理会表现出不同的意象，比如"悬针垂露之异，奔雷坠石之奇，鸿飞兽骇之姿，鸾舞蛇惊之态，绝岸颓峰之势，临危据槁之形；或重若崩云，或轻若蝉翼；导之则泉注，顿之则山安；纤纤乎似初月之出天涯，落落乎犹众星之列河汉"，这种意象是书法艺术的表现内容，它是自然万象经过人的观察、理解、取舍和变形后的心理感受。因此，家长应当明白艺术启蒙的第一课是培养孩子对自然万象的感知能力，把孩子带到大自然中去，在潺潺的溪边，叫他感到流水的私语，在郁郁的树林中，让他们听到小鸟的歌唱，并教他们踏着地面的落叶，去感受绵绵的松软的沙沙的轻响……心理学家说，在感受现实世界的多样性方面，孩子积累的经验越多，日后他感受艺术时也就会有越多的联想相伴随，他所创作的作品内涵也就越丰富。这种对自然感受能力的培养才是少儿时代最最重要的艺术训练，而这种任务只能由家长担任，由孩子自己去体验。

当然学习书法，总要练习点画、结体等等，家长没有这方面专业知识，就得找老师。书法的初级阶段主要是手的训练，讲得太多太玄没有意思。比如你要到一个地方去，前来问路，我告诉你一直走，往右转，然后过第二条马路，再左转再右拐，东转西转，七拐八拐，即使我的话

一点没说错，你能记住吗？显然不能。最好的教育方法是一点一点地引导，因此只要找一个真正懂书法的老师，过一段时间带上作业让他点拨一下就行。古人讲"不愤不启"，路还是靠学生自己走的。再说艺术强调个性，艺术教育应当因人而异，

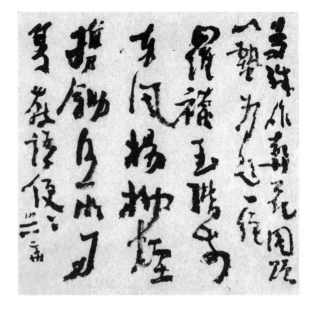

用同一种方法教不同程度、不同性格的学生肯定是不对的。

问：那么你认为在少儿书法教育上应当注意些什么呢？

答：当学龄前儿童拿起笔在纸上乱涂时，父母不要欣欣然以为是天才的曙光，立即教育他各种各样的技法规范，那样做只会使他兴味索然，视书法为畏途。家长应当引导孩子在乱涂中逐渐获得想圆即圆、要方有方的自由表达，然后再进一步引导他去理解各种点画的表现特点，体会长短粗细、方圆转折的形状和轻重快慢、强弱刚柔的感觉。儿童的想象能力极其丰富，据说一位教师在黑板上用粉笔点了一下，孩子可以马上列举出猫头鹰眼睛、小星星、砂粒、纽扣等五十余种物体。我们也常常看到孩子把铅笔想象成飞机或导弹等等。既然如此，家长和教师完全可以通过形象的启发，借助婀娜的柳条、生硬的钢架、小鸟的飞掠和压路机的推进，使他能理解各种点画所表现的自然物象。在书法艺术中，理解点画表现特点的意义远远超过对僵化规则的掌握。我们看历代名家所描述的点画，"孤蓬自振，惊沙坐飞""印印泥""锥画沙""折钗股"等等。都是借助自然万象来理解点画的。我们启发孩子把点画看

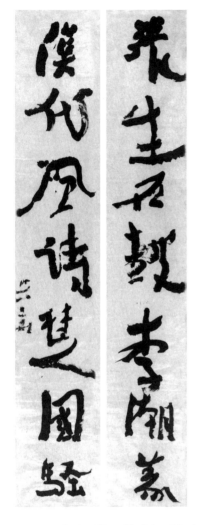

作是某种物象，然后再表现出来，正是为了让他今后能够表现自己的审美意象。

问：我明白了在少儿学书的初级阶段，理解点画的表现特点要比掌握技法规则更加重要，那之后怎么办？

答：必须临帖，这是毫无疑问的。但有人认为孩子小，接受能力差，最好先让他描红，或者临一些现在人写的通俗字帖，这种观点十分荒谬。我知道音乐教育是主张儿童从一开始学习就要接触世界上真正的最高水平的大师作品，让他们与大师对话，使感觉、思想、想象等各个方面都与大师的心灵相通。书法也是如此，必须取法乎上。历史上可供临摹的经典很多，学哪一家都可以。至于选帖，应当尊重孩子的兴趣，因为孩子的天赋只有在兴趣中才能充分发挥，兴趣能使学习不知道疲倦，而且能一下子看到别人不易发现的东西，使学习过程欲罢不能，使求知欲望得到最大满足。

问：那么孩子在临摹阶段应当注意些什么呢？

答：我觉得现在一般的少儿书法教育在这方面有个毛病。就是将点画和结体分开来临摹，这是不正确的。因为汉字本来是一个整体，点画没有固定写法，在与不同的上下笔画连续书写时会有各种不同的变化。例如写一个"三"字，为了追求三横的变化，笔笔不同，线条有长有短，起笔有藏有露，笔势有上翘、水平和下弯等种种区别。因此那种横

画写三十遍，竖画写五十遍的方法只会使学习变得枯燥，使点画呆板。现在许多从学习班训练出来的孩子都有这个毛病，为点画而写点画，既没有变化，又缺少上下左右的呼应关系，根本上是死的，如同积薪，毫无生气。它使我想起语文的启蒙教育，许多教师反对"先识字，后读书"的方法，主张"注音识字，提前读写"，这种方法不要求死记硬背，不要求一次达到"四会"，任其自然，一个汉字初次眼生，二次面熟，三次五次接触下来，自然就记得差不多了。在理解的阅读中识字，这样的字是活的，字义和用法都能领会得比较透彻，印象深刻，而且这种学习方法妙趣横生，能使学生精神愉快，兴致盎然。我想书法教育何尝不是如此，写字不是写点画，要让学生从字的整体上来理解和掌握点画写法。另外我还有一个想法，

心理学的实践证明，儿童在识字时，认记笔画复杂的汉字跟笔画少的一样容易，比如"衆"或"众"，幼儿都是作为一个整体来认识的，无关笔画的多少。就书法学习来讲，同样如此，结体能够安排妥贴，与点画多少没有关系，甚至点画越少的越难安排，因为每一笔都责任重大，稍一差错便昭然若揭，不堪入目。既然如此，我们大人完全不用替孩子担心，想出什么由简到繁的"循序渐进法"去误导孩子。

总之，我觉得让孩子选择一本名家法帖，然后督责他学习，适时地

点拨一下，家长和老师就已经尽职了。切忌急于求成，去做一些越俎代庖的事情。

问：那是否还要讲讲笔法呢？

答：可以讲些逆入回收类的笔法，但千万不能讲得太死。对于笔法，晋唐间书法家多有论述。有的说"惊蛇入草，飞鸟出林"，强调运笔的势感；有的说"如印印泥"，强调沉着的力感；有的说"如锥画沙"和"屋漏痕"，强调浑厚的质感；还有的比喻为夏云多奇峰，强调生动的变化。他们把力感、势感、质感和变化当作点画的四项基本要素，以形象的比喻来加以讨论阐发，没有明确的规定性，给人有重新理解和再事创造的余地，这样的笔法是有生命的，有个性的。宋以后，书法研究着重技法，于是笔法说也开始规范化，发展演变为"欲右先左，欲下先上"的逆入，强调"无往不收，无垂不缩"的回收。认为上一笔画的回收如同"飞鸟出林"，下一笔画的逆入如同"惊蛇入草"，两个动作都很迅捷，连续起来，正好能体现上下笔画的势感。人们用中锋行笔的方法来追求"锥画沙""屋漏痕"的质感，用起笔和收笔的顿挫表示"印印泥"的力感。综合这些理论，点画的写法就是逆锋起笔，然后再按顿调锋，铺毫之后，中锋提笔运行，结束时再顿笔下按，回锋作收。这种规范而明确的技法与原来形象而不定的比喻相比，用不着诠释，用不着想象，一看就懂，易教易学，但同时却扼杀了个性表现和创造能力。明清以后，这种笔法说被凝固成僵化的教条。老师不动脑筋地照讲，学生不加思考地照做，大家都不知所以然地如法炮制，依样画瓢，结果，点画线条丧失了丰富多彩的可塑性，千篇一律地、刻板地为起笔而起笔，为收笔而收笔，回收和逆入之间没有笔势连贯，上下点画缺乏联系。更有甚者，把逆入和回收误解成封闭的藏头护尾，在线条两端重重按顿，如同加上两个圆形的句号，截止了点画线条的运动态势，使它毫无向外扩展的张力。这种笔法说时下非常流行。因此，我觉得向儿童讲授笔法只要他们理解了点画分为起笔、行笔和收笔三个部分，并在临摹中仔细观

察，努力去加以表现就可以了，不要讲得太死板。

问：儿童临帖，是否一定要像，力求惟妙惟肖？

答：就我的体会来说，临摹作为学习，当然要像。但是儿童临帖，一开始肯定不像，这除了生理上控笔能力差、手法生疏之外，一个重要原因在于儿童观察事物不是客观的，是受感情支配的，他写字与画图一样，是按照对象在心中所占位置的重要性来处理各种物体的大小形状的。他写字时，对某一部分产生了联想，或有特别的印象之后，往往会不及其余地加以夸大，这是孩子结合自身经验的创造，尽管结果线条歪歪曲曲，结体不成比例，但表现了孩子的感情，因此是有意义的，有魅力的。如果没有这种表现，孩子对写字会感到索然无味，家长和老师要引导他们将这种走样的点画和结体组合和谐。如果和谐了，那就是一件作品，而且具有成人们望尘莫及的天趣。因此，我觉得对儿童来说，不必太强调像老师，不要一看到孩子临得走样就大惊小怪，老是在旁边说这也不是，那也不是，抑制他们对经验事物的联想，使他们紧张得怕表现自己，结果会丧失创造能力。

问：听了你上面的说法，我明白了你的观点，儿童书法的启蒙教育应当鼓励他们亲近自然，熟悉点画、结体的表现特征，即使临摹也不要拘泥法度。

答：你总结得很对，对儿童来说，表现想象的能力比掌握比例正确的技巧更加重要。但是，现在一般的家长和老师都不这样认为，一味强调那些对儿童来说不可思议的、枯燥乏味的技巧，将个别能写出光挺点画和平正结体的小朋友称之为"天才""神童"，其实这是对儿童艺术天性的戕害。就学书过程来说，技巧一开始是没有的，但只要学习者始终洋溢热情，它自然会慢慢养成，而且技法的范围很大，颜真卿有颜真卿的技法，欧阳询有欧阳询的技法，每人只要获取与自己风格相近的部分技法就行了。不用担心，随着儿童年龄的增长，到十二三岁之后，他开始了解社会，进入社会，接受各种各样的法则和规范，这时他

写字也必然会关注技法的，到时再加以引导为时不晚。不过即便到那时也不要忘记：技法永远不会成为艺术的灵魂，不会成为造就魅力的主要因素。

最后，我要告诉各位家长，艺术的才能是稀有的禀赋，并非很多人都能蒙受这种恩典的，在你的孩子尚未展露天赋之际，你要去发现去关心去爱护去培养，但不要太奢望，悬得过高，拔苗助长。重要的是通过书法学习去认识自然，认识自我，健康地成长，幸福地生活。

十一　书法研究应当重视本体关注现实

　　8月13日上午，"首届流行书风印风提名展"在北京今日美术馆隆重开幕，第二天，展览的学术研讨会在首体宾馆举行，部分参展作者和理论研究者近一百人参加了研讨会。会议一天，三十几位研究者宣讲了论文提要之后，与会者纷纷提出疑问并进行商榷，问题由此及彼，一个接着一个，有继承与创新，传统与现代，书法风格与时代精神，民间书法的概念与内涵，"丑书"的审美价值，流行书风的定义、创作方法和发展趋势等等，所有问题几乎都来自最近二十年的创新实践。会议发言坦诚，气氛热烈，常常出现争辩，争辩的问题有些是因为没有一个比较一致的概念而产生的，有些是因为不知道如何表述的"失语"而造成的，这都反映了实践对理论的挑战，当前的理论研究已经跟不上创作实践的发展了。

　　会议之后，带着这种感受反思书法研究的现状，觉得理论界太缺乏对书法本体的思考，太忽视对现实创作的关注，如果说"思想就是活着的人面对现实问题所进行的理性思考"，那么也就是太缺乏思想了！再进一步寻思出现这种状况的原因，结论有两个：考据的误区和观念的误区。

考据是理论研究的重要手段，它的目的是去粗取精，去伪存真，使材料成为研究的对象，并且转化为对人的行为发生作用的思想认识。因此，从考据到书法有好几个弯要转，没有直接关系。考据的是非不是书法的是非；而且考据也不是理论，如要成为理论，必须经过创造性的解释。这些都是不言而喻的，但是今天有许多人却将考据当作书法研究，为考据而考据，结果导致选择考题的鸡毛蒜皮和考据方法的繁琐细碎，完全与书法艺术无关，成为比鸡肋还无趣的东西。

当今社会，改革开放，西方的哲学、文学和美学著作被大量介绍进来，许多新的思想观念被应用于书法研究之中，这是应该的。但是借鉴的东西必须消化，要针对当前书法创新所碰到的实际问题，表达旧观念所不能表达的新内容，那才是有价值的，有生命力的，否则，徒生枝节，此一是非，彼一是非，争来争去，变成文字游戏，就没有意义了。

考据的误区和观念的误区，使研究结果与书法艺术无关，不能解决当代书法家在创作上所面临的各种困惑，因此必须引起大家重视并努力纠正。重视本体，关注现实，是书法研究的出发点，由此入手，面对传统，我们能注意到前人没有注意的史料；面对相同的史料，我们能发现前人没有发现的价值和意义，使研究成果带有鲜明的时代特征。历史上

著名的《书谱》《书法雅言》《画禅室随笔》《广艺舟双楫》等，尽管著于不同时期，艺术观点和审美趣味不尽相同，但是都因为对书法本体的重视和对现实的关注，成为时代书风的理论表述，成为历史经典。当代书法研究应当继承和发扬这种优良传统。

"首届流行书风印风提名展"在筹备过程中，引起了书法界的高度重视，半年多时间里，成为各种报纸杂志的热门话题，有关文章连篇累牍，难以计数，仅"流行书风印风学术研讨会"就收到来稿150多篇。大家都有话要说，说明它非常准确地切

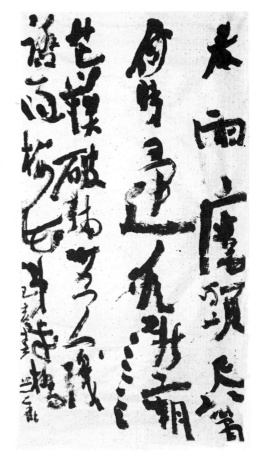

中了当代书法创新的脉搏，所呈现出来的各种问题都应当成为当代书法研究的对象。陈寅恪先生把学术研究分为入流和不入流两种，区别的标准就看它是否为采用新材料和研究新问题的。书法研究必须重视本体，关注现实。

十二 "中国书法群落精英联盟展"的意义

 两年前,在北京参加流行书风提名展,在一次聚谈时,说起许多参展作者的周围都有一批朋友和学生,有一个志趣相投的社团,流行书风的影响在不断扩大。说到高兴处,湖南雁阵部落的冷柏青和山东五月书会的马德田倡议联合举办全国性的社团交流展。没想到两年之后,竟然成就了如此大规模的"中国书法群落精英联盟展"。这个展览标志着中国书法的民间展览形式在社团展和社团之间的交流展之后,又迈上了全国性的社团联盟展的新台阶。

 我以前在一篇文章中说:"最近二十多年,中国书法发生了前所未有的变化,展览会搭起一个相互比较和竞争的平台,参与作品为了引人注目,特别强调鲜明的个性和强烈的面貌,不得不旁搜远绍,从名家书法到民间书法,面对前人的一切文字遗存,古为今用,推陈出新。结果,几千年的传统积累在短时间内被全面开发。甲骨文、金文、正草篆分,演变出形形色色的传统派、现代派;钟王颜柳、苏黄米蔡,孳生出各种各样的尺牍风、明清风。结果使得包罗万象的书法大展不得不越办越大。然而,由于评委眼光的狭隘和评选机制的局限,这样的大展无法全面反映当代人解放的思想感情和多元的先锋探索,最后成为平

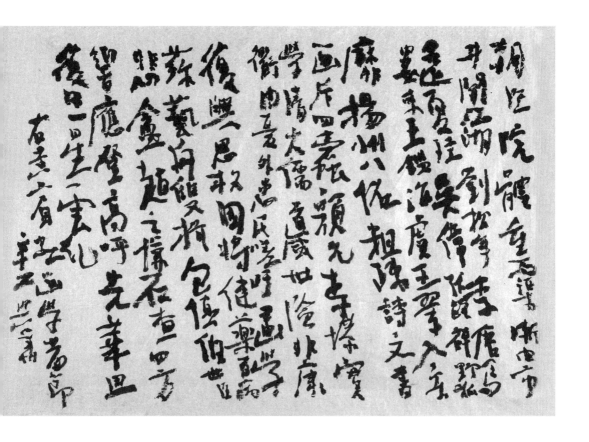

庸的大杂烩。进入二十一世纪，所谓的大展在反对什么和提倡什么的口号下，开始把自己局限为某种流派展了。于是，许许多多书法家和爱好者为表达自己对当代书法的理解，只好寻求和组织另外的展览，他们以流派为旗帜，以趣味作标榜，以潮流相号召，三五同道，数十同仁，同声相应，同气相求，结果各种各样的展览百花齐放，促进了书法艺术的繁荣。"今天，"中国书法群落精英联盟展"的成功举办，更证实了我当时的观点："展览体制的分崩离析，使我们经历了一场宇宙大爆炸，一团团星云，一个个星系，生生灭灭，不可逆转地膨胀再膨胀，飞离中心，飞向辽阔的未知。这就是中国书法的现状，也是它的

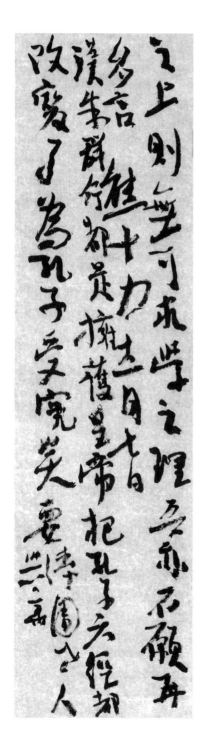

将来。"

前段时间，在书法网上看到一个帖子，名叫"民间社团何处去？往左转？向右转？"点击率很高，回帖很多，这说明大家对民间社团的生存和发展问题非常关心，都在问怎么办。其实，本次展览就是一个很好的回答。展览中每个社团都介绍了办社宗旨和活动情况，其中有两点共同的经验值得重视。

一是没有首领。"五月书会"最极端，说："不要有领头羊，亦不要以谁为中心，要人人平等，无分尊卑。"但是社内活动要有人做，"江南风"称做事人为执事，"以两人轮流执事"，执事一期也要有两人，而且是轮流的。由此可见，民间社团最痛恨官僚体制，因为谁也不愿意做"供养人"，所以不需要高高在上的"菩萨"。

二是活动的宗旨为两个方面：第一是交流艺术，"江南风"说要"增进学养，强化艺术"，"通州书法群落"说要"自由创作，真诚交流"，"永和书社"说要"增进交流，共同进步"；第二是寓乐于书，"徐州集团军"说要"五花八门，喝酒喝茶，

写字刻印，一拉就响"。其中，"五月书会"的宗旨也是这两方面，但强调重点前后不一，"成立之始——书以载道；时至今日——书以载娱"，他们认为：毕竟书法是个人的事情，团队不负使命，不承担责任，快乐是存在的本质。

上述办社形式和宗旨可说代表了目前所有民间社团的现状，如果将这些文献资料做得再详细一些，对后人研究当代中国书法的发展是一种贡献，我相信民间社团会越来越普及，对中国书法艺术发展的影响会越来越大，今后一定会有人从事这方面的研究，"中国书法群落精英联盟展"为此开了一个很好的先例。

展览作品集印得很厚，一张张作品看下来，每个人都不雷同，各有各的追求，各有各的风格，"北京通州书法群落"在这方面表现最为突出。然而，所有作品放在一起，又都带有鲜明的时代特征：造形相当夸张。即使比较传统的"古越风"和"江南风"的作品，无论学二王还是学宋四家的，也都点画开张放逸，结体跌宕磊落，精神气质与古人截然不同。整个展览给人的感觉是既有个人面貌又有时代特色，和而不同。因此掩卷遐思，脑子中迸出的第一个词就是和谐。现在大家都在讲和谐，各行各业都在呼吁和谐，我认为这样的和而不同才叫真正的和谐。

《庄子》中有一段对风的描写："夫大块噫气，其名为风。是唯无作，作则万窍怒号，而独不闻之翏翏乎？山林之畏佳，大木百围之窍穴，似鼻，似口，似耳，似枅，似圈，似臼，似洼者，似污者；激者，谪者，叱者，吸者，叫者，譹者，宎者，咬者，前者唱于而随者唱喁。泠风则小和，飘风则大和，厉风济则众窍为虚。而独不见之调调之刁刁乎？"我想哪一天，每个书法家或爱好者，无论写碑的写帖的，写厚重的写清灵的，"似鼻，似口，似耳，似枅，似圈，似臼，似洼者，似污者"，如果感应时代的大块噫气，有动于衷，而且都能通过一定的展览方式，让"激者，谪者，叱者，吸者，叫者，譹者，宎者，咬者"，自由地表达出

自己对书法艺术的理解，那么，中国书坛的上空就会响起一派天籁，和谐的时代就真正来到了。我企盼这样的时代，但我知道这种自由表达，一定是通过民间展览的形式来实现的。

十三　张目达书法批评

　　现在讲批评实在太难了，叫我来讲，感到有压力。因此原来准备在开讲之前，先讲一讲我的顾虑和打算，写了一个提纲，很长，有三四张纸。但是现在"车"已经开过去了，上午已经进入批评了，而且大家各抒己见，展开得很好。提纲中的这部分内容要浪费了，很可惜。然而刚才在吃午饭的时候，听到一些议论，觉得还是有必要讲一讲，但只讲其中的两点。

　　第一，关于批评者的态度问题。我觉得批评都是主观的，都是讲作品给我的印象，作品经过观察和理解，已经有所变形。而且在批评时，把这种印象用语言表述出来，又经过一番转换，在变形和转换中，客观作品的信息不可避免地会有所渗漏和改变，所以我的批评归根到底有很大的主观性，即使我再强调要客观，都不可避免地会打上自己的烙印。明白这一点，为了避免过于主观，不着边际地自说自话，我尽量要求自己在批评时要有一种同情的理解，即使我看不惯这件作品，也要坚持这个原则。在座的都是学有所成的全国知名书法家，他为什么这样写，一定有他的道理，我一定要尽量站在作者的立场上，想想他为什么这么写？他写这件作品是要表达什么？在此基础上再来讲他的这个

想法和他的表现之间是不是合拍，有没有差距，有没有另外的可能性？总之无论赞扬还是批评，都要具体分析，好在什么地方，不好在什么地方，尽量在同情理解的基础上去批评他。不要像现在社会上一般流行的批评，既简单，又粗暴。打个比方，看到颜真卿的书法，就说不够清秀。这对吗？对的。但颜真卿根本就不想追求清秀，你跟他讲清秀，就缺少同情的理解。同样的道理，讲董其昌的书法不够雄强，董其昌根本就不追求雄强，这样的批评其实是风马牛不相及的。我希望自己的批评不要这样。

第二点要说的是关于被批评者的态度问题。我觉得对别人的批评不要全听，为什么？前面说了，批评有很大的主观性，就像我们看到的法书刻帖一样，经过翻刻和拓印，每一道工序都有走样，因此它不是以事实为依据的法律判决书，不是非要执行不可的。但是，也不要不听。每个人都不能脱离自己，都被局限在自己的性情、阅历和知识的牢狱里面，很难跳出来。外人的批评从另外一个角度观察你的书法，提出新的思路，可以打破这种局限性，无论对你的思考还是创作都是极其宝贵的，应当重视。既不能全听，又不能不听，到底怎么办？一句话："他人有心，予忖度之。"你自己要思忖，要度量，要经过自己的分析和判断。就像西方启蒙学者讲的理性法庭，每个人在自己的头脑里面都要建立起这样的法庭，来审判这个东西我能不能接受。康德讲什么叫启蒙，要敢于认知，要遵从自己的理解力。启蒙的格言就是遵从自己的理解力。中国古代王阳明也讲过一句话，比启蒙的解释还要彻底，他说："夫学贵得之于心，求之于心而非也，虽其言之出于孔子，不敢以为是也，而况其未及孔子者乎？求之于心而是也，虽其言出于庸常，不敢以为非也，而况其出于孔子者乎？"王阳明所讲的"学贵心得"，与西方的启蒙思想相同。明代有一个理学家，每天在读书之前都要拍拍自己的胸膛，问一问："主人公在否？"我的心是主人公，我绝对不被别人牵着鼻子走。这就是我要对

大家所说的。

总之，批评者和被批评者如果都抱着这样的态度，我想这次活动就一定会成功了。接下来我开始讲张目达的书法。

选择张目达作为个案研讨会的第一个研讨对象，我是有考量的。为什么？有争议！我希望这个研讨会从一开始就进入到争议状态，我非常期待争议，我是求异的。昨天我就讲，批评的结果不是最后大家达到共同的认识，这是不可能的，太理想化了，也没有必要。批评最后的结果是让各自的意见在交流当中碰撞，碰撞当中互相生发，然后经过讨论，走向深化，最后大家把各自的观点变得更加成熟、更加全面，我觉得这是交流的目的。选择张目达就是希望能够引起一种争论的风气，后面能够延续下去。

张目达是班上最年轻的成员，而他的作品在表现形式上又是最激进的。这跟年龄有关系，刚才许多发言都讲到了年龄问题。我认为年轻人的前卫是件好事情。古人有这么一句话，叫"二十岁不狂，没有出息；三十岁再狂，也没有出息"。年轻人的"狂"反映出叛逆精神，是合理的。"狂者进取"，怀疑一切，批判一切，否定一切，不仅合理，而且是应该的。否则的话，少年老成，春行秋令，生长季节错了，不符合自然规律，生活一定不会精彩。西方哲学家罗素也曾经讲，年轻人不"左倾"，不成事。也是同样的观点，年轻人的"左倾"就是批判现成的一切，随着阅历的增长，他受到各种各样的打击挫折，慢慢会变得成熟。如果一个人少年老成，做事四平八稳，往往会应了一句老话"少时了了，大未必佳"。

我赞赏张目达的创作状态，因此也会想起自己。我现在已经六十出头了，古人讲，六十称翁。老年人最大的资本就是看得多，想得多，经验丰富，手段灵活。这种资本可以从两个方面来说：一方面，想到事情的复杂性，理解越来越深刻了，反映在作品上面肯定会往深度走，这是我比较高兴的一件事情；另外一方面，常常会瞻前顾后，犹豫不决，这

又让我担心，怀疑自己是不是保守了。我昨天晚上给大家看了一些作品，有人说过瘾，有人说不过瘾，两种态度已经在大家当中产生了，我自己也很困惑，到底该怎么办？为了避免在深刻过程当中的保守，我现在一方面多阅读一些激情类的书籍，比如重读尼采的《查拉图斯特拉如是说》，重读罗曼·罗兰写的《约翰·克利斯朵夫》。这些书曾让我鼓起勇气，敢于叛逆，走上创新之路。我现在重新去看，就是要焕发那种激情。另外一方面，就是看年轻人的作品，张目达是我最近非常关注的，他创作中的先锋性给我很大启发，那种狂者进取的精神对现在的我来讲是最需要的。

举一个例子，几年前我和胡抗美老师办了一个展览，展览以后进入一种虚脱状态，不知道怎么写，非常困惑，因此在网上拼命找能够激励我创新的东西。结果看到山东青年书协办的展览，眼睛一亮，到他们展览开幕的时候，我就自费跑到山东去看了。从上海到济南千里迢迢，专程去看展览，这需要多大的吸引力，而这个吸引力是什么呢？今天坦白说，主要是冲着两个人去的，一个是刘佃坤，另一个就是张目达。我觉得我们每个人在困惑当中都要去寻找，不停地寻找，不是寻找完美，而是寻找能够激发起创作激情的东西。看了展览，我觉得他的作品里面确实有东西，这是我对他的第一次认识。记得当时我没有跟他讲过一句话，就是默默地看展览。

去年他准备出书，寄了一些作品给我，看后觉得进步很大。于明诠先生写文章说他目前的创作处于井喷状态，确实如此。风格面貌很多，跨度很大，探索性很强。今天大家一看他的作品也都这样说了。这次他带来展出的观摩作品没有中规中矩的，说明他对自己的创新充满了自信。刚才胡抗美老师讲到唐楷的时候，我特地拿出一张张目达的楷书作品来投影（插图1）。唐楷里面所谓的笔法，起笔、行笔和收笔他都表现得很完美，线条厚重，厚重里面又有苍润的感觉，写得很好，可见他不是不能，而是不为。他具备的这种基本功是我在讲评之前先要补充和强

调一下的。

　　看了他的这些展出作品，我想起自己在八十年代末九十年代初期的那种状态，特别强调自我感受，没有任何条条框框，六经注我，"万物皆备于我"。当时流行一句话叫"不怕做不到，就怕想不到"，挖空心思地去想，毫无顾忌地去写，巧思妙想纷呈，新理异态迭出。这样一种充满野性的创作状态，可以用柳宗元《捕蛇者说》里面的一句话来描写："叫嚣乎东西，隳突乎南北。"真草篆隶、钟王颜柳，什么样的领域都要去闯一闯，都要去践踏一番。刚才，李林讲张目达现在的状态是到处掠地，没想去攻城据地，把事情做深做透。我想起当初也有人这样批评我，说沃兴华现在的创作什么东西都写，如果不安营扎寨的话，他的风格怎么建立，人家怎么定位他。当时我的态度是这个意见很好，但是"潦水尽而寒

插图 1

潭清"，风格的建立要有个水落石出的过程。在这个过程中，所有的创作都是试验，什么东西都可以尝试。后来我发现这种试验的感觉恰恰应对了当代文化的特征。当代文化自从尼采说出"上帝死了"，一切价值都要重新评估以后，人们就开始寻找，做各种各样的尝试。我在书法上到底要走什么样的路，一切都是未知的，唯一知道的就是去闯荡，去试验，去探索。我不认为王羲之就是最好的，我不想按部就班地跟着王羲之走。我看过左拉的一本书，扉页上有这样两句话。老年人说："继承下去吧！"青年人回答："让我重新选择。"年纪大的过来人，把自己的人生经验总结为各种标准和规范，告诉青年人这是最好的，你继承下去就可以了。但青年人说不！我要重新选择。我觉得人生如果没有选择就等于白活了，浪费了。我们每个人一定要重新选择一些东西，古代的、现代的、经典的、民间的，然后经过自己努力，创造出一些新的东西，这样才无愧人生。走自己的路，成也好，不成也罢。成者，幸也；不成，命也。这就是我的想法。

张目达现在的状态与我以前的状态很相似，我很欣赏，因此送他两句名人的话。这两句话在我的试验性探索中，曾经给过我力量和勇气。一段是米兰·昆德拉在论尼采哲学时讲的，他说："尼采的思想是一种试验性的思想，他最初的推动力就是清除一切稳固的东西，炸毁现成的体系，打破缺口，到未知领域去冒险。"尼采说过："未来的哲学家应该是试验者，他自由地奔放在与此截然不同的甚至对立的方向。"这是对尼采精神的阐述，上帝死了以后我们就应该这样。另外一段话是哲学家杜威讲的："艺术家的本质特征之一，他生来就是个试验者。因为艺术家必须是一个试验者，他不得不用众所周知的手段和材料去表现高度个性化的经验，这些问题不可能一劳永逸地解决，艺术家在每一项新的创作中都会遇到它，若非如此，艺术家便是重弹老调，失去了艺术生命。正因为艺术家从事试验性的工作，所以他才能开拓新的经验，在常人的情景和事物中揭示出新的方面和性质。"

好了，张目达书法给我带来的精神感受就讲到这里。下面我就开始具体谈他的作品。准备是这样：先讲一个总体感觉，再结合上午大家谈的意见，分析具体作品，最后讲几个相关的理论问题。胡老师提倡批评要建立在学理的基础之上，我们首先要讲真话，在真话的基础上力求真理，我尽量尝试一下。

先讲总体感觉。刘熙载的《艺概》里面有一句话，对书法的点画、结体和章法定立了三个标准。他说："凡书点画要坚而浑，体势要奇而稳，章法要变而贯。"这是大家普遍能接受的。用这三个标准来衡量，我觉得张目达的作品章法最好，结体次之，点画最次。当然，这是大的感觉，具体到实际作品当中，他还是有一些很精彩的点画的。

今天大家评论张目达书法，最普遍的共识就是他的"奇特性"，很多人说了"眼前一亮"这句话。"奇特性"怎么衡量？好还是不好？如果你用传统书法的标准来衡量，以王羲之、颜真卿的标准来衡量，肯定会认为过头了，属于乱写。但是我要问，名家书法是不是判断的标准？现在一般人都认为是，在座的有不少人也认为是，我觉得不是。如果以王羲之、颜真卿的作品为标准，符合的就好，不符合的就不好，枪毙拉倒，那我们就不要写字了，书法发展还有什么希望！因此还是要讲奇特性。

关于"奇特性"的判断标准，我觉得苏东坡讲得最好，他说："诗以奇趣为宗，反常合道为奇。"违反常规，打破人们习惯的审美经验，跟王羲之不同，跟颜真卿不同，跟什么不同都是可以的，但是要站住脚的话就要"合道"。"道"是超越王羲之、颜真卿之上的书法艺术最本质的东西。张目达的"奇"有没有这个"道"？如果有的话，那就是成立的，用王羲之批判他，用颜真卿批判他，都不对。如果大家都同意这个观点，那么问题的关键在于，这个"道"是什么？我还是用古人的话来说，用书法艺术上最原初、最重要的一句话来说。东汉蔡邕写的《九势》，开门见山第一句话就说："夫书肇于自然。自然既立，阴阳生

焉；阴阳既生，形势出矣"。这句话很概括，讲出了书法艺术的表现内容与表现形式，这是书法艺术最基本最核心的问题，里面包括"道"的问题。

书法艺术肇于自然，自然在中国人的观念中是"天人合一"的，既包括物，又包括人。根据这个道理，后来引申出两个书法的定义。一个叫"书者法象也"，是表现自然万物的，因此说王羲之的书法是"龙跳天门，虎卧凤阙"。写点画要有骨、有筋、有肉、有血。全都是比喻，这就叫"书者法象也"。另外一个叫"书者心画也"，是表现人的感情的。"如其学，如其才，如其志，总之曰如其人而已。"因此特别强调作者的学问修养，有"心正笔正"等说法。书法艺术既表现人又表现物，物跟人的统一就是天人合一的自然，就是表现内容。

这种自然怎么来表达？古人说"道法自然"。道是不可言说的形而上的东西，怎么来表达？古人又说"一阴一阳之为道"，"道"是可以通过阴阳来表现的。因此蔡邕说："书肇于自然，自然既立，阴阳生焉。"书法中的阴阳是什么？就是各种各样的对比关系，大对小，粗对细，方对圆，长对短，快对慢，轻对重，枯对湿，浓对淡，历代书法技法理论，全部都是在讨论这一组一组的对比关系到底应该如何表现。我们以王羲之的一段书论作为例子，他说："书之气，必达乎道，同混元之理。"书法要通"道"，要通混元之理，混元之理就是自然。然后他又具体讲："阳气明而华壁立，阴气大而风神生。""道"就是通过阴和阳来表现的。然后再下面，他又具体讲："内贵盈，外贵虚；起不孤，伏不寡；回仰非近，背接非远；望之惟逸，发之惟静。"都是讲一组一组的对比关系。最后概括说："敬兹法也，书妙尽矣。"这段话实际上就是蔡邕"自然既立，阴阳生焉"的具体阐述。唐代著名书法家虞世南也说，书法要"禀阴阳而动静，体万物以成形"。还是讲阴阳，通过阴阳来表示动静，来体现万物。这就是书法艺术的"道"，就是我们的判断标准。作品中只要有了这个"道"，怎么做都是可以的，即使完全不同于王羲之和颜真

卿也是可以的，甚至是更有价值的。所以我们不要以王羲之和颜真卿的某一个结体、某一个点画，来作为衡量的标准。我们衡量的标准是看他有没有"道"，有没有阴阳，有没有对比关系，以及对比关系是否丰富与和谐。古人是这样做的，王羲之也是这样做的，因此我们今天也应当这样做。

阴阳就是对比关系，就是书法艺术的表现形式。书法的历史"古质而今妍"，就是对比关系从简单到复杂的发展过程，越到后来，对比关系越多，对比反差越大。人们对事物的认识过程都是这样，开始是从宏观入手，混沌的、整体的，然后到局部分析，逐渐细化，走向枝枝节节，然后为了避免"只见树木，不见森林"的弊病，又会回到宏观认识，作综合的把握。根据这个道理，对比关系发展到越来越多的时候，就要加以概括，同类合并，分为两大类型，一类叫作形，一类叫作势。所谓的"形"就是讲空间问题，比如点画和结体的形态，以及相互之间的关系。所谓"势"就是讲时间问题，在连续书写过程中怎样通过用笔的轻重快慢和离合断续的对比关系来营造出一种节奏感。因此蔡邕紧接着又说："阴阳既生，形势出焉。"书法艺术的表现形式归纳起来，就是形和势两大类型，形解决空间的造形问题，势解决时间的节奏问题。书法艺术表现形和势，本质上就是表现作者对空间和时间的理解方式和处理方式。而空间与时间是一切物质的存在基础，类似于天地万物的总称——自然。因此归根到底，书法艺术的表现形式就是表现内容，讲阴阳，讲对比关系，讲形和势，就是讲自然，就是讲道。正因为如此，古人把书法艺术称之为"书道"。

蔡邕的这段话说明，书法的表现内容推动了表现形式的展开，而表现形式展开的结果又回到了表现内容，形式即内容。这就是书法艺术理论的基本框架。刘熙载是我非常敬佩的一个学者，他在《书概》最后的总结部分中说，书法艺术一方面是"肇于自然"，另一方面是"造乎自然"。"肇于自然"是从内容到形式的展开，为"天道"，为自然法则。

"造乎自然"是从形式到内容的回归，为"人道"，为书法家的追求目标。以上就是我对书法之道的认识，因为长期以来，这个道被大家所忽视了，所以今天要特别强调一下。有了这种对道的认识，我们就可以知道什么叫"反常合道"，就有了对张目达书法"奇特性"的判断标准。

下面我们来看他的书法，这件作品是强调时间节奏的（插图2），在连绵书写的过程当中，枯湿浓淡变化，大小正侧变化，疏密虚实变化，很奇特。对比关系很多，对比反差很大，造成了一种奇特性，虽然不同于历代名家书法，但是没有离开"道"，仍然是成立的，而且在连绵书写时，节奏感表现得非常丰富而且协调。他这样做，就是要把传统书法所强调的"势"推向极致。康有为讲："古人论书，以势为先。"强调势的表现，始于汉末魏晋，当时字体的发展，从分书到楷书，从章草到今草，从隶书到行书，共同特点都是强调连续书写。蔡邕在《九势》里面讲，"上皆覆下，下以承上，无使势背"，特别强调书写的连续性。连续书写为节奏感的表现创造了前提，因此《九势》又把所有点画分成两种类型：疾势类和涩势类。比如写横写竖，属于涩势类的，写起来要沉稳一点，慢一点；比如写撇、写捺、写点，属于疾势类的，写起来要快一点。快和慢结合在一个字里面连续书写，书

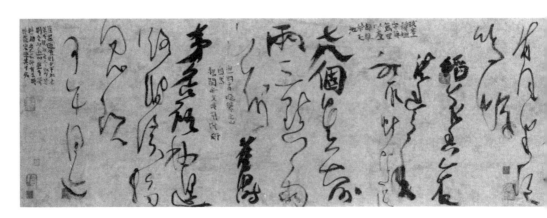

插图2

写过程就有轻重快慢的对比关系，就有节奏感了。所以蔡邕讲"得疾涩二法，书妙尽矣"，书法里面最微妙的东西就是疾涩变化，就是节奏感。

　　蔡邕以后，魏晋南北朝的书法更加强调"势"，小王认为大王的书法不够"宏逸"，创造了上下连绵的"一笔书"。一笔书如何表现出丰富的节奏变化，受到了当时新文学的影响。南北朝的时候，在诗歌领域兴起了"永明体"，最大的特点是强调声韵变化，发明了韵律，使古体诗逐渐演变为近体诗。大家都知道的"异音相从"，就是指上下字之间的声调变化，用口诀来讲，"一三五不论，二四六分明"，第二个字如果是平声的话，第四个字必须要仄声，第四个仄声，第六个字一定要平声。而且前面一句用平声字的地方，后面一句一定要用仄声字，反之亦然，这就叫异音相从。他们已经体会到，入声字干脆，短促有力，平声字平和，缠绵悠扬，在声调变化中找到了与情绪的对应关系。我们知道，当时的书法家同时又是文人，他们对诗歌声调和韵律的追求一定会反映在连绵书写的过程当中，变成一种书写上的节奏变化。因此，对节奏感的追求成了魏晋以后书法的一条主线。人们在蔡邕的疾势类和涩势类点画的基础上，又把轻重快慢的变化落实到每一点画之中，方法是将点画分成起笔、行笔和收笔三个部分来写，两端的起笔、收笔写得慢一些、重一些，中段的行笔写得快一些、轻一些，这样就丰富了节奏变化。不仅如此，后人又进一步把连接上下点画的运动轨迹也表现在纸上，称作牵丝。点画和牵丝也有轻重快慢的变化，点画写得重些、慢些，牵丝写得轻些、快些。不同的点画有轻重快慢变化，每一点画之中也有轻重快慢变化，点画与牵丝又有轻重快慢的变化。把所有这些变化都放入到一个连续的过程中加以表现，就会产生非常丰富的节奏变化，表现出生命的律动。张目达这件作品淋漓尽致地表现了这种节奏和律动，堪称是一件"以势为先"的杰作。他在"势"展开过程当中的那种跌宕起伏的变化，完全符合刘熙载"章法要变而贯"的标准。

另外一件作品主要是讲空间的（插图3），我觉得他对空间也有独特的理解。与前面一件一样，都是草书，但不强调连绵的节奏，而强调造形，强调形与形之间的空间关系。作品里面充满了大与小、正与侧、方与圆、疏与密等各种各样的对比关系，而且对比反差极大，同样让人感觉很奇特。有些人不能接受，原因是反差太大，表现太强烈，超出了一般人所习惯的口味。这是一个度的问题，度的问题很重要，下面我们作为专题来讲。但是我认为根据"反常合道为奇"的观点来看，这种"奇特性"都是建立在阴阳和形势基础上的，没有违背传统书法的表现形式，因此都是合"道"的，都是成立的，因而能够接受的。元代虞集在《道园学古录》中批评宋代书法说："举世学其奇怪。"认为苏轼、黄庭坚和米芾的书法都是"奇怪"的，然而他们都是合道的，因此都是成立的，在今天已经成了经典。因此张目达不要怕，"人言不足恤"，大胆地去做。

上面这两件作品在时间节奏和空间造形上都做得比较好，对比关系之丰富，对比反差之大，对比组合之协调，充分说明了他对传统书法具有比较深刻的了解和比较过硬的表现手段。下面再找两件我认为存在一些不足的同类型的作品，在分析不足之处时，想从中引申出两个理论问

插图3

题来讲评一下。

第一是关于笔法问题。以这件作品为例（插图4），这也是强调时间节奏的作品，我觉得章法很好，但是点画简单了，原因在于忽视了笔法。什么叫笔法？众说纷纭，我认为它的核心内容就是"三过其笔"。将每个点画都分成起笔、行笔和收笔三个过程来写，有开始，有发展，有结束，在这个过程当中你可以通过用笔的提按顿挫来表现造形变化，还可以通过用笔的轻重快慢来表现节奏变化。这样写出来的点画有形有势，形势合一，就是道，就是自然，就有生命力了。我们看王羲之书法，以唐摹神龙《兰亭》为例，每一个笔画都有起笔、行笔和收笔，变化极其丰富，极其细腻，表现力极强，连神经末梢的颤栗都表现出来了，这就是帖学笔法，或者叫晋唐笔法。它是以点画为相对独立的整体去加以处理和表现的，因此点画特别耐看。写二王、写帖学的深度就在这里，难度也在这里，帖学书法的好坏全看这里。帖学笔法适宜写小字，拿在手上近距离把玩，那种韵味让人回味无穷。但是到了宋代，出现挂轴，小字变成大字，近距离把玩变成远距离观赏，站在三米五米之外来看，远看看气势，那种微妙的牵丝映带的韵味就失效了。因此笔法必须变化，与时俱进，不能再局限在点画之内来表现了。米芾《海岳名

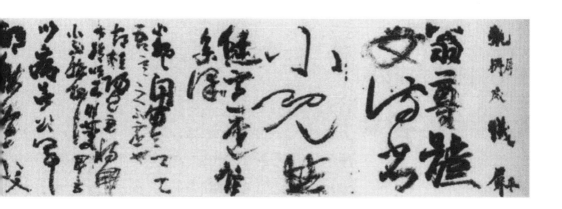

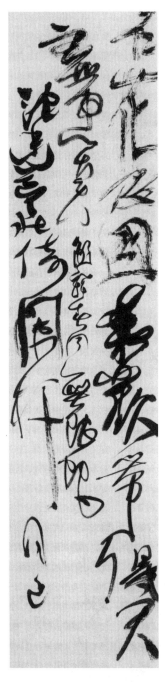

插图4

言》批评："欧、虞、褚、柳、颜皆一笔书也。"我认为这里所谓的"一笔书"可能就是指他们的笔法都局限在一笔之内，过于拘紧。事实上，宋以后书法家对就点画论笔法的方法越来越不满意。董逌说："以点画论法者，皆蔽于书者也。"李昭玘说："必曰三折为波，隐锋为点，正如团土作人，刻木似鹄，复何神明之有。"书法家开始把点画放到结体中去写，把笔法放到点画与点画之间的组合关系上来处理。姜夔《续书谱》论楷书的用笔说："用笔不欲太肥，肥则形浊；又不欲太瘦，瘦则形枯。不欲多露锋芒，露则意不持重；不欲深藏圭角，藏则体不精神。"论草书的用笔说："用笔如折钗股，如屋漏痕，如锥画沙，如壁坼，此皆后人之论。……然皆不必若是，笔正则锋藏，笔偃则锋出。"笔法不在于屋漏痕、锥画沙，不在于一种形式的极致，而在于"一起一侧，一晦一明"的对比关系。《续书谱》在论用笔的迟速时还说："迟以取妍，速以取劲。……若素不能速而专事迟，则无神气；若专务速，又多失势。"主张通过迟速变化来追求妍劲的风格面貌。这种强调就是要让原先在一笔之内完成的各种对比关系，如粗细、方圆、轻重、快慢、枯湿、浓淡等等，都放到上下笔画的组合中来完成，放

在字的结构中，甚至放到上下字的组合中来完成。通过扩大对比关系的组合范围，增强造形的表现性，增强作品的整体感。例如元代杨维桢《真镜庵募缘疏》中的"近者悦远者来"等字，连续的粗和连续的细，连续的湿和连续的干，连续的轻和连续的重，各种对比关系的表现完全超出一笔的范围，营造了大气的视觉效果。

宋以后这种注意结体、强调点画与点画之间组合关系的用笔方法，与晋唐注重点画的用笔方法相比，有得有失。所谓"失"表现为每一点画在起笔、行笔和收笔的变化上没有那么细腻和丰富。所谓"得"表现在把变化的基础放在点画与点画的组合之中，扩大了对比关系的组合范围，使点画的表现从一种极致模式中突围出来，自由自在，个性鲜明，或粗或细，或方或圆，或长或短。例如米芾的《蜀素帖》，"一"字造形有那么多种，差别那么大，这在晋唐时代是不可想象的。这两种方法以刘熙载的诗论来说，晋唐笔法是"尺水兴波"，宋以后的笔法则如同数百里黄河，一曲一直，风格完全不同，一个重近玩的韵味，一个重远观的气势。

笔法的变化从点画内的组合发展为点画与点画之间的组合，意义重大，如同篆书的线条发展为分书的点画一样。篆书线条横平竖直，婉转圆通，是曲与直的综合，具有动静合一的效果。分书将它分解为两种形式：一种是横平竖直的直线，特征为静；另一种是一波三折的双曲线，特征为动。而直线与双曲线加起来除二，其动静感觉与直而曲的篆书线条完全相同。但是一分为二以后，用组合的方式来表现，因为对比关系分明，对比反差增大，视觉效果就强烈。并且粗细、方圆和长短等各种对比关系的数量增多，表现形式也随之增多，风格面貌更加丰富，更加符合个性化发展的要求。我们看篆书为什么风格拉不开，变化不多，难以创新，原因就在于阴阳表现被局限在点画之内，繁殖能力差。分书为什么风格面貌多，就因为阴阳表现开放到了点画与点画之间的组合上了。同理，我们看王羲之时代一大批书法家，他们作品的风格面貌都比

较接近，而宋以后的名家书法则风格差别很大，苏轼、黄庭坚、米芾的风格迥然不同。这种差别主要就来自笔法的解放，而这种解放在当时是不被认可的，苏轼说"我书意造本无法，点画信手烦推求"，显然是针对当时人用晋唐笔法来批评他时的反击。

历史上有很多人认为宋以后书法不及晋唐，今天还有许多人这样认为。前阶段在网上和报刊上刘正成先生与尹吉男先生的辩论，核心问题就是对笔法认识的不同。尹先生说："比如说唐朝跟宋朝是平行的两个国家，他们做一个对抗赛。大宋国出了苏黄米蔡，作为国家队代表。唐朝不用派更多人，只派陆柬之一个人就够了。"因为陆柬之的笔法得了二王的真传。这种观点非常错误。且不说陆柬之跟虞世南学，虞世南跟智永学，智永是王羲之的七世孙，隔了这么多代，陆柬之能不能接续上这一缕香火很难说，即使退一万步讲，就是得到了王羲之的真传，认为王羲之笔法胜过宋人笔法，也是一种没有历史意识的偏见。平心而论，就点画本身的丰富和细腻来说，宋以后确实不及晋唐，但是从点画组合的丰富和大气来说，晋唐明显不如宋以后。比较而言，晋唐的写法适宜小字，宋以后的写法适宜大字。而决定写小字还是写大字的原因，与从几案到台桌、从手卷到挂轴、从重韵味到重气势等物质载体、时代文化与审美观念的转变有关，它们本身都是与时俱进的产物，决不能说谁高谁低，只能说各有各特色。如果写小字，尺牍书疏，还是晋唐方法最好；如果写大字，中堂条屏，当然是宋以后的方法最好。

到了今天，书法创作特别强调整体的视觉效果，不仅把点画放到结体中去处理，而且进一步把结体放到章法中去处理。结果，通篇章法的表现力越来越强，作品的整体感强了，气势也增加了，而对局部的观照却越来越弱，尤其点画中的笔法意识越来越淡薄，人们开始把起笔、行笔和收笔过程越拉越长，不仅每一个点画只是过程中的一部分，就是一个字的点画也是过程中的一部分。结果，因为点画的细节表现越来越少，出现大而空的毛病，不耐看了。张目达的这件作品就有这个毛

病，而且很严重，他把点画中轻重快慢的节奏变化打开了，不仅在字里面，还在上下字之间处理这种关系，点画作为局部表现匆匆忙忙地一掠而过，完全丧失了它的相对独立性，一点都不抓人。所以我讲他的线条最差，就是在这个意义上讲的，太快了，他把点画的表现容量全部释放出来，稀释到整个章法上去表现，结果内涵越来越少了。他的这件作品得到了整体效果，失去了点画细节，有得有失，得在强调整体效果，符合当代文化发展的特点，失在忽视点画细节，抹杀了传统精华。我觉得新度有了，深度不够。如果说创新是在传统基础上的创新，那么就必须考虑点画的表现性。当然这不是张目达一个人的问题，整个强调章法表现的创新书风都或多或少地存在这个问题。这个问题其实从三十年前，邱振中先生把书法定义为线条对空间的分割时就开始了。以线条取代点画，就有忽视笔法表现的倾向。

第二个要讲的理论问题是变形。以这件作品为例（插图5），这是一件强调空间造形的作品，变形很夸张，造形很奇特。这对还是不对，关键要看合不合道，也就是阴阳对比关系有没有，合不合理。这件作品中阴阳对比关系很多，而且反差很大，但是仔细分析，这些对比关系处理得不尽合理。对比关系的处理应当是负阴抱阳，上面粗了，下面细些，上面方折，下面圆转。总之都要用"以他平他"的方式来展开。这件作品，上联中的"纪年"两字最后一笔的弯勾都那么夸张，就没有收放变化，而且都往右弯，就没有向背变化；"石"和"迴"两字中的方块太雷同了；下联"壇"和"高"两字中的方块也太雷同了；而且上下联的方块并列，又太雷同了。这一切都违背了"反常合道"的原则，因此是不成立的。

这里就牵涉到一个问题：变形的目的是什么？一般人都是就字论字，仅仅为了把这个字写得漂亮一点，写得有特色一点，其实是忽视了更重要的方面。变形的目的应当是"合道"，体现出"以他平他"的阴阳互补的关系。这个字为什么往右倾，是为了与前一行并列字的左

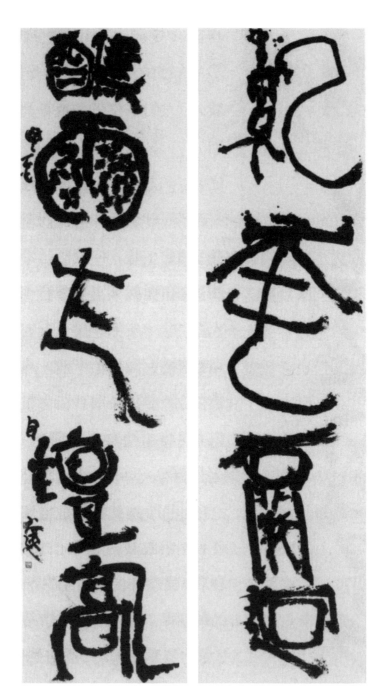

插图 5

倾相呼应，建立起朝揖关系。这个字为什么往长了写，是因为前面一个字写扁了……更进一步说，不仅要考虑到笔墨之间的阴阳关系，而且还要兼顾到余白的阴阳关系，这个为什么往小里写，是因为考虑到旁边需要一块大面积的余白。这一笔为什么断开来写，是因为考虑到需要有一片没有被切割的完整的余白……变形的目的都是为了体现阴阳对比的关系，以及对比关系的和谐。从这个原则来看，这件作品有许多变形是不合"道"的，因而正如刚刚有人批评的那样，有"生拉硬拽"的毛病。总之，从这件作品来看，张目达的变形还是局限在字形结构之内考量，没有全局观念，这与他强调章法的表现意识是矛盾的。我觉得一件成熟的作品，点画、结体和章法应当具有全息关系，它们的处理方法应当是一致的，否则就不协调，就有违和感了。

第三个理论问题想谈一谈文字的可释性。以这件作品为例（插图6），这件作品的点画很好，前面那件草书的点画太轻薄，这件作品的点画既厚重，又灵动。厚重的东西往往不灵动，厚重兼灵动，把对立的东西统一在一起，就是"道"，就有美感。尤其是上联的款字，点画极好。我前面讲过他的点画最差，那是相比章法和结体来讲的，具体作品中有些点画还是非常好的。

回到文字可释性上来，首先谈变形的尺度问题。这件作品的文字是"博学于文，行己有耻"。老实说我是根据上下文猜出来的，如果单独一个一个地认，我至少有一半是不识的。上联"博学"两字造形紧凑，下联"行"字特别疏放，一收一放，以他平他，阴阳互补，这是合"道"的，但问题是有没有必要这么夸张，夸张到无法认识，这牵涉到度的问题。我觉得所有表现必须要有制约，没有制约就是极端，极端就是异端，书法创作的困难就在于恰到好处地把握对比关系的度。《中庸》里面有一句话："喜怒哀乐未发谓之中，发而皆中节谓之和。"喜怒哀乐，每个人都有这些感情，它们在无偏无倚的时候叫

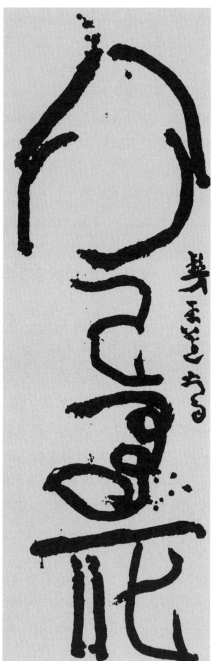
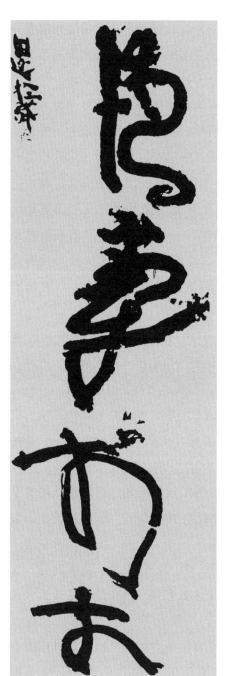

插图 6

作"中"，"中"是理想状态，事实上不存在。因为人是"有情"的，情必然会动，会有所偏移。如果往"悲"这边偏了，必须要有"喜"的制约，在悲和喜之间你要找到一个合适的度。无限制的悲，是无法生存的，死路一条。"悲"受喜得的制约，维持在合理的度上，就叫作"发而皆中节"，就叫作"中和"。"中和"不是一个固定的点，它会根据具体情况作出各种不同的变化，怎么找到一个合适的度，为人处世的难度在这里，艺术创作的难度也在这里。关于这个度，每个人心理都有一杆秤，它的刻度不一样，"中和"的点的移动也不一样，但是它不能超越历史与现实的接受程度，不能违反这门艺术所规定的底线。

黄宾虹语录里面经常讲到一个词叫作"内美"，具体的论述有：画黑的时候要把白表现出来，画快的时候要把慢表现出来，画画的时候要把书法表现出来，等等。我把所有这些论述概括一下，实际上就是一句话，你在表现一个东西的同时，一定要把被这个东西所遮蔽的对立面同时表现出来，这就叫作"内美"。黄宾虹在画图时，往往一遍遍加黑，目的是让旁边的白亮出来，让内美体现出来。黑与白的统一，其实就是我们所讲的"道"，讲的阴阳，讲的"中和"，这样画出来的东西才是有表现力的。我们看太极图，一半阴，一半阳，但黑里面还有白，白里面还有黑，阴阳是同体的，否则，孤阴不生，孤阳不长。

然而，任何兼顾对立双方的表现，也就是"中和"的表现，都牵涉到一个度，这个度千变万化，把握得好不好决定一个艺术家成就高不高。我现在也常常为此困惑，新跟旧，创新与传统，如何在这里面找到一个最合适我的性情和最合适时代精神的度，真的很困惑。我常常会想到《论语》里的一段话。孔子评价自己的两个学生，说道某某人做事往往不及，某某人做事则往往太过。他的学生问他，过是不是比不及好一些？孔子回答说："过犹不及。"过与不及都违背了中和，同样是不对的。现在我看张目达这件作品上疏密变化的度也是太

过，夸张到字都不认识，我觉得过分了。书法毕竟还是以汉字为审美对象的书写艺术，欣赏时无论怎么强调它的视觉效果，最后还是要落实到文字识读上面去的。因此，我认为度的问题虽然是主观的，因人而异的，没有一定标准的，但是它应当有一条底线，那就是文字的可释性。

为什么要强调文字的可释性，有三个理由。第一，汉字书写有一定的笔顺，上面一笔写完，紧接着下面一笔，一笔接一笔，一个字接一个字地写下去，建立了一个绵延的时间展开过程。书法家可以通过轻重快慢和离合断续的变化，营造出一种节奏，使书法具有"无声之音"的魅力。如果抛弃汉字，只强调空间造形，做随意的笔墨组合，写了上面一笔，不知道下面一笔怎么写，时间的绵延过程无法展开，节奏感就无从谈起了。因此，变形一定要建立在汉字的基础上，它的规定性看上去好像限制你了，实际上同时又给了你表现的机会，让你沿着这条时间顺序去做节奏变化。第二，一般人欣赏书法，再怎么"惟观神采，不见字形"，最后还是要落实到字上，通过结体造形来发现你的变形特点，进而了解你的审美观念和思想感情，赞叹你的想象力和创造力。宋代人讲书法怎么欣赏？一个诀窍是"想见挥运之时"，让静态的东西变成动态的，而这种"想见"必须给他一个时间的提示，如果能认识到你写的是什么字，他就会很顺畅地跟着你的节奏走，心里在重复你的书写节奏时，体会到书法的表现性。否则，认不出什么字，调动不起已知经验，就会陷入瞎子与聋子的境地，无法产生交流和共鸣，你的造形和节奏表现再好他也不能充分领会，有许多人甚至掉头而去，根本就不来理解你了。第三，书法中的点画、结体和章法，是三层组合。一般来讲，一件东西组合层次越多，关系越复杂，内容越丰富，表现力就越强。如果不写汉字，或者写汉字而无法释读，只是点画对空间的分割与组合，等于是抽掉了一个表现层次，无疑会极大地损害书法艺术的魅力。我们欣赏书法，往往会说这个

字写得真好，这个字的造形很有想象力，这种欣赏都是建立在释读基础上的，在与常规字形的比较上感觉到的。就好像我说这面红旗太红了，为什么有这样的判断？是因为我对红旗的红有个标准在心里，超过那个标准就觉得太红了。如果不认识你的字怎么去根据心里的那个标准进行判断。能认识这个字，心里对上了相应的标准，才能说我发觉你写得那么大，大的有没有道理，写得这么歪，歪的有没有道理。如果你把可释性这个基础抽掉了，人家怎么欣赏你独特的造形美和节奏美呢？

总之，根据这三个理由，我觉得书法变形的度不能超越文字的可释性，张目达有些作品在变形上走过头了。不仅把许多门外汉拒之门外了，而且还把一大批写传统书法的人也拒之门外了，这太过分了。理论的问题就讲上面这三个，下面讲几个具体的技术问题。

我们来看这件作品（插图7），上联"楼"字原本是左右结构，下面一个字也是左右结构，左边下联的一个字又是左右结构，因此采用异体，写成瘦长的上下结构的"廔"字，这当然对，也是变形的方法之一，符合"道"的原则。但是我觉得张目达太喜欢用异体字，这件对联的八个字中，有四个异体字。这可能是为了营造陌生感，延长释读时间，从而起到使观者关注结体造形的效果。但是我觉得用异体字来制造"奇特性"，这个手段不高明。我学古文字学，编了十几年《金文大字典》，看到过各种各样造形奇特的字，但是我在创作当中，知道要追求的"道"是什么，如果不用古文字或异体字来写，同样能够得"道"的，就尽量不用古文字和异体字，大大方方地通过变形，写出它们的造形特点，我觉得这样的书法才显得大气，不会有诡异的感觉。诡异是好是坏不好讲，因具体作品而异，要具体分析。但是所谓道家的鬼气，从风格来讲我不喜欢，因为受传统儒家思想的影响，觉得还是正大的东西好。当然，这是个人风格问题，实在没有统一的标准，因此不深谈。我要谈的是在这件作品中，看到张目达的结体造形太求异了，不仅喜欢用

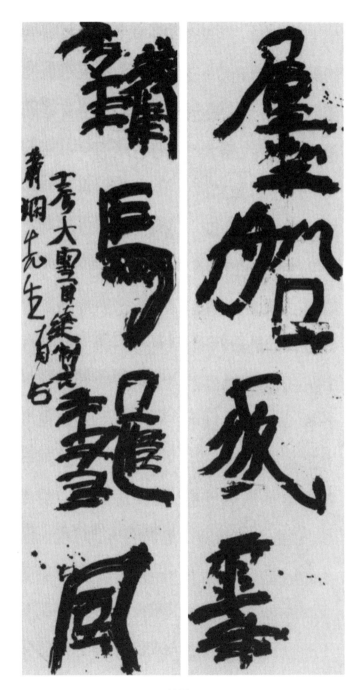

插图 7

异体字，而且异体字的变形也过分了，没有道理。为了强调作品的视觉效果，增加对比关系数量，拉大对比反差程度，这都是对的，但是造成文字不能释读，我认为这就超过书法的底线了。

张目达这件作品的落款特别好，不仅空间位置好，字也写得好。格式塔心理学认为，视觉上左边比右边更受关注，更加重要。书法作品的落款在左边，必须高度重视。我记得以前王个簃老先生教我们落款，说你把古人的作品集拿来，把款全部遮掉，贴起来，过几天脑子里没印象了，再用钢笔在这个地方补款，你认为款应该写在什么地方，用单款还是双款，少字还是多字，自己去写，写好以后再把这张纸揭起来，看看古人怎么写的，通过比较分析，提高落款能力。我尝试过，觉得是一个好方法，今天推荐给大家。

准备了好多内容，时间关系，不多讲了，把剩下的准备讲的作品给大家看一看算了。这件作品把篆书、隶书和楷书综合在一起，非常有意义，对比关系丰富而且强烈，视觉效果好。这件作品是小字（插图8），笔笔精到，造形

插图8

变化极其丰富。这件作品我觉得不好，散掉了，无论是空间造形，还是时间节奏，相互之间都没有产生关系。这几张作品点画太单薄。刚才有许多人批评你的作品太碎，我想这种感觉很大部分就来自点画的碎。今天在座的批评者都是当今书坛高手，有许多讲得都很正确，你应该好好想一想。另外你说的复笔问题我是赞同的，看到摩崖的点画是由许多复线组合而成的，所以写的时候也用复笔表达，这可以丰富对比关系，是好的，但是不能描，必须保持同样的书写节奏。而这种保持不容易做到，如果节奏感不同，那就是败笔，尽管你把造形的丰富性做出来了，但破坏了节奏感，得不偿失。你可以尝试，但一定要当心。大胆，大胆，再大胆，但不可以太大胆。今天就讲到这里。

十四　唐荣书法观感

先讲一个笑话。讲笑话需要幽默，林语堂先生讲"幽默是多余的智慧"，我把所有的智慧全都用到书法研究和创作上去了，一点也没有多余，所以不知道能不能把这个笑话讲好。

我有一个习惯，作品写好后喜欢挂在墙上反反复复地挑毛病，有些不学书法的亲朋好友来家，看到后会问："你孩子写的，他也在学书法？"我不知道怎么解释，或者顾左右而言他，或者干脆就敷衍说："是的是的。"今年，我孩子开始认认真真地学习书法了，临王羲之的《兰亭序》，进步极快，写得有模有样的，他也喜欢把字挂在墙上，有藏家来看到了说："呵，我要你《兰亭序》要了十多年你都没写，这张我要了！"我无语，啼笑皆非。

我觉得这个故事很好笑，但是大家没有笑，说明讲得不好，讲成通讯报道了。笑话的用词和讲法应该有自己的特点，把笑话讲成通讯报道，说明我根本没有掌握它的表现形式，由此联想到书法，任何风格都必须依靠相应的形式来表现，没有形式就没有风格，然而现在有许多人看不起形式，贬低形式，一讲形式就被扣上一顶形式主义的帽子，这实在是没有一点道理的。

插图 1

这个笑话反映了艺术审美与大众理解之间的尴尬。最近，对于我的展览被叫停，网上两种意见争论很激烈，其中主要原因大概就是来自这种尴尬。在座中强调创新的各位可能都会不同程度地碰到，尤其是唐荣，因此谈他的书法，首先想到的就是这个问题。下面言归正传。

唐荣的书法有两种类型。一种比较传统，这类作品得到了很多人的肯定，至少在流行书风的圈子里面大家是认可而且推崇的。当年在流行书风的全国征评展上，他得了银奖，那是一个比较长的手卷，很传统，有颜真卿的影响，也有自己的处理，风格厚重而有趣味，我记得在评选时引起过比较激烈的争论，有不少评委认为他应该得金奖。这次他带来的展示作品中，也有几件这一类的作品，不过比当时那件更放逸了。比如这件（插图1），点画厚重，结体奇险，章法上大小正侧、疏密收放，变化很多，而且统一协调，整体感很好。在这类作品中他把流行书风与传统书法相结合，既反映了对传统的理解与掌握，又反映了对时代书风的敏感与接受，非常出色。然而他不满足，还想进一步表现自己的心性，于是作品就出现了第二种类型。这类作品的表现形式比较独特，写得很随意，点画、结体看上去漫不经心，随意涂抹，与传统经典的严谨

法度与堂皇做派完全不同，而且强调文字内容针对当今书坛的各种流弊，写一些嘲讽与调侃的话，书法的内容与文字的内容结合在一起，有一种强烈的批判精神。对于这类作品，不理解的人比较多，但是从他这次带来的展出作品中，数量居多，我猜想他自己还是很欣赏的，甚至更喜欢的。

他这两类作品的风格区别很大，并存着，没有统一，这种状态好不好？我觉得要看情况。历代名家法书，分析起来，都是传统和个性的综合，只不过有的人传统成分多些，如米芾和董其昌，也有的人个性成分多些，如金农、郑板桥。作为终极目标来讲，传统与个性当然以统一为好，但是统一需要一个过程，在探索阶段不妨分头追求，让它们撕扯着，让自己挣扎着，经过分头追求以后综合出来的作品，可能会更有内涵和厚度。刚才我看到他的一件作品，写了一首歌词，内容很好："让我掉下眼泪的，不止昨夜的酒；让我依依不舍的，不止你的温柔；余路还要走多久，你攥着我的手；让我感到为难的，是挣扎的自由。"我觉得这最后一句正是他现在的创作心态的流露。

我赞同他现在的分头追求，我想上帝造人为什么要有两条腿，两条腿走起路来为什么要一前一后？不就是意味着对过去传统的依恋和对前

面自由的追求吗？我喜欢颜真卿书法，发现颜真卿的楷书发展可以分为三个阶段，每个阶段的特点都是借鉴民间书法，不断加厚、加重、加宽博开张，这是他的个性使然。但是他每一次将风格推向极致时，都认识到民间书法的形式毕竟是粗糙的，需要提炼和升华才能完美，成为新的规范，因此他又会一而再、再而三地推倒重来，向褚遂良、张旭、徐浩等当时的名家书风回归，想借助他们的完美性来使自己的风格面貌更加经典化。整个变法过程，颜真卿一边不断地旁搜远绍，到民间书法中去寻找去发现，表现出一种前瞻的势头，一边又"步步回头，时时顾祖"，表现出对传统的回归与依恋。这种前瞻与回顾的统一、传统与个性的统一，使颜真卿楷书变法走出了一条既跌宕起伏，又踏实沉稳的发展过程。我希望唐荣的书法也能在传统继承与个性表现上走出这样一种发展过程。

书法创作必须兼顾传统与个性的表现，这是毫无意义的。但是，在两条腿走路时，迈开的程度怎么把握，一前一后的关系怎么处理，都牵涉到作者的心性气质与知识结构，非常具体，理论难以描述，正如周亮工在《书影》中所说的，"上些上些，下些下些，不是不是，正是正是"，这是需要在不断的实践过程中去一点一滴地感受和把握的，旁人很难说，只能靠自己的实践。传统认识论中有一个很特别的词叫作"体认"，认识依靠"体"，就是强调动手实践，"体认"即知行合一，得到的结果就是"良知"。

至于怎么兼顾和综合，我真提不出什么意见，下面只想就他作品所表现出来的风格取向谈一点自己的看法。刚才有人说他强调个性表现的作品有卡通化倾向，我也有同感。觉得他在自由地表现心性的时候，玩的成分多了，忽视了相反力量的牵制。艺术本来是心灵自由的象征，但是自由必须要有束缚和牵制，风筝放得再高，都不能缺少另一端的牵制，如前面那首歌词所说的，要被传统那"温柔的爱"所牵制，表现出一种挣扎和撕扯，这样的创新就感动人了。而你的作品没有，至少表现

得不够，太轻率了，结果就显得简单和苍白，也就是卡通化了。

古人学习书法讲敬畏，敬畏什么？敬畏常道，敬畏千百年来书法艺术的传统精神和传统经典。你把常道抛弃太多了，比如我们看这件作品（插图2），内容是"跟着感觉走，挥舞着我的手"，题跋是"越来越丑，越来越快活，尽情挥洒出自己的自由，笔墨留下一个不同的我"。内容很好，但是在写法上非篆非隶非楷，完全师心自用，通篇是直线斜线曲线，三角形方形圆形的组合，组合又不讲对比关系，愣头愣脑的方块一个接一个，别别扭扭的钩挑左一个右一个，真的很卡通，太简单了。这种缺少常道的随心所欲必然会浅，而我知道，造成这种浅的原因，不是你不具备功夫，而是缺乏对书法之道的敬畏之心。

缺乏敬畏之心是现代文化最流行的毛病。现代性的原则是自己做自己的主人，在文化上张扬个人主义，在艺术上强调个性表现，结果极大地激发了个人的表现欲望和创造能力，但同时也颠覆了常道，否定了常道的约束力，正如马克思在《共产党宣言》中所指出的："一切固定的冻结了的关系，以及与之相适

插图2

应的古老的令人尊崇的偏见和见解都被扫除了，一切新形式的关系等不到固定下来就陈旧了。"否定常道的结果使得一切价值都趋于相对，虚无主义与犬儒主义成了现代性的最终结局，表现在艺术上就是人人都是艺术家，在创作方法上就是"什么都行"，只有游戏，没有艺术，结果出来的作品大多浅薄无聊，一地鸡毛。

西方现代文化是对中世纪文化的反动，所谓"人的发现"就是摆脱宗教束缚和压抑之后的人性解放，因此尽管尼采宣告说"上帝死了，一切价值都要重新评估"，但是上帝的影响还是存在的，有制约力的。康德就认为在理性的知识谱系中，无法证明上帝的存在，但是为了人类道德秩序的建立，不至于走向荒诞与虚无，人类必须假设上帝与灵魂的存在，上帝是人类思考和行为的基础与参照系，一切知识和智慧，都是从上帝开始的，对上帝的敬畏，构成了人们寻找知识拓展智慧的原因和动力。

中国文化没有宗教，如果全盘接受西方的现代文化，一旦常道瓦解，相对主义和虚无主义的泛滥就会因为缺少制约的力量而不知伊于胡底，变成没有底线的堕落。比如在"文革"中，常道被意识形态化之后，蜕变为各种各样的假大空。"文革"后各种文艺创作都采用了幽默的方式加以嘲讽，比如电视剧《编辑部的故事》和《围城》，嘲讽在取得了"亵神"的效果之后，因为缺少常道的制约，没有理想追求，不讲价值坚持，紧接着就滑向嬉皮与玩世，虚无主义盛行，葛优创造的"痞子癖"形象是最典型的表现。

话题扯得太远了，实在是因为不满意现在的痞子文化，因此对唐荣作品中有点玩世不恭的倾向作了过分的联想，虽说过分，但它确实是一个很重要的问题，应当引起大家的注意。我们身处现代社会，创作时不可能不强调个性，强调创新，但是同时，必须对现代性具有一种警惕和批判意识，千万不能忘记还有一个"天不变，道亦不变"的常道在，有一种理想在，有一种价值坚持在。

回到唐荣的书法来讲，现在书坛已经没有"神"了，凭借体制弊端而滋生的一些歪风邪气，再怎么用花言巧语把自己打扮得冠冕堂皇，大家都觉得是假的，用不着我们花力气去"亵神"，更用不着我们为了去嘲讽而降低自己的格调，迷失自己的追求，甚至贻人"丑书"的口实。我们现在的创作应当重塑理想主义的英雄气概，这种气概在刘熙载的《艺概》中表述得很明白，他说："凡论书气，以士气为上。若妇气、兵气、村气、市气、匠气、腐气、伧气、俳气、江湖气、门客气、酒肉气、蔬笋气，皆士气之弃也。"我们要强调"士气"，孔子讲"士志于道"，就是要追求一种永恒不变的境界，至高至大的审美，具体就像刘熙载说的："书要有金石气，有书卷气，有天风、海涛、高山、深林之气。"天风清琅，海涛苍茫，高山雄伟，深林渊博……这才是书法艺术，这才是我们的无上追求。

下面再谈一个问题，大家看这件作品，后面有一段跋语，说"沃师常言创作要跟着感觉走"，是的，这是我的一个基本观点，强调感觉的重要性，但是用在这件过分随心所欲的作品上，我觉得有些不妥。书法创作要表现自我诉求会受到两方面障碍：一是法障，受名家法书的束缚，斤斤计较各种规则法度，不敢逾雷池半步；另一个是理障，什么东西都要讲一个道理，"下必有由"，结果会扼杀灵性的表现。为了克服这两个障碍，创作必须强调"跟着感觉走"。这种强调其实是对理与法的反动，但它又必须是以理与法为前提的，没有理与法，就谈不上跟着感觉走。就我来说，教师的职业使然，做什么事情都要讲一个道理，创作时受理障影响很大，这也不对，那也不是，搞得非常痛苦，因此特别想随心所欲，想"跟着感觉走"，我这种强调其实是对自己现状的不满，有具体语境的。但是到你这里，忽视理和法的前提，就出现了过分强调感觉的偏差。

这又可以引申出一个比较虚却颇为重要的话题：讨论什么问题都要把它放到一定的语境之中，对具体情况作具体分析。举一个例子，篆书

的结体横平竖直，分间布白完全是对称的，特点以静为主，而一味的静会呆得刻板僵化，是一种"死"相，因此必须依靠动来互补，写篆书的难处在于怎么让它动起来，于是孙过庭在点画上提出了"婉而通"的动态要求，这对篆书结体的静态形式来讲是对的。但是如果把这个前提忘了，一味夸张点画的婉而通，结果"字字如缩蛇"，那又不对了，因此后来刘熙载又作了一个补充，认为篆书点画不仅要"婉而通"，而且还要"劲而节"，要"婉而愈劲"，体现一种劲挺的力量，要"通而愈节"，体现一种生涩的趣味。文化的发展就是这样，用电脑的术语来说是不断地"打补丁"，一个漏洞出来了马上打一个补丁，接着又会出现一个新的漏洞，再打新的补丁，不断有漏洞不断打补丁。打补丁的目的是不要走片面化的极端，中国文化强调中和，中和反映了事物的丰富性与复杂性。因此，我们看问题必须全面，必须考虑到作为对立面的前提和语境，每一种表达都是针对某一种倾向说的，在说话的当时，前提和语境大家都知道，一般是不用说的，然而时过境迁，后人不了解这种前提和语境，就表达论表达，就会出现片面性的错误，结果再好的意见都会走向它的反面，这是我们今天在看前人著述时必须要有的心理准备。

应胡老师和曾老师的邀请，我来《享受批评》作了三次讲评，评了十位书家，这是最后一次，因此抓住即将逝去的机会，想强调一下，我所讲的全部内容都出自我对书法艺术的理解，带有很大的主观性，并不一定适合每一个人，只能供大家参考而已。而且即使大家认为对的，我也觉得不必完全照办，应当在知其然的基础上知其所以然，然后根据这个所以然去举一反三，创造自己的表现形式。章学诚讲："学术之患，莫患乎同一君子之言，同一有为之言也。"同一君子之言与同一有为之言会扼杀个性，否定创新，会带来各种各样的毛病，因此章学诚又说："教也者，教人自知适当其可之准，非教之舍己而从我也。"我也是这么想的，真心希望大家也能这么做，"自知适当其可之准"，千万不要舍己从我。

学术交流

改革开放以来，各行各业都讲创新，书法界也是如此，但奇怪的是，真的创新来了，大多数人却变成了"叶公"，对创新作品横挑鼻子竖挑眼，端着架子指责这一点不像王羲之，那一画不像颜真卿，甚至上纲上线地辱骂说这是"糟蹋书法，欺师灭祖，挑战国家汉字的规范与统一原则，破坏传统经典书法文明的传承与发展"。四年前，四川省博物院举办我的个展《书法的形式构成》，竟然在开幕前几天，因这种铺天盖地的指责和辱骂而叫停了。

许多朋友替我不平，通过各种方式表示遗憾，同时对我劝勉有加。其实，我对此一点都不在意，在展览作品集的前言中就已经表态了："对于我的创作，赞成的、反对的，各种意见都有，争论很激烈。藉此我知道形式构成的理念已经被打上时代烙印，引起了大家的共鸣，只不过有的人接受，有的人不接受而已。而接受与不接受的对峙，正是一切创新发展的动力，也是一切创新发展的必由之路。因此我很自信，不管别人怎么说，全部当作勉励和鞭策，不断地督促自己努力了再努力，尽量把

作品写得更加精彩一些，把研究做得更加深入一些。"

我能有这样的认识，是因为知道所有的指责和辱骂看起来人多势众，气势汹汹，其实都是表面现象，是被创新潮流所激起的浮沤，既没有内容，又没有力量，色厉内荏，根本就不屑一顾。长期以来，我所关注的是浮沤下面汹涌的创新潮流，是"众人之不知其然而然"的发展趋势，因此作为学术主持人之一参与了流行书风大展，而且，不断在网上与大家一起探讨理论问题，交流创作体会。目标非常明确，意志非常坚定。

十多年前，有朋友发现网上对我书法的讨论很热闹，就复印了一些资料寄给我，这次编辑论文集又认认真真地看了一遍，发觉当时所讨论的问题都可以作为本书写作的时代背景，说明我所关注和考虑的问题也是大家都很关注和考虑的问题，我的研究和创作也是大家的研究和创作。于是就以"学术交流"为名集为一辑，附录于书后，其中包括四部分内容：关于民间书法的讨论，关于形式构成的讨论，问题互动和沃兴华书法研讨会。

一　关于取法民间书法

在网上发表了一批民间书法的临摹作品，支持的和反对的吵成一片，我把其中一些真诚的探讨和质询摘录如下。

山居读易生：向沃先生请教几个问题。

第一，临习之时，心追古人，千方百计与所学之古人书势相契合；临习之后，"自己"的习惯之势会不自觉地跑出来，和那个古人之势相斗，左也不是，右也不是，如之奈何？如何让两个势结合起来，成为一个新的势，即属于我的书之势？当世有自己独立鲜明面貌者甚少，先生是为数不多之一。是否必须找到一个适合自己或接近自己之书势，然后稍稍加以融合先生所理解或接受的前人之笔法，形成全新之势？第二，我是一个笔法中心论者，以为笔法是书法的核心。我个人的理解，书法是时间和空间相结合的艺术，既是造型艺术，也是节律艺术。所以，我认为笔法不是二维的，而是三维的，即不是平面的，而是立体的。不知先生在临习之时，如何体会前人立体之笔法？

飞越极限：书法究竟在写什么？是几千年传承的理论，还是当代学者们的机械加工再加工？本来很好的青鱼汤，非要加入更多的配料才会

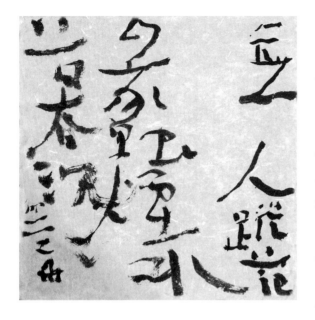

内容更丰富，品位更高吗？艺术的真谛是朴实无华，应该取决于它的自然化。当代艺术苍白无力，唯一剩下的只有当代人不断挣扎的复制自己，把一个"无法为法"支解得不堪入目。与此同时，唱高调子的学者们也开始为他们的成功而庆贺。艺术被边缘化了，应该反思了，究竟是要我们的艺术，还是要那些不是本位的"法度"？书法的法度，法度的书法，危机已经到来！

山居读易生：民间书法这个话题，我以前很少涉及。我认为要辩证地看民间书法，其中有水平很高的，也有粗头乱服的，不能一股脑儿地说民间书法如何如何地好，也不能将"民间"两字等同于水平不高。一个时代有一个时代的书法工具和运笔习惯，从这点上说，可以发掘出很多有益的东西。民间书法很大程度上可以弥补名家墨迹不多的缺陷，给书法研究者提供珍贵的史料。

沃兴华先生的《中国书法史》，我读过多遍。他在"楷书"一章中，对晋魏隋唐经生写手墨迹与北碑只作分割式介绍，未探讨与分析其中关系，实在不能惬怀，因为这是一个笔法转变的关键时期。我也看了其他一些书法专著，对这个问题回避的多。确实，这是当前书法研究中的一个薄弱环节，需要同道中人努力。沃先生提民间书法是否有这个含义我不知道，但是有一点可以肯定，从民间书法中汲取有益的营养，丰富书法的内容，应该是沃先生提倡民间书法的着眼点。我以为好多人看这个

问题的角度有些偏了，在"中国书法网"那边，前段时间为这个问题大打口水战。我看了很多帖子，很纳闷，到底有几个人真正理解民间书法和沃先生提倡的民间书法？有几个人真正从学术角度提出了有创意的观点？也许在民间书法这个问题上，我们应静下心来，先听，

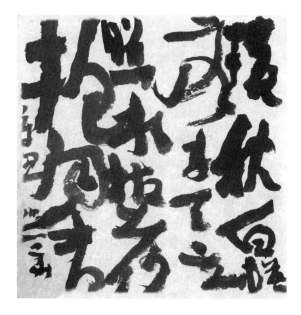

多学习多思考，然后再讲。对沃先生而言，已经说了很多，暂时保持沉默，倒不失为一个好办法。

悟空：需要在学理上为"民间书法"正名。沃先生自己讲不清楚，所以屡遭攻击，却没力还手。

人客：而别人认清他本意的，出来"帮"他讲道理，他却一点表示都没有。于是，事情成了他的"私"事似的，不好再说什么。

cobra：沃老师在网上没表示，是因为他不会打字。沃老师不讲，我们也可以讲讲自己的理解。我理解的民间书法是指各朝代有代表性的名家之外的所有书作。表现形式可以是碑、帖、地契、账目、经书等等。如果名家的书法是高山，那么田野、湖泊、森林、草原、大海都是民间书法。民间书法的特点是形式特别多样，缺点是书法中的文化积淀较少。试想，写字为了换五斗米下锅的抄经生的文化内涵，能够与颜真卿比吗？看沃老师的书法作品能够更全面地理解他的书法构成和民间书法的含义。我有幸为他扫描了几张书法作品，有的看不懂，有的握在手上感到一种震撼。沃老师认为形式就是内容，但是真正震撼我的是透过

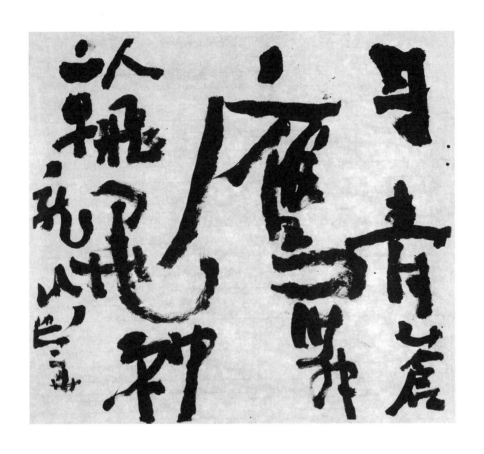

笔墨、结体等形式背后所体现出来的那种学养，那种精神（可能就是介萍所说的灵魂），那种专注。仿佛有一双眼睛在盯着，有一只大手在挥舞。

书法是一种视觉艺术，没法说，只能用心去体会。这是一个学术的论坛，原谅我用如此平白、如此感性的语言去描述书法。我想以此来表达两个观点：1. 我喜欢沃老师的作品，并不仅仅是因为他采纳了一些民间书法的结字和构成；2. 民间书法只是沃老师书法里面很少的一部分含义，我揣测只是他自己也不愿强调罢了。

竟庐：还有，民间书法作者因为少了很多功名利禄等方面的因素，所以更率意，更朴实，更自然。

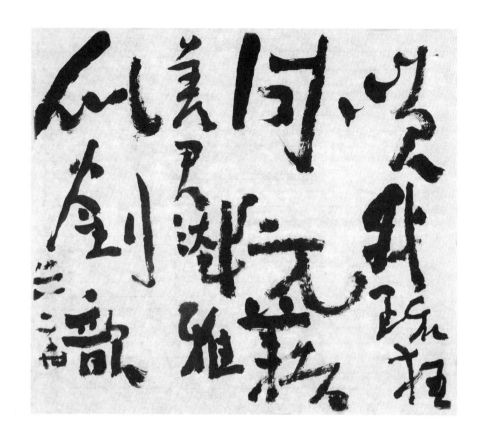

介萍：崇高和质朴的精神雕铸成足以撼人的书象！—妙造自然！书法是情感的雕塑！只要你情感来得真诚！这种崇高和质朴最为难得！沃老师的最可称道之处，就是不躲避灵魂的质问，能承受心灵的煎熬，不忘却这种诚恳价值的崇高！而不是像有些人故作超脱，对心魂的向往和迷惑不闻不问，实是底气不足，地气不接。我渐渐了解沃老师了，对他这种向上的姿态致敬！

山居读易生：书法多元化时代的到来是一个必然趋势。古代民间书法的大量出土，使后人可以更多地汲取其中合理的营养，找到心契共振的东西。在这点上，沃先生的勇气值得敬佩。一个有智慧的人，有深厚文化修养的人，自然具备在众多民间书法中进行合理取舍的功力。只是上升到理

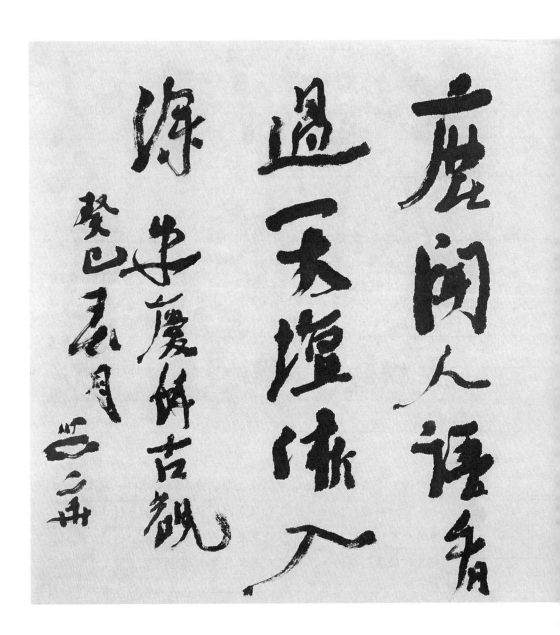

鹿閑人語響

過一天塗隊入

源

癸巳春月

朱慶研古觀

山人書

而觀實過知

不逸花藏

石室杳難

论的高度，还需要进一步努力或澄清。

悟空：在当前书法理论一片真空的情景下，需要在学理上为"民间书法"正名。这不是件容易的事。或许要构架起一整套庞大体系。游兵散勇，只好等着挨打。

武三郎：游兵散勇改变不了历史，这是真的。我认为"民间书法"无须改名。为什么要改名？看不惯吗？看不惯内容可以讨论，但与称谓无关。

攀之：沃老师说得好极了。内容融化在形式里，学养、精神融化在形式里，没有形式，一切都是虚幻的。

飞越极限：呵呵，几天没来，这里的学术讨论这么激烈了。不错，好事，请各位继续，但是不要跑题，要注重学术哦。我想知道，艺术与科学到底有没有关系，谁来回答？还有，形式就是内容，这是形式主义吗？呵呵，请沃老师亲自来谈谈吧。

介萍：艺术是对生命的信仰，科学是对生命的解构。没什么联系的，科学对艺术的介入只能让艺术丧失精神性。

武三郎："形式就是内容"，容易让人误解，且说法也有问题。应该是"形式的内容"或"内容是视觉的，是形式的"。对于科学与艺术的关系，我觉得介萍说得对，但是书法教育和书法鉴赏无法不与科学打交道，无疑要借助科学。

古然：飞越极限发出这样一个帖子，是要极力维护几千年传承的理论吗？本来很好的青鱼汤为什么不能做红焖大虾吃吃呢？鱼的吃法多种多样，谁喜欢吃什么是自己的事，但不应忘记一个本土文化的原则。对于现在的各种解析理论，拙见认为不要老是那样多地解析它，什么什么主义，什么什么科系，什么什么派别，以为这样就能丰富"书法学科"理论，臻于神圣的殿堂。或许在千年的文化积累以上，我们的科学知识的确比古人丰富，但是，我们在继承书法这门艺术时，更应该注重古人的那种复古精神。"法"是一种道，是一种自然，不是用来不断解析，

致力于自己的派系理论的。道是最高的法，有一个根基已经足够我们来修炼，为何还要把它弄得支离破碎，看也看不懂，写也写不好呢？

介萍：看了大家的发言，得到几点新认识：1. 书法的本质是对汉字（点、线、构）这种抽象视觉形式的幻想力；2. 写书法就是充分调动和挖掘这种形式幻想力，充分享受生命在这种本真状态下自我创造的愉悦，肯定自我价值；3. 至于这种幻想力如何转化为形式，是一个原始神性的过程，不可说；4. 书法现代的审美向是，惊讶，震撼，狂喜，直白，暴露，总之强调视直呈。

飞越极限：古然兄的理论，凭借我现在的文化涵养是理解不了的，确实不敢恭维。您认为现在应该怎么做呢？古人那么经典的东西老掉牙了？那兄现在所写的东西是不是《新兰亭序》？

武三郎："传统的"非定义性""模糊性"和"板块性"，其结果是"不必证实"，因为"我们不善建立我们的体系"，当"理智"肆意吞食"经验"成为事实的时候，"不变"只有"受穷"，过去无论如何优越，过去的东西是不能或不完全能解决现代问题的。既然如此，我们不甘心，起码古然等人正在做积极的反应。

介萍：是该提倡原创精神了。

飞越极限：是的，多有些原创，但有些复古精神也不是坏事，干嘛一见到"古"的东西与理论，就认为过时、不符合时代的发展呢？什么根基都没有，乱嫁接什么啊，结果出来的东西洋不洋中不中的。回过头来，好好地练练字，再多读读帖子，好好看看先辈给我们留下的这么多好的文化遗产。这些还没吃透，最好不要乱喝洋酒，醉了还说些不负责任的话，那又是一场悲哀。同道们，我们现在不要急着为功利去做些什么事，而应该时常问问自己，究竟每天在做什么，站在一个历史的角度去前后看一看，我们有责任来面对历史和未来。

古然：看飞越极限的帖子，为维护传统，发出肺腑之言，值得敬佩。那你就做你的事，搞好你精湛绝伦的传统东西，这是大好事。

飞越极限：古然兄说的也是对的，不变必是死路，当然要有创新才是，希望我们志士同人能够把根打扎实以后，尽情创新，把传统与创新真正结合起来，把华夏文明发扬光大，不辜负先辈对于我们的美好托付。

　　介萍：我的原创是指真正的艺术精神（生命活力）的张扬，不是复古。

　　武三郎："复古"与"继承"还是有区别的；而没有根基的"变法"与"创新"也是有区别的。

　　这些讨论促使我写了《民间书法研究》一书，本书第三辑中也有三篇专题文章可以参阅，不赘述。

二 关于形式构成的创作方法

我在网上发表了一批创新作品，同样众说纷纭，下面是部分回帖。

易海渺思：曲高和寡！看先生的临帖和创作怎么也不能想象是出自一人之手，观先生的近作，目前也许是自己创作心态非常矛盾的时候，如果创作片面强调视觉冲击，忽视了传统，不太好吧？这种作品作为一种尝试未尝不可，但是又有几人愿意在家里挂这种字呢？

小书虫子：想建立成功的个人风格，难。这是一个长期而艰辛的过程，有时要掺和一下佛教灵感，如果是一条死胡同就不要走下去。

王克己：条幅的风格已经和临古作品很接近了，看起来有手到擒来的感觉。尤其条幅二，是不折不扣的正统，有颜真卿和杨凝式的影子，与看《夏热帖》的感觉还蛮像的。

蒋进：尤其喜欢最后两副对联，跳出六道，大为不俗，功夫性情都名不虚传。我看任何艺术品往往先把自己被教化过的种种观念放在一边，首先直面眼前的作品，如果只是藉欣赏对象把自己的观念和所有理想化的东西套在一个人身上，太累了，也不公平。艺术创造是比较感性的，作者能将自己特殊的禀赋和修为展示出来，就是对世界的贡献，在

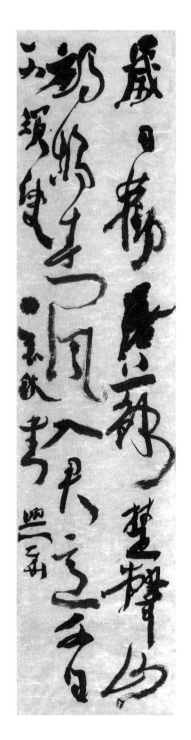

那里去寻找标准答案和最佳配方则有些徒劳。

山居读易生：惊骇！最后一幅不是在"写字"，简直是用毛笔来"造像"了。蒋先生说"如果只是藉欣赏对象把自己的观念和所有理想化的东西套在一个人身上，太累了，也不公平"，深契我心。

介萍：山居的"造像"一词我喜欢，喜欢妙造自然，由人复天。

宾南：在这里看了几次沃先生的字，今天我感觉到沃先生的书法效果和当代一些篆刻名手（石开、韩天衡、黄惇、马士达）的印章有些神似。连那种很吃力的样子都很相似。不似书法，像印章，这说明沃先生的书法取向，在碑的方面走得比清代的书家更远。

山居读易生：宾南兄比喻得很有意思。沃先生的书法风格，我以为一个是厚，一个是拙。厚拙中藏智，有点大智若愚的味道。

昱子：余近来颇少作书治印，以每作必有一独立意象，然何其难求也。宾南先生此评乃点睛之笔。

同样，展览也引起了各种讨论，焦点集中在关于形式构成的创作方法上，帖子很多，这里主要摘录古然的意见。

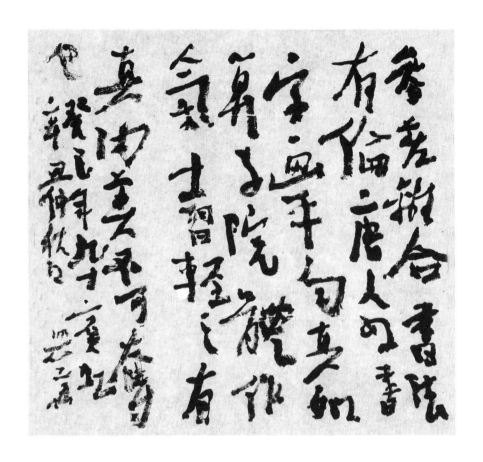

　　古然（以下是提纲草稿）：人权化、民主化的力量的外在表现是群众化、散漫化。书法传统线条的"势力美感"，将被"散漫美感"所替代。像沃先生这样的书法，我理解为当代书法"散漫感"的先驱。散漫化不是横空出世地对立于传统审美理念，它应该是在对传统审美理解的基础上对其解构，而不是以一次性革命的面目对待传统审美理念。伴随着散漫化审美理念的确立，多元审美概念的树立，艺术个性化的弥散，技术在艺术中的含量必然逐步消亡。

　　nehr：我是这样认为的：竞争会使仅仅局限于构成形式层面的技术较量显得肤浅而幼稚，内涵表达丰富和深化的追求必驱动其他层面上（例如"笔性"）技术外延的拓展尝试，对技巧缺憾的感叹和批评不会淡化。

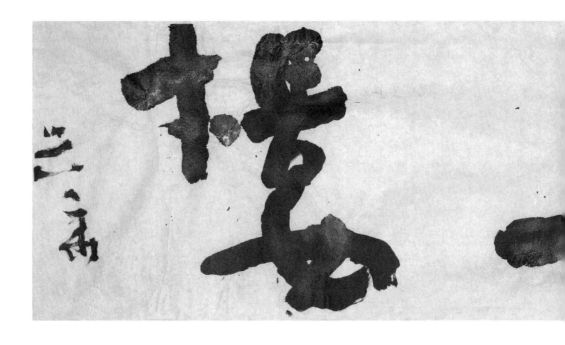

古然：由于社会经济实力的发展，使得小范围爱好有了完全的经济保证，于是将加速艺术个性化的弥散，反过来又加速爱好的更小范围化。艺术将成为很小范围，甚至于很个人化的事，多元化走向极致，艺术的创造与欣赏成为专业与业余无区别的状态是可能的。

介萍：nehr说的内涵如何丰富和深化呢？我认为必须让生命形式大而化之，与整个社会生活与天地自然协和共响。大艺术，大散文，大书法，大人生是也。

nehr：选择和淘汰机制对离散论有制约，使之不致无边际发散。越出某边际的离散等于死亡。选择淘汰机制按各种可能的价值体系会甄别出各种高下优劣的作品，但得以广泛而长久流传的代表作的光荣席位总是少而又少，它们通常仅属于被甄选出来的精品。粗制滥造的必遭淘汰。

古然：回答火马兄关于形式构成能指涉些什么的问题：

形式不是壳，它自己只是自己。形式自身不具备指涉功能，所谓指涉只是一定文化对形式的外加寄托。形式只带来被感觉的可能性，形式被拖进一定的文化里才具有假设（约定）的内容。只有艺术家才能真正地看到纯形式本身，普通人的眼睛基本是看"内容"的，一点也看不到形式，而是瞪着眼睛说："这是什么？"

　　对以上说法概括一下：形式就是形式自己，"指涉"只是一定文化对此形式的附加（解释）意义。文化是多元的，附加解释绝不应该是一种模式，我们时代对《兰亭序》的理解肯定与王羲之不完全相同。看到文化的稳定性的同时，还要看到文化的变异性。所以永远不要企图遵循教条，包括对线条和空间的质量要求。要看到形式构成学说的必要性，但不能认为只说形式正面就行了，必须还要看到形式的背后解释。"从形式正面看"就是面对形式本身看，强调视觉直观带来的心理学意义；"从形式背后看"就是把形式与文化联系起来看，看文化是如何作用于形式的，也就是文化是如何解释形式，推动形式发展的。目前总是有两类人：一类强调传统，这样的人应该学一学从形式正面看形式；还有一类一味强调脱离传统的创新，那么最好不要忘记从形式的后面看形式。当前，两个极端都风起大矣，各种思潮在较量。思潮较量就是在选择思潮的代表人物，群体看来盲动得很，其实不然，群体在选择，目前书法界的主流思潮是保守。

　　其实老沃说的"构成"就很成功。他说得真好呀！就是看你信不信的问题，骂什么"丑书"，搞得人家心里很孤独。其实早晚老沃是立正的，对他的骂声会自己脸红的，看着吧。

　　发现了吗？书法保守力量与创新力量的较量，从理论的角度看，就是形式上"壳论与非壳论"的较量。保守的一方必须要强调"形式是内容的壳"，而反方就必须强调"形式不是壳"。说形式是内容的壳，就要强调传统内容的不可侵犯。说"形式不是壳"就是要对传统文化"动刀子"。

　　介萍：时代（文化）是立体的，有守望者，有批判者，有独领风骚者。正是不同文化态度的相互制衡才使文化得以良性发展，所以有时候

也不能只看到发展的一面，更要看到精神守望者，坚守者，以及批判时代者，他们对于整个文化的作用是不能低估的，在极度急功近利的年代，那些对精神价值的坚守者才更可贵呀！

池鱼：强调形式分析和主张形式构成，我感觉这两者之间有一条鸿沟在。

zhuyi：沃兴华的此类作品，着眼于构成，减弱了书写性，这是一对矛盾。

挥笔运行，呈现为"势"。势不可强，当写字者在学习的临摹过程中，"势"隐，被所临对象遮掩或替换，称"拟"或"伪"。

字有形，以"势""写"形为"体"，"体"是"一定"的，就其不变而言，是一种古典形态。"构成"性的作品，就要设计临时的"体势"以区别于古典形态。要知道写成一种体很不容易，满足每件"构成"性作品的"体势"更不容易，办法之一是"意外"，当不能完全控制生成"体"时，需要这手段。

不能轻言"意外"，这背后很多辛苦。其中的一重困难是要符合"构成"，须减"势"。因为势是体的组成部分，越接近"体"的一端，"势"就越完整。减弱"势"的结果，满足了"构成"，却偏离了"写"，体与势契合了，再加上一些运气，"构成"特性的作品就呈现在眼前了。

两相比较，区别为一是创作，一是写字。构成特性的作品好处在丰富性与新颖性，能收获"视觉"，但是着眼于"创作"和"构成"，于境界上可能次一层，这是因为传统书论认为，要达到"境界"就要无意于书，做到两忘和无执，让自性自然流泻。

小尉迟：用构成的方法来组织书法（以及中国画、篆刻）的点线组成、章法关系，其前路是看得见的。中国艺术吸纳异类的东西贵在能化，化而不损其本，这是原则。潘天寿好像对西方的东西兴趣不大，但看看他的构图，没有构成的影响是不可能的。我认为这是一个最好的典型。

zhuyi：我把老贴搬过来，如果老沃认真读的话，对他是个难题。我认为，形式的表现特点是"多"，而古人强调"无意于书"，很难两全。

这个问题讨论很热烈，对我既有启发，更有激励，对我写作《书法技法新论》一书有很大影响。本书第一辑中有《论书法的形式构成》一文，比较全面阐述了我的观点，可参阅。

三 问题互动

看到大家那么关注我的研究和创作，讨论既热烈又坦诚，很感动，不想做个旁观者，于是在网友的鼓励和帮助下，参加了两次对话活动，但是感觉不够痛快，一方面我不是一个言辞捷给的人，满意的答复往往在三思之后，而此时话题早就转向到别处去了。另一方面我不会打字，请人代劳，好像不是自己在说话，很别扭。于是就采用书面的方式回答，下面是几次笔答的综合，为简明扼要，大量压缩了提问文字，并且隐去提问者的ID，改用拼音字母来称呼。

XW兄：艺术说到底只能在生命与形式的对抗中寻找某种平衡。

答：生命的发荣滋长必然要与旧形式发生冲突，必然要寻求相应的新形式，以求达到新的平衡。许多人不理解我的字为什么老在变，对此我是这样认识的。什么叫变？变是相对的，必须有参照物。书法风格变化的参照物有两个：一个是字，以今天的字与昨天的字相比，就字论字，点画、结体和章法的处理方法有所不同就叫作变；另一个是人，"字如其人"，一切风格形式都是人的反映，人在不断成长，思想的深化，感情的丰富，审美的提高，促使书法风格也不断地随之应变。书风

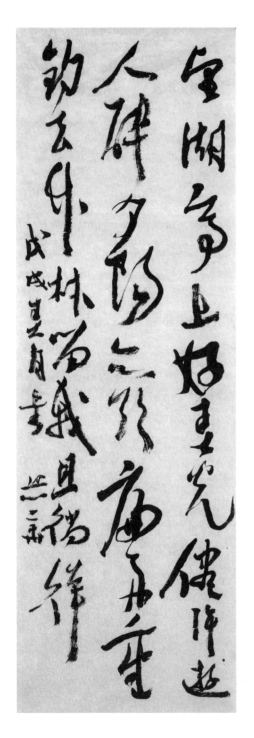

的发展与人的成长同步，好比一条道上两列等速行驶的汽车，对应关系没有发生差异，因此，不存在什么变化。总之，就字论字，我写字确实老在变，就字论人，我写字始终跟着感觉走，感觉跟着时代走，与时俱进，同步发展。刘熙载《艺概》所说："文之道，时为大……惟与时为消息，故不同正所以同也。"诚哉斯言。

W兄：你在对名作释读的时候，有没有把握不到的成分，或者根本就没有意识到，或者意识到但自己把握不住，或者有些成分是你有意要避开它或抛弃它的？

答：对于名作，没兴趣的我不会去释读，释读的动力来自兴趣，是否有兴趣取决于名作与我的创作实践和理论研究是否有关，关系越密切的兴趣越大。

世界上没有一门科学能够研究全部实在，每一门科学都有自己的选择方式，都

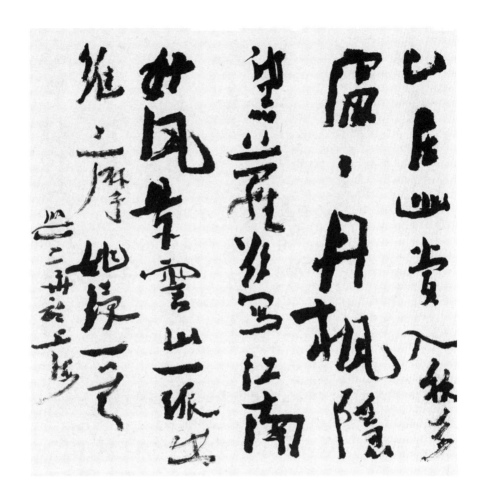

致力于找出那些值得加以说明的东西或有助于说明那些值得加以说明的东西，基于这种认识，我不在乎名作的本来意义，只关注它对我的意义。

现代物理学在描述光的时候，有波粒二象之说，光有时类似波，有时类似粒子，不同的观察手段得到不同的结果。但是人们不能同时观察到波和粒子，于是又提出一种"测不准原理"，认为同时具有精确位置和精确速度的概念在自然界是没有意义的，对一个可观测的量的精确测量会带来测量另一个量时相当大的测不准性。这个理论告诉我们，我们

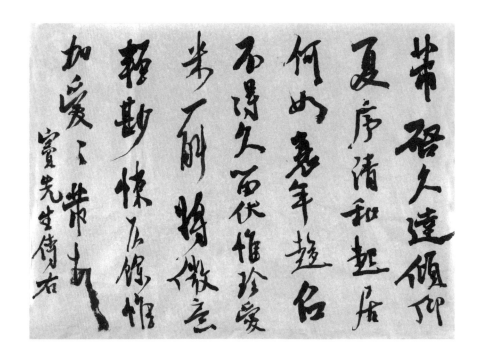

在任何时候对世界的观察都必然是顾此失彼的，用荀子的话来说，"目不能二视而明"，我们对名作的释读也只能如此。

J兄：书法的现代化和现代化之前的书法有没有明显的鸿沟？

答：有的，这个标志是沈曾植。沈曾植强调碑帖结合，终结了碑帖之争（详见我的《中国书法史》最后一章）。

碑帖结合的创作方法是将"一笔书"的整体还原成一个个独立的字，再根据每个字的造形特点加以变形夸张，使之具有不同的特色，最后通过正侧大小等对立统一的关系进行重新组合。这种创作方法提高了书法作品中个体的表现能力，引导人们对书法艺术中各种对比关系的重视、理解和追求。点画的粗细长短、结体的大小正侧、章法的疏密虚实、墨色的枯湿浓淡，把一组组对比关系发掘出来，并给予充分表现，结果使书法艺术越来越重视形式构成，重视视觉效果，越来越带有现代艺术的成分。

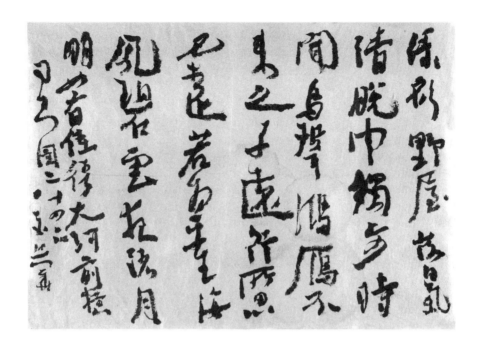

　　G兄：关于沈曾植和塞尚的类比问题。（略）

　　答：西方现代绘画在现代派之前组织画面的方法是中心透视法，设置一个点，画面上所有的造形元素都向这个点集聚，近大远小，使空间连成一气，成为一个不可逆转的次序。中国书法在碑学之前的帖学，强调"一笔书"，上下连绵，气脉不断，将所有造形元素都紧密地统一在时间展开的秩序之中。这两种创作方法在强调整体性上是一致的，只不过一个强调空间关系，一个强调时间节奏。

　　西方绘画史上第一个打破中心透视法的是塞尚，他强调结构，强调几何图形的意义，强调各具特征的小单位之间的相互平衡，开了后来各种现代派绘画的先声。中国书法史上，沈曾植通过强化点画的粗细长短、结体的正侧大小，通过它们之间的内在关系，把一个个独立的单字联系起来。这种方法强调空间关系，解构了上下连绵的（以时间节奏为主的）"一笔书"的表现形式，发展成为对单字造形的表现，对枯湿浓

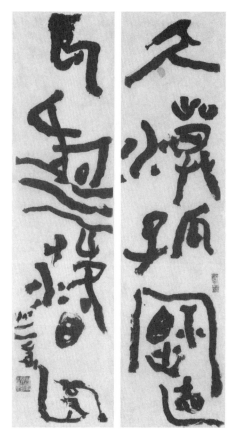

淡的追求，对疏密虚实的重视，为后来书法艺术在空间关系上的发展开辟了广阔天地，引向了多种可能。

在这个意义上，我将沈曾植看作是当代书法第一人，类似于西方绘画史上的塞尚，代表着一种倾向和运动的开始，而这种倾向和运动的本质是解构的、开放的和多元的。

F兄：关于创新的前提必须先吃透传统。（略）

答：你的观点我不同意，尽管持这种观点的人很多。传统浩如烟海，每个人所接受的都只是沧海一粟，只是一个局部。你说的"吃透"从数量上来看是不可能的。那么从质量上来看，惟妙惟肖显然不是，艺术反对克隆。因此，真正的"吃透"恐怕还是用现代人的眼光去发现传统、阐释传统和发展传统，这里面无论是发现、阐释还是发展都是主观因素在起决定性作用，而你的观点恰恰是反对在接受传统时主观意识的介入。

最近，我在看英国哲学家迈克尔·波兰尼的《个人知识》，对这个问题特别有感受。以往人们认为知识是客观的，与个人无关，而波兰尼认为知识来自对被知事物的能动领会，具有"无所不在的个人参与"，没有科学家充满热情的参与，没有科学家把一生精力作为赌注般地投入，任何具有重大意义的科学发现（知识）都是不可能的。因此传统知识观以主客观相分离为基础，在知识中排除热情的、个人的、

人性的成分，那是错误的。波兰尼还认为，求知行为遵从某些启发性前兆，并与某种隐藏的现实建立起联系，这种联系将决定对认知对象的选择与阐释。波兰尼相信，知识是一种信念，一种寄托，人们说话时隐含的情态，核实科学"证据"时的判断，都表达了当时人的信念，都是他们的寄托，知识在一定程度上是受求知者"塑造"的，信念是知识的唯一源泉。

以上观点不知你以为怎样？这个问题很重要，而且许多人比较模糊，我们可以再作深入讨论。

Y兄：看了先生的作品以后，我认为先生目前的创作心态是非常矛盾的。

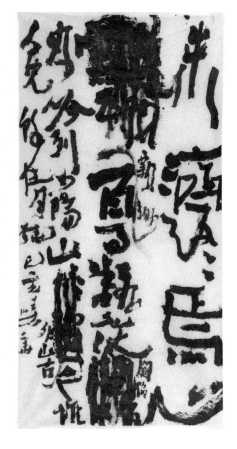

答：我现在的创作心态不能说矛盾，应当说复杂。我觉得一个人只要打开一定的视野，受到一定的训练，就不大可能被某一种意识完全压倒，即使他有意要沉入其中，也会有另一些同样来自内心深处的冲动、意志和情绪，不断地跳出来阻挡他。创作或写作了一天之后，躺在床上，夜深人静，我常常扪心自问：我的创作是不是还有其他的路可走？与我观点不同的意见是不是合理？我该怎样去认识和对待它们？

我觉得在我的心里，也住着像周作人先生所说的两个鬼：绅士鬼和流氓鬼。"他们在那里指挥我的一切言行。这是一种双头政治，而

两个执政还是意见不甚协和的，我却像一个钟摆在这中间摇着。有时候流氓占了优势，我便跟了他去彷徨，什么大街小巷的一切隐密无不知悉，酗酒、斗殴、辱骂，都不是做不来的，我简直可以成为一个精神上的'破脚骨'。但是在我将真正撒野，如流氓之'开天堂'等的时候，绅士大抵就出来高叫：'带住，着即带住！'说也奇怪，流氓平时不怕绅士，到得他将要撒野，一听绅士的吆喝，不知怎的立刻一溜烟地走了。可是他并不走远。只在弄头弄尾探望，他看绅士领了我走，学习对淑女们的谈吐与仪容，渐渐地由说漂亮话而进于摆臭架子，于是他又赶出来大驾道：'你这混账东西，不要臭美，肉麻当作有趣。'这一下子，棋又全盘翻过来了，而流氓专政即此渐渐地开始。"

名家法书和民间书法就是现在住在我心头的两个鬼！

XW兄：用构成的方法来组织书法的点线组合、章法关系，其前路是可以看得见的，看看吴冠中的东西就知道其中的浅薄了。

答：我很敬佩吴冠中先生。十多年前，一位画家对我说："吴先生的线条不高级，但是极会用线。"后来我仔细琢磨，觉得那位画家的意

思是说，吴先生线条的传统内涵不多，但是线条的组合关系极好。用线的方法和线的内涵是两回事，我们借鉴吴先生的用线方法，也就是用构成的方法来组织书法作品中的各种造形元素，这将会给作品带来新的图式、新的视觉效果。它与浅薄是没有必然联系的，只要我们不否定点画线条的传统内涵。

吴先生在一篇名为《笔墨等于零》的文章中说："脱离了具体画面的孤立的笔墨，其价值等于零。"又说："价值源于手法运用中之整体效益。威尼斯画家味洛内则曾指着泥泞的人行道说：我可以用这泥土色调表现出一个金发少女。他道出了画面色彩运用之相对性，色彩效果诞生于色与色之间的相互作用。……孤立的色无所谓优劣，则品评孤立的笔墨同样是没有意义的。"

张仃先生因此写了《守住中国画的底线》，认为："作为中国书画艺术要素甚至是本体的笔墨，肯定有一些经由民族文化心理反复比较、鉴别、筛选，并由若干品格高尚、修养丰富、悟性极好、天分极高而又练习勤奋的大师反复实践、锤炼，最后沉淀下来的特性。这些特性成为人们对笔墨的艺术要求。""人们可以完全独立地品味线条的笔性，也

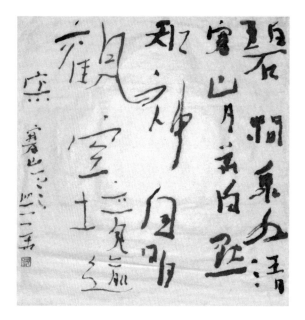

就是黄宾虹说的内美，他们从这里得到的审美享受可能比从题材形象甚至意境中得到的更过瘾。"因此张先生认为："这就是中国画在世界上独一无二的理由，也是笔墨即使离开物象和构成也不等于零的原因。"

从上述两位先生的话来看，吴先生强调线的组合，张先生强调线的内涵，因为中国书画既离不开线的内涵，也离不开线的组合，所以两位先生的观点其实是不矛盾的，只不过是孰轻孰重有所偏好而已。现实的状况是，传统的中国书画在线的内涵上无所进展，越来越僵化成各种程式，而对线的组合却少有研究，有很大的发展空间，因此吴先生借用西方美学理论，强调构成，强调整体关系，具有重大的现实意义。张先生的观点不能否定吴先生理论的价值和意义，只是纠正了吴先生关于"孤立的笔墨是没有意义"的这一观点的偏颇。对吴、张两位先生的争论，如果我们在用线上采用吴先生的观点，在线的内涵上采用张先生的观点，无疑是最明智的态度。

G兄：关于形式构成的问题。（略）

答：你的意见以及最近的帖子，促使我对形式构成问题想了很多，而且也看了一些有关书籍。我觉得我俩的观点好像没有太大差别，之所以你有意见，我想可能由于我表述得不够清楚，也可能由于我的有些文章你没看到。因此，这里再作一个简明的概述。

（一）

1. 人类接受信息的主要感官是视觉和听觉，付诸视觉的艺术化信息主要是绘画，付诸听觉的艺术化信息主要是音乐。中国书法是融绘画与音乐于一体的艺术，"无声而具音乐之和谐，无色而具图画之灿烂"。

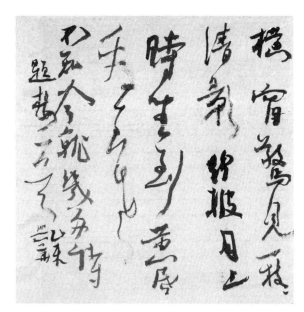

2. 因此，书法构成所强调的对比和组合关系也分两种类型：时间的和空间的。时间的趋向于音乐，空间的趋向于绘画。

3. 西方现代绘画也在努力地把音乐与绘画融为一体。塞尚、马蒂斯、毕加索主要强调的是结构，一种造形和色彩的空间关系；康定斯基和克利主要强调的是音乐，一种具有交响乐旋律的因素。当构成派艺术兴起的时候，嘉博说："空间和时间组成了构成艺术的中枢。"

（二）

1. 书法的时间节奏产生于连续书写的运动之中，音乐性来自线条的提按顿挫、轻重快慢和离合断续。传统帖学的"一笔书"强调的是时间节奏，具体表现为"气脉不断"，"气"指无形的笔势（空中过渡），"脉"指有形的笔画，笔势与笔画的连绵相属。

2. "一笔书"的作品，阅读顺序是上下绵延的，历时的，有一个接受过程，需要慢慢品味的，需要静观的，因此审美上主张"不激不厉而风规自远"。而且，绵延的特征适宜多字数的抄写诗文，因此书法能作为修身养性之具，符合古代有闲的士大夫的生活与心理状态。

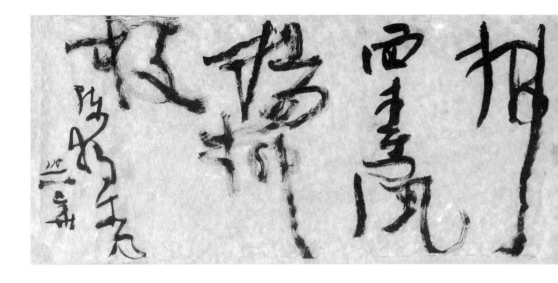

（三）

1. 书法的空间关系产生于造形元素上下左右相互之间的配合，绘画感觉来自各种造形元素的对比关系（点画的粗细方圆、结体的正侧大小、章法的疏密虚实、墨色的枯湿浓淡）。传统碑学字字独立，强调的是空间关系。具体表现主要是体势，体势是汉字结体因左右倾侧而造成的动态，是造成上下左右配合关系的根本原因。

2. 强调空间关系的作品，阅读顺序是四面发散的，所有造形元素搅和着作用于观者的感官，是同时的，一下子的，因此视觉效果特别强烈，审美特征是激烈的、夸张的。这种作品适宜写少字数，适宜作环境装饰，适宜于现代人的生活节奏和欣赏口味。

（四）

1. 帖学和碑学都有形式构成的意识，好的作品都是融绘画与音乐于一体的。但是，古人对构成的认识是潜意识的，甚至是片面的，帖学与碑学各是其是，各非其非。碑帖之争的核心问题在今天看来主要是时间节奏与空间关系的矛盾。

2. 现在强调形式构成是出于历史发展和现实表现的需要，就历史发展来说，它继承了二十世纪碑帖结合的书风，并将它明确为融时间与空间于一体，音乐与绘画于一体。就现实需要来说，书法已越来越成为一种纯视觉的艺术，排除了各种非艺术因素的干扰之后，它强调的不是写

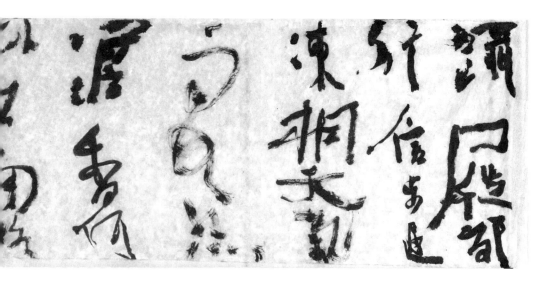

什么，而是怎样写，特别强调的是表现性和形式感。

3. 总而言之，形式构成的理论并不是对传统的革命性颠覆，而是一种综合（帖学、碑学、碑帖结合），一种超越（抛弃各种非艺术因素的限制），一种强调和夸张（将传统书法中的各种造形元素发掘出来，通过对比组合，造成强烈的视觉效果）。

G兄：关于时间节奏与空间关系的问题。（略）

答：这次你坚持认为"并非一定要把书法的音乐性与绘画性等综合在一起，而应当将各种形式要素特征性（反综合）地敞开着"。因此，我觉得有必要再谈谈我的看法。在上次的答复中，我已经对时间节奏与空间关系的理论问题简要地谈了自己的观点，不再赘述，今天想补充的是一点实践体会。长期以来，我一直研究书法艺术的形式问题，认为它的核心是空间分割，关键是对比关系，在临摹和创作中，竭力去发掘和表现传统书法中的各种对比因素和对比形式。在这样的实践过程中，我逐渐认识到书法中所有的对比关系都可归并为两大类型：时间节奏和空间关系。为了充分表现这种认识，很长一段时间我采用了夸张强调的方法。像你所说的那样，让时间节奏和空间关系的形式特征反综合地敞开着，各自走向极端。结果我发现，过分强调空间关系的作品由于缺少时间节奏，没有势的映带连属，有拼凑痕迹和做作感觉，过分强调时间节奏的作品，由于忽视空间关系，否定了作为局部的每个字的造形表现

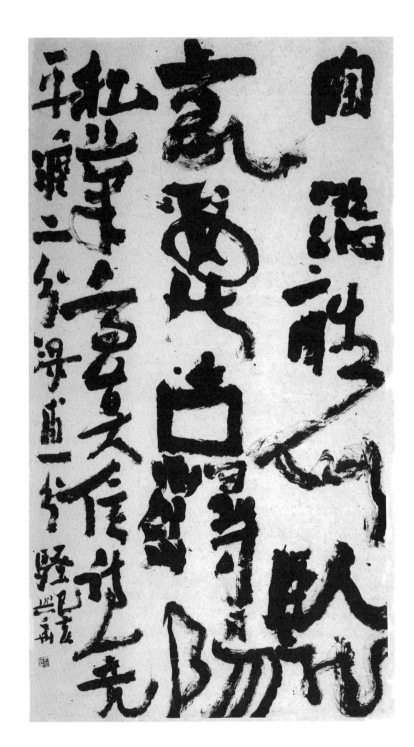

力，内涵不够丰富，而且强调上下连绵，使得阅读需要一个过程，所有造形元素的表现力不能同时作用于观者的感官，视觉效果比较平和，不适宜展厅交流。因此，最后不得不将这两种表现类型综合起来。

但是必须强调：我的综合不是以抹杀时间节奏与空间关系的特征来求得相互通融的合二为一，而是尽量在充分展现它们各自特征的基础上，通过对立统一的原则来求得综合性的表现。这种表现既照顾上下连绵的时间节奏，又强调左右参差的空间关系，类似于复调音乐，它让每一个乐音同时处于两种不同的关联之中，不仅在此先后次序排列的旋律中占有一个位置，而且在同时性的音调形成的和声中，占有一个位置。

S兄：随着当代中国由自给自足的农业文明向开放性的，一体化的工业文明的转型，传统书法所依托的环境也发生了变化。在这种情况下，书法的参照背景是否应该改变或者扩大？如果是，它的参照背景又应该是什么？对书法传统的理解以及书法的创作模式。审美评价体系是否也应该发生改变？应该怎样变化？

答：艺术风格是作者与社会相处关系的一种解释，在自给自足自然经济的古代社会，书法形式偏重点画和结体的局部完美，在全球经济一体化的当代社会，人与社会的相处关系改变了，书法的参照系统改变了，表现形式也要随之应变。经济一体化的结果一方面使各个国家相互依存，关系越来越密切，另一方面使各个国家必须坚持独立性，否则将失去在一体化中的地位。这个结果使当今世界冲突地抱合着，离异地纠缠着，进入一个特别讲究对话，特别强调关系的时代。以这样一个时代为参照背景，我们在书法上的所思所想，所作所为与古代人就大不一样了。面对传统，看到的不仅仅是名家书法，还应当包括民间书法，包括前人的一切文字遗存，面对创作，就会特别关注整体章法，强调对比关系和形式构成；面对百花齐放的书法界，就会采取多元的视角和宽容的态度，有自己的追求，但是尊重他人的表述，并且努力从他人的表述中

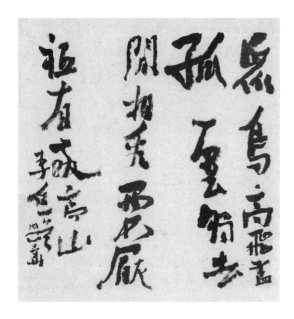

汲取各种有用的借鉴。

S兄：在当代，书法已经成为一门独立的艺术学科。您认为书法的这种独立性、学科性有必要吗？如果有，书法应该如何加强这种独立性和学科性建设？

答：书法既然是一门自性完足的艺术，就有必要强调它的独立性，建立它的学科性。为此，我觉得有三件事是当务之急。

第一，书法界必须自尊自立，堂堂正正地搞书法。现在书法界的领导一层，当官不成者有之，学问不成者有之，绘画不成的，经商不成的，集一切不成之大成，谁都可以凭着种种关系打着种种名号到书法界来混得有头有脸的。这原因除了现行体制之外，与书法界中人的自轻自贱不无关系，无论官方协会、民间团体，甚至艺术院校都在"开门揖盗"，在这种奴颜婢膝的氛围里，谈书法艺术的独立性是痴人说梦。

第二，必须反对"书法家要学者化"和"学者型书法家"的说法。我这样说并不是反对书法家要多读书、多学习。现在书法界文化素养不够，确实需要提高，但是这种提高属于"字外"工夫，而"字外"工夫必须是"字内"人谈的，如果连书法的门还没有摸到，完完全全一个门外汉，却在那里大谈特谈书法的字外工夫，那是不合逻辑的可笑行为。遗憾的是当今书坛侈谈文化者大多数是书法的门外汉，他们既不懂学问，又不懂书法，仅仅凭着某种学历、文凭或职务，摆出一副师爷的面孔，美其名曰学者化、学者型，其实是利用了大家对学问的求知欲望

和崇敬心理，来显示自己的优越感并凌驾于书法家之上。他们脱离书法本体所侈谈的文化，迂阔缥缈，不着边际，于书法家的修养没有多大关系，客观上起的作用只是贬书法家于他们一等。我觉得无论什么研究，自然科学也好，社会科学也好，

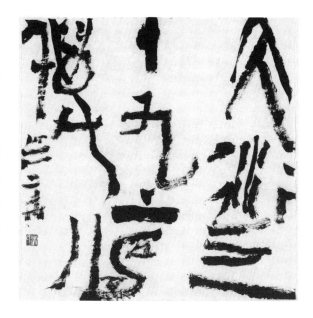

所表达的都是对自然、社会和人生的看法，只不过采用的方式方法不同和表现媒介不同而已，它们之间谁也不能取代谁，因此没有高低贵贱之分。书法家如果不能在精神和人格上自立自强，不能从书法本体的立场上去看待文化修养，那么书法艺术的独立性是无从谈起的。

第三，必须加强对书法本体的研究，切切实实地从点画，结体，章法的研究入手，来建立相关的学科建设。否则的话，被一些边缘学科所干扰，就会影响书法艺术的独立性。举一个例子，书法的考据与书法本体没有直接关系，考据的是非不是书法艺术的是非，考据的结论既不是对书法历史的描述也不是对书法创作的阐发。考据学充其量不过是书法艺术的边缘学科。但是在今天，书法界却将书法考据当作书法研究的主体，甚至被奉为最高深的学问，为考据而考据，考题的鸡毛蒜皮和方法的繁琐细碎使所谓的研究与书法艺术没什么关系，甚至毫无关系。同样的现象，不适当地强调哲学、文学和文字学等等，没边际地侈谈大文化，也都有害于书法艺术的独立性和学科建设。

上面的话也许说得太重了，因为现实的情况是：书法界是个大杂

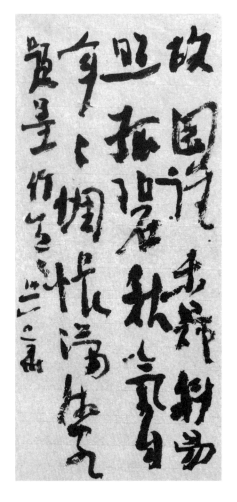

烩，书法家低人一等，书法的本体研究被边缘化了。不改变这种状况，书法艺术的独立性和学科性是建立不起来的。

S兄：书法的现代化转型是必需的，它有由内而外和由外而内两种方式。由内而外是坚持书法的"本"，从书法的内部进行突攻和延使；由外而内更多的是以书法以外的元素作为核心，对书法进行改造。您认为哪种方式更可行，更有效？理由是什么？

答：我觉得外部是内部的表象，就好比叔本华说的"世界是意志的表象"。书法艺术的现代转型，首先是内部发展的需要。这个发展过程表现为从帖学到碑学，再到碑帖结合。碑帖结合用沈曾植的话来说是"古今杂形，异体同势"，对传统书法兼收并蓄，融会贯通。尤其在章法上，碑学注重横势，减弱了字与字之间的纵向连贯，为了使不相连属的单字能顾盼呼应、浑然一体，沈曾植强调体势，打破每个字的结体平衡，使其不稳，不得不依靠上下左右字的配合来寻求平衡。并且强化点画的粗细长短、结体的正侧大小等各种造形对比，通过它们之间对立统一的内在联系，将独立的单字联系起来，这种处理方法引导人们对书法艺术中各种对比关系的重视、理解和追求。墨色的枯湿浓淡、点面的粗细长短、结体的正侧大小，章法的疏密虚实，把一组组对比关系发

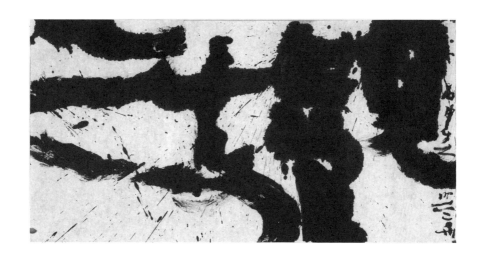

掘出来，并给予充分表现，结果自然而然地导致了对形式构成的研究和表现。形式构成是书法艺术发展到碑帖结合之后的内在需要和发展趋势。

这种需要和趋势，"恍兮惚兮，其中有象，惚兮恍兮，其中有精"，要将它明确化、定格化，需要旁搜远绍，到外部去寻找各种借鉴，如音乐、舞蹈、雕塑、绘画等等，不仅中国的，而且还可以是外国的，尤其是西方现代绘中关于形式构成的理论和创作成果。

总之，书法艺术的现代转型，首先是内部需要，然后到外部去寻找，去发现，然后再去修正和磨合内外两方面的关系，因此，我觉得你的问题把"内部突破"和"外部改造"分得太清了。分得太清的弊病是：内部突破找不到外部借鉴，无法深入，外都改造找不到切入点，不得要领，结果两方面都会落空。

由这个问题稍微引申一下。现在人谈书法喜欢将一体的东西打成不相干的两截，例如将临摹与创作看作是学习的前后两个阶段，将传统与现代看作是历史发展的前后两个阶段，这种理论在学习书法的初级阶段讲讲可以，到了创作阶段就不对了。技进乎道，道的境界是一体的。临摹是创作的表象，临摹什么，怎样临摹都是创作观念的反应，受创作观

念支配的。传统是现代的表象，对过去历史现象的取舍和对传统观念的建构，取于对现代及其发展的理解。伽达默尔说："传统并不只是我们继承得来的一种先决条件，而是我们自己把它产生出来的，因为我们理解着传统的进展参与到传统的进展之中，从而也就靠我们自己进一步规定了传统。"再回到你的问题，内与外是一体的，改造必须是内外结合的，而且应当是以内为主的。

S兄：书法应该从其他门类的中西方艺术中吸收些什么？

答：应该从其他门类中吸收最需要的和最缺少的东西。传统书法强调"一笔书"，偏重时间节奏；当代书法强调视觉效果，偏重空间关系。因此借鉴和吸收其他艺术中有关形式构成方面的理论成果和创作方法，对今天的书法创新尤其必要。

S兄：书法视觉化是对书法艺术性的强化还是弱化？

答：这涉及对书法艺术的理解问题，如果将书法当作"看的图式"，那么强调视觉化就是强化艺术性；如果将书法当作"读的文本"，那么强调视觉化就是弱化艺术性。视觉化问题牵涉到当代书法艺术发展的方向，是新旧观念碰撞的焦点。我个人认为书法艺术的一切表现都是围绕着点画、结体的造形及其组合关系展开的，书法应当是一门纯粹的视觉造形艺术，强调书法作品的视觉效果有助于强化它的艺术魅力。

S兄：强调字结构夸张变形是当代书法的一种趋势，但它需要一个度，如何把握这个度？

答：书法创作在表达思想感情时，必须将它们转变为视觉符号，转变为具体的点画、结体和章法。然而，什么样的思想感情与什么样的点画、结体、章法相对应，语言无法说明，只能到前人所创造的传统中去寻找，它们存在于某些人的点画之中，某些人的结体之中，某些人的章法之中，存在于传统的方方面面。书法创作就是要将这些符合自己思想感情的造形元素从原来的整体上剥离出来，然后融会贯通，加以综合表现。但是，剥离出来的各种造形元素在综合时都有排斥性，为避免硬性

的勉强拼凑，必须对它们进行变形，变形的目的就是融洽各种不同的造形元素。根据这个目的，变形的程度虽然因人而异，但可以有一个大体的分寸。凡是所综合的各种造形元素数量少的，形式比较接近的，因为相互之间的排斥力少而且小，所以变形相对就小；凡是所综合的各种造形元素数量多的，形式差异大的，因为相互之间的排斥力多而且大，所以变形相对就大。

我们不能为变形而变形，《艺概·经义概》云："务高则多涉乎僻，欲新则类入乎怪，下字恶乎俗，而造作太过则语涩，立意恶乎同，而搜索太甚则理背。"务高、欲新、恶乎俗和恶乎同都不是变形的目的，都会产生各种弊病。

S兄：一个人的学识修养，如文学、文字学、史学、哲学等，是通过何种方式影响到书法创作的？也即其中的关纽是什么？什么才是对书法艺求创作有效的学识修养？学识修养与书法艺术水准是否成正比？对书法的学习和创作本身是否就是一种修养？

答：《大珠禅师语录》记载：有客问慧海法师："儒道佛三家，为同为异？"答曰："大量者用之即同，小机者执之即异，总从一性上起用，相见差别成三。"从一性上起用的心胸和眼光能够泯除封畛，玄同彼我，是各种学问相互转化的关纽。例如：摆脱写字的局限，从上下连绵的笔势中抽象出时间的概念，从上下左右顾盼呼应的体势中抽象出空间的概念，书法就可以与哲学相通；从时间的角度来看节奏是否流畅，让点画线条的提按顿挫、轻重快慢和离合断续传导出生命的旋律，这样就可以与音乐相通；从空间的角度来看关系是否和谐，让各种造形元素大小正侧、左右避就，上下穿插，反映出世界的缤纷，这样就可以与绘画相通。

王僧虔云："书之道，同混元之理。"进入道的境界，书法艺术可以与万事万物相通，道在屎溺，道在瓦甓，道在我们所接触到的一切事物之中。因此道法自然，什么东西都可以转化为对书法艺术创作有效的学

识修养。但是，人的精力有限，不可能样样都学，必须有所选择，选择的出发点是书法，要划出一个知识范围，必须像圆规那样，一只脚深深地插在书法的基点上，从书法修炼入手，技进乎道，必然会向各种学问枝蔓，涉及各种学问与书法相关的重叠部分，这是一个自然的过程。我反对忽视书法，侈谈文化的各种浮夸理论。

W兄：我发现您的有些行书斗方，布局留有大片的空白，您是怎样理的？

答：留大空白是为了强化疏密对比，这是避免章法琐碎的有效方法。而且从图式的角度来看，空白的负形与笔墨的正形同时作用于人的视觉，具有同等重要的审美价值。至于怎么处理，说来话长，请看我的《书法创作新论》。

W兄：你用笔多走"腹毫"，吃纸较深，逆势多于顺势，因而笔线给我的感受除了质朴外，又显得"莽撞"，你是怎样认识的？其中有没有习气？希望你不掩饰也不保留地谈谈！

答："吃纸深，逆势多于顺势"，那是碑学的运笔方法，效果是线条的苍茫深厚。

至于多走"腹毫"（我称之为辅毫），我的认识是这样的：用笔贵用锋。笔锋分两部分，中间长毫为笔柱，四周短毫为辅毫，笔柱解决点画的骨力问题，因此写字要强调中锋。辅毫出变化，用笔稍微偏侧一

点，辅毫着纸，就会使点画出现各种不同的造形，因此写字也不能忽视侧锋。最好的用笔方法是两者兼备，综合使用，但是明以后的帖学而片面强调笔笔中锋，只用笔柱，不用辅毫，结果只有董其昌等少数几个人写出一种非常

清纯的效果，大部分帖学末流的作品都是点画没有变化，千篇一律。用笔太纯粹（或者说太单一）是帖学衰败的一个重要原因。今天强调形式构成，强调对比关系，就要强调点画造形的丰富性，而这必须强调用辅毫。

"习气"是指创作方法的雷同和程式化，多用辅毫，增加点画线条的造形变化，正是为了避免"习"气。

"莽撞"或许有，但是为了强调视觉效果，这不算什么，甚至是一种有意追求。当然，莽撞的表现还是要协调。"要大胆，要大胆，但是不可太大胆"，这是前人的经验之谈。

介萍：我是相信"模糊反精到"的（这是最能契合那玄之又玄的书法本体"气"的），而现在把它分割为构成性与音乐性，会不会造成表达的障碍，精神的残疾？

答："模糊反精到"的前提是要能精到，怎么精到？就是从绘画性和音乐性两个方面来分析点画线条的造形和节奏，并且强调线条不仅是空间造形，表示本身的形态和字形结构，而且也是时间的陈述，表示一个连续的运动过程。线条的本质是时间与空间共生的，是融音乐与绘画

于一体的（见《书法构成研究》）。我想这种分析肯定比"模糊玄妙"更加精到，更加带有现代科学的理性精神。在书法艺术本体的研究上，现实的状况是什么都可以在"模糊反精到"的幌子下马马虎虎，含混不清，我们现在需要的是在辩证法关照下的条分缕析的精到。

P君：打碎字结构，着眼点放在最小单元空间分割上，是邱振中教授的独特理解，您有没有受此启发过。

答：大约三年前，邱振中先生送我一本《书法的形态与阐释》，看了之后很受启发。我觉得在书法的本体研究上，他是走在最前面的。不过，"打碎字形结构之后，书法的着眼点是什么？"这个问题很早以前我就在实践中碰到了，我觉得不仅是空间分割，主要是造形元素的对比关系，如形状的大小正侧、墨色的枯湿浓淡、用笔的轻重快慢等等。当然也包括被点画线条所分制出来的余白的疏密虚实等。

X君：现在书法家上网的比较少。你对网络怎么看？

答：任何作品和理论的意义只有在交流中才能实现，巴赫金说："我能够表达意义，但只是非直接的，通过与人应答往来产生意义。"网络提供了最便捷的应答往来的交流工具，因此绝对是个好东西，而且，就目前的各个书法网站来看，虽然有不尽人意的地方，但主流倾向还是表达了大众对书法的认识和追求，表达了大众的思想感情和学习经验。网络提供了完全不同于官媒的另一种视野和行为方式，比现在一般的书法报刊更真诚，更有批判精神，因此更具有创新的活力。

答J君：我认为交流需要双方共同努力，对于不想理解的人，别奢望他们理解，对他们的攻击，不要还手。而对于想理解而缺乏认识的人，我们有责任将自己的创作理念和创作方法表达得更清楚和更完整。你说"毕竟是精神选择了形式"，这话对，但是为什么要选择形式？就是说形而上的精神还得通过形而下的具体形式去表现。儒家讲道在人伦日常，禅宗讲佛法大义是吃饭睡觉，老子讲道在屎溺，也就是讲道是通过器来表现的，体是通过用来实现的。有些人面对形式，永远看山是

山，看水是水，缺乏慧根，那没办法，寄寓在形式中的精神是靠观者自悟的，不是靠作者自诩的。张旭讲"书法当自悟耳"，自悟的就是精神。

答W君：近二十年来，碑学越来越重视穷乡儿女造像，甚至砖瓦文字，帖学越来越重视楼兰残纸和敦煌遗书，借鉴民间书法进行书法创新已成为革新派的共识，绝不是散兵散勇，而且也已经取得了相当大的成就，这是有目共睹的事实。陈寅恪先生在《敦煌劫余录叙》中说："一时代之学术，必有其新材料与新问题，取用此材料以研究问题，则为此时代学术之新潮流。"利用考古发现的民间书法资料来解决当代书法发展所面临的各种问题，是书法艺术发展的新潮流，它将推动中国书法艺术的历史发展。然而现在的理论研究确实远远落后于创作实践，这需要大家努力，从一点一滴做起，但是用不着好高骛远地想着先构架起一个庞大的体系，碑学发展到今天好像也没有一个庞大的理论体系。借鉴民间书法，进行书法创新，必然会"挨打"，打得倒的不叫创新，真正的创新将在挨打中得到锤炼，发展得更加完美。

答F君：你的观点我不同意，尽管持这种观点的人很多。传统浩如烟海，什么叫"吃透"，如果对"吃透"不作分析，只是说"好好练字，多读帖子，好好看看我的先辈给我们留下的这么多好的文化遗产"，那是玩骨董的心态，以这种心态来对待传统充其量是克隆，是伪传统，正确的态度应当用现代人的眼光去阐释传统，在传统的基础上进一步去发展传统。你在另外的帖子中说："希望我们志士同仁能够把根扎实以后，尽情创新。"我从"以后"两字中，发觉你的失误主要在于将临摹与创作打成互不相干的两截了。你提倡复古，不知道历史上真正的复古（无论政治的还是艺术的）其实都是托古改制，都是创新，赵孟頫书风是对宋人"意造"的反拨，与晋人风骨是没有什么关系的。

答WS君：你所说的"系统理论"好比是连贯的一条线，"足量的体悟"好比是许许多多的点，线是由点连接而成的，点的密度越大，线的

连贯性就越强。因此，没有足量的体悟是无法建构完美的系统理论的，我们现在还是要在"足量的体悟"上狠下功夫。

书法创作是为了"达其性情"，但是，什么样的性情应该用什么样的点画和结体形式来加以表现，语言讲不清楚，必须要到历代传统书法中去寻找，并且通过临摹去加以表现。人要看清自己的面貌必须借助镜子，人在书法上要发现自我和表现自我，就必须借助传统，看得越多，临得越多，你的性情就反映得越真实，表现得越细腻。

书法艺术的生命在于不同方式的阐释，中国书法艺术几千年来之所以能绳绳弗替，绵绵不绝地孳生发展，就是因为不同时代的人根据不同的审美观念对其进行了不同的阐释。"统一认识"是设置牢狱，结果会断送书法。

答XW君： 长久以来，我有一个想法，一直埋在心里，讲出来怕引起误解，但事实上这种观点一直在影响着我的创作实践。我觉得艺术是没有正和偏的，正和偏都是前人为我们划定的条条框框，艺术只有真与伪，深和浅，我们应当跟着感觉走，"跟着灵魂的指示走"，一条路走到黑，走通了，算你成功，走不通，拉倒。当然，这里的关键在于对"感觉"的解释，这个问题太复杂，一言难尽。

答X君： 平时多看书，多想问题，临摹时多实验多探索，"胸有成竹"和"意在笔先"的功夫主要在平时，到创作时应当不存芥蒂，"廓然无法"。我的创作常常自己给自己出难题，一落笔就打破习惯定势，然后随机应变，走一步解决一个问题，再走一步再解决一个问题，一步一景，山穷水尽达到柳暗花明，这样的创作新意妙思层出不穷，心情特别亢奋。事实上，书法家在创作中不可能非常清楚地预测到毛笔将在纸上留下的确切形状，因此在刹那间领会观察到的效果，对下一笔进行调控，这是书法家的基本功。

四　沃兴华书法研讨会

这是一场专门针对我的书法研讨会，参与者发言很认真，很坦诚，其中许多意见对我的研究和创作很有启发。研讨会的日期是2006年8月28日，转眼十五年过去了，今天几乎一字不改地把当时从电脑上下载的文字发表出来，校看一遍，仍然感动，心想如果能请这些朋友再开一次研讨会，对我的近作不吝赐教那就好了。但是，现在的网络越来越发达，交流越来越方便，有关的书法帖子却看不到当时那种学术追求的精神和认真坦诚的态度了，细思极恐。

主持人：池鱼、火马、野狐禅

主持媒体：中国书法网www.freehead.com

火马：侃沃老师是一件很有意义的事吧？"沃兴华现象"（姑且这样称之）涵盖了当代书法的方方面面，理解或不理解的观点，都有助于我们进行对当代书法艺术的个性思考。

王子庸：沃兴华先生的确可怕。可怕处有四：一，观念解放；二，理论与实践统一；三，学养支撑；四，固执"艺术"。

沃先生的书法最具"当代性"，是这个时代最值得关注的少数真书

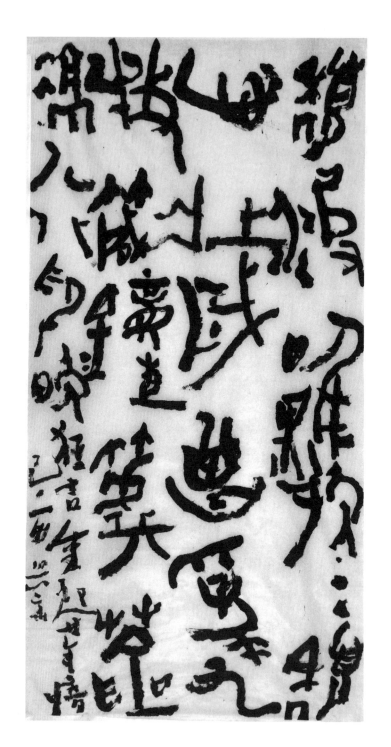

家之一，能否读懂沃先生的书法，是一个人是否进入书法艺术门槛的标志。

坡子吕三：书法作为艺术处于越来越边缘化的境地，如何在传统和现代之间找到契合点，如何使书法真正走向时代，如何使书法真正理直气壮地成为当代艺术，还有，说实际点，如何使书法更适合现代厅堂的陈设，沃兴华做了许多非常有意义的探索，包括他的解构经典作品和有针对性的临摹。我身边有几本沃兴华签名的书册，他对签名都非常讲究，非常有特色。可见，对形式美的追求已贯穿到他日常生活中去了。

大江：更多地喜欢沃先生线条的质感！似乎凡是书法中形容线条的词汇如：屋漏痕、折钗股、锥画沙，林林总总，都可以在他的作品中找到，如果说他的形式安排有刻意处，线条的功力绝不含糊！

火马：沃先生线条的质感应该来自其对碑的笔画中段和帖的笔画两端的深刻理解，这就是所谓对细节的注重吧。

一顺弯：沃兴华书法不是童稚（"把不稳"），也不是醉意的（"似与不似之间"），是不经意间将砖、瓦、陶、石鼓文意思入行草，很质朴。但这样写要想流畅起来总有麻烦事，也难以精致。

野狐禅：我们对精致和细节的理解出现了偏差，习惯将清晰的看成是细节的，把浑然的看成是含糊的，其实浑然之中存大细节。

坡子吕三：多数人认为，精美的帖学作品才有细节，其实汉碑魏志何尝不重视细节，有细节才有看头才有味道，它是构成一切优秀艺术品的基本要素。具体说来，帖的细节重视线条书写的时间性特征，如疾徐、枯湿、浓淡、动静、抑扬、停走等等并由此而产生的种种美感。碑的细节在于点画的空间性（如点线、块面、长短、阴阳、向背）和线条的雕塑感。当然，这不绝对的，帖学何尝没有空间性？好的碑何尝不具有时间性？只是侧重点不同而已。

池鱼：我以为与他笔路最近的渊源应该是翁同龢、沈寐叟，不晓得

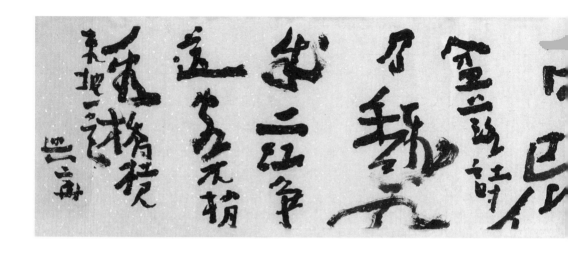

是否确切。沃先生对待书法过分理性，还有表现主义的倾向是我目前还不能理解和接受的。

张鹏：我喜欢沃老师的状态，这种勇于折腾，甚至不断否定自我的品质，是相当难能可贵的。很多名家守着一种模式一搞就是数十年，真叫人难受，没有统一的精神气息和变化多端的表现方式，都是叫人遗憾的。沃老师始终走在路途上，成败都只是过程中的一瞬，敬佩！

朴聋：注重细节，可以表现为细腻，但细腻不是细节，细节也可以表现为质朴。谁说老沃没细节？相反，他的细节太多，技术含量高，有嚼头！尤其是一些斗方作品的处理，难弄的。不信你试试。

山无陵：沃字最耐看，这或许是他过分注重细节的结果。所谓注重细节，我觉得实际上是太注重线条的中段，过于强调提按，唯恐淹留不够，这种用笔方式不但表现在他的创作中，也表现在他的临摹中。给我的印象是笔力扛鼎，但机心太重，表现欲强，唯恐"不到位"，感觉格调不高（稍感遗憾）。我更喜欢沃先生的草书作品，特别是那件"一声何满子双泪落君前"的斗方，线条相对干净明快，但依旧硬朗坚实，仍是碑的表现，看上去书写更为轻松，时间性更强，境界似乎也更高。

坡子吕三：沃对传统碑帖做了大量的整理工作，他以宽阔的视野和

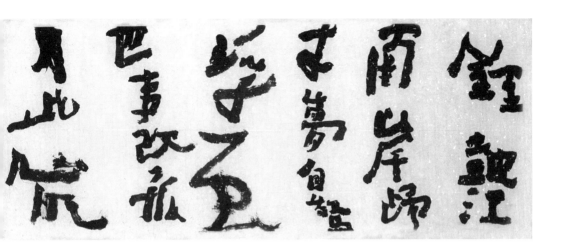

开放的心态来审视传统，他对碑体花费了很大的砚池之功，这些都是那些"伪传统"者们不能望其项背的。

大江：曾听说沃先生出作品很费纸，一刀纸才出几张好作品，不知道属实？看到的沃先生作品，大量都是章法上无意而佳，各种矛盾激情碰撞后从容脱解，直如庖丁解牛，游刃有余。先生临作的着眼点有别于常人，在抓气韵和神采上尤为高妙，笔笔不肖，又笔笔皆是。叹服！

王子庸：沃先生是用工笔的方式求写意的效果，一如石开刻印，想起上面有朋友说他理性，的确是的，虽然他的字乍看似乎并不"理性"。他什么时候不这么"理性"了，恐怕就更加可怕了。试问那些成名的书家，还有谁敢像沃先生这样玩。一个真正艺术家的心态，仅此一点，沃先生就值得我们尊敬。

砚庄：对比康有为的书法理论与实践，似乎沃先生没有像康有为那样走"矫枉必须过正"的路子。我一直在思考这样的一个问题，碑派书法固然有其弊端，但到现代，很多书家在形成自己独特面目方面仍然没有离开碑的支撑。似乎碑派的书法天然地具有现代性。

立羽：沃的字大形式已不是问题，形式我认为已足够好了。问题是品质，所谓品质是指书法一贯以来所讲的内在意味。品质能解决的话，

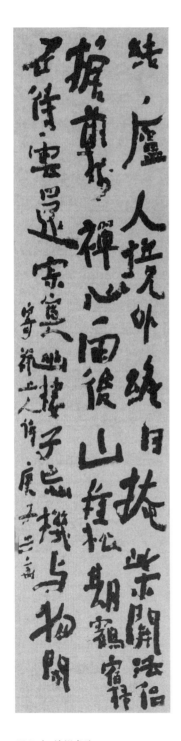

大师是可期的，这个预期的大师比开宗立派还要厉害，因为新的形式已然超越了传统意义上的写字（书法）。我不知道这需要多少年，5年，10年，也可能永远解决不了。我在八十年代对书法产生兴趣时，沃已是当时上海书坛比较活跃的人物了。

野狐禅： 沃讲究内白，不局限于字内的空白处，还包括字与字、行与行之间的空白，与篆刻中的计白当黑一样。书法中的内白，按沃先生的理解，就像空气一样在通畅无阻地流动，与"黑"紧密相联系。那么，内白就和黑处一样，曲直方圆大小无不讲究。但是，我个人觉得真正操作起来难度很大。

火马： 对空间的发现、强化、改造、重组，我以为是沃老师对当今书坛的独特贡献。

蕉雨轩主人： 沃先生和老程（张羽翔）的形式构成所遵循的原理差不多，但因禀赋喜好的不同，在很多细致的地方各有独到之处。应该说，沃的书法意识仍是沿寻碑刻和帖学的路数并以形式构成理性来重新组合，并以高度整体的意义作为保证的。就其表现主义的感性透明度和自由度上说，仍无法抗衡日本的井上有一，就理性方面，他对传统碑

帖的重新组合及对民间残纸风格的提炼，是当代的领军者。

刘兆彬：为人性僻耽形式，字不惊人死不休。沃兴华在三个极点上工作：形式变异的极点——没有形式变异，则面目不新，是康有为"新理异态"说的发展；碑字点画峻厚的极点——没有峻厚，则仍是帖学靡弱的感觉；趣味的极点——没有趣味，则审美想象空间狭窄。但是，沃兴华的高明不在这里，而在于他把这三点都放在一个最高的原则——书写性——之下。他从不违背书写这个最高的原则，这为他成功奠定了基础。

从另一个角度讲，沃兴华还把握了两个极点：传统书法元素和现代构成意识。但是，这里还有一重辨证：沃兴华极其重视时间性，所以，他不违背书写的本质；这似乎与广西现象作者群很不相同。沃兴华如何采取这样的路径？或许可能达到这个目的的路有两条：1. 把历史上空间形式极度奇异的字结构时间化和书写化；2. 以书写为根本原则，试验各种形式的变异，求得新奇的效果。所以，我说沃兴华书法美学的效果初看是"震惊"，

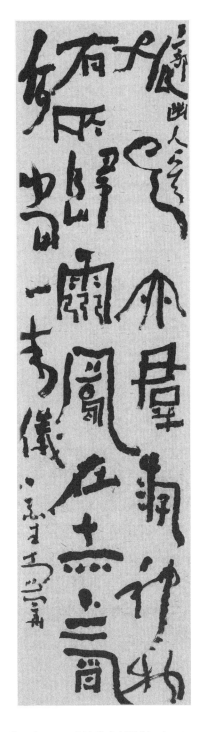

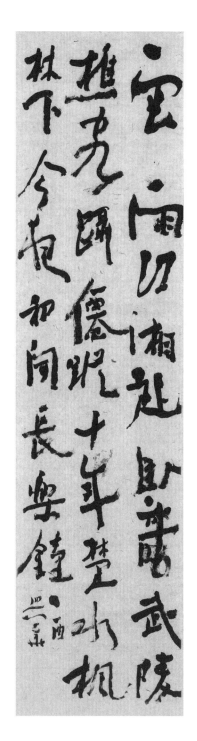

仔细看还有"韵味"。这说明沃兴华是很辩证的人，他避免了时下"纯空间形式化"的陷阱。

谷松章：沃先生是有思想的书法家，学问也很好。你可以不喜欢他的风格，但是他的表现技巧是一流的，而且影响也足够大，是当代具有探索性的代表书家之一。

这样的作品拓宽了书法艺术欣赏的宽容度，但是带有明显的探险色彩，未必在书法史上有很高的地位。这样的探索我们未必去做，但是如果对书法艺术欣赏宽容度的拓宽视而不见，也不应该，否则就像拿50年前的武器打现代战争！

立羽：我以为，过于讲求技法并非上策，从艺术的本质上说技术最终是该被扔掉的。画面上如果出现较多技术迹象时，会损害品质。

蕉雨轩主人：结合现代语境，注重空间形式，是视觉化的必然选择。就篆书和隶书等书体的大字创作而言，不以空间走位作为重点突破口，很难有所作为。因为中国书法人的空间意识近几百年出现了庸俗化和弱化，所以这种以空间取向为主的群体增多是有其必然性的。

顺弯：沃朴茂或朴质是有的，或叫大朴，而精工和蕴藉的优美这些方面，可能还需努力。

火马：关于书法形式构成的奥秘，引一段沃先生原话："长期以来，我一直研究书法艺术的形式问题，认为它的核心是空间分割，关键是对比关系，在临摹和创作中，竭力去发掘和表现传统书法中的各种对比因素和对比形式，在这样的探索过程中，我逐渐认识到书法中所有的对比关系都可归并为两大类型：时间节奏和空间关系。为了充分表现这种认识，很长一段时间，我采用了夸张强调的方法，让时间节奏和空间关系的形式特征反综合地敞开着，各自走向极端。结果发现，过分强调空间关系的作品由于缺少时间节奏，没有势的映带连属，有拼凑痕迹和做作感觉，过分强调时间节奏的作品，由于忽视空间关系，否定了作为局部的每个字的造形表现力，内涵不够丰富，而且强调上下连绵，阅读需要一个过程，所有造形元素的表现力不能同时作用于观者的感官，视觉效果比较平和，不适宜展厅的交流形式。因此，最后不得不将这两种表现类型综合起来。

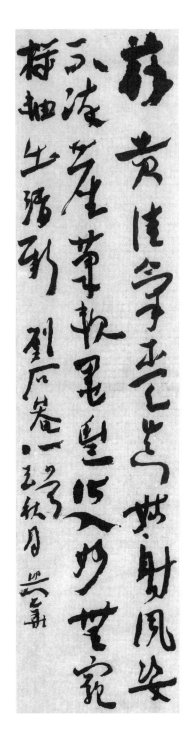

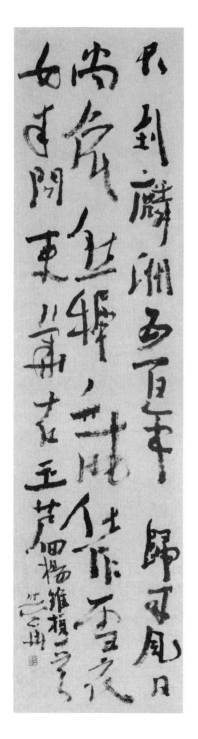

"但是，必须强调：我的综合是以解构为前提的，不是一种调和，不是以抹杀时间节奏和空间关系的特征来求得相互通融的合二为一，而是尽量在充分展现他们各自特征的基础上，通过对立统一的原则来求得综合性的表现。这种表现既照顾上下连绵的时间节奏，又强调左右参差的空间关系，类似于复调音乐，它让每一个乐音同时处于两种不同的关联之中，不仅在以先后次序排列的旋律中占有一个位置，而且在同时性的音调形成的和音中占有一个位置，这种复杂的复调音乐与我现在所追求的综合是相同的。"

各位侃侃，搞形式构成的难度是不是在这里呢？

蕉雨轩主人：理解沃，我只抓两点：1. 强调对比；2. 为何强调对比。关于第二点，沃提出的理由就是这个当代社会是冲突加剧的社会，应该对此信息或感受有所表现。

火马：我个人认为沃老师的作品大胆求变而不显得狂野粗俗的原因有三个：一是线条技术过硬；二是敏锐的时空观；三是民族文化的深厚底子。我读沃老师的理论，看沃老师的作品，能闻到浓浓的《易》味，但是觉得他

在理论阐述上表现得很吃力。

蕉雨轩主人：他感到吃力我私下认为两个方面：1. 他面对大多数观众的不理解感到尴尬，企图用传统可接受的概念并企图扩展传统概念的外延；2. 我甚至认为沃老师还不具备完善和足够的理论水准来对应和解释他的创作，吃力是不奇怪的，强求他理论上站得住脚是太苛刻了。另外，从更谨慎的态度说，还是尽量不要将沃的文字阐释著作称呼为"理论"，称为"话语"更合适，理论表述要严密，我从他的著作中看到闪光点，但也看到很多漏洞和缺陷。

另外，从项穆的书法论文所建立的标准来看，徐渭的书法无法符合所谓的中和标准。而以火兄所论，则徐文长的书法当然是"中和"的，可见历时性地看，所谓中庸也好，中和也好，随着艺术作品风貌的巨大变迁，它本身在言说中，也将随不同人的审美局限性而变迁、放大或缩水。

当巴洛克艺术出现时，文艺复兴所建立的和谐标准的守护者们就指责前者造作，破坏了和谐。当毕加索出现时，他喊出的是"让风雅绝灭吧"，风雅者，中和之美的产物。可见我们

如果想解决这种悖论矛盾现象，就只好不断给"中庸"或"和谐"概念来灌水，不断扩大外延。最终，将此概念稀释为"无""空"。我觉得这样无益于艺事。这不但不能让沃先生解决理论阐述问题，只能更加吃力。如果他够狠，按我看来，先生就不该写什么问答和什么理论。艺术创作是个体行为，像井上有一，好像没这么多话给别人说。

火马：可能有其苦衷吧，书总要卖的吧，一个教授没著作怎么行。

蕉雨轩主人：有道理。对沃的艺术，我致以十二分的敬意！书法界有此富有开拓者，令人鼓舞。艺术是根基于真实的生活，而非虚幻的表征，当火马兄认为沃道中庸时，不能忘记有很多人根本不觉得沃是道中庸的，反而觉得他一意孤行，偏离了"中庸"（中和），对比张力的夸大破坏了普遍的公共的和谐。沃先生的不少作品在很多人看来又岂是仅仅"吵架"哉，出现这种"吵架"有两种情况：一，这些作品是失败之作；二，如果不是，说明大家看问题的角度不同。第一种情况是无法证实的。暗含了一个无法对证的前提。第二种情况，既然是角度不同，就更难以用一个理想化且万能的中庸概念来做标

尺。艺术是一种冒险行为，没有冒险，也就没有艺术的创新。而对于冒险，孔子明确表示反对，"暴虎冯河，君子不为也"。中国艺术也好，外国艺术也好，发展到今天，已经不是民族艺术这类情结可以维持的了，既然面临的是不同民族艺术的吸收融合，那么冒险的做法在艺术领域就不该再被视为"异端"了。而孔子说"攻乎异端，小子鸣鼓可也"所表露出来的中庸态度并不完全适合于艺术行为，因此我认为无原则地使用儒家"中庸"概念，不是可取之途。

风行客：沃的中庸是痛苦的，有代价的，这恐怕正是他的性格，难以逾越。

蕉轩雨主人：这里有一个"度"的问题，超出了度的冒险极端应该视为"异端"，因为其不合中庸之道。"中庸"，取其思想内核，剥掉儒家伦理外衣，是评判我们所有民族艺术的起点和终点。

火马：我想我们的分歧主要是沃老师对形式的折腾是不是冒险极端的做法，是不是超过了合理的"度"。

王克己：虽然沃先生的字我们看来还有这样那样的意见，但是他写的书却是能让人折服的。

撄宁：各位的发言十分精彩啊！沃兴华是书坛骄子，在下十分佩服。对他的作品只是囫囵地喜欢，可是分析起来，又没有言辞了，听大家这些言说，真是受益不少。沃兴华与张羽翔都注重形式对比，可是我总觉得沃的书作中多了一份生命的元气，所以个人更为偏爱。当下的书坛中很少有作品让人感动，但沃的作品一直感动着我！

刘兆彬：我同意沃兴华"中庸"的说法，甚至可以说，他是真正懂得"中庸"的人。原因在于：他把握了事物的两极（时间性＋空间性＝书写性＋书写形式）。古人说"执两用中"，"允执厥中"，一个真正把握了两极的人，才知道中间是什么。

王二：沃的字沙里有真金，不过感觉上近一两年作品火气越来越大，太早的作品又太刻意，制作痕迹太浓，离大师尚有一步之遥。

悦斋主：我最看重的一是沃先生对字势的罕见的把握能力，二是他对作品空间异乎寻常的奇思妙想。

居士：敬仰，视觉艺术里面，书法很特殊，离开单纯的实用性，在

一个漫长的过程里，融进太多东西，形成了传统。站在这深厚的传统基础上，表现现在这个时代的个体对书法艺术的传统、现在和未来的认识，沃先生足以让人敬仰。这样的融合过程，如履薄冰，小心翼翼，是很难迈开的一步，它不同于井上有一借助汉字的字形字义完成的"十分震撼"的"天人合一"的另一类（不好归类）视觉艺术，而是站在传统书法的基础上解释书法艺术走到现在的时代或许形成的样子。看了几个小时，学到很多东西，"不敢高声语，恐惊天上人"。

法若真：沃先生还在复杂的层面上。笔力一流。然简而净的层次还未到。问题还是出在笔力上。复杂的用笔和结构有损格调。用格式塔来解决中国书法问题有启发作用，但不是真路。其实碑帖不是问题，构成在书法上也不是问题，前辈大师的作品都有解读。对沃先生来说，成为问题的是古人讲的透剔二字，简净，意境上的简静、沉着，沃先生在境界和格调上尚需考虑。

立羽：沃有些作品不好，表现为过分追求质感，这是碑学以后的错误方向，偏向于功利价值。字不一定非要"有东西"，无之有是传统精意所在。有些作品局部看勉强好些。凡信息量愈大，字数宜少。沃的斗

东风夜放花千树，更吹落、星如雨。宝马雕车香满路。凤箫声动，玉壶光转，一夜鱼龙舞。

蛾儿雪柳黄金缕，笑语盈盈暗香去。众里寻他千百度，蓦然回首，那人却在，灯火阑珊处。

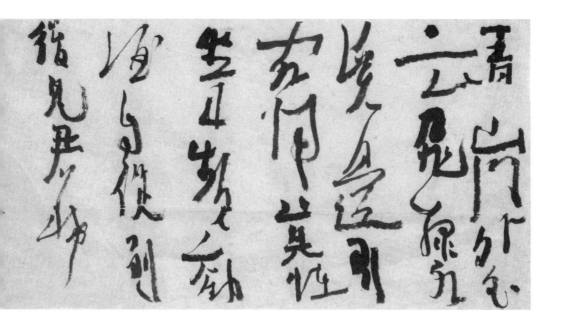

方最可看。

刘兆彬：中道难得，时常表现为狂狷，或进取，或有所不为，所以沃兴华的作品，时常"过"，也时常"不及"。他就在这"过"和"不及"中，一会偏向这个极点，一会偏向另一个极点。"执其两端而叩其中"，叩者问也，中道不易，故屡问不已——他不是得到了"中道"，而是总在"逼近"中道。沃兴华的追求目标似乎是"交相为用"，许多对立因素，博涉兼收。书写性和书写形式、碑之气力和帖之韵味、时间性和空间性、刚和柔、动和静、典雅和精神等等，兼之斯善。对于极端的空间形式，他济之以书写的流动；对于流动的帖意，他济之以碑字的骨力洞达；对于形式化的稳固，他济之以时间的律动；对于刚猛的碑字，他济之以帖字的蕴藉。这或许就可以称为"执其两端而叩其中"。"中"是理想，但是孔夫子说得不错，"中道"是难得的，但作为理想，是要屡问不已的。

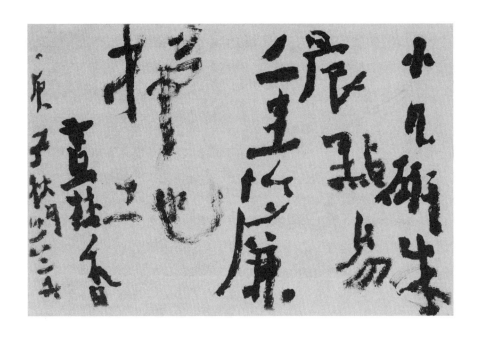

　　立羽：这样描述可判定为基本上是一种加法主义，增量的书法形态学。所谓中庸于是在基准上抬高了。故是一种物质化的书法观。

　　刘兆彬：沃兴华的做法，确实像加法主义，或者是"复合意识"。为道日损，期待沃兴华的减法。